奉俊昊

與他心中的電影

Bong Joon Ho: Dissident Cinema

400 張劇照與未公開訪談,重現經典,
那些是我們看完後遺漏的「奉式」細節?

《紐約時報》、《大西洋》雜誌專欄作家
「奉群」(Bong Hive) 粉絲俱樂部創始人
韓凱倫 (Karen Han)————著 廖桓偉——譯

大是文化

U0020839

Contents

| 第一章 | 2000 年

《綁架門口狗》，
請不要整部看完 ⋯⋯ 35

綁架犯不是壞人，重點也不是狗／殺老人、小孩的狗⋯⋯背後都有能理
解的原因／蛋糕、蘿蔔乾、燉狗肉：食物就是階級／靈感來自童年，場
景取材新婚公寓／結局留給觀眾寫──奉式風格的開端

影響、致敬、模仿

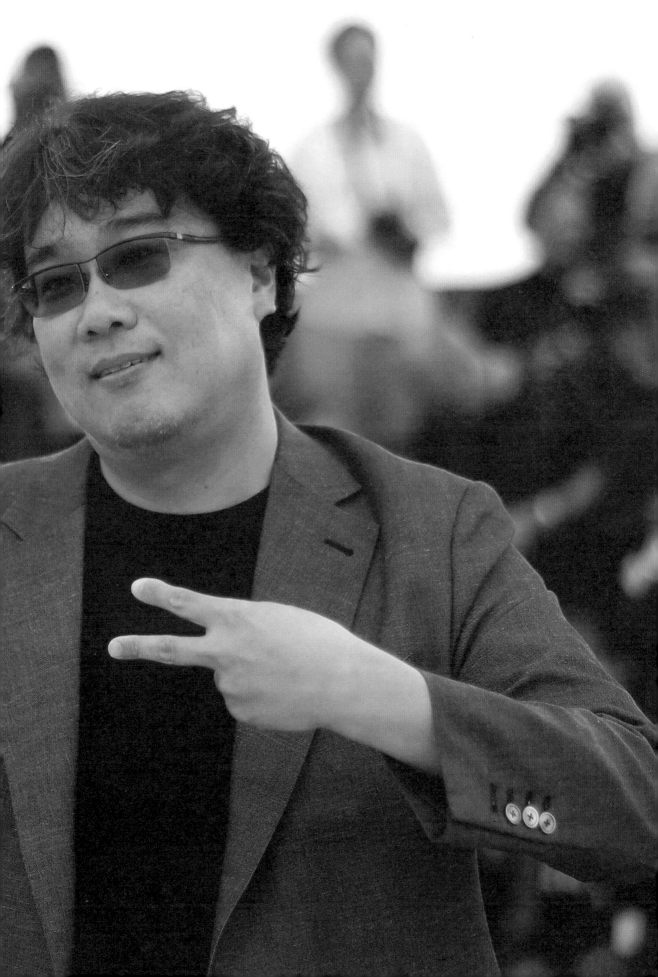

奉俊昊大事記

年分	事件
1969 年	出生於韓國大邱。
1978 年	全家搬到首爾 ——《玉子》、短片《相框裡的回憶》（프레임속의 기억들）靈感來源。
1988 年	進入延世大學，就讀社會學系。 共同創立了電影社團：「黃色大門」。
1994 年	進入韓國電影藝術學院修習導演課。 拍攝短片《白色人》（백색인）、《相框裡的回憶》、《支離滅裂》（지리멸렬）。
1997 年	擔任電影《仙人掌旅館》（모텔 선인장）助理導演、編劇。
1999 年	電影《幽靈》（유령）編劇。
2000 年	首部長片《綁架門口狗》上映。 執導 MV《但》（단）。
2003 年	拍攝短片《沉與浮》（싱크 & 라이즈）。 執導 MV《寂寞街燈》（외로운 가로등）。 《殺人回憶》上映，被譽為當年度最佳導演，獲得青龍電影獎「最佳攝影」、「最受觀眾歡迎」等獎項。
2004 年	拍攝短片《流感》（인플루엔자）。
2005 年	電影《南極日誌》（남극 일기）編劇。
2006 年	《駭人怪物》上映，成為韓國史上最賣座電影（三年後被《阿凡達》打破）。獲得青龍電影獎、亞洲電影大獎、韓國電影大獎等 18 項大獎。

年分	事件
2008 年	短片《搖撼東京》（흔들리는 도쿄）收錄於《東京狂想曲》（*TOKYO!*）。
2009 年	《非常母親》上映，獲得青龍電影獎「最佳影片」、「最佳男配角」；亞洲電影大獎「最佳電影」、「最佳編劇」、「最佳女主角」等。
2011 年	為日本 311 大地震創作短片《生機》，收錄於《3.11 家的感覺》。
2013 年	首部英語電影《末日列車》上映，發行權銷售到全世界 167 個地區。獲得青龍電影獎「導演獎」、年度電影獎「最佳影片」、「最佳導演」等獎項。
2014 年	擔任電影《海霧》編劇、監製。
2017 年	與美國團隊合拍的《玉子》於坎城影展首映，後在 Netflix 平臺上發行。 入選 Metacritic 二十一世紀 TOP 25 名最佳電影導演。
2019 年	《寄生上流》於坎城影展首映，成為第一部獲得坎城「金棕櫚獎」的韓國電影；獲得第 77 屆金球獎最佳外語片（韓國首部）、第 92 屆奧斯卡金像獎最佳影片獎、最佳原創劇本獎（本片為首部亞洲、非英語電影，獲得這兩項大獎）、最佳導演獎等。
2020 年	入選《時代》（*Time*）雜誌「年度 100 大最具影響力人物」、彭博社 50 大影響力人物。 擔任《末日列車》影集版編劇、執行製作。
2024 年	預計上映科幻電影《米奇 17》（*Mickey 17*）。

奉俊昊眼中的 **10** 大好片

- 《下女》（1960／南韓，見第 262 頁）
- 《驚魂記》（*Psycho*，1960 年／美國，見第 162 頁）
- 《洛可兄弟》（*Rocco and His Brothers*，1960 年／義大利）
- 《我要復仇》（*Vengeance Is Mine*，1979 年／日本）
- 《蠻牛》（*Raging Bull*，1980 年／美國）
- 《悲情城市》（1989 年／臺灣）
- 《X 聖治》（1997 年／日本，見第 96 頁）
- 《索命黃道帶》（*Zodiac*，2007 年／美國）
- 《瘋狂麥斯：憤怒道》（*Mad Max: Fury Road*，2015 年／美國、澳洲）
- 《幸福的拉札洛》（*Happy as Lazzaro*，2018 年／義大利）

* 依上映時間排序。

** 資料來源：英國電影月刊《視與聲》（*Sight and Sound*）。

推薦序
奉俊昊，最優秀的喜劇導演

影劇評論者／重點就在括號裡

奉俊昊是近年名氣最高的韓國導演，也是最廣為人知的亞洲導演之一。20 年前的《殺人回憶》，是許多影迷心目中最棒的犯罪驚悚電影；諷刺意味濃厚的《駭人怪物》，曾是南韓史上票房最高的本土電影；海外獲獎無數的《寄生上流》，則成為了 2019 年世界影壇聲勢最高的韓國電影。

從 2000 年開始推出第一部電影長片《綁架門口狗》，目前拍了 7 部電影的奉俊昊，從韓國本土到海外好萊塢，每一部皆不落窠臼，且主題都不相同，這本由《紐約時報》（The New York Times）專欄作家韓凱倫撰寫的《奉俊昊，與他心中的電影》，正是將奉俊昊藏在所有作品中的「草蛇灰線」，巧妙勾出的電影專書。

奉俊昊說過，自己作品的源頭從「痴迷」開始，**他不是設想哪些觀眾會喜歡哪種題材，而是從作為電影迷的自己出發**；他是這部電影的第一位觀眾，所以要創作出能夠吸引身為影迷的自己的有趣作品。

在這本書，你可以看到身為「奉群」（奉俊昊粉絲的通稱，見第 28 頁）創始人的韓凱倫，對從小就愛電影的奉俊昊知之甚詳：從他在延世大學修社會學，一邊與幾所大學創立電影社（奉俊昊負責管理社團的盜版錄影帶），另一邊在校外參與抗議與示威活動（後來被逮捕，所以決定在大學期間服兩年兵役，因為可以緩刑）。

愛電影的奉俊昊，天生就流著導演的血液，而那血液裡也**帶有反社會結構、反威權、有時有些反骨、**

搞笑又坦率的性格，深深影響了他每一部作品。

韓凱倫將奉俊昊成為電影創作者的始末、對電影細節的追求、他從哪些作品汲取養分等觀察寫進這本書。

前半段是影評集，後半段則是與奉俊昊合作多年的工作夥伴幕後訪談：剪輯師、攝影師、音樂剪輯師、配樂師以及演員。更像是從作品的角度，帶領讀者去了解這位在奧斯卡典禮搞笑的說：「我是個怪咖啦。」（然後網上出現大量迷因圖），且每部作品都帶有荒謬喜劇感的優秀導演。

本書會讓你看到各種面相的奉俊昊——特別是有趣的一面，引導你深入認識獨特的「奉式風格」。

序
任何情感都不只有一種詮釋方式

——《小飛俠與溫蒂》導演／大衛・羅利（David Lowery）

當我想像奉俊昊的作品時，某些畫面就像幽靈般出乎意料的浮現在腦中：一個小男孩抬頭望著母親，不知道自己是否能相信她；或是一雙凶狂的眼睛從一道暗門瞪著外面。

接著我想到一場悲喜交織的家庭聚餐，獨立於真實的時間之外。我想到被風吹拂著的長雜草，在其中一個情況下既冰冷又荒涼，在另一個情況下卻是令人暫時忘憂的金黃色，伴隨著燦爛的笑容，以及湧出正義怒火的眼神；當然也有接受悲傷時的嘆息，它們一直都在。

我想到像孩子般長眠的屍體，以及在碗裡劇烈攪拌的麵條。我想到一隻母豬輕推牠的孩子邁向自由。

然後我想到一場葬禮的戲，正是這場葬禮打中了我的心。

《駭人怪物》是我第一次接觸奉導演的電影，其中有一幕，宋康昊（在劇中飾演朴阿斗）的小家庭一邊唸著女兒的悼詞（但其實她還沒死），一邊大聲啜泣著，而本來就已經快要不行的我，就這麼被擊垮了。

這和我剛剛看的是同一部片嗎？這部嚴肅的怪物電影，怎麼突然之間不演了，接著轉向這荒謬的場景？**導演想表達什麼？**

先前我已經撐過了從 1950 年代怪物電影借來的開場，而緊接著的則是鄉土劇那種死氣沉沉的氣氛。

奉導演似乎以宋康昊的頭髮顏色為靈感，要求演員的悲痛程度也要宛如卡通一般，然後拍出它最極端的一刻，而且幾乎是在挑戰我們的忍笑功力。我真的不知道該怎麼面對它。

但我也忘不了它。當我觀看《非常母親》時，它依舊在我腦中揮之不去。這部片也有一場葬禮的戲，同樣也演變成一團混亂。這次崩潰遠比《駭人怪物》還激動，哭著哭著居然當場就大打出手，但我覺得還滿合理的。為什麼？

或許是悲痛時的無禮舉動，只要維持著蕭穆的感傷，就比較不會令人不舒服；或許正是這種莊重，以及它湧現的奇特且驚人的優美氣氛，讓我更容易接納這整部電影；就像《末日列車》的科幻背景，居然能夠完美支撐那場蹩腳的階級戰爭，以及蒂妲·史雲頓（Tilda Swinton）那副超誇張的假牙。

當我看完這些電影後，才終於了解奉俊昊在做什麼。我知道他在走哪一條路線，就連《玉子》我都看懂了——他在這部電影裡頭的路線同樣是轉來轉去的，無論是比喻還是字面上的意義（在此向大家坦白，《玉子》令我泣不成聲）。

無論如何，等到我回頭去看《殺人回憶》和《綁架門口狗》，並且跟其他人一樣不斷被《寄生上流》驚豔時，我知道奉導演形式上與主題上的概念，形成了貫串他所有作品的骨幹；每部作品也不像一開始看起來那樣截然不同。

這種做法讓我深受啟發——警匪片當然可以變成恐怖片！現代化農業的童話故事，為什麼不能成為理想的舞臺，上演希區考克（Alfred Hitchcock）風格的社會階級批判？

我逐漸看出他**注入於社會最底層之人的幽默感**，而他**用同情心包裝了自己對於不公不義的尖銳表達方式**，也令我覺得舒暢。

透過他的作品，我更加了解到就算完美校準的調性，也還是能夠恣意揮灑；一部優秀的電影能夠同時具備好幾個類型；以及當一位同樣優秀的導演，引導他的演員做出最極端的人類行為，其中必定有不得不做的理由。這些我全都知道，不過……《駭人怪物》與它的葬禮場面，仍然占據我記憶中的一角。

我是以門外漢的角度欣賞他的作品。第一次看《駭人怪物》時，我才剛開始迷上電影；我的電影理解技巧比我自認為的還狹隘。看完《寄生上流》之後，我覺得正好可以重溫《駭人怪物》，看看自己有沒有遺漏的地方。

我當然漏了一些東西。我沒發

現這部片子不只是一部怪物電影，它也是尖銳的社會批判，就如同《寄生上流》。我沒發現這隻生物不只是可怕的野獸，牠也是值得同情的動物，如同《玉子》中那隻叫做玉子的豬。

我沒發現這場葬禮（我不斷提到它）是一種象徵，它不只象徵著奉俊昊拍這部電影的用意，也象徵著他身為導演的專業。因為在他的世界觀之中，**任何情感都不只有一種詮釋方式**；突然破壞氣氛的表現方式，與感傷的氣氛並沒有高下之分；他的主角絕對沒有正直到足以負荷恐懼；當我們明白那些角色做了什麼事，他便不許我們移開目光。

這些我全都沒發現，而最重要的是，我也沒發現他教我怎麼把他剩下的電影看完。但無論如何，現在我終於看懂他上的課了，真是謝天謝地！

引言
奉俊昊，與他心中的細節

2019 年《寄生上流》贏得奧斯卡金像獎並寫下歷史後的那幾天，導演奉俊昊對這部階級驚悚片有些話想說：

《寄生上流》真正恐怖與可怕的地方，並不只在於現今的局勢有多糟，而在於局勢只會越來越糟。等我死後會變好嗎？我不知道。我沒有那麼樂觀。

為了反映我們所處的世界，奉俊昊的作品經常圍繞著厄運將至的感覺，有時還會涉入淒涼，甚至殘酷的境界。他的電影大綱就已經講得很明白了：一名父親的女兒被詭異的怪物抓走，卻無法拯救她；一位大家公認的英雄承認他吃過小孩；兩個警探在追捕連續殺人犯時，造成一個無辜之人死亡（而且還差點害死另一個）。

出色之處在於，儘管表面看來如此諷刺，但你絕不會把奉俊昊歸類成憤世嫉俗的人，或把他的電影當成單純的悲劇而已。

事實上，你根本無法將他歸類——他令人稱羨的自在遊走於各種傳統類型與風格之間。拒絕標籤、排斥說教，並且建構出兼具政治寓言與文化史兩種功能的故事。

然而，真正讓奉俊昊（身為反對派、異議人士）與眾不同的地方，是他以澄澈的眼光看世界，從來不屈服於虛無主義。他那種拒絕向現實低頭的態度，其實已經說得很明白了，而且也算是在絕望中的一盞明燈：

我們還是要試著快樂的活下去。我們不能每天都以淚洗面。

打開黃色大門，
登上政府黑名單

奉俊昊，1969 年 9 月 14 日生於南韓大邱，早期因為看了電視上的電影，而發現自己對電影的熱情。「我的母親有一點強迫性的潔癖。」關於為什麼他初次接觸電影是透過電視，他的回憶是這樣：「因為電影院沒有陽光，所以她很肯定裡頭有一大堆細菌。」

他喜歡看美軍廣播（American Armed Forces Network）頻道，播的是西方電影，包括薛尼・盧梅（Sidney Lumet）[1]、布萊恩・狄帕瑪（Brian De Palma）[2] 以及山姆・畢京柏（Sam Peckinpah）[3] 等導演的作品；只不過播出的版本都經過了審查，所以少年奉俊昊必須自行想像那些被剪掉的地方。

早期這段接觸國外電影世界的經驗，後來發展成對於影像的痴迷——1988 年進入延世大學就讀後，奉俊昊在學校餐廳打工賣了六個月的甜甜圈，存錢買下一臺日立攝影機，據說甚至會抱著它睡覺。

他在延世大學（剛好跟《寄生上流》中某個角色假裝畢業的學校一樣）修的是社會學，不過電影依舊是他的最愛。他與附近幾所大學的幾個學生共同創立了一個電影社團：「黃色大門」（因為社辦的大門被漆成黃色），並且負責管理社團的錄影帶收藏以及盜版電影。

他還在延世大學拍了第一部短片（是一部定格動畫）：《尋找天堂》（可惜現在查不到了）；此外也拍了一部真人電影：《白色人》（1994 年，請見第八章），這部片使他得以進入韓國電影藝術學院就讀。

時至今日（2023 年），奉俊昊

[1] 編按：多次被提名奧斯卡最佳導演，代表作有《十二怒漢》（*12 Angry Men*）、《熱天午後》（*Dog Day Afternoon*）等。

[2] 編按：主要拍攝懸疑、犯罪驚悚電影，代表作有《疤面煞星》（*Scarface*）、《不可能的任務》（*Mission: Impossible*）等。

[3] 編按：暴力血腥動作片始祖，代表作有《日落黃沙》（*The Wild Bunch*）、《鐵十字勳章》（*Cross of Iron*）等。

已經拍了七部劇情長片：《綁架門口狗》（2000年）；《殺人回憶》（2003年）；《駭人怪物》（2006年）；《非常母親》（2009年）；《末日列車》（2013年）；《玉子》（2017年）；以及《寄生上流》（2019年）。他在面對媒體時，從不吝於透露那些影響其電影的現實經驗。

例如《寄生上流》的靈感，來自於他（短暫）擔任過某個有錢少爺的數學家教。《綁架門口狗》的拍攝地點，就是奉俊昊結婚後住的公寓大樓。這部電影的靈感來自於他的童年回憶（在屋頂上發現一條死狗），以及哥哥的艱辛求學過程。

在這裡先提一下時代背景：奉俊昊出生時，韓國還處於軍事獨裁的統治之下，而他是在「六月民主運動」[4]的隔年進入大學就讀。

提及學生時代，奉俊昊說道：「每天都一樣。白天抗議，晚上喝酒。除了少數人以外，我們當時都不太相信學校裡的教授。」有時在睡夢中，他甚至還會聞到催淚瓦斯的味道（作品反覆出現「毒氣滲進畫面內」的景象，感覺並非巧合）。

後來他參加一個工會的示威而被逮捕，於是決定在就讀大學期間服兩年強制兵役，這樣就符合緩刑的條件。

他似乎從以前就流著導演的血液，其中還帶有對於社會結構的意識，以及惡作劇、反威權的傾向。

就連他的社會學學位（他承認自己並沒有特別熱衷）都影響了他的個人發展：「雖然我對社會學並不是真的很喜歡，但我對社會總是很有興趣，尤其是因為當時韓國正處於動盪不安的時期。1980年代末期到1990年代初期我在念大學時，韓國的軍事獨裁統治結束了。我們迎來了第一個民主政府，此時流行文化、電影與流行音樂，才真的開始衝擊主流意識。」

《殺人回憶》的故事發生於類似時期，它提供了一些文化背景知識，給不熟悉當代韓國歷史的人；故事從多個層面述說政府的腐敗，例如劇情中發生抗爭，還有一組警探企圖偵破連續殺人案。

[4] 作者按：為抗議軍事政權，後催生出現今南韓政府。

《白色人》——以及《支離滅裂》（1994 年），奉俊昊就讀電影學院期間製作的短片——讓他直接加入了「韓國新浪潮」的行列。當時南韓政府撤回對電影產業的審查與控制，使藝術家們在推動民主的過程中也闖出名號；他們拋開主題限制，開始嘗試那些以前被視為違法或禁忌的主題。

其中一位是導演朴贊郁[5]，他協助過奉俊昊的頭兩部短片，並對它們印象深刻（不過兩位導演直到《末日列車》才真正攜手合作，朴擔任監製）。

這些短片的成功，也讓奉俊昊得到一份工作：1997 年朴起鏞首部長片《仙人掌旅館》的副導演兼共同編劇。不過奉俊昊踏入韓國電影產業的過渡期並非一帆風順，有時候他還必須兼差婚禮攝影師：「我拍得非常好。父母在哭的時候我就給他們特寫，如果有誰看起來像新郎的前女友，我也會給她們特寫。」

財務拮据的窘境，在他拍完第一部長片《綁架門口狗》後也並沒有改善，他的大學同學還買過米送他。**2003 年上映的《殺人回憶》則成為了轉捩點，這部電影同時獲得影評盛讚與票房成功。**它不但鞏固奉俊昊的導演地位，甚至還拯救了製片公司「Sidus Pictures」，使其免於破產。

2006 年的《駭人怪物》也很賣座（事實上它是當時獲利最高的南韓電影），並且讓奉俊昊躍上國際影壇。他身為導演的聲望變高了，但隨之而來的公眾關注，也讓他的職業生活更加艱難。

《殺人回憶》與《駭人怪物》所表達的主題——也就是政府的無能與腐敗，以及貶損美國式政治階級的形象，這也是奉俊昊所有作品的共同點——讓他**登上了政府的祕密黑名單。**

這份黑名單由保守的總統李明博首創（任期為 2008 年～2013 年），再由朴槿惠延續下去（2017 年遭到彈劾，而這件事是其中一個次要原因）。其目的是**不讓黑名單上的藝術家獲得政府資金。**幸好奉俊昊的

[5] 作者按：曾執導《原罪犯》、《下女的誘惑》。

▲以毫不閃躲的態度，審視我們所處的世界，

導演名氣已經夠大，能有穩定的私人資助；不過他的情況算是例外，並非常態。

話雖如此，在國外找到真正的立足點，對奉俊昊而言是一段漫長的過程。

粉絲們或許會想起他獲頒 2020 年金球獎最佳外語片時，得獎感言的其中一段話：「一旦你克服那一英吋高的字幕障礙，你就能看到更多很棒的電影。」雖然這句話的適用範圍很廣，但它簡直就是奉俊昊的心路歷程。

儘管他的電影如今因為「全球化」的主題而受到盛讚，但在直到《寄生上流》贏得奧斯卡、寫下歷史之前（本片成為奧斯卡史上第一部非英語最佳影片，同時還贏得最佳外語片、最佳原創劇本、最佳導演），同時期的影評與觀眾對他的電影並沒什麼興趣；而且更令人沮喪的是，「外語片」給人的感覺就是比較無法被人接受、或先天就有劣勢。

比方說，《紐約時報》對於《殺人回憶》的評語是：「本片是非常緊張、有效果的驚悚片，可惜你必須讀懂字幕才能判斷這部電影有多棒。」這句話算是大好評，但結尾讓人有點看不懂。

儘管昆汀・塔倫提諾（Quentin Tarantino）等導演一直支持奉俊昊的作品，而且他作品中有兩部是跨國製作（《末日列車》和《玉子》，後者在 Netflix 上映），但有很長一段時間，那一英吋高的障礙，就足以讓奉俊昊無法被更多人欣賞，以及達到更高的知名度。

的確，他不是很在乎自己是否在國際上獲得成功，甚至還說奧斯卡只是個「地方性」的頒獎典禮。

為此，當奉俊昊獲選為《時代》百大最具影響力人物時，替他撰寫專欄的史雲頓（至今演過兩部奉俊昊的電影，見右頁圖〔中〕）說道：

這位導演宛如剛升起的太陽，出現在 2020 年全球影迷的眼前。他聰明機智、技巧純熟、通曉電影、熱情洋溢、放肆、自我意識、極度浪漫，對荒謬樂此不疲卻又謹守原則、調性精準、富同情心，並從中產生一種飢渴的愉悅感。他的電影一直都是這樣，只不過世人可能要花點時間才能跟上他。

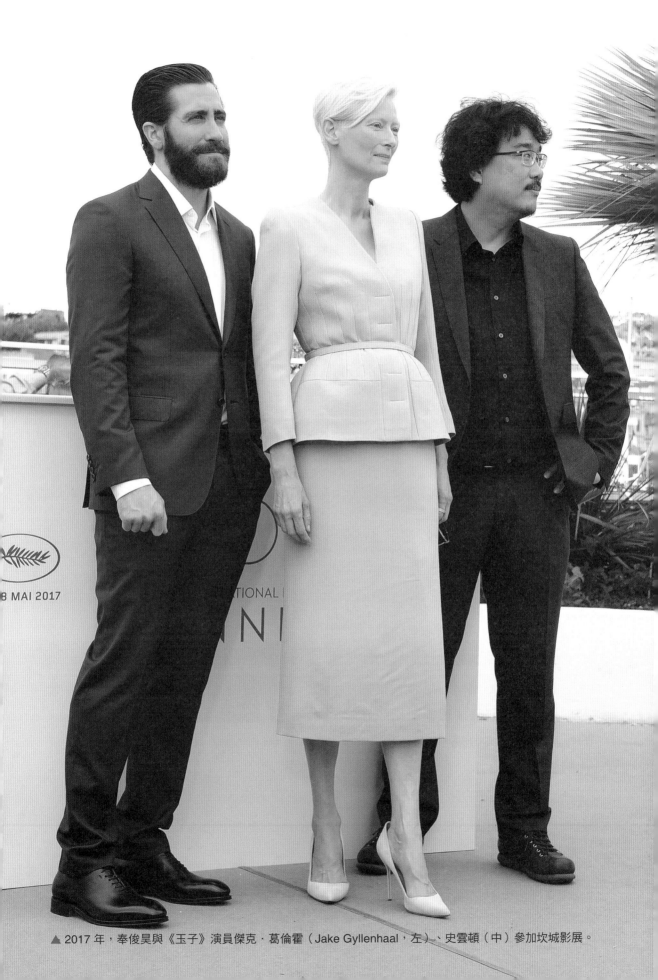

▲ 2017 年，奉俊昊與《玉子》演員傑克‧葛倫霍（Jake Gyllenhaal，左）、史雲頓（中）參加坎城影展。

她說得很中肯，而且讓人會心一笑。《寄生上流》贏得奧斯卡之後，奉俊昊熱潮達到新高：「奉群」（Bong Hive，奉俊昊粉絲的通稱，客我謙稱自己是創始人）的崛起只不過是冰山一角。

他有三部電影發行了頗具聲望的「標準收藏」[6]版本（《寄生上流》、《殺人回憶》與《玉子》），而不久前還很輕視他的大邱保守政治人物，也提出各種方式想表揚他（奉俊昊說大邱是韓國最保守的城市，他後來也搬走了），從蓋博物館到把街道改成他的名字。

奉細節

在韓國電影界，奉俊昊被取了一個相當貼切的綽號：「奉細節」（Bongtail）。這個綽號是把他的姓氏與「細節」（detail）這個字組合起來，形容**他非常注意細節，並且延伸到電影製作的幾乎所有層面。**

奉俊昊的電影分鏡都是自己畫的──其中有些已經公開了，只要稍微看過這些頁面（就像在讀漫畫一樣），你就會十分清楚一件事：**在攝影機還沒出現之前，奉俊昊的腦海裡就已經有電影了。**他就跟柯恩兄弟[7]一樣，不拍「補充鏡頭」（coverage），也就是沒有「多餘」的片段。

▲不拍補充鏡頭的導演，人稱「奉細節」。

[6] 編按：The Criterion Collection，美國一家私人公司，專門發行「重要傑作及當代電影」的實體 DVD 商品。

[7] 編按：Joel Coen、Ethan Coen，美國導演，兩人以《險路勿近》（*No Country for Old Men*，2007 年）獲得奧斯卡獎最佳影片、最佳導演、最佳改編劇本獎。

韓國影片剪輯師楊勁莫(訪談請見第九章),曾經與奉俊昊合作《末日列車》、《玉子》與《寄生上流》,為了配合導演,他有時會使用另類的方法:「奉導演只使用必要的鏡頭(我從來沒看過這種方法),所以有時候當某個畫面是在情緒收尾處,在他喊卡之後我也會一直用到底。」

好人不單純,
反派也不是本來就壞

想當然耳,奉俊昊的劇本架構也非常縝密。一切都是有用意的,**就連最平淡無奇的細節,通常到後面就會產生巨大的效果。**

以《駭人怪物》的海特(Hite)啤酒罐為例。起初它們是用來展現主角管教小孩時的樂天態度:他想也沒想就拿啤酒給未成年的女兒喝。但畫面下次出現啤酒時,它代表的含意就不同了——它令觀眾想起家庭的愛與安全,也令我們心碎。

就算從較粗略的角度來看(像是《寄生上流》中那棟宛如迷箱一般的建築物),奉俊昊的電影都一般的建築物),奉俊昊的電影都一

絲不苟,不難想像只要少了一個要素,整部電影可能就會垮掉——這更加表露出他的天賦有多麼奇特。

從這些方面看來,「奉細節」感覺是個貼切的綽號,但它給人的印象與奉俊昊本人的個性完全相反(奉俊昊曾說他不喜歡這個暱稱,因為他覺得聽起來有點小心眼)。

我為了本書進行研究、訪談他的合作對象後,我發現他是一位非常有耐心、為他人著想的藝術家;換句話說,他的個性完全不同於奉細節這個綽號帶有的自私與傲慢意味。而且說實在的,他公開露面時(尤其是《寄生上流》角逐奧斯卡期間的紅毯訪問與得獎感言)甚至還有點搞笑。

奧斯卡典禮上,有人問他怎麼想出《寄生上流》的故事,他回答:「因為我是個怪咖。」然後調皮的傻笑起來。同一天晚上,他的最佳

導演得獎感言（似乎還驚魂未定）用一句不朽名言結尾：「我會喝酒喝到明天早上。」

這些特質似乎相互矛盾，至少一個人很難全部都具備，或許這就是「奉式風格」的極致。拍過七部長片的他，身為導演的明顯特質應該可以如此定義：他具有在不同電影調性與類型之間，來去自如的超人才能；以毫不閃躲的態度審視我們所處的世界；並且拒絕過度簡化他說的故事。

他的主角很少是單純的好人，而反派多半也不是本來就很壞。他述說的某些故事雖然很牽強，但被他賦予生命的角色，在某方面都表現出人類該有的樣子——他用來構成作品的主題也是如此。

這是相當了不起的成就，他的電影保留了一種「毫無歉意」的韓式風格（我找不到更好的形容詞）。

《殺人回憶》述說韓國歷史上的特殊事件；《駭人怪物》有一部分是建立在韓國與美國之間的緊張關係；《寄生上流》塞滿了非韓國觀眾可能會漏看的細節，例如 2010 年代中期，韓國的卡斯特拉蛋糕[8]風潮，以及獨特的麵食「jjapaguri」[9]——為了讓大家更容易懂，英文翻譯成「ram-don」。

這裡的重點在於，身為藝術家的奉俊昊，從來不曾為了更「全球化」的吸引力而妥協（這種觀念本身就是謬論），就算被逼到絕境也不退讓。

《末日列車》上映前的氣氛險惡到眾所皆知——追根究柢，就是因為監製哈維・溫斯坦（Harvey Weinstein）想增加主角克里斯・伊凡（Chris Evans）的戲分、增加解釋性劇情，以及縮短片長，但奉俊昊全都拒絕了。而被 Netflix 相中的《玉子》，至少還能保有一點導演的控制權（當時 Netflix 才剛開始發展原創內容）。

他甚至在生涯初期就是個愛唱反調的人：監製要求他改掉《殺人回憶》的結局，但他沒有改；就連

[8] 編按：Castella，即長崎蛋糕；臺灣則發展出了古早味蛋糕、蜂蜜蛋糕等，後藉由加盟體系傳到韓國。
[9] 編按：將炸醬麵和海鮮辣烏龍麵混合的麵食；臺灣譯為「炸醬烏龍麵」。

他的第一部長片也把監製們搞糊塗了（他老婆讀完劇本後問道：「他們真的准你拍這個東西？」）。這種作風成就了令人印象深刻且無法模仿的作品——最令人興奮的是，他的作品仍在增加中。

沒有快樂結局，但過程會讓你爆笑幾聲

奉俊昊的電影都沒有單純的快樂結局，有時還很絕望；但它們會讓許多感受湧上心頭，而不只是留下憤世嫉俗的情緒。

除了擅長激起意料之外的情緒反應（尤其是在恐怖時刻讓人笑出來），他也能夠完美的利用連續鏡頭，令觀眾快速分泌腎上腺素；這種特殊的手法提醒了我們，為什麼電影依舊是歷久不衰且受人喜愛的藝術形式。

說到這個，我就想起 2019 年自己在坎城影展的影評試映會，第一次觀賞《寄生上流》的情境。

朴家的管家對桃子過敏，金家便利用這一點設計她，而當這個計畫成功時，戲院裡的氣氛開始興奮起來。這段連續鏡頭結束之際，專注的觀眾也爆出欣喜若狂的掌聲。

這些角色在戲中的行為顯然要被譴責才對，但這段搭配主題曲〈信任紐帶〉（The Belt of Faith）[10] 的驚人連續鏡頭，巧妙帶出高潮，而且逐步增強的過程也十分精彩，那次的體驗令我大開眼界（後來在「炸醬烏龍麵」那個段落結束之後，觀眾又再次熱烈掌聲）。

雖然這種手法並非奉俊昊獨有，但在角色遭遇最痛苦的經驗時（而不是勝利時刻）還能激起這種情緒的導演，可能就只有他而已。

我經常回想起《駭人怪物》的一場戲；一個古怪的家庭要同時對抗冷漠的政府，以及一隻飢餓的突變怪物。劇情演到中間，阿斗（宋康昊飾演）將霰彈槍交給父親希峰（邊希峰飾演），讓他殺死怪物。當怪物衝上人行道時，希峰便舉槍射擊……然而，槍裡面沒有子彈。

他發現這件事之後（同時阿斗也發現子彈打完了），就轉頭面對

[10] 編按：作曲家為鄭在日，詳見第九章訪談。

他的孩子揮手；既是最後一次道別，也是在叫他們快逃。下一秒，怪物便衝向他。

自從我在 2000 年代中期第一次觀賞《駭人怪物》之後，那個鏡頭（希峰面對鏡頭，怪物迅速接近他背後）就一直停留在我腦海裡。

很難解釋為什麼，但我很確定有一部分是因為我第一次看這部片子時，還處於容易受到外界影響的年紀，但對我來說，這場戲也完美概括了奉俊昊身為導演的特色。

頃刻之間，我們看見希峰向命運低頭；阿斗發現自己算錯子彈並搞砸之後的恐懼；希峰趕人的手勢—— 每個小片段都為這場戲增添了苦樂參半的感覺。

即使糟糕的事情正在發生，還是有一股溫柔的氣氛始終存在著：希峰並沒有因為兒子的錯誤而生氣。直到最後，他的行為都是出自對家人的愛。這場戲呈現的矛盾（正在發生的悲劇，以及一個人對家人無私的愛與犧牲）正是它如此動人的原因。

奉俊昊的電影讓我們正視黑暗，卻也保有這種幽默感與同理心。也就是說，即使事態很絕望、即使身在谷底，我們都必須對彼此抱著愛與希望。我們不能每天以淚洗面。

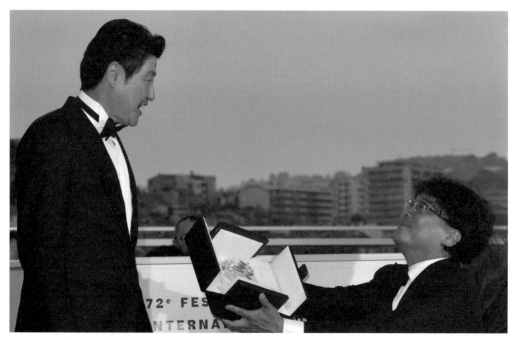

▲合作四次的「昊昊兄弟」，憑藉《寄生上流》拿下坎城金棕櫚獎。

2000 年

《綁架門口狗》，
請不要整部看完

在劇本創作時有個術語叫做「救貓」（saving the cat），意思是讓主角做出英雄行為──例如救貓，藉此博取觀眾認同。

然而在奉俊昊首部長片《綁架門口狗》的開場，我們卻看到主角正打算殺掉一條小狗。這部於 2000 年上映的電影是他的處女作，也是最受忽視的作品；**就連奉俊昊本人都勸觀眾別找這部片子來看。**

他在 2020 年 BAFTA（英國電影和電視藝術學院）編劇講座上播放《綁架門口狗》的片段之前，向聽眾說道：「這是一部超蠢的黑色喜劇片，請不要整部看完。」

「蠢」是一個很刺耳的形容詞，甚至是在貶低自己的特色。《綁架門口狗》的架構與奉俊昊之後的作品相比，或許有一點生硬；但說到描寫社會階級，以及絕望時刻的孤注一擲，它的趣味毫不遜色。

的確，主角元俊（李成宰飾演）感受到的絕望還算常見。他想成為教授，不過從同事那裡發現，這個職位並不是靠努力，而是用一萬美元賄賂來的。此外，他還有個更迫切的願望──他住的公寓大樓某處住了一條狗，他不想再聽到那惱人的狂吠。為了解決這個問題，他決定殺掉這條狗。

奉俊昊（他與宋繼浩、孫泰雄合寫劇本）立刻就確立了上述這些動機：第一場戲，元俊在講電話，雖著他的聲音飄蕩，鏡頭一邊帶到蒼翠的樹林；他告訴朋友，自己可能不適合過教授的生活。

「我想去健行，然後在山上小睡片刻。」元俊惆悵的說道。他想像中的田園風景，隱沒在朋友的勸告聲之中（勸他別走旁門左道取得教職）；與此同時，觀眾也發現元俊並沒有真的森林裡，而是在自己的公寓裡眺望森林。

他與外界隔了一扇窗，呼吸在玻璃上吹出一團霧氣，而持續不斷的狗吠聲，打破了一切寧靜。下個連續鏡頭，他把東西拿出去資源回收時，撞見了一隻主人不在身邊的西施犬，於是他抓起這條狗，想殺了牠──或者說，他想消除狗叫聲，藉此改善自己的生活品質。

當觀眾看到某個角色在殺一條狗（或是準備要殺牠）時，他們可能會在道德上難以容忍，並無法看完整部電影，然而**奉俊昊克服這個風險的方式，居然是火上加油！如**

今，黑色幽默已是他的註冊商標。

綁架犯不是壞人，重點也不是狗

元俊毫不猶豫的綁走小狗，但等到真的要殺牠時，他卻退縮了。他的道德感還沒有完全消失，他不敢把狗從大樓屋頂丟下去（有個晒蘿蔔乾的老婦人差點逮到他），於是衝到地下室，試著吊死這條狗。

結果，這個處決方式也太殘忍了，他只好把狗鎖在櫥櫃裡，任由牠餓死。

你很難說他不是個冷血之人，畢竟他確實任由小狗餓死，但他的殺狗舉動既笨拙又猶豫，表現出一種掙扎的良知，這也讓他既殘酷又自私的行為（殺別人的寵物）變得更複雜。

就像走鋼索一樣，奉俊昊讓觀眾對元俊抱持一絲同情，接著劇情揭曉，原來惹到他的狗其實是另外一隻。這下鋼索更抖了——極度諷刺的是，他抓的西施犬動過喉嚨手術，根本叫不出聲。

他發現真相時雖然感到愧疚，卻也不足以阻止他綁架另一條狗（這次是真凶沒錯），接著把牠扔出去摔死。然而，元俊並非無可救藥的人——奉導演的電影也幾乎沒有這種角色。

奉俊昊的電影世界中鮮少存在單純的正邪概念，而《綁架門口狗》中也沒有任何一個角色是真正的反派（除非你是狂熱的愛狗人士）。隨著故事發展，元俊接觸到的角色似乎都有點怪異或險惡，但**這種感覺是因為觀眾誤解了他們的真實處境，而不是他們天性就如此。**

為了生存，每個人都在做他們自認該做的事。

本片的韓國片名《法蘭德斯之犬》，取自英國作家奧維達（Ouida）於 1872 年寫的小說[1]；對於熟悉小說故事的觀眾來說，這個片名隱約暗示了本片曲折的事件進展，以及苦樂參半的結局。

小說主角是一個男孩與他的狗，

[1] 編按：*A Dog of Flanders*。

最後並沒有圓滿或感人的結局，而是身無分文的男孩與小狗，在聖誕夜凍死。《綁架門口狗》雖然沒有慘到這種地步，但奉俊昊也避開了快樂的結局。

元俊雖然終於得到教授職位，但似乎還是不滿足。結尾的那場戲是他在凝視窗外的綠景，而準備上課的學生們將窗簾拉了起來；陰影逐漸爬上元俊的臉龐，直到他落入黑暗中。

這種陰暗的疏離感呼應了本片第一場戲，他的健行夢想依舊遙不可及，反倒是少婦玄南（裴斗娜飾演）圓了這個夢——她在這棟公寓的維修室工作。

玄南目睹元俊第二次殺狗後（不過她只看見後腦杓），開始醉心於逮捕這個神祕的「綁狗人」。她的夢想比元俊大一點——她想出名。具體來說是想在電視上出名，但她沒有任何實際的計畫去達成這些夢想。（與此同時，雖然有道德瑕疵問題，但元俊正以具體的行動計畫追求目標。）

她看到電視正在報導一則「銀行出納員制止搶匪」的新聞，於是開始堅信，假如逮到殺狗凶手，自己就能夠上電視出名。本片其中一個最有趣的點綴，在於玄南想像中的英雄式行為，幾乎就跟新聞報導中的打鬥場面一樣。

玄南雖然不聰明（她不曉得眼睛要對著雙筒望遠鏡的哪一邊，而且一直被詐騙電話騙到），但她的動機至少是善意的。兩位主角元俊與玄南的性格，都在五分鐘內就建立起來。

她在火車上想讓座給一位抱著嬰兒的婦女，但這位婦女卻拒絕了，且不把她當一回事。而玄南不知道的是（但觀眾有看到），之前當她在打瞌睡時，這位婦女正在乞討零錢——她必須一直走動才有可能討到錢。

→圖 1-1：

奉俊昊初次執導的這段開場畫面，真的很令人驚豔，等於是一門高級的客觀同理心課程。

怨恨、抑鬱，將道德拋在腦後的元俊，決心將他遭遇的挫折，發洩在這隻超可愛的小西施犬身上。但實際採取行動時，每個細節都令他掙扎不已。

殺老人、小孩的狗……
背後都有能理解的原因

正常情況下，玄南的舉動看起來既體貼又熱心，可是在這一刻，她卻成了礙事的人。玄南不曉得婦女拒絕她的原因，所以有一點嚇到；她試著做好事，但不了解自己為什麼被斷然拒絕。

最後，玄南也沒得到自己想要的東西（新聞把她的畫面剪掉了），但有個鏡頭（於播放片尾名單時）是她跟好友張美（高水熙飾演）一起穿過森林，並不像元俊的最後一場戲那麼憂鬱，似乎意味著：**比起想要的東西，更重要的是在追求的過程，我們怎麼對待彼此。**

本片最後一個畫面，是玄南站在森林步道中，用鏡子將光線反射到鏡頭裡。請觀眾審視自己，或許有點太直接；不過這樣的呼籲，在這部沒有快樂結局電影中也許算合情合理。

奉俊昊的作品中，貧富差距最模糊的就是《綁架門口狗》，因為裡頭最富裕的角色是中產階級，而不是 2019 年《寄生上流》中朴家那種奢侈的有錢人，或 2013 年《末日列車》中的頭等艙乘客。

這也難怪一萬美元的「生涯發展費用」，對元俊來說是一大筆錢，而他與公寓的管理員（邊希峰飾演）會互吐苦水，抱怨住在大樓內的狗兒們（嚴格來說大樓禁止養寵物，但大家都自私的忽視規定）。

兩人想像狗主人一定很有錢，才養得起這麼貴的寵物狗，管理員

↑ 圖 1-2：

《綁架門口狗》的絕妙之處在於，儘管歷經了混亂、麻煩以及人格墮落，主角元俊的情緒還是回到了原點，哪怕他已經達成了唯一的人生目標（獲得終身教授職位）。

→圖 1-3：

英國小說《法蘭德斯之犬》，在韓國非常受歡迎，而《綁架門口狗》就是奉俊昊在致敬這段男孩與狗的經典故事，只是《綁架門口狗》發生在當代，而且多了點諷刺意味。

甚至說：「狗吃得比我還好。」然而真相是，元俊殺的第一條狗是一個女孩養的，她焦急到翹課去找她失蹤的寵物；而第二條狗的主人是孤苦無依的老婦人，當她發現自己的狗死掉後，就因為震驚過度而過世，只剩她的蘿蔔乾留了下來。

元俊的受害者們並沒有比他有錢，而且在命運的捉弄下，他自己還成為本片第三隻失蹤狗兒的主人，因為他懷孕的妻子恩實（金好貞飾演），帶了一隻貴賓犬回家，她並不知道老公幹了什麼事。

後來他在公寓庭院遛狗時，跟管理員四目相覷，接著轉頭朝另一個方向走去。他意識到自己被察覺的偽善以及階級差異，現在已經讓兩人有隔閡了。

元俊是本片中最富裕的人。起初他沒有任何收入，但靠著恩實做內勤工作賺來的薪水，他得以勉強度日。相反，玄南與家人同住，整天都在跟經營小型便利商店的張美廚混。

與此同時，管理員在大樓的陰暗地下室休息，然後更黑暗的劇情揭曉：他把元俊殺掉的兩條狗做成燉肉。這份燉肉還無意間餵飽了一個偷住在地下室的流浪漢（金雷夏飾演）。

他處於公寓大樓社會階級的最底層，住戶幾乎看不到他，除了他在白天現身時，那些追著他並朝他扔東西的小孩。元俊親眼目睹這種騷擾，卻什麼也沒做；他在電影結尾時，也把殺狗罪賴給流浪漢，而不是承認自己的犯行。

恩實的小狗果然也失蹤了，與

其說是惡意、倒不如說是意外，因為元俊忙著刮彩券（說不定能贏得他需要的一萬美元），沒注意到貴賓犬已經溜走了。小狗失蹤，預告了觀眾對元俊的看法即將產生極大轉變。

正如前面所提，**他的種種行為背後都有能被理解的原因**。除此之外，他還必須面對老婆的嘮叨——直到這特殊的一刻之前，她本來被描寫成個性相對扁平的潑婦：要老公剝完核桃殼才能出門跟朋友喝酒；要老公不准太晚回家；或是要老公回去雜貨店拿他們忘記的東西。她出現的每個場景都在要求老公做事。

不過現實上來說，她要求的事情也不會太麻煩或不合理，而且她老公也不是個慷慨大方的模範丈夫。雖然元俊喝醉時曾流露出真誠的好意，他會趁老婆睡著時親吻她懷孕的肚子，但就算這樣，他還是比較關心自己，因為這時他跟肚裡的寶寶說的是：他要當教授了。

撇開這場戲，他在生活上的各種表現也並不算好；他沒發現老婆的心理負擔，也不敢為殺狗的後果負責。最後，當他被迫面對自己的錯誤時，這場對質也可以看出他的心胸有多麼狹窄。

恩實指控元俊故意拋棄小狗，讓他理智斷線，朝對方扔了一把槌子（她先朝元俊扔了一盤核桃，兩人的姿態同樣嚇人），並且痛罵她在他拚命籌錢買教職時亂花錢。

後來，恩實哭著解釋，她因為懷孕而被資遣；總共領到 13,000 美元的資遣費，但是買這隻小狗只花了 300 美元，而且沒買其他東西。

最後她告訴元俊，她打算用這筆遣散費替他買教職。令人尤其痛心（或至少是灰心）的是，元俊認為自己是好人。

蛋糕、蘿蔔乾、燉狗肉：食物就是階級

在電影後期，他拿著 10,000 美元送去大學的路上，從運錢的蛋糕盒中抽出一張鈔票，拿給一位乞丐——也就是玄南在電影開頭幫助過的乞丐。

這個舉動很好心，但你也可以解讀成出於罪惡感。雖然他告訴自己，絕對不要成為那種會收賄的人（因為他行賄時遭到羞辱），但他

的所作所為，讓這個誓言越來越沒意義。

本片當中沒有人（尤其是那些比較窮的人）比元俊更自私。當玄南發現元俊的狗被流浪漢撿走（而且準備要吃牠）時，她立刻把狗抱起來逃走。流浪漢追上她，但也不是為了要攻擊她或搶回小狗，只是想問說狗是不是她的；她回答說不是，於是流浪漢提議兩人可以分食這條狗。

結果流浪漢很快就被逮捕了，而讓這個下場更顯悲慘的是——所有殺狗案都不是他幹的，但他也沒有替自己辯護。

記者詢問他的動機，他只說在監獄裡午餐可以吃到豬肉、晚餐可以吃到魚，所以只要坐牢就可餵飽自己。

新聞報導提到，這名流浪漢正

←圖 1-4：

裴斗娜飾演的瘦弱女子玄南，個性單純好騙，立志要出名，卻不想花時間付出必要努力。

她在本片當中幾乎就像個偷窺者；戲中發生多起綁狗案，而她是唯一掌握事件全貌的人。

因其他案件接受調查，並且將會接受心理評估，因為他根本無法把事情講清楚。流浪漢社會地位太低，所以沒有人覺得他記憶不一致的原因在於，他根本就是無辜的人。

就連管理員（他也接受同一段採訪）都跟著一起罵流浪漢，不過當他受訪的片段播完之後，他就開始擔心訪談播出去之後會不會丟了工作，因為他沒發現大樓內有人偷住。**每個人（玄南與流浪漢除外）都樂於踐踏自己腳下的人，只為了讓自己一直站在上頭。**

靈感來自童年，場景取材新婚公寓

奉俊昊在 BAFTA 講座上（就是他說本片很「蠢」的那場）談到這

←圖 1-5：

電影演到中間，元俊終於真的宰了一條狗（或許就是這場戲，讓奉俊昊在片頭字幕聲明本片沒有傷害動物），但後來他的老婆帶了一條狗回來當作驚喜，將他拉回了現實。

→圖 1-6：

元俊的老婆恩實起初被描寫成嘮叨的女生，不過可以理解她心情沮喪的理由──她老公覺得世界上的一切都不公平，而且不願意振作。

↑圖 1-7：

屋頂晒著蘿蔔乾，地下室燉著小狗。奉俊昊透過食物，強調各種角色勉強餬口的生活，為本片的主題（「有權做某件事、擁有東西」，以及高樓住戶的生活）增添了隱約的階級批判。

部電影的靈感時，想起他念小學的時候，爬到一棟奢華公寓大樓的屋頂，卻在那裡發現一具略微燒焦的狗屍體。

「看到那樣我簡直嚇壞了，真是個充滿創傷的回憶。我記得當時心想，到底是誰會做出這種事？」對大多數人來說，答案應該是某個殘忍的人，可是奉俊昊以此為靈感拍出的電影，**主角並非無可救藥的殺手，而是一群掙扎度日的人**。從這裡就可以看出他喜歡說什麼樣的故事。

當然，也有些靈感來自比較沒那麼創傷的經驗：奉俊昊提到他在寫本片劇本時，他的哥哥剛念完博士並努力想當上教授，就跟元俊一樣；而且他在 1990 年代中期，就與新婚太太住在片中這棟公寓大樓。他說道：「本片有許多細節跟我自己的日常生活相同，尤其是資源回收的戲。」

這些主題全都出自親身經歷，因此我們更容易將《綁架門口狗》的劇情，當成他日後作品的藍圖。某些意象也在他之後的電影中出現，例如元俊遛貴賓犬時，殺蟲劑的煙霧飄過庭院。

在《寄生上流》中，金家的半地下室公寓外有人在噴殺蟲劑，但他們任由窗子開著，理由是這樣就可以免費替家裡殺蟲。不過藥物的煙霧充滿屋內後，他們立刻咳了起來，顯然人類不能吸入這種氣體。

《駭人怪物》裡的化學煙霧雖然不是殺蟲劑（而是一種名叫「黃劑」〔Agent Yellow〕的生化武器，參考了越戰時美軍使用的「橙劑」〔Agent Orange〕），但視覺效果相當類似。被煙霧波及的人們並不重要。因為他們不是有錢人，所以就

↓圖 1-8：

玄南冒著生命危險，制止飢餓綁狗犯的計畫；但比起盡到公民責任，她或許更痴迷於藉此成名。

動作戲要像芭蕾舞：精準

↑圖 1-9：

奉俊昊最有名的就是他的空間意識，以及有能力讓攝影機的位置
與他拍攝的動作戲同步。

在這個連續鏡頭中，元俊引開一位需要靠養老金度日的婦人（金
貞久飾演），藉此偷走她的狗。奉俊昊用芭蕾舞一般的精準度拍
下這場戲，而這種精準度不久後也成為他的標誌。

算他們可能會死、或是遭受影響，執行的人都完全不在乎。

元俊與小狗消失在煙霧中的這場戲，為本片提供了驚人的視覺效果；煙霧在中景鏡頭吞沒他們，接著在遠景鏡頭飄離。這團煙霧就像同心圓狀的漣漪般逐漸遠離，將他們留在一個圓形淨空間的中心。

奉導演在《綁架門口狗》中的花招雖然比後來的電影還少，但還是有幾個地方突破了平鋪直敘的拍攝方式。比方說，有些公寓大樓的鏡頭很像美國魏斯・安德森（Wes Anderson）[2] 的風格（見第 53 頁圖 1-11），把樓層拍得像成列的試算表，藉此追蹤在樓層間走動的人們——他們就像在儲存格之間移動的數字。

此外還有本片唯一的倒敘場面：元俊聽到他的同事在某個喝醉的夜晚發生了不幸事故。這位朋友行賄之後當上教授，但在跟院長會面時酒喝太多，結果在地鐵軌道上嘔吐時被電車撞死。

這個事件的非典型表現手法頗具戲劇性，以極端且飽和的色彩拍攝，並且採用低角度鏡頭，將這段倒敘場面與其他劇情區隔開來。

與之類似的是一場地下室的戲，管理員說了一個「鍋爐阿金」的故事——他是修理工，據說因為指控建商偷工減料，被殺害並封進這棟大樓的水泥中。

這場戲的燈光幾乎像是黑色電影的感覺。光線從下方照亮邊希峰的臉龐，經典的「營火旁的恐怖故事」氣氛圍繞著他。

為了強調這場獨角戲，攝影機追蹤他的一舉一動，而隨著故事揭曉，觀眾會發現這個故事的重點不是謀殺本身，「貪婪」才是真正的主題。

《綁架門口狗》的事件雖然並非稀鬆平常，但也沒像《玉子》的超級豬計畫，或《駭人怪物》的河

→圖 1-10：

奉俊昊電影中反覆出現的意象之一：被有毒氣體淹沒的人們，出現於《綁架門口狗》的劇情中段。它象徵著元俊的心境已經麻木到危險的地步，此時他正在遛老婆新買的貴賓犬（後來把牠搞丟了）。

[2] 編按：置中、平衡構圖，是這位鬼才導演的招牌美學。

怪那麼古怪，而且整部片子的拍攝風格多半都是在反映日常生活的主題，相對來說算是平靜。

正因如此，本片兩段追逐連續鏡頭所呈現出的速度感與動感，就感覺更加驚心動魄。第一場追逐戲，因為看到元俊把老婦人的狗從屋頂丟下來，玄南便衝上前去抓人，她的急迫以及元俊的慌亂，導演用搖晃的手持拍攝風格來呈現。

本片的爵士風格配樂（趙成宇作曲，與奉俊昊後來使用的配樂調性都不同）變得狂亂，不和諧的喇叭聲和鐃鈸敲擊聲越來越大。

正當玄南快要抓到獵物時，鏡頭變成慢動作，好像即將上演英雄時刻。不過事情並非如此。元俊剛穿過的門打開了，而直接衝過去的玄南被撞個四腳朝天。

第二場戲，玄南找到元俊的小狗之後逃離流浪漢，接著張美插手制伏流浪漢。（對西方觀眾來說，高水熙最有名的角色應該是朴贊郁的電影《親切的金子》中那個監獄惡霸，不過她為這場戲賦予的能量剛好相反；她是溫暖卻又強悍的摯友，雖然她擒抱與鎖喉的對象搞錯了，但她也成為本片中最像動作片

英雄的角色。）

結局留給觀眾寫—— 奉式風格的開端

當玄南將貴賓犬交給元俊，慢動作又來了。這是本片最像卡通的時刻：在慢動作之下，大喜過望並鬆了一口氣的元俊，轉頭向老婆報告好消息，配樂隨著人狗團圓而變大聲。

所有問題都解決了……張美站在露齒而笑的玄南後面，回頭看向公寓，流浪漢正被警察帶走。觀眾知道警察抓錯人了，而當流浪漢掉了一隻鞋子、並懇求警察讓他撿回來時，配樂也停止了。

隨後的慢動作場面，歡欣鼓舞的氣氛幾乎沒了。元俊跟院長會面後醉醺醺的走回家，在路上被玄南攙扶；玄南因為花太多時間尋找失蹤的小狗，丟了公寓的內勤工作。

元俊發現玄南因為一場瘋狂卻無謂的追狗行動而被開除，而且又是自己造成的，**在罪惡感折磨之下**（又或許是因為玄南說她想去山上健行，跟元俊的想法一致），**他盡**

可能用最拐彎抹角的方法，坦承自己的罪行。

元俊讓玄南從背後看著他的身影，然後開始跑步，問她有沒有似曾相識的感覺？「我們之前就像這樣一起奔跑著。」他說道。當他們通過一群身穿白衣的跑者時，畫面也變成了慢動作，元俊的手臂繼續僵硬的擺動著，呼應他在第一場追逐戲中的奔跑鏡頭。

↑圖1-11：

這個從外部拍攝公寓大樓的鏡頭，在幾何學上非常精準，它強調了高樓住戶壁壘分明的特性，而且它的對稱也令人想到美國導演魏斯·安德森。

↓圖1-12（見下頁）：

玄南沒有察覺元俊就是她在獵捕的綁狗犯，在元俊的小狗失蹤後還幫他貼尋狗啟事——最終還因為花太多時間擔心失蹤的狗狗而被解雇；然而，元俊沒有承擔任何苦果。

玄南停下腳步，目瞪口呆。看來她知道真相了，但即使元俊停下腳步說道：「對，就是我。」玄南也只是指著地面。「你有一隻鞋子掉了。」她說完之後就去幫他找鞋子。**她究竟是沒聽懂他在講什麼，還是原諒了他的行為？**

認為玄南聽懂了好像比較容易解釋，但在電影剛開始，她給人的印象就已經是這樣：雖然動機是善意的，但只要線索不是直接交到她手上，她就一定會漏掉。

元俊並沒有明確表示他殺了兩條狗 —— 而玄南也沒有大聲說出她得知的真相（或者她根本就沒聽懂）—— 所以玄南到底有沒有拼湊出真相，就留給觀眾去解讀。從這裡開始，多面、複雜的結局，便成為了經典的奉式風格。

本片上映時票房非常悽慘，奉俊昊也很怕自己因為這樣被逐出電影產業。雖然他說這部片子很蠢，但在 2007 年接受《Cineaste》雜誌訪問，被問到《綁架門口狗》為什麼會失敗時，他給出了不同的回答。

「當時的觀眾不懂得欣賞黑色幽默。最近該片的監製（車勝宰）推測，假如《綁架門口狗》再晚兩、

←圖 1-13：

一位博士候選人在喝醉後搭乘地鐵的血腥意外，被用來預告主角元俊的命運，即將走向華而不實的結局，也暗示著他對「成功」的定義有些偏差。

↑圖 1-14：

輕快而嘈雜的爵士樂，陪襯著本片兩段打鬧追逐的連續鏡頭。
在這兩場戲中，玄南都試著要逮到殺狗嫌疑犯，他們衝過公寓大樓的狹窄走道和偏僻小路。第一場戲元俊成功逃走；第二場戲真正制伏嫌疑犯的人，其實是玄南的朋友張美。

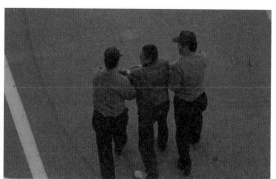

三年上映，它就會更成功。因為韓
國觀眾的鑑賞力改變了。」

　　當我們再次檢視《綁架門口狗》
這部電影，會發現它就是奉俊昊日
後備受讚譽作品的雛形。看來車勝
宰的說法是對的。

↑圖 1-15：

差點被地下室流浪漢吃掉的失蹤貴
賓犬，重回元俊的懷抱，此時本片
悲喜交織的程度達到了新高：人狗
團圓用慢動作表現，而玄南眉開眼
笑的在旁邊看著。
只有張美似乎對這件事感到五味雜
陳，因為她發現流浪漢（怎麼看都
很無辜）被警察抓走了。

→圖 1-16：

滿懷愧疚的元俊企圖向玄南認罪，
他示範自己跑步的方式，希望能
喚起她的記憶──這是個很好的例
子，奉俊昊不斷使用這種隱晦的方
法，串聯這些看似毫無關聯的情節
線索和意象。

→圖 1-17：

本片即將結束之際，兩位主角就某種意義來說都達成了夢想，但處境比原本還糟糕。

不過，他們還是勉強接受了生活中自然發生的混亂，並藉此得以稍微喘息。

2000 年
《綁架門口狗》
1 小時 50 分鐘

———————————

導演：奉俊昊
編劇：奉俊昊、宋繼浩、孫泰雄
主演：裴斗娜、李成宰、金好貞
預算：估計 80 萬美元
監製：車勝宰
配樂：趙成宇
攝影指導：趙容奎
影片剪輯：李恩洙
美術指導：李恆
全球票房：45,853 美元 *

* 資料來源：Box Office Mojo。

朋友不是拿來吃的

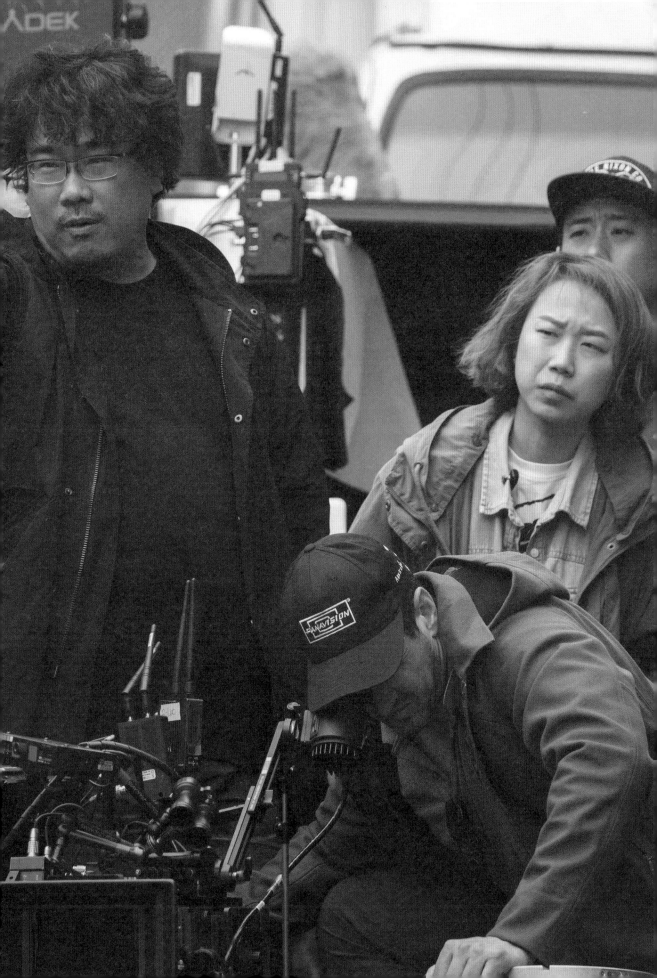

影響、致敬、模仿

《黑色追緝令》：無論什麼故事，都能拍成喜劇

美國導演昆汀的《黑色追緝令》（*Pulp Fiction*）在 1994 年一上映就造成轟動，尤其是本片非比尋常的架構：劇情並沒有照順序述說，而且還分成三條故事線（不過彼此相關）。

主角是殺手文生・韋格（Vincent Vega，約翰・屈伏塔〔John Travolta〕飾演）、他的事業夥伴朱爾・溫菲德（Jules Winnfield，山謬・傑克森〔Samuel Jackson〕飾演），以及職業拳擊手布區・古利吉（Butch Coolidge，布魯斯・威利〔Bruce Willis〕飾演）。

本片分成七個部分，開場與結束都是持槍搶劫餐廳，而中間五章的時間以及聚焦的角色都是跳躍式的（非線性）。

二十幾歲的奉俊昊就是受本片影響的人之一，當時還只是學生的他大受衝擊，於是打算在自己的短片《支離滅裂》中模仿《黑色追緝令》——三個不同處境的人，到最後一段戲才聚在一起。

奉俊昊回憶道：「影藝學院教室所在的大樓有一間放映室。我打開演講廳的門，直接走去放映室看電影。那裡正播著《黑色追緝令》，而我記得自己被這部電影的絕妙劇本嚇到了。」

奉俊昊的長片雖然沒有太露骨的分割和實驗（相對來說），但他早年對《黑色追緝令》的熱愛，展現於他構築整體錯綜複雜畫面的技巧。

就連他早期的作品（以《駭人怪物》為例），次要、甚至跑龍套的角色都是有血有肉的立體人物，而且都有機會引人注目。他的電影並沒有分章節，而是透過作品主題的多樣性創造層次，讓觀眾每次重看時都更有收穫。此外，昆汀也讓奉俊昊有了選角的靈感。

2013 年釜山國際影展，奉俊昊與昆汀對談時，提到彼此的共同點：昆汀以《黑色追緝令》讓屈伏塔東山再起，奉俊昊則挑中邊希峰；在我撰寫本書時，邊希峰已經演過四部奉俊昊

的電影：《綁架門口狗》、《殺人回憶》、《駭人怪物》，以及《玉子》。

在演出《綁架門口狗》之前，邊希峰的上一部電影是 1993 年的《代理父親》，1988 年也演過幾部戲。在談到他為什麼要找邊希峰來演時，奉俊昊說道：「他已經十年沒演電影，都在演電視劇。但我知道他依舊很有力量與存在感，應該要上大螢幕才對。」

奉俊昊與昆汀很欣賞彼此，後者曾對於奉的作品發表看法（他一時興起跑去參加釜山影展，專程跟奉俊昊見面），而且跟西方人對於奉俊昊電影的評價也讚譽有佳：「過去 20 年來的所有導演中，只有他帶有 1970 年代史匹柏的風格，能夠拍出許多不同類型的故事。但無論故事類型是什麼，都帶有一定程度的喜劇和娛樂性質。」

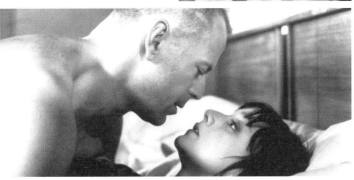

2003 年

《殺人回憶》：

1980 年代韓國縮影

在一個下雨的黑夜，一名婦女獨自走過鄉間小路。當開始懷疑自己被跟蹤時，她停下了腳步，拿手電筒照亮周圍。她整個人占據了螢幕右側，身影鑲進一片看似無邊無際的田野。

在她左側的空曠處，有個人物從雜草中慢慢浮現。這個黑色的身影（只有頭跟肩膀，稍微占去一點畫面）幾乎沒有逗留，他只暫時停留了一下就藏回去。婦女並沒有發現他，但他的現身已經改變觀眾所知的一切。突然間，每個草叢都變成可以躲藏的地方。

現在這種詭異的寂靜，比任何尖叫或窸窣聲還可怕，就如同我們想像中的怪物，也一定比螢幕上的怪物更恐怖。接下來的鏡頭，從婦女的特寫（她拿傘的方式增強了密閉的空間感，限縮了田野的深度）到寬鏡頭構圖（把她描繪成廣大田野上的小斑點），觀眾都找不到一絲安全的跡象。

凶手可能躲在任何地方！這場戲完全沒有使用突發驚嚇，卻令觀眾膽戰心驚，而且表現手法的巧妙程度，讓本片的水準超越了大多數的當代恐怖電影。

不過，奉俊昊 2003 年的電影《殺人回憶》，並不完全屬於恐怖或驚悚類型。

你會很容易把它歸類成犯罪劇，畢竟它是在講述南韓史上第一件（當然也是最惡名昭彰的）連續殺人案；不過根據奉俊昊自己的說法，**本片其實是 1980 年代韓國的縮影，也是一段關於「失敗」的故事。**

不是因為好笑才笑，而是看見人生的矛盾

奉俊昊是極少數你幾乎不可能為其作品排名的導演。之所以說「幾乎」不可能，因為 2000 年的《綁架

→圖 2-1：

一段既可怕又緊張的畫面（一位婦女在晚上被人跟蹤），展現出奉俊昊能使用固定套路（以此例來說是經典的血腥恐怖片），卻以獨特的節奏與生動的形式來編排它們。凶手現身了，雖然只有一瞬間，但也令觀眾打從內心感到緊張與恐懼。

門口狗》一般來說都敬陪末座──倒不是因為它在藝術方面有什麼明顯缺點，只是看過它的人比較少。而他的第二部作品《殺人回憶》，是最多人討論的作品之一。

昆汀就把本片（以及 2013 年的《駭人怪物》）列入他最愛的 20 部電影（1992 年～2009 年出品），而且本片也持續名列 2000 年代最佳影片，包括英國電影月刊《視與聽》（*Sight & Sound*），以及林肯中心電影協會的《電影評論》（*Film Comment*）雜誌。

本片改編自 1986 年～1991 年發生的華城連續謀殺案，大家常把這件案子與美國的黃道十二宮殺手（Zodiac Killer）相提並論，因為凶手長期以來都是個謎[1]。

在奉俊昊的版本中，兩個虛構的警探奮力破案，起初彼此針鋒相對，後來隨著被害人增加，兩人都感到很絕望。

《殺人回憶》的主題，讓它注定是灰暗、嚴肅的作品，但它的發揮空間也比較大，而傾向將截然不同的調性交織在一起的奉俊昊，也因此得以大顯身手；本片某些地方有趣到令人大聲笑出來，但**這並不是為了要放鬆情緒或是把本片變成喜劇，而是因為人生當中本來就會出現這種矛盾。**

本片展現的層次，也凸顯出奉俊昊為什麼把這部電影形容成 1980 年代的韓國縮影。

當時韓國經歷數十年的威權統治、戒嚴，以及政變，民主運動達到高峰，觀眾可以從本片背景中呈現的民防訓練和抗爭，感受到那個時代的動盪。

這種歷史背景和對於情感表達的靈活運用，與最終形成影片核心的人物塑造密不可分；即使是架空世界，並沒有明確設定於某個年分或地點，也極具感染力。

奉俊昊曾經說過：「比起地點我更想強調時間。但我也不想太具體──比方說，本來有個構想是在電視上秀出全斗煥[2]總統的畫面，但

[1] 編按：華城案凶手在 2019 年於獄中坦承犯行。
[2] 編按：任期為 1980 年～ 1988 年。

後來被我拿掉了。」

本片於 2020 年重新發行時，奉俊昊在導演聲明中寫道：「被害人與其家人、被拖走與刑求的無辜嫌犯、陷入絕望的失敗警探、當時因恐懼而顫抖的人們……這件案子發生於 1980 年代軍事獨裁的黑暗時代，真正創造出更深、更黑的深淵。但令人驚訝的是，當你退一步來看，這件案子其實是由悲劇與黑色喜劇交織而成——在最荒謬的時代氛圍中上演的詭異喜劇。本片怪異卻自然的混合了恐怖片與喜劇，因為我們真的曾經活在那樣的時代中。」

雖然本片描述的事件，可能真的會激起事件經歷者的複雜情緒，但奉俊昊安排這些題材的方式，並不會令人覺得他在剝削一場大悲劇，因此值得讚許。

這樣的技巧也讓本片深受西方觀眾喜愛，雖然他們並不熟悉（或完全不懂）本片述說的歷史背景。

換句話說，《殺人回憶》是極富層次的作品，它不只是歷史，也是一部偉大的電影；而奉俊昊創造出的驚人影像（讓劇本活起來的巧妙手法），並不能只歸功於他重現了這些事件。

貫串本片的關鍵──讀心

朴斗萬（宋康昊飾演）與徐泰潤（金相慶飾演）幾乎每天都針鋒相對。斗萬是鄉下的警探，以前住在小鎮上，他從來沒處理過這麼大的案件（本片一開始，凶手就已經殺了兩個人），而他的錦囊妙計，居然是自稱能夠只看眼神就能「讀透一個人的心」。

相反，泰潤是從首爾前來協助調查的城市男孩，仰賴事實與科學勝過一切；他的口頭禪是「證據不會騙人」。

每個角色的代表性特質，都單純到像是直接寫在臉上。就連次要警探趙容九（金雷夏飾演，他演過舞臺劇《來見我》，而《殺人回憶》大致改編自本劇）的角色定位都很好懂──他在審問嫌犯時會一直踹對方，而且很珍惜自己的鋼頭鞋。

但這些看似直截了當的個性放在本片的背景下，居然沒有絲毫卡通的感覺，這多虧了演員全心投入自己的角色，以及劇本（沈聖甫與奉導演合寫）立刻就顛覆了觀眾的

←圖 2-2：

電影剛開始的喜劇套路，預告了接
下來的劇情將是漫長、醜態百出且
曲折離奇。
鄉下警探朴斗萬用飛踢攻擊了一個
在跟婦女問路的男人，卻發現那個
男人是首爾派來協助調查的警探。

預期。

在一次關鍵時刻中，斗萬與泰潤追捕第二個嫌犯（柳泰浩飾演），結果發現嫌犯在其中一個謀殺案現場自慰。嫌犯消失在附近的工地，後來被斗萬找到，但斗萬可不是真的有什麼超自然的直覺。

他叫工人排成一列，試圖找出正確的人，但這只是在表演而已，用意是向泰潤證明自己是稱職的警探，因為泰潤看不起在地的警察。

其實，斗萬早在把工人聚集起來之前就已經識破嫌犯了，因為他看到嫌犯的紅色內褲露在長褲之外。

這場戲的關鍵在於觀眾完全被騙了。

打從電影一開始，斗萬「讀心之眼」的銳利度就很可疑：他與泰潤初次見面時就誤解對方，賞了他一記飛踢、並打算逮捕他。而泰潤身為沉著冷靜的外來者，似乎比斗萬稍微稱職一點，但真正令他們更接近真相的文件，其實是該警局唯一的女警權貴玉（高瑞熙飾演），找到的一份像是活動紀錄的東西。

正如奉俊昊大多數的電影一樣，男人們手忙腳亂，真正聰明機智的卻是一名女性。考慮到本片的背景

（當時韓國無法照顧自己的人民，尤其是小鎮上的女性），難怪男警探們都一直忽略貴玉的意見。

2015 年，奉俊昊在紐約雅各布‧伯恩斯電影中心（Jacob Burns Film Center）駐留期間，形容華城連續謀殺案令人「傷痛到骨子裡」，並造成巨大的國家創傷。

《殺人回憶》強烈且鮮明的反映出那種感受；本片結局並沒有清楚的解答，而故事情節中**每個角色重視的事物都慘遭毀滅**。在電影高潮時刻，斗萬和泰潤在鐵軌旁質問著朴賢奎（朴海日飾演）；經過漫長且停滯的調查過程之後，他們認為賢奎就是凶手。

但泰潤看到實驗室的化驗結果顯示，凶手的 DNA 與賢奎不相符，因此不算確鑿的比對，他絕望的說道：「這份文件在騙人，我不需要它。」電影演到目前為止，他都很嫌惡小鎮警探的辦案習慣（他們會透過暴力逼迫嫌犯認罪），但他現在居然舉槍指著賢奎，反倒是平時殘酷對待嫌犯的斗萬阻止他開槍。

斗萬也和泰潤一樣不相信實驗室的裁定，他叫賢奎看著自己的眼睛。配樂停了下來，只剩下雨聲，

而鏡頭先停在賢奎臉上，最後再移到斗萬臉上。

「幹，我不知道。」斗萬的直覺失靈了。他看不出對方是凶手還是無辜的人。

警探們把賢奎放走，實驗室的報告被經過的火車碾碎，好像在凸顯這次調查有多麼徒勞無功。凶手依舊逍遙法外，**警探們曾經深信的事物（無論是理想、迷信或物證）都辜負了他們。**

無論兩位警探的標誌性行為，帶有哪些浪漫或英雄主義的感覺，都因為他們的能力有限而消滅殆盡。這不只是因為斗萬是笨蛋（我們一開始就知道了），就連相信科學的泰潤（相較於信仰堅定的斗萬）都達到了極限，一無所獲。

他們沒有足夠的資源能夠有效的查案，而且在尋找答案時，連他們手上那一丁點希望都失去了。就連容九（本片的宣傳素材給他取了一個綽號：「軍靴警探」）都失去了一條腿。

宋康昊的特寫，突然給了觀眾一拳

奉俊昊曾說過，當他開始繪製《殺人回憶》的分鏡時，發現本片是一部「由臉部表情組成的公路電影[3]」，開場是斗萬聲稱自己只要看臉就能讀透嫌犯的心：「演員的表情，以及我們拍攝的方式，必定會成為本片非常重要的層面。」

例如朴海日就是因為「無辜的表情和天真無邪的眼睛」而被選中的，奉俊昊覺得請他演凶手應該會更可怕。

鏡頭最頻繁聚焦的就是主角宋康昊的表情。2003 年上映的《殺人回憶》，是奉俊昊與宋康昊第一次合作（從此以後韓國媒體就很可愛的稱他們為「昊昊兄弟」，因為他們的名字都有昊），但他們其實早在 1997 年就相識了。

當時舞臺劇出身的宋康昊才剛開始演電影，演過的角色並不多，

[3] 編按：將主題或背景設定在公路上的電影類型，主角往往是為了某些原因而展開旅程，劇情會隨著進展深入描述主角的內心世界。

↑圖 2-3：

《殺人回憶》是奉俊昊與宋康昊初次合作，
日後他們又合作了好幾次。此時宋康昊因為
《No.3》、《犯規王》，以及朴贊郁的《共同
警戒區 JSA》（此圖就是宋康昊在本片中的劇
照）連續三部電影而人氣飆漲，而奉俊昊的首
部長片卻搞砸了。

不過，宋康昊居然深深記得他們的初次見面
（1997 年，當時奉俊昊只是副導演），並同
意在《殺人回憶》中演出。

其中一個是在李滄東的《青魚》
（1997 年）中飾演歹徒配角。根據
奉俊昊的說法，宋康昊演得太好了
（而且他當時還不有名），觀眾以
為李導演找了一個真的歹徒來演。

　　後來奉俊昊擔任朴起鏞《仙人
掌旅館》的副導演，主動安排劇組
與宋康昊見面，令朴導演吃了一驚。
「朴導演不認識宋康昊，也不在乎
他是誰。」奉俊昊說道。

　　這次會面令雙方都留下了強烈
印：「我們沒有找他試鏡，或是請

他唸對白之類的。他只是過來看看，
然後我就泡了杯咖啡給他喝。」

　　奉俊昊說，在那次命運一般的
邂逅之後，宋康昊就因為《No.3》
（1997 年）、《犯規王》（2000 年），
以及《共同警戒區 JSA》（2000 年）
而躍升為知名演員——「我心想，
我的第二部電影《殺人回憶》真的
很想跟宋康昊合作，但我的首部長
片搞砸了。我覺得自己快被逐出電
影產業了，而他可是大明星。但他
居然還記得那次見面。」

　　另一方面，宋康昊則形容奉
俊昊「在我們談話時過於禮貌和殷
勤」。他在接受《Vulture》網站的
訪談時繼續說道：「這完全顛覆我
對副導演行為舉止的看法。副導演
通常都有點沒禮貌，習慣對配角或
小角色擺架子。我跟奉導演初次討
論合作《殺人回憶》時，他的態度
是打動我的一大因素。」

　　宋康昊在接受報紙《京鄉新聞》
的訪問時也想起，他們初次見面時
完全沒討論電影，事後奉俊昊留了
很長的語音訊息向他道歉，因為劇
組沒有選中宋康昊演出《仙人掌旅
館》。但奉俊昊希望他們未來還有
機會合作。

✎圖2-4：

貫穿本片的關鍵主題之一，就是警探斗萬相信自己有能力「讀心」，並用直覺找到真相──但是搭檔泰潤卻偏重科學思考，兩人的性格極度不合。

　　觀眾在觀賞《殺人回憶》時，一定想不到還有誰可以飾演宋康昊的角色。事實上，奉俊昊在寫斗萬的戲分時，腦中想的就是宋康昊本人：「他的臉就長得很像那個時代的人。」

　　就跟所有斗萬的讀心術一樣，當他試著猜測賢奎是否清白時，鏡頭是直接對著宋康昊和朴海日的表情來拍攝。這些特寫占了本片絕大部分，也構成了最後一場戲。

　　收場戲的時間設定於 2003 年，改行當業務員的斗萬又回到第一個犯罪現場。當他看著發現第一具屍體的水溝時，一位小女孩問他在做什麼？又說不久之前有另外一個男人也在做同樣的事情，還跟她說他以前在這裡幹過一件事。

　　正如電影幾分鐘前看到的，斗萬現在過著截然不同的生活，跟老婆、兒子與女兒住在一間公寓，而他的「讀心之眼」，如今只用來偵測兒子是否通宵玩電腦。

　　當他明白小女孩是在講凶手時，一股回憶與情緒組成的旋風頓時湧上心頭，接著他沉默了好一陣子，

似乎是在考慮要不要重拾所有的痛苦和悲傷。他換了工作、生了小孩，跟以前判若兩人——但謀殺案造成的傷害、永遠逮不到凶手的悔恨，是一道從未完全癒合的傷口。

> 「你有看到他的臉嗎？」
> 女孩點頭。
> 「他長什麼樣子？」
> 「嗯……有點普通。」
> 「怎麼樣的普通？」
> 「就……很普通啊。」

過了一會兒，斗萬看向田野，五官都在顫抖著。當他轉頭瞪著鏡頭時，那張臉就像突然給了觀眾一拳。**這個凝視不像之前的特寫**（看著鏡頭另一邊的對象），**而是直接看著觀眾**。斗萬臉上翻騰的情緒清楚可見，一個表情就述說了幾十年來沉積的悲痛（見第 92 頁圖 2-13）。

奉俊昊提到最後這個畫面：「我們拍這部電影的時候，有談到說電影上映時，假如凶手也在戲院觀賞這部電影，那會怎樣？所以我們最後一個鏡頭是失敗的警探看著鏡頭，這樣他就等於在看著觀眾，以及戲院內的凶手，而凶手也看著他。」

凶手看完後：「我完全沒感覺」

由於華城連續謀殺案的惡名昭彰，因此被改編成好幾部電影與電視劇（例如《岬童夷》、《信號》、《殺人告白》），而且大多數都捏造結局、編出一個凶手，使故事結束得很牽強。

《殺人回憶》沒有這種結局，但最後一個鏡頭（斗萬的表情）既精準又有效果，它帶有一種揮之不去的不確定感。

奉俊昊在雅各布・伯恩斯電影中心的演講中告訴聽眾，監製都勸他別拍這部電影，因為**拍一部凶手沒被抓到的電影根本就吸引不了人**；要不然奉俊昊就必須編出一個凶手，再讓警探逮捕他。

奉俊昊解釋道：「許多無辜的人被指控為凶手並遭到刑求……這對所有韓國人來說都是巨大的創傷。我不認為自己能接受他們的建議、捏造一個假結局。」

然而，這並不表示這種路線比較好拍——說故事卻不解答最核心的疑問，實在是一大考驗；而這個

難題，直到奉俊昊收到英國作家托尼·雷恩（Tony Rayns）的禮物（當時奉俊昊在倫敦影展播映《綁架門口狗》）才得以破解：1999 年艾倫·摩爾（Alan Moore）與艾迪·坎貝爾（Eddie Campbell）合著的圖像小說《開膛手》（*From Hell*）。

本作不但很認真描寫筆下角色（開膛手傑克，另一位身分不明的連續殺人魔）的恐怖犯行，也很用心考察歷史背景和社會條件。

正是這種更宏觀的視角，令《殺人回憶》如此動人；儘管警探們失敗了，也讓它感覺不像沒解答的故事。事實上，奉俊昊說他在研究華城謀殺案時：「我覺得當時的總體社會政治局勢，就跟任何罪犯一樣應該被追究。」

說到本片發行了標準收藏版本，奉俊昊想起演員朴海日想把賢奎演得很無辜，於是尋求他的意見。

奉俊昊同意了，還提到這部電影不能以明確的答案收尾（賢奎真的是凶手嗎？），但是：「要讓 99％ 的人想要相信，或必定相信凶手是賢奎。」**為了要讓凶手的身分盡可能曖昧不明，整部片子有好幾位演員在不同場景飾演賢奎（包括朴），就連觀**眾都很難確定凶手的長相。

花了六個月研究之後，奉俊昊估計這部電影大概會是虛構情節與真實歷史各占一半。他說道：「現實比本片的內容更有趣、更古怪。有個巫醫建議警察在海岸邊脫光衣服，然後對著一碗神聖的水鞠躬。警察局長還真的照做，結果他們被人誤認為北韓的間諜。」

比方說，他將謀殺案的時間跨度縮短為一～兩年，也減少被害人的數量。但許多虛構情節都是以現實為靈感，讓大家知道這件案子造成多麼大的破壞。為了準備拍攝本片，奉俊昊也訪談過現實中偵辦這個案子的警探。

他形容這些警探每個都是「狠角色」，但在表達自己未能破案的恥辱與悔恨時，他們都哭得像孩子一樣。就連奉俊昊在研究本案時都被凶手迷住了，他想出一份問題清單（與警探面對面時可以提問），並且謹慎的計畫提問順序，然後將這份清單帶在身上。

驚人的是，不同於黃道十二宮殺手，華城連續謀殺案的凶手終於在 2019 年被逮到，距離第一起謀殺案已經隔了 33 年。1994 年，李春在

↑圖 2-5：

除了核心的謎團，《殺人回憶》還同時描繪了在過去的時代，男性氣質中最惡質的一面。
例如警局內唯一的女警權貴玉就經常被貶為倒咖啡的小妹，還得忍受同事的性別歧視言論。儘管他們不把她當一回事，她還是為調查提供了一些很好的線索。

就因為姦殺他的小姨子而被判無期徒刑，而他在調查期間坦承犯下 14 起謀殺案，並被宣判有罪。

更難以置信的是，他看過《殺人回憶》。

那麼他對本片有什麼看法？「**我看的時候完全沒感覺。**」考慮到最後一顆鏡頭的用意，這個答案**不但令人錯愕，也讓本片結局更悲慘。**

至於奉俊昊對於本案終於偵破的想法則是：「本片於 2003 年上映，而 16 年後我終於可以看到凶手的長相。不只是我，所有韓國人都可以看到，而我不知道該不該說『幸好』，但幸好他的長相不正常。我覺得他假如臉長得很帥，我應該會更痛心吧。但謝天謝地，他長得不好看。或許是因為我知道他是凶手吧。」

沒有懷舊之情的時代劇

奉俊昊把現實的警探形容成狠角色，但他對於調查餘波的描述，以及斗萬與同事在本片中的行為，都清楚表示那些不該被視為英雄。

無法破案，有部分可以歸因於缺乏鑑識與科技方面的支援，但他們的辦案能力也確實很差。

這個時代就像一場鬧劇

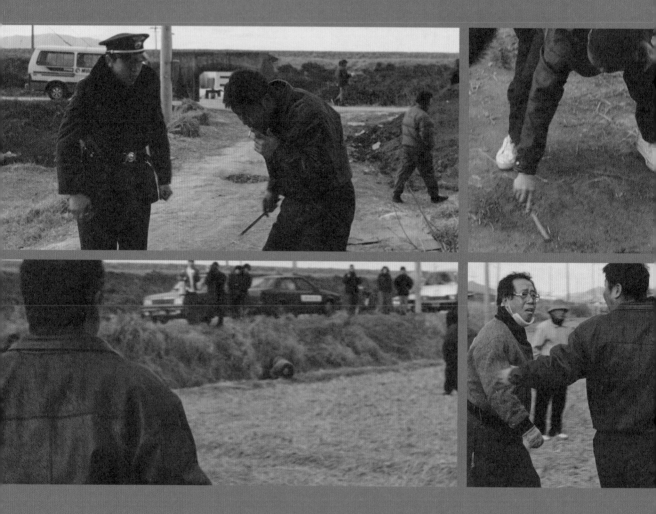

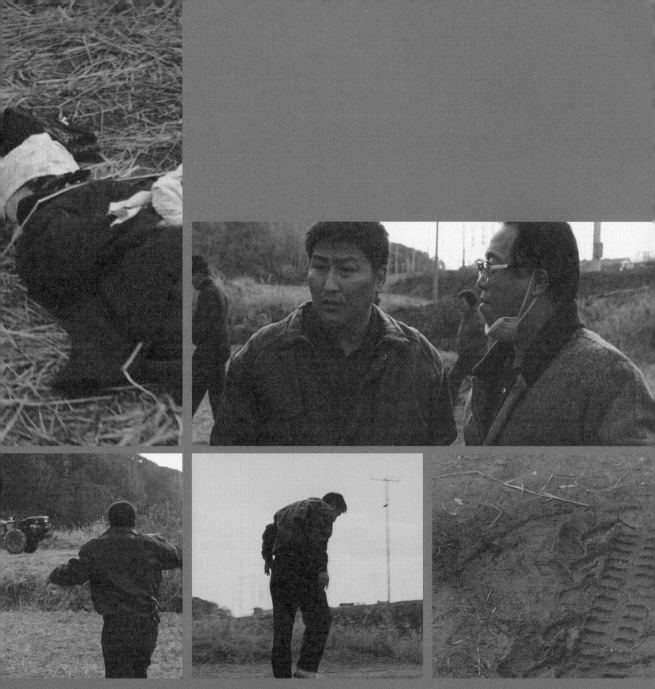

↑圖 2-6：

保留犯罪現場的過程，以及鑑識科學的刺激感，是人們習以為常
的情節。但《殺人回憶》開頭的犯罪現場卻像一場鬧劇：關鍵證
據被無動於衷的當地人弄髒；警察無能到極點；任何制度似乎不
復存在。這一切都圍繞著一幅毛骨悚然的景象：一具慘遭綑綁、
嘴裡被塞東西的屍體。

賢奎甚至說：「連鎮上的小孩都知道你們會刑求無辜的人。」

警探們裝備不良的程度，起初帶有一種幽默感，而本片剛開始有段一鏡到底的連續鏡頭，或許最能說明這個情況 —— 一個不小心被毀掉的犯罪現場。

一開始斗萬被帶去看一個腳印，警察認為這是凶手留下的。斗萬並沒有用膠帶把腳印圍起來，他只拿了一根棍子插進土裡，把腳印圈起來。

具希峰警佐（邊希峰飾演，除了《綁架門口狗》的管理員，他的角色全都叫做希峰）抵達現場時，立刻就從一座斜坡上摔下來；孩子們從屍體右側跑過現場；一臺曳引機無視斗萬指示它改道，直接輾過腳印、把它給毀了；另一個警察也從同一座斜坡摔下來；對白一直互相重疊……。

這實在是一團亂，即使證據被毀掉那裡令人感到尷尬，但整段情節都很好笑（尤其是連續兩個人跌倒的畫面）。

不過**警方明顯無力掌控事態，其實也帶有一點悲哀的味道**，因為緝凶過程不斷碰壁，而警察的手段也越來越殘忍。

刑求的場面逼真到令觀眾覺得痛苦：警探將嫌犯脫光到只剩內褲再痛打他們，甚至還把其中一個人倒吊在天花板上。他們濫用職權造成不良的後果，造成了本片最悲慘的一場戲：之前有嫌疑的智能障礙年輕男性白光浩（朴魯植飾演），就因為這種調查方式而喪命。

警探們發現他可能目擊其中一件謀殺案，於是試圖要盤問他，結果他怕到逃走，因為他上次被審問時，遭到警察毒打，甚至還被迫挖自己的墳墓。警探們發現他的確看過凶手的臉，但光浩一看到容九的

→圖 2-7：

本片受到譴責的角色並不多，其中一個是斗萬的急躁搭檔容九，他與一些學生大打出手。
這段畫面代表著更廣泛的對立：警察腐敗是本片的一大主題，而學生抗爭則發生於本片的背景，這些抗爭通常會耗盡至關重要的警力，使其無法協助謀殺案的調查。

↓（下頁）圖 2-8：

結局沒有明確解答凶手是誰，而警探們迷失在絕望之中。高潮戲發生於火車軌道上，既灰暗又無色，反映出角色的情緒狀態。

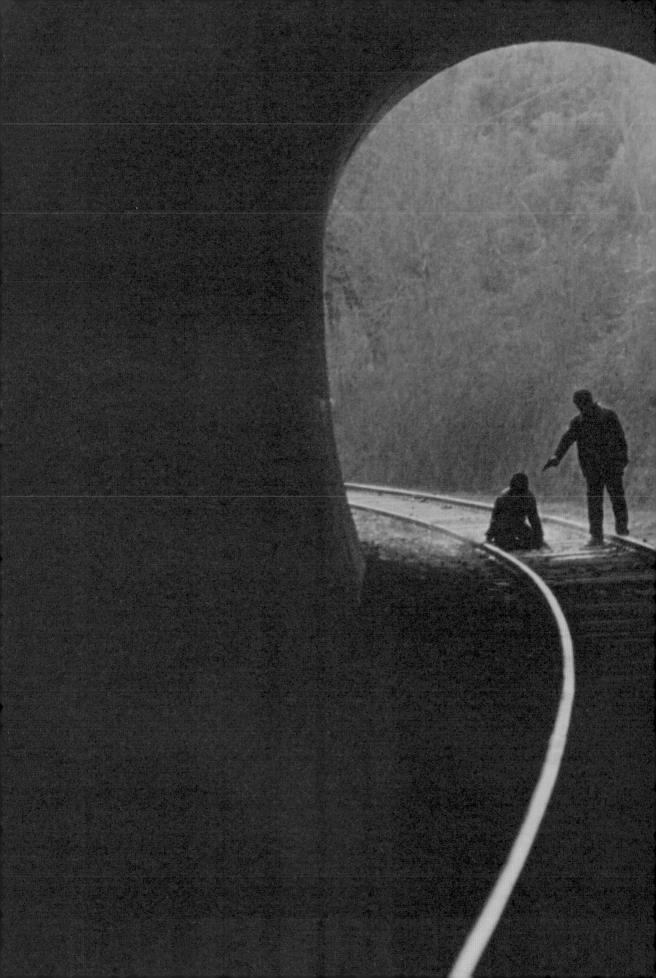

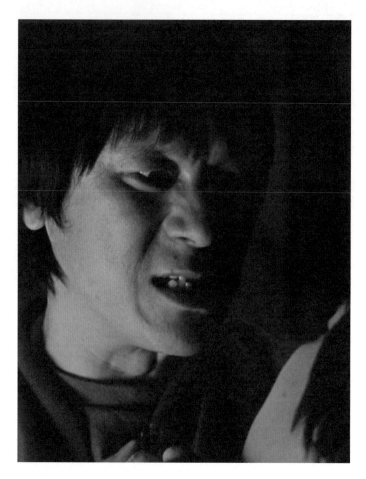

←↓圖 2-9：

容九使用他屢試不爽的審問法：先用柔軟的布套包住靴子，再重踩被拘留的人，這樣被拘留者身上就不會有腳印，靴子也不會沾到血。但就算手法如此激烈，成果還是少得可憐。

臉又再度逃跑（容九就是之前帶頭刑求他的人），結果被火車撞死。

不幸的是，這個事件是改編自現實調查中發生的事情：一位廠工被急於破案的警探誣指為凶手並遭到毒打，最後跳到火車前自殺。這也是本片中唯一真實演出來的死亡場面。

警探們的行為並沒有任何藉口可以辯解。**他們不一定是故事中的反派，但幾乎沒有道德立場可言。**

本片的歷史背景，也令警察的立場模糊至極。觀眾會自動同情斗萬這位討喜的失敗者，因為他是本

→圖 2-10：

斗萬有兩次認為自己逮到凶手了：第一次，他在當地媒體面前大搖大擺的重現犯案過程，卻因為太早下定論而被泰潤羞辱。
第二次他手上握有一些有力的間接證據，但真凶卻在他拘留嫌犯時再度行凶，讓他光彩盡失。

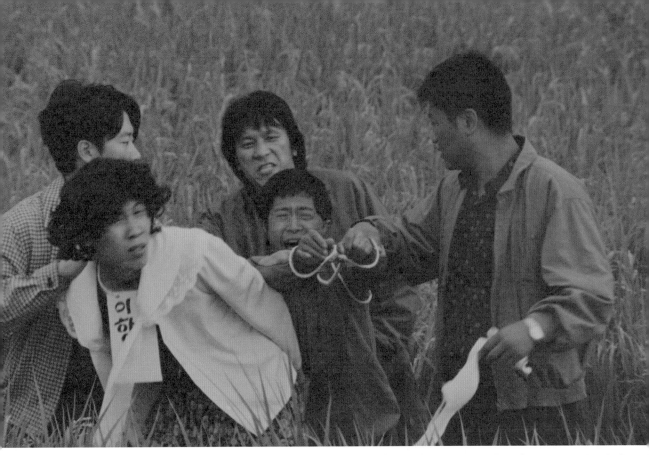

√圖 2-11：

本作有一段關鍵的人際關係──泰潤與女學生素賢（吳果娜飾演），隨著劇情進展而形成融洽的關係，因此素賢之死（泰潤發現屍體上的 OK 繃，就是之前他替素賢貼上去的）最後促使泰潤差點拋棄了他的道德準則。

片的主角，但是他隸屬的機構就很難用同情心去粉飾了。

奉俊昊曾說過：「我從來就不喜歡警察，或許是因為我在學生時代對抗過他們。」不過他接著補充說，當他與本案其中一位警探對談後，他又停下來重新思考了一番，原本的想法也因此有所保留。「最令我驚訝的是，他是真心渴望能逮到犯人。」

在一場關鍵戲中，斗萬孤立無援，因為所有警力都被叫去鎮壓學生示威（對抗當時的威權統治），另一場戲中有一則新聞，報導一個警探被控私刑與性侵（這也是參考現實事件）。

就連泰潤的墮落（儘管是因為他們屢次陷入絕境而導致的）也是既可怕又悲哀，他從一開始循規蹈矩的態度，變成想要殺死賢奎（即使沒有決定性的證據證明他是凶手），或是將他屈打成招。

正如美國新聞記者朴艾德（Ed Park）所寫：「《殺人回憶》是一部時代劇，但所有懷舊之情都被消除了。」為了強調本片暴力橫行的時代背景有多麼重要，奉俊昊也提到了他在當時的個人經驗。

他回想起自己在就讀高中期間被教職員打了好幾次，後來他在就讀延世大學期加入學生抗爭，而抗爭次數頻繁到成為學生的例行公事：「我們會上課三小時，然後再抗議兩小時。接著去吃飯，吃完飯又回去抗議，抗議完再回去念書。這是我們的日常生活。」

這種斷斷續續的暴力與騷亂，清楚反映在本片中——就連警察局長在告誡警探不要毆打他們審問的犯人時，都會搧警探巴掌來訓斥他們——而這還是非常近期的歷史。

奉俊昊說道：「本片在政府民主化之後十年上映，因此韓國觀眾有雙重反應。我們不再活在那個時代，我們已經改變了，我們不再活在那個暴力的社會了。但因為凶手還沒被抓到，因此這也是一段痛苦的回憶。」

用謀殺案，
包裝對歷史的控訴

這種回憶（卻不是懷舊）的感覺，被本片的配色凸顯出來；配色的飽和度極低，並且多半是褐色與

病態的綠色混合而成。奉俊昊與攝影指導金炯求（他也與奉俊昊合作《駭人怪物》）透過「省略漂白」的沖洗方式（跳過底片沖洗中的漂白步驟），讓本片看起來很陰鬱。

然而，第一場戲與最後一場戲都是用正常方式沖洗——它們既明亮又金黃的顏色，與本片其他部分形成明顯的對比——藉此清晰可見的標示出本片的各個「時期」。

當本片從田野的第一場戲轉場到警察局時，色調轉變似乎沒有很激烈，這是在呼應警探們繼續調查此案時，並不知道未來會發生什麼事。可是經過一連串陰鬱的場景後，結局的顏色再度變得明亮與金黃，這次轉變就很刺眼了。

在此補充一下奉俊昊如何致力營造陰鬱的感覺：拍攝室外鏡頭時，他與劇組甚至會等到陰天再拍，假如天空沒有雲，他們會踢足球打發時間。

本片就這樣分成三個時期：案發之前的生活、案發之後的生活，以及警探們投入於本案的時間——名副其實的黑暗時期。

奉俊昊的導演聲明寫道：「在一部純粹的驚悚片中，死亡只不過是遊戲的一部分，或是一個謎團。但在《殺人回憶》中，死亡伴隨著悲傷與憤怒。我真心為這些女性之死感到悲傷。我不只對凶手感到憤怒，任由這些女性被殺的客觀環境也激怒了我。我希望觀賞本片的觀眾能與我有相同的感受。」

當然，要談謀殺就不可能不談受害者。大多數受害女性都沒有個性特徵（鏡頭頂多只是稍微瞥過她們的臉），但鏡頭拍攝的方式，就

↑圖 2-12：

奉俊昊談到素賢這個角色與那場 OK 繃的戲：「例如那場女學生被殺的戲，我幾乎是照著現實中最殘忍的謀殺案去拍——但我加了 OK 繃這個細節。其實我是從庫柏力克的《一樹梨花壓海棠》偷來的。」

跟雨中凶手的鏡頭一樣，觸動觀眾們的情緒。

本片的配色令屍體慘白至極，而陰鬱的綠色調，令接下來的驗屍過程更有觸感、更令人不快。電影沒有把行凶過程演出來，令本案的細節更加可怕（塞進被害人體內的桃子、她們手腳被捆綁的方式）；就像人們說的，**想像中的怪物比已知的還嚇人**。

不過有個例外，就是泰潤在搜尋線索時結識的女學生。她是最年輕的行凶目標，此外還是唯一先被觀眾認識後才遇害的受害者。她也是本片最後一位受害者，而她慘遭殺害，也促使泰潤決定與賢奎對質、並打算殺掉他或逼他認罪。

劇情暗示她對泰潤一見鍾情，而奉俊昊曾說過，泰潤幫女孩貼 OK 繃、後來又在她的屍體上發現它，這個情節是在致敬史丹利·庫柏力克（Stanley Kubrick）的《一樹梨花壓海棠》（Lolita，1962 年），但不代表她比其他受害者重要，而是要加重觀眾的想法——她的死是最後一根稻草，此外也讓本案變成泰潤的私人恩怨。

女孩的年紀，令凶手的犯行更令人髮指；她與警探的互動一再提醒觀眾她只是個孩子，而且她其實是在凶手的主觀鏡頭之後才被綁架，這又令觀眾更加覺得這場悲劇是可以避免的。

那一刻凶手覺得自己差點被逮到，而觀眾也快被警探的無能給氣死（就連現實中的凶手，日後也因為自己好幾年來都沒被抓到，而表示驚訝）。

本片也證明了奉導演具備的澄澈眼光；《綁架門口狗》拍得令人印象深刻，但《殺人回憶》顯然是更成熟的作品。

從配色、故事的層次，再到音樂（岩代太郎的配樂，怎麼聽都會令人想起吉卜力工作室的支柱久石讓，以厚重鋼琴聲營造出莊嚴寧靜的氣氛），《殺人回憶》都感覺更加精緻。儘管用「精緻」去形容這部同時處理好幾個主題，而且大獲成功的電影，實在很不尋常。

它是對於韓國歷史的控訴（並且以韓國最惡名昭彰的謀殺案作為包裝），也是一種兼具微觀與宏觀的敘事典範，後來成為奉俊昊的標誌性特色。

↑ 圖 2-13：

《殺人回憶》最後的結局直接跳到
2003 年，斗萬如今是一位挨家挨
戶推銷的業務員，剛好來到事件開
始的地方。發現凶手最近也重返這
個地點之後，斗萬直接看向鏡頭，
然後劇終。

這個鏡頭很震撼，不只是因為它打
破了第四面牆，也是因為它直接面
對著觀眾與凶手。

때늦은 정의는 정의가 아니다

2003 年
《殺人回憶》
2 小時 11 分鐘

導演：奉俊昊
編劇：奉俊昊、沈聖甫
主演：宋康昊、金相慶、金雷夏、
朴海日、邊希峰
預算：約 280 萬美元
監製：車勝宰
配樂：岩代太郎
攝影指導：金炯求
影片剪輯：金鮮珉
美術指導：柳成熙
藝術總監：柳成熙
全球票房：1,204,841 美元
獲獎：青龍電影獎「最佳攝影」、
「最受觀眾歡迎」等獎項

遲來的正義非正義

影響、致敬、模仿

《X聖治》：重點不是「凶手有沒有被抓到」

黑澤清是知名的恐怖片大師（他的非正式暱稱是「日本的大衛‧柯能堡」〔David Cronenberg〕[4]），他最有名且最具影響力的作品，是 1997 年的心理恐怖片《X聖治》。

雖然它的知名度不如某些同期的「日式恐怖片」（例如 1998 年的《七夜怪談》、2002 年的《咒怨》），但它緩慢進展劇情的方式獨樹一格；它拒絕典型的突發驚嚇，更加偏重於令人坐立不安且毛骨悚然的手法。

役所廣司（首度與黑澤合作，後來又合作了好幾次）飾演高部警探，奮力揭開某件怪異連續謀殺案的真相。所有受害者都被同樣的方式殺害，脖子都被刻了一個「X」。

然而凶手每次都是不同人，而且都無法解釋自己的犯行。在高部持續調查的過程中，被誘入神祕年輕男子間宮（萩原聖人飾演）的圈子裡，接著又被拉進催眠狀態與催眠術的領域——當然，此處也是險境。

《X聖治》無疑是一部恐怖電影（尤其它用催眠術當作噱頭），但它感覺沒有那麼「標準」——英國電影雜誌《Little White Lies》對於本片的評語是：「平鋪直敘、樸素、冷漠，卻令人緊張不安。」

《X聖治》並未解答它拋出的所有疑問，結局較為開放，而且核心的謎團並非只靠表面的調查就可以破解。這些**謀殺案的重點不在於「誰犯下它們」，而是「它們為什麼會發生」**，以及「它們所代表的社會真相」。

本片暗示我們，催眠狀態會使人們拋開原本遵守的社會與文化規範，表露出自己心中鬱積的憤怒並攻擊別人。片中只有高部一人沒有費心偽裝自己，難怪也只有他似乎能夠抗拒謀殺案的惡意影響。

[4] 編按：「肉體恐怖」（Body horror）類型電影代表導演。

由此可以輕易看出，《X 聖治》是如何成為奉俊昊的靈感；奉俊昊曾說它是他「這輩子最愛的電影」。只有少數幾部電影大幅影響他對電影的個人觀點，而《X 聖治》是其中一部。

奉俊昊畢竟是迴避類型傳統的高手 ——《駭人怪物》雖然是一部怪物電影，但怪物幾乎不是主角。他的作品中最能與《X 聖治》相比的，或許是《殺人回憶》，因為《殺人回憶》的重點同樣不是「凶手到底有沒有被抓到」，而是「任由這些凶案發生的客觀環境」。

兩部電影就連風格都很類似；黯淡的色調、謹慎的鏡頭與演出，使它們完全不同於典型的動作片或驚悚片。**它們讓觀眾自己分析線索，而不是牽著他們的手走完整部劇情。**

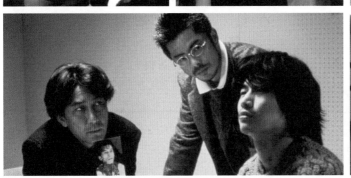

2006 年

《駭人怪物》：
怪物才是受害者

2006 年上映的《駭人怪物》，開場真的就像一部「怪物電影」。第一場戲，位於首爾基地的美軍病理學家，命令他不情願的助手，將200 瓶甲醛倒進下水道、流進漢江。這場戲被壓抑且毛骨悚然的藍色給浸透。接下來幾場戲（跳過一段時間）的配色也同樣灰暗，給人厄運將至的感覺。

兩個漁夫遇到一條變種魚；一名男子想從橋上跳下來自殺，但他還沒跳就看到水裡有影子在游動，顯然有壞事正在醞釀中……這個極度令人不安的序幕，卻立刻被奉俊昊既明亮又色彩鮮豔的主角登場戲給粉碎了——朴阿斗（宋康昊飾演）正趴在一堆零食上酣睡。

《駭人怪物》裡確實有一隻怪物（體型跟公車一樣大，尾巴又長又靈活，嘴巴就像長牙的花朵），但把它歸類成怪物電影，就像把《殺人回憶》視為成犯罪劇。換句話說，它幾乎不算是怪物電影。

這幾段開場戲不只是在鋪陳怪物而已，它們也設定了**貫串全片的主題**。甲醛導致的事件，是要**將美國軍方設定成有害的存在**。（然而令人鬱悶的是，它也改編自現實事件「麥克法蘭案」〔McFarland case〕，韓國美軍停屍間的一位官員，下令將 120 公升的防腐劑倒進下水道。）

漁夫提到他撈魚的杯子是女兒給他的，是在預告阿斗與賢書（高我星飾演）這對父女檔之間的羈絆有多麼重要；企圖自殺的男子是唯一察覺怪物的人（他對著周圍的人說道：「你們真是白痴到極點！」），則是在呼應阿斗的抗議一再被本應支持他的政府官員忽視，結果造成災難性的效應。

然而本片呈現的眾多主題中，最關鍵的是家人之間的親情。人們為了尋找他們的親人而甘願鋌而走險；彼此熟到光聽放屁聲就清楚知道對方當天過得好不好。這一切全都源自家人的羈絆。

→圖 3-1：

《駭人怪物》既嚴肅又詼諧的序幕，概括了本片大部分的內容：它不只嘲諷了將有毒物質倒進首爾漢江必然造成的環境災害，也嘲諷了職業權力結構的矛盾，以及西方（美國）的有害影響。

這隻怪物不躲藏，
反倒在大白天登場

少女賢書被現身於漢江的怪物抓走，她的家人團結起來試圖找到她，最後卻變成逃犯，因為政府與此同時正在搜索一種病毒，他們認為怪物身上帶著它。然而，正如《綁架門口狗》與《殺人回憶》，奉俊昊建構了豐富的層次，而「親情」這個直截了當的前提，只不過是最上層而已。

本片從頭到尾都在持續顛覆觀眾的期待（有大也有小）——劇情前段有一場戲是怪物在衝鋒，但人們發出的尖叫聲卻是源自高興而非害怕，這是因為與此同時有兩個角色在比賽射箭時發出歡呼，卻沒察覺怪物。

如此營造出來的整體感覺，比較不像在鞭打觀眾前進，反而更像在乘坐特別刺激的雲霄飛車時那種緊張感：高處固有的恐懼感、加上雲霄飛車危險的攀升角度，正好與飛過天際的快感相互抗衡。

這也難怪《駭人怪物》會成為一種現象，被大多數的西方電影觀眾視為奉俊昊的大突破，並於上映時成為史上獲利最高的南韓電影。

《駭人怪物》中的怪物，在電影開演不到 15 分鐘時就登場了，而且居然是在大白天出現。它大膽顛覆了怪物電影的常態（**大多數的怪物電影會盡可能將怪物藏在陰影中、而且越久越好**，這樣牠之後現身時感覺會更有分量，而且在現身前也更加神祕與嚇人），也展現出奉俊昊有信心把故事說好。

因此**奉俊昊本人拒絕將《駭人怪物》貼上「怪物電影」的標籤**，並且在好幾個場合都聲稱自己很討厭「把怪物藏起來」的傳統手法。

不過這次現身其實也是必要的，因為這樣才能切入故事的重心，也就是「朴家努力拯救賢書」，以及「政府展開行動尋找病毒，最後居然還捏造事實」。

這場戲對故事架構至關重要，呈現方式也毫不生硬，還是十分可怕。怪物的首次橫衝直撞，甚至包括了一段直接取自諸多殭屍電影的連續鏡頭：怪物追著一群受害者，他們逃進一個貨櫃中，貨櫃的另一側卻被鎖鏈關起來。

貨櫃裡的人們將雙手伸進細小

的門縫，想把門拉開卻徒勞無功，鮮血從雙手滲出並滴到地上。過沒多久，在十萬火急之際，阿斗抓起另一個小女孩的手逃到安全處，卻把賢書留在後頭。

荒謬笑點，
讓悲劇感更真實

當阿斗發現自己牽錯人時，他與觀眾都立刻知道大事不妙了。在慢動作鏡頭下，跌倒的賢書起身，怪物從她後方逼近 —— 我們似乎已經看見她被大卸八塊。結果怪物只是把她抓起來，也讓觀眾稍微鬆了一口氣。

阿斗犯下的錯誤雖然很嚇人，但也超級好笑；這種悲喜交織的化學反應，**正是奉俊昊的註冊商標。**起初觀眾與邋遢的主角都沒發現牽錯女孩了。直到鏡頭以慢動作往回拍攝，糟糕的真相才揭曉。

而怪獸襲擊後的大型受害者葬禮，也差不多是這樣呈現的。朴家悲痛的崩潰在地上，緊抓著彼此嚎啕大哭，結果立刻被新聞攝影師團團圍住。在混亂之中，一家之主希峰（邊希峰飾演，開了一間點心攤，阿斗在那裡工作），居然還記得將南珠（裴斗娜飾演，阿斗的妹妹，射箭高手）的上衣拉下來，避免她露太多。

但這種隱約的溫柔氣氛，很快就被背景聲音淹沒，原來是有人請一位女士移走她的車子；攝影師一散開，朴家又開始鬥嘴，粉碎了這家人很團結的假象。

←圖 3-2：

奉俊昊讓懶散的主角朴阿斗一登場就被點心圍繞。阿斗很樂意看顧自家的攤位，這樣他就能暫時擺脫世間的責任。

其他電影並不存在這些令人分心的旁枝末節，別的導演應該會盡可能把這場戲拍得感動且扣人心弦。但奉俊昊這場戲（非常認真看待這家人的悲劇）的**出色之處，正是背景那些惱人的事物；它們雖然很像喜劇，卻放大了災難的感覺**。以此觀點看來，這場戲感覺更真實了──就連現實生活的不幸事件都可能帶有一絲荒謬，更何況是虛構的故事。

隨著劇情進展，這種衝擊變得越來越不頻繁（或至少規模比較小），而且《駭人怪物》還用了一招（類似《殺人回憶》中的手法）來傳達整體調性的轉變。隨著劇情越來越悽慘，配色也從明亮的色相逐漸變成非飽和的色調，藉此強調這個變化。

本片開場時的陰暗感受，在結局時又回來了（演到結尾時占滿螢幕的灰色，令人想起《殺人回憶》的黯淡色彩）；最後一場戲雖然平靜，卻發生在令人緊張的夜晚。點心攤內部很舒適、光線很溫暖，但室外一片漆黑、感覺危機四伏，空中甚至還飄著片片雪花。奉俊昊使出渾身解數，刺激觀眾的感官，向

→圖 3-3：

本片的怪物在電影開演沒多久後就露面了，一方面是在宣布「本片不玩《大白鯊》（Jaws）那一套」，另一方面也讓怪物橫衝直撞所造成的血腥慘況，更加突然與嚇人。高潮處則是阿斗的女兒賢書被怪物抓走，這個鏡頭的景深很淺。

觀眾傳達一個事實：阿斗的世界已經徹底改變了。

本片之所以能維持節奏穩定，**「觀眾聽見什麼聲音」以及「如何聽見聲音」**，也是必不可少的因素（奉俊昊長期與音效剪輯師崔太永合作，他參與了前者的所有電影，訪談見第九章）。

比方說，賢書被怪物抓走的那一刻是鴉雀無聲的，而希峰為了保護家人而死，以及怪物臨終之前，也同樣是一片寂靜。奉俊昊靈活變換調性可不是在開玩笑，他身為導演所做的每個選擇都很認真。

一場戲拍得既幽默又悲慘，那是因為情況太古怪，或是有點可笑──就像現實生活一樣。而《駭人怪物》中的關鍵時刻也是如此，因此能夠打動人心。

朴希峰的三個小孩，某種程度上都是「失敗者」。阿斗剛出場的那一刻，既笨拙又懶惰的模樣，活像個卡通人物；他在顧店時睡著了，錢幣黏在他臉上，而且看到女兒時還因為太興奮而跌倒。就連他的髮色（因為是隨便染的，所以比起金黃色更接近橙色，而且還有沒染到的髮根）都是刻意挑選的，只為了讓他看起來既無精打采又愚笨。

他就像人類版本的黃金獵犬，經常完全搞不清楚自己陷入多嚴重的狀況，例如他看到新聞快報把這家人當成通緝犯譴責時，他的反應居然是想把這段新聞錄下來給賢書看（「爸爸上電視了！」）。

但與此同時，他也是這個家庭中最真誠、最單純的成員。他只希望賢書快樂（他自己並沒有未竟之志），而且幾乎每場戲都在強調這件事。他為了替女兒買新手機，在碗裡存滿了銅板；他在一臺偷來的消毒車內，讓化學物質噴灑在身上，只為了確保跟女兒重逢時，身上的病毒不會傳染給她。

他對女兒超乎常人的愛，只讓故事顯得更悲慘。當他被劫持為人質，並且快被置若罔聞的政府官員切除腦葉時，絕望之情將他的天真無邪轉變為憤怒與暴力。

然而，阿斗在大多數情況下都是家裡地位最低的人，希峰必須不斷告訴另外兩個小孩別嘲笑他。

身心俱疲的南一（朴海日飾演，他那張看起來很無辜的臉，繼《殺人回憶》後又被奉俊昊用於壞脾氣的角色）是大學畢業生，學生時代參與過抗爭，因為找不到工作而染上酒癮（甚至可說是個酒鬼）。他的脾氣陰晴不定，也是家中最會把對話變成吵架、或是訴諸暴力的人。

全國矚目的南珠在三兄妹當中似乎是最冷靜的，但她在壓力下會變得很脆弱。她在電視上的射箭比賽，因為緊張到窒息而射歪了決勝的那一箭，痛失金牌、只拿到銅牌。

不過南一與南珠的登場方式（他們到葬禮哀悼賢書）幾乎相同，先是緊握燒酒瓶的南一的特寫，再來是緊握銅牌帶子的南珠的特寫，非常巧妙的表現出他們對於失敗的感覺與執念。

值得一提的是，這個家庭中的成人演員（邊希峰、宋康昊、裴斗娜、朴海日）之前全都跟奉俊昊合作過，而且奉俊昊在寫劇本前就已

經決定找他們來演。

朴家成員只有高我星是透過試鏡拿到角色，這也是她演出的第一部劇情長片。她後來也演出了《末日列車》。

討喜的魯蛇，
讓故事更有說服力

本片是在講述一家人儘管面臨不利的處境，卻還是拚命試著同心協力；而奉俊昊選角都找了自己熟識的演員，也莫名引起觀眾共鳴。

奉俊昊的主角群中，**沒有人真的符合「動作片英雄」的形象**（一般怪物電影會看到的那種），但話說回來，他的主角其實都很平凡。

《殺人回憶》的警探們雖然動機是善意的，但缺乏道德與智慧。《非常母親》主角是一個老婦人；就連克里斯・伊凡在《末日列車》中飾演的角色（他是奉俊昊的角色中最接近典型領導者的人），在道德方面也並非毫無瑕疵。

然而，阿斗與他的弟妹都是「**討喜的魯蛇**」（奉俊昊自己講的），**反而讓本片更有說服力**。說到消滅怪物和阻止腐敗的政府，他們似乎一點勝算都沒有；所處的劣勢，也讓他們必須付出更大的努力。

這些**主角們的成功會令觀眾感到加倍溫暖，然而失敗也更加令人痛心。因為他們都只是凡人。**

就連他們的「英雄式時刻」都沒有超出合理範圍。南一的汽油彈本來是殺死怪物的關鍵，但他手滑把最後一瓶汽油彈摔破了。後來是多虧南珠才真的「擊中」怪物；她用汽油彈碎片點燃箭矢後，直接射中怪物的眼睛、讓牠燒起來。而最悲慘的是，他們所做的一切，最後都不足以拯救賢書——她在與家人團聚前沒多久就死了。

事實上，朴家死去的兩人也是這家人當中最機智的兩人，同時還是與主線劇情最無關的兩人。希峰大多數的戲分都在把孩子趕到安全的地方，結果他在電影演到一半時就死了。

在一段令人極為痛心的鏡頭中，阿斗將一把槍交給對抗怪物的希峰，卻數錯膛室裡的子彈數。希峰正對著怪物，當他發現自己沒子彈時，並沒有驚慌失措，而是冷靜的回頭看著他的孩子，並且揮手要他們快

↑圖 3-4：

奉俊昊有個小技巧：替角色埋下古怪的特質，然後在劇情關鍵時刻發揮；最明顯的就是阿斗的妹妹，沉默寡言的南珠。

劇情前段，我們得知她是射箭高手，電視會轉播她的比賽；劇情後段，她的天賦正是這家人戰勝怪物的關鍵。

跑，與此同時怪物也逼近他。

希峰接受了死亡，非常符合他的個性，但這種平淡的演出依然使人毛骨悚然與感傷，尤其是因為上一場戲中，他才剛表露自己的悔恨——沒有當好阿斗的爸爸。

阿斗則剛好相反，因為父親的死而陷入混亂，他用報紙蓋住希峰的臉之後，試著逃離追來的政府軍（但他因為太悲痛而沒逃成）。

賢書雖然沒有這麼早就退場，但她大部分的時間都待在下水道，與主角群分開。她的死因也有點曖昧不明——她死在怪物的嘴巴裡，用身體抱住孤兒世柱（李東浩飾演），避免他被怪物吞下去。

《寄生上流》直到最後一場戲才講清楚誰生誰死，而《駭人怪物》也一樣，觀眾並不清楚賢書死了沒，直到收場戲才確定。

在本片結尾讓賢書死去，打從一開始就寫在劇本上——監製與出資者都很討厭這項決定。這個結局至少有一部分靈感來自 1983 年的電影《長驅直入》（Uncommon Valor），奉俊昊念國中時看過這部片子。

金‧哈克曼（Gene Hackman）

←圖 3-5：

朴家大家長希峰之死，是本片其中一個令人心碎的場面，它將淒慘的悲劇與父親無私的愛交織在一起。

飾演的主角前往越南，試圖拯救兒子；過去十年來兒子一直是戰俘。當他最後終於抵達戰俘營，才發現兒子早就已經死了。

但賢書之死緊扣本片的重要主題：**政府到底付出多少心力來保護人民？**從頭到尾，政府都像是會動的路障，甚至是徹底的惡勢力。**到最後，只能靠弱者幫助弱者。**

不幸的朴家盡力拯救賢書，而賢書盡力拯救比她更弱小的世柱。在此時，就連「偷竊」的原則也緊扣這個概念；世柱的哥哥（李在應飾演）宣稱，假如偷竊是生存的必要條件，那就不算犯罪。但即使賢書告訴世柱，她會叫警察、醫生與軍隊來幫忙救他，卻也都沒有人來幫忙他們。

唯一幫忙對抗怪物的人是一個流浪漢（尹帝文飾演）。奉俊昊曾說他很後悔寫入這個角色，因為利用「瘋癲」的角色來解決情節問題（這個流浪漢的作用是要拯救南一、然後在怪物身上倒滿汽油），似乎就像在作弊。

就像泰利・沙瓦拉（Telly Savalas）在 1977 年電影《魔羯星一號》（*Capricorn One*）中飾演的角色。儘管如此，這一刻看起來其實一點都不突兀（見下頁圖 3-6）。

毫無疑問，本片的結局苦樂參半，奉俊昊本人也說道：「《駭人怪物》的收場戲很正向，其實是因為我刻意把它拍得很矯情。想也知道，朴家早在戰勝怪物之前就已經慘敗了。」

怪物雖然被擊敗了，但假如你把《駭人怪物》想成一家人的故事，你就很難覺得這是一場勝利了。阿斗的父親與女兒都被殺害，不過朴家也多了一位成員（收場戲可以看到阿斗收養了世柱，他的哥哥已經被怪物吃掉了）。

↑圖 3-6：

電影《魔羯星一號》中，泰利·沙瓦拉飾演一位精神失常的農藥噴灑飛行員，同時也是替劇情解圍的「天外救星」。《駭人怪物》的火爆高潮戲中也有一個類似的角色 —— 事後奉俊昊覺得自己應該讓他更有血有肉，而不只是純粹的功能性角色。

真正的反派：
政府走狗

值得注意的是，儘管這隻河怪的主要獵物是人類，但牠並不算是反派。奉俊昊在指示動畫師時，告訴他們要**把怪物想成一個情緒不穩的少年**，甚至還給動畫師一張演員的照片，告訴他們要想著他做。

所以是哪位演員？演過《冰血暴》（Fargo，1996 年）的史蒂夫·布希密（Steve Buscemi）。他在電影中飾演的卡爾·修華特（Carl Showalter）長相「有點好笑」，個性也很合奉俊昊的胃口；因為他沒耐心，而且總是感覺渾身不對勁。

怪物的狀況也差不多，牠因為化學物質與污染物而疼痛不止。奉俊昊說牠「並不希望自己天生就這樣」。牠並沒有一定要毀滅所有人類，抓走賢書也只是為了生存。牠跟其他動物一樣，要吃東西才能活下去。

牠之所以是怪物，只是因為我們從來沒看過這種生物 —— 到頭來，牠也不過是一種動物而已。這場災難應該要歸咎於美國政府的雇員，決定把化學物質倒進漢江。

後來，當政府對怪物與抗爭人士投放有毒的「黃劑」時（隱晦的參考了「橙劑」，因為在越戰期間使用而廣為人知），用來噴灑藥物

↖ 圖 3-7：

奉俊昊將「人們對於怪物的恐懼」
以及「腐敗到骨子裡的政府機關」
安排在一起。抗爭場面非常殘暴，
挺身反抗腐敗的人都被打到鼻青臉
腫，甚至更慘。

喜劇＋恐怖片——讓你坐立難安

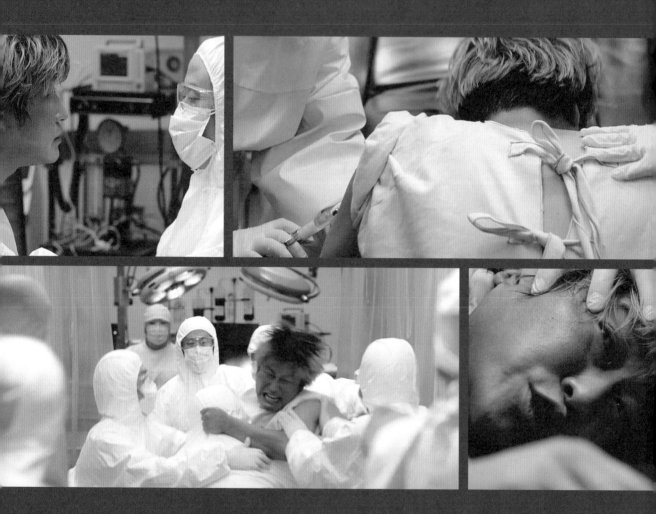

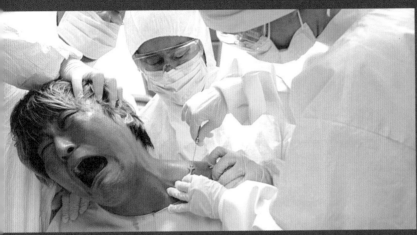

↑圖 38：

政府為了散播假資訊不惜害死人，其中一個例子就是阿斗被選為腦葉
切除術的對象，只為了捏造一個陰謀論——怪物會散播致命病毒。
這段畫面將「動作喜劇」與「令人不寒而慄的醫療恐怖片」結合在一
起，令人坐立難安，而這也是奉俊昊常用的混搭手法。

的吊艙，刻意令人想起怪獸首次跳進漢江時的身形。

化學煙霧讓吸到的抗議者七孔流血，很顯然這種藥物不該被使用，尤其是在都市。**政府與怪物其實是同樣巨大的毀滅力量。**

不只是《駭人怪物》的怪物，奉俊昊的所有「怪物」都屬於相似的類型。他任何一部電影中的**敵人之所以是敵人，純粹是因為他們的需求與主角的目標不一致。**

他們不一定本來就有惡意（《殺人回憶》那個沒被抓到的凶手是個大例外），而且動機多半也不難懂。比方說，《綁架門口狗》最接近反派的角色，就是那隻吠叫的小狗，但吠叫是牠的天性。

《玉子》的露西·米蘭多（Lucy Mirando，史雲頓飾演）或許很怪異，但她也不完全是壞人；她只是渴望被人認同。就連她的姐姐南西（Nancy）都不是真的壞人——倒不如說她是個堅定的資本家，知道怎麼運作這個制度。

確實，南西的特質在奉俊昊眼中算是邪惡的（至少他的電影有暗示），但她對於獲利的考量或許也相當現實。就連《非常母親》中那

些駭人的行為，都是由最令人同情的角色所做出來的。**客觀環境可以把任何人都變成怪物。**

真正的反派，應該是導致環境如此緊張的社會問題（資本主義的蹂躪、無能的官僚結構），它們透

↑ 圖 3-9：

政府官員的無能（以及社會階級制度的愚蠢），都透過精心呈現的小插曲表現出來；例如某一刻有個穿著防護服的政府走狗滑了一跤，接著他試圖安撫群眾也失敗了。

過許多角色表現出來,而這些角色通常都沒有名字,只出現在一、兩場戲裡。

在《駭人怪物》中,負責表現這種問題的角色,就是朴家遇到的醫生與政府走狗,他們對周遭正在發生的事似乎完全不感興趣,而且過度重視結果;他們覺得,這樣是為了服務對象的利益著想。

賢書還活著時,阿斗每次抗議都沒有被認真看待,而他與朴家其他人之所以遭受痛苦,都是因為政府在追蹤一種根本不存在的病毒。

就算阿斗哭著說沒人聽他說話,大家還是繼續忽視他;他們都沒想到,假如認真看待阿斗的話,說不定就能更快抓到或殺死怪物,甚至還有機會避免賢書早逝。

本片剛開始的時候,政府的無能是一種笑點。有個政府雇員(金雷夏飾演,在《殺人回憶》中飾演暴力警探,但這次形象完全不同)穿著黃色防護服走進安置悲痛民眾的室內,立刻跌了一跤,然後尷尬的爬起來裝沒事。

↑圖 3-10:

如果想走政府的後門,那麼金錢依舊是王道。為了錢,任何人都很樂意出賣別人,而不是做正確的事。

↓(下頁)圖 3-11:

這是《駭人怪物》中最重要的一場戲,在節奏上算是讓觀眾喘了口氣;這場戲重新喚起了一家團圓的希望與可能性。
奉俊昊露了一手魔幻寫實主義的敘事技巧:朴家狼吞虎嚥的吃著垃圾食物,而被怪物抓走的賢書居然也在場。朴家必須重新振作,自立自強,他們抱持的期待化作賢書的幻影。而這也提醒了觀眾,朴家在一開始為什麼要做這些事情。

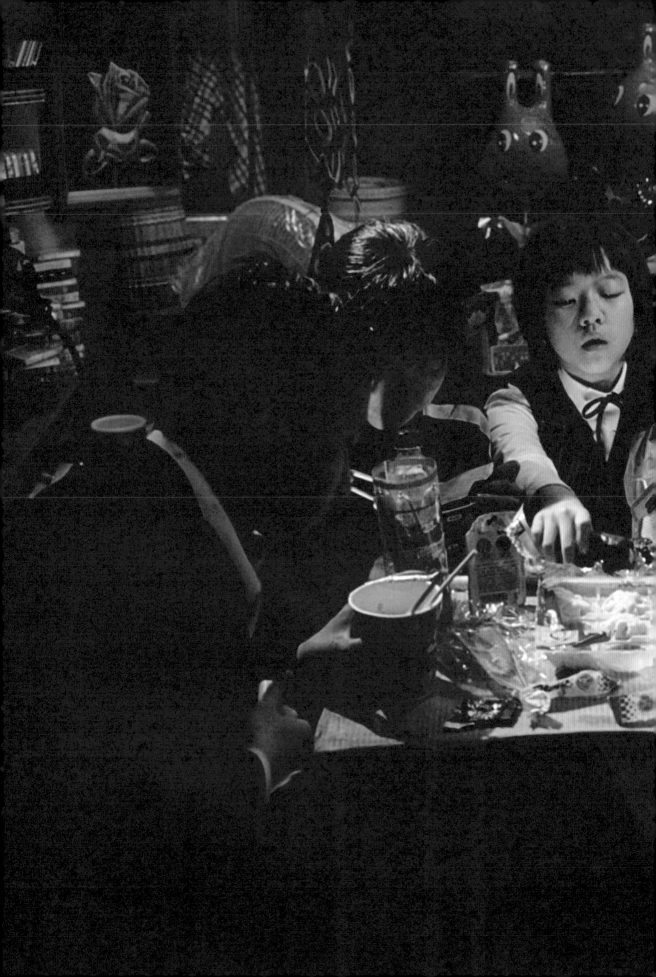

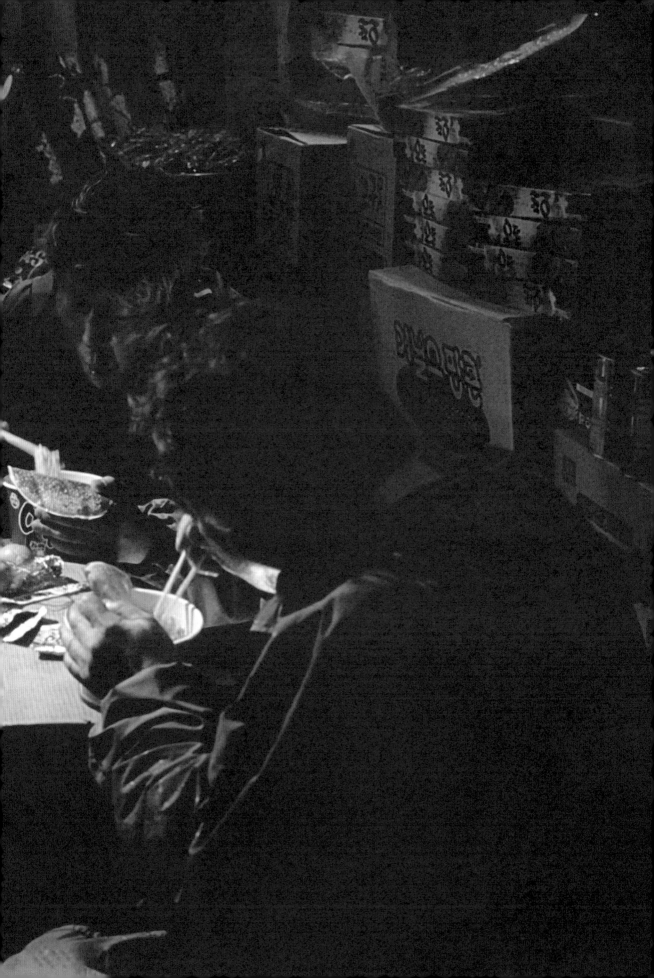

周圍的民眾開始問他發生了什麼事，於是他將他們的注意力轉移到電視上，還說應該會有新聞報導解釋這個情況。結果他一直轉臺，卻都沒有頻道報導，民眾也越來越混亂。

就連將南一出賣給警方的前同學，也不是單純的好人或壞蛋。雖然為了賞金陷害南一，但是當南一最後成功逃走時，他也舉起緊握的拳頭替他慶幸。

美國與韓國政府的無能造成了附帶損害，它們是本片的主要環節之一。另一個原因則單純得多：金錢的力量。「缺錢」可說是一個無所不在的阻礙；阿斗本來要幫女兒買手機的那筆錢被沒收，希峰為了讓醫院釋放家人而被敲竹槓。就連朋友出賣南一也純粹只是為了賞金。

本片沒有像《綁架門口狗》那樣明顯的貧富差距，但它隱含的成見（所有事物都要花錢買，它們都有代價和價值）仍然反映了階級差異，只不過奉俊昊的其他作品表現得更明顯。

阿斗和怪物，都是受害者

所有角色都在掙扎度日，這件事實令政府搜索病毒的行動更顯荒謬。這個行動本身就是在影射伊拉克戰爭，以及「發動侵略（大規模毀滅性武器）根本就不必講理」。

本片到結尾才揭曉病毒是捏造的——疑似感染病毒的美國人之所以會死，只是因為他在手術期間休克；而且被隔離的民眾並沒有顯露出生病的跡象。一個美國官員立刻就說：「沒有病毒這回事。」但謊言已經擴散開來，如果不承認錯誤就無法挽回，所以政府只採取極端手段，將阿斗綁在手術臺上，打算替他的頭部開刀。

就連本片的片名都在影射這種捏造病毒的手段；和《綁架門口狗》一樣，《駭人怪物》的英、韓片名不同，英文片名是「The Host」（宿主），韓文片名是「괴물」（怪物）。

在紐約影展放映《駭人怪物》時，奉俊昊談到他為什麼要換片名；

1 編按：美國導演、製片人、編劇，其作品多為恐怖和科幻片。

↑圖 3-12：

《駭人怪物》直到最後都是朴家的「家務事」；朴家三兄妹巧妙的輪番上陣，終於擊敗了怪物。

奉俊昊非常謹慎的將這段突然爆發的暴力場面，表現成「三兄妹真心想要懲罰怪物」（而且某種程度上，他們不太願意真的動手），而不只是一部怪物電影必備的精彩高潮戲。

他說他不想使用約翰・卡本特（John Carpenter）[1] 風格的名稱，像是《突變第三型》（*The Thing*）。

不過更有趣的是，他說**「宿主」是「寄生蟲」的反義詞**（無意間預告了他之後拍的奧斯卡最佳影片《寄生上流》），而且有兩種含意：第

一，代表怪物是病毒的宿主；第二，用來誤導觀眾，因為看到最後就會發現病毒完全是編出來的。

奉俊昊對於政府（尤其是美國的官僚作風）的負面描寫，很自然的融入於本片劇情中。談到本片對社會的描繪時，他說道：「把我的政治評論藏在劇情各處，對我來說其實還滿好玩的，但這其實也是怪物片或科幻片的傳統之一。」

《殺人回憶》透過一宗惡名昭彰的連續謀殺案，讓觀眾看到韓國動盪的過去；《駭人怪物》更是從多個層次來運作劇情，讓怪物幾乎只是陪襯。事實上，怪物在本片中並不常現身——我們大部分時間都在看朴家找尋怪物，以及賢書趁怪物離開時勇闖下水道。奉俊昊曾說過：「《駭人怪物》比較像綁架電影，只不過犯人剛好是一隻怪物。」

到最後，感覺這隻怪物跟追捕牠的人也沒有差太多。牠並沒有哥吉拉那麼酷炫或令人敬畏——事實上，**奉俊昊想要創造一隻寫實的怪物**，而牠的尺寸也因此受到局限，因為他認為怪物的尺寸是說服觀眾的指標之一：「怪物越大隻就越不寫實。怪物如果能夠藏在公車或卡車後面，就比較真實。」

不過《駭人怪物》裡的怪物，與牠的怪獸前輩（像是1954年的《哥吉拉》）有一項共同點：雖然牠造成了破壞，但也值得一點同情。

在本片的高潮戲中，阿斗將一根金屬桿直接刺進怪物的嘴巴，給牠最後一擊。起初阿斗的表情很憤怒，後來卻慢慢轉變成別種情緒。奉俊昊也提到這個特寫：「阿斗似乎在想著：『你的處境跟我有點像。』這可不是什麼意外，而是演員與我討論過，我們在這一刻應該要稍微憐憫這隻怪物。」

阿斗與他追捕的怪物有類似之

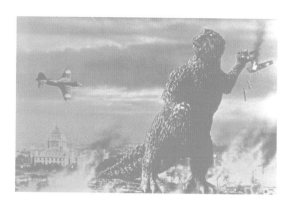

↑ 圖 3-13：

本多豬四郎拍攝的 1954 年版《哥吉拉》是「怪獸」戲劇的基石，而這隻猛獸的巨大身軀，反而啟發奉俊昊創造出《駭人怪物》那隻更小、更精細的怪物。

處，而且整部片子都有出現。例如怪物在河畔首次現身時，怪物與阿斗都一直跌倒，而這也強調了一件事實：**他們都是客觀環境的受害者（也都很笨拙），不是敵人。**

冰啤酒，代表父女的羈絆

天衣無縫的類型融合，在此時已是奉俊昊的必備手法。但緊接在《綁架門口狗》與《殺人回憶》之後的《駭人怪物》，卻代表著令人興奮的飛躍性進步。

本片的核心是一隻突變怪物（以及一場陰森的晚餐戲，它是本片最令人辛酸的時刻之一），因此它完全不同於「男子對於公寓大樓狂吠小狗的仇恨」，或是「重述一宗真實發生過的連續謀殺案」。但就跟奉導演的所有電影一樣，**科幻或奇幻要素都是基於（或是為了要強調）現實。**

晚餐那場戲就是一個最好的例子——本片的主題雖是親情，但我們唯一真的看到一家人聚在一起的時刻，卻是一場幻想。阿斗、南一、南珠和希峰，花了整天時間找尋賢書後，回到河邊的點心攤休息。

他們在近乎一片黑暗的環境中默默的吃東西，與他們平時不斷鬥嘴的樣子（似乎是這家人互動時的特色）形成尖銳對比。突然間，賢書從他們後面出現，就好像午睡完剛醒來那樣自然。

家族裡所有成員都沒有說話，一邊繼續吃、一邊把食物分給她。他們全都寵愛著賢書、不帶一絲懷疑；觀眾可以明顯感受到他們之間的愛，並且讓隨後那段鏡頭更加令人心碎——我們看到尚未脫困的賢書，在下水道底部用雙手捧起雨水來喝。

晚餐這場戲顯然是一場夢（或是幻覺、虛構之類的東西），但它對於本片的整體結構來說非常必要，而且還天衣無縫。本片至少要有一場朴家團聚的戲，即使它不是真的團聚，而且它自然呈現的方式，令觀眾倍感辛酸。

賢書的戲分不像她的脫線老爸這麼活躍，但情節中發生的一切，最後都回到她身上。電影剛開始，她喝了阿斗給她的一罐啤酒（儘管她未成年），然後跟阿斗說她討厭

啤酒的苦味。

後來，她被困在下水道時，世柱要她想想看，獲救之後她想吃或喝什麼。她則嘆口氣說：「一罐冰啤酒。」

即使不在螢幕上，劇情也會不斷提醒觀眾想起她，不只是因為阿斗無法思考女兒以外的事情，也是因為隨便一件物品的象徵性聯想，都會喚起觀眾對她的記憶；例如阿斗為她存了一碗銅板，結果被希峰拿去賄賂官員。

然而，這並不表示《駭人怪物》的結局是毫無希望的。這個溫馨場面的主角是阿斗與世柱，後者幾乎成了迷你版的阿斗，多少也讓結局不那麼悲慘。

他們都失去了家人，但也將彼此當成家人；他們坐下來吃晚餐的放鬆氣氛，呼應了之前賢書出現在飯桌的那場戲，只是規模比較小。電視上的新聞節目，播報著關於怪物與病毒的假消息，但對他們兩人來說並不重要。

雖然這場戲的開頭是，阿斗抱著疑心看向黑夜的岸邊（或許是在懷疑漢江會不會又有什麼東西爬出來），但結尾卻是兩人靜靜的一起

↑ 圖 3-14：

奉俊昊那種毫不遮掩的溫情氣氛，出現於本片的結尾：剛學會負責任的阿斗在悲劇發生後，將父愛轉到街頭孤兒世柱身上。

→ 圖 3-15：

從《駭人怪物》可看出，奉俊昊是用優美調性安撫人心的大師，就連小細節都會突然重新出現，產生苦樂參半的效果。
電影剛開始時，賢書很討厭她爸爸拿給她的啤酒；之後啤酒罐卻令她想起了家人，其實也就是她深深思念的事物。

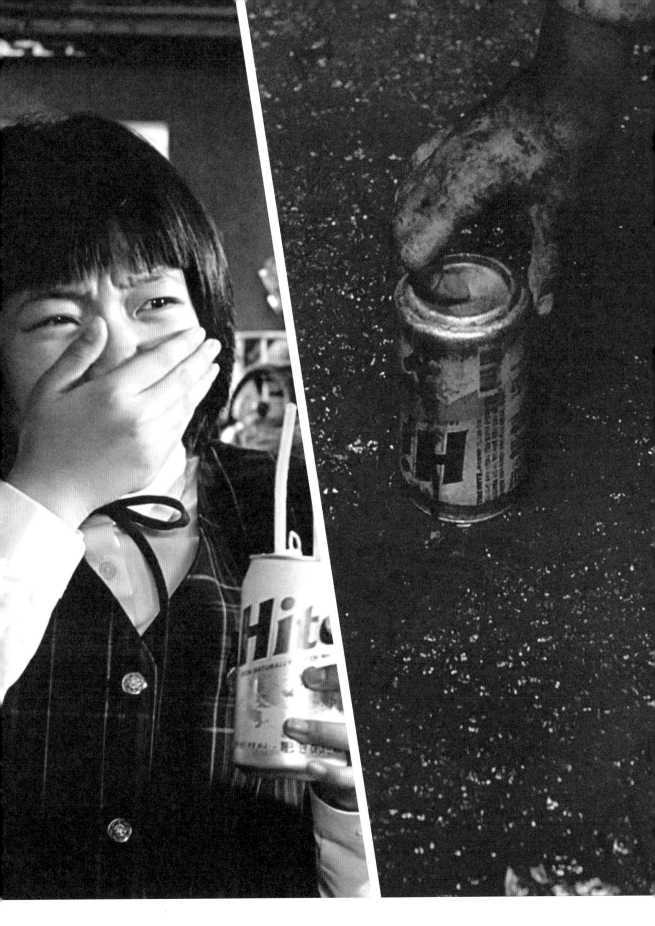

吃飯，把電視新聞與所有舊煩惱拋在腦後。

奉俊昊雖然對社會抱持著憤世嫉俗的心態，但他的作品很少有真正絕望或虛無主義的結局。

《殺人回憶》最後雖然沒有破案，但警探主角的婚姻幸福，還生了兩個小孩。相反的，《非常母親》既絕望又孤獨的結局，則完全不同於奉俊昊的其他作品。

這些角色至少還能接受現實繼續前進，並帶著身上僅剩的事物盡力過活。即使阿斗與世柱被視為弱勢中的弱勢，但他們現在能夠依靠彼此。

本片表面上雖然很悲慘，但它的開頭與結尾，都是以既誠摯又辛酸的情緒在歌頌親情。

↓圖 3-16：

奉俊昊總是試著在悲劇中參雜一些希望，反之亦然，但他絕對不玩廉價的花招或欺騙觀眾感情；最後一個鏡頭非常嚴肅的暗示賢書（本片主角之一，此外也是勇敢的女英雄）真的走了，不會在騙錢的續集或外傳中復活。

2006 年
《駭人怪物》
1 小時 59 分鐘

導演：奉俊昊
編劇：奉俊昊、河元俊、白哲賢
主演：宋康昊、邊希峰、朴海日、
裴斗娜、高我星
預算：約 1,100 萬美元
監製：崔容培
配樂：李丙雨
攝影指導：金炯求
影片剪輯：金鮮珉
美術指導：柳成熙
藝術總監：柳成熙
全球票房：89,433,436 美元
獲獎：青龍電影獎、亞洲電影大獎、
韓國電影大獎等 18 項大獎

消滅汙染，否則汙染會消滅你

案例研究：創造怪物

①

①草圖：怪物正在吃牠獵捕到的人類。
②怪物皮膚材質樣本。
③怪物眼睛與嘴巴的圖示細節。
④怪物的實體模型，攻擊姿勢。
⑤草圖：阿斗試圖將女兒從怪物口中救出來。
⑥怪物的實體模型。

③

②

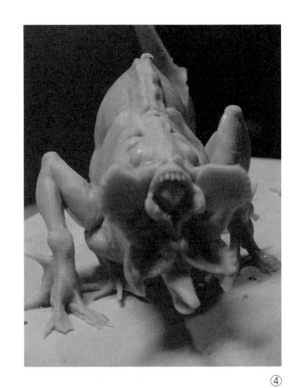

④

⑤

⑥

影響、致敬、模仿

《靈異象限》：平凡主角面對極端狀況

《駭人怪物》於 2006 年上映時，觀眾都拿它跟《大白鯊》（1975 年）相比。而奉俊昊也承認，史蒂芬・史匹柏（Steven Spielberg）這部被吹捧的怪物電影確實是他的靈感之一（尤其是前半段，描述一群人逐漸陷入恐慌），不過他也說：「如果你覺得鯊魚是怪物，那麼史蒂芬・史匹柏的《大白鯊》確實有影響到我。但我必須說，奈・沙馬蘭（Night Shyamalan）的《靈異象限》（Signs，2002 年）對我影響更大。」

沙馬蘭的其他作品包括《靈異第六感》（The Sixth Sense，1999 年）、《驚心動魄》（Unbreakable，2000 年），以及最近的《詭老》（Old，2021 年）；他最有名的地方，應該是他那令人毛骨悚然的情節逆轉。

他導演的故事雖然奇幻，但大致上還是**以非常平凡的角色與家庭為中心**。例如《靈異象限》是一部科幻驚悚片，劇情中有一群惡意的外星生物造訪地球；而本片就是以此種電影類型來「誘捕」觀眾，藉此探討家庭關係、媒體的歇斯底里、悲痛之情，以及信仰。

《靈異象限》的主演梅爾・吉勃遜（Mel Gibson），當時被視為動作片巨星（形象和飾演阿斗的宋康昊差很多），不過他與其他角色在本片中都**沒有落入典型的英雄套路，他們彼此間的羈絆才是劇情重點所在**，就跟《駭人怪物》一樣。

即使主角群要應付神祕麥田圈的出現，以及隨後的外星入侵者，但他們也要對抗日常瑣事（例如孩子的氣喘）以及失去至親的傷痛。

從這個方面看來，沙馬蘭的其他電影──尤其是《驚心動魄》以及《靈異第六感》，甚至《水中的女人》（Lady in the Water，2006 年）──也很像奉俊昊的作品（或者該說奉俊昊很像沙馬蘭？）。這些故事之所以有說服力，就是因為它們在**描述一群超平凡的人，**

設法應付極端狀況。

　　沙馬蘭就連增添緊張的方式都很平凡，無論是透過狗叫聲、不祥的微風，還是嬰兒監視器詭異的聲響（有時甚至就只是一片寂靜）。

　　他不需要超自然的要素就能創造恐怖氣氛（不過隨著劇情進展，他還是會搬出一些大場面），而奉俊昊似乎仿效了沙馬蘭，完美在作品中構成那些最緊張、最嚇人的場面。

　　《駭人怪物》的怪物幾乎沒有躲藏，所以這部電影真正可怕的地方並不在怪物本身，而在於因牠而起的人為混亂。

　　最重要的是，《靈異象限》也避免暴露過多情節，名義上的核心謎團直到最後都沒有明確解答。它的結局反而緊扣著角色——他們重新確認了羈絆與信仰；做到這種地步，與其說《靈異象限》的主題是外星人入侵，倒不如說是親情。而奉俊昊對《駭人怪物》（以及它與《靈異象限》的關聯）

的描述，也是依循類似的脈絡：

　　本片不會有任何滑稽的科幻感覺。雖然這場大災難的本質是超自然的，但故事背景設定於漢江、角色來自勞動階級。

　　撇開這場大災難，其他所有事物都很平凡。沙馬蘭的《靈異象限》就是一個例子；故事發生於鄉下的玉米田內，但這裡也是外星人出現的地方，因此這個事件看起來很真實。《駭人怪物》給人的感覺就像這樣。

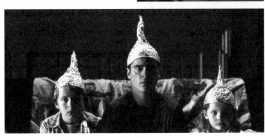

2009 年

《非常母親》：
不溫柔的母愛

奉俊昊的大多數電影中，家庭都是力量的泉源。家人彼此間的愛與扶持（無論是否有血緣關係）是一座避風港，而更重要的是，它也是希望之所在。

奉俊昊的第四部長片，同時也是他最陰暗的作品《非常母親》，讓親情互動更加偏激，到了走火入魔的地步。親情依舊是最強大的力量，但在本片中它扭曲了，變得既危險又有毀滅性。

《駭人怪物》的劇情主軸中，那個破碎的家庭並沒有母親，但在《非常母親》裡，母親就是劇情的主軸。**本片主演金惠子飾演一位寡婦，但沒有名字，好像這個角色就是所有母親的典型。**

她在世上唯一在乎的事情就是照顧她的兒子道俊（元斌飾演）；道俊有學習障礙，因此遭到社區居民排擠。當道俊被控謀殺一位當地的女學生時，母親便著手追求真相，以證明他的清白。

隨著她越來越絕望，本片也越發陰鬱和血腥，結局更是比奉俊昊的其他電影還要痛苦，而且肯定也最黑暗。沒錯，他的電影都沒有「從此過著幸福快樂的日子」這種簡單的結局（2017 年的諷刺劇《玉子》是他最適合闔家觀賞的一部片，不過結局還是強調「並不是所有人都能被拯救」），但《非常母親》甚至連一絲光明都不給觀眾。

然而，《非常母親》的突出之處並不只有黑暗而已。本片也是奉俊昊最乾淨俐落的作品，主要是因為它捨棄了《駭人怪物》與《殺人回憶》較為沉重和詳盡的社會紀實，聚焦於單一角色而非一整群人。

雖然其他角色偶爾也會成為焦點，尤其是道俊和他遊手好閒的朋友振泰（晉久飾演），但母親才是本片的驅動力。其他人都只是被動的存在。

《非常母親》的開頭與結尾都是一支舞。一個女人獨自在原野跳舞，她的雙臂在頭上擺動，雙手不時遮住臉龐，劇烈變化的表情完全搭不上她茫然的目光。

→圖 4-1：

奉俊昊顛覆老套的敘事，先將電影結尾演出來，再將劇情精心安排成一個巨大的倒敘。
這裡我們只看見本片的偏執主角，在原野上跳著謎樣的舞；金惠子以出色的演技，飾演這位沒有名字的「非常母親」。

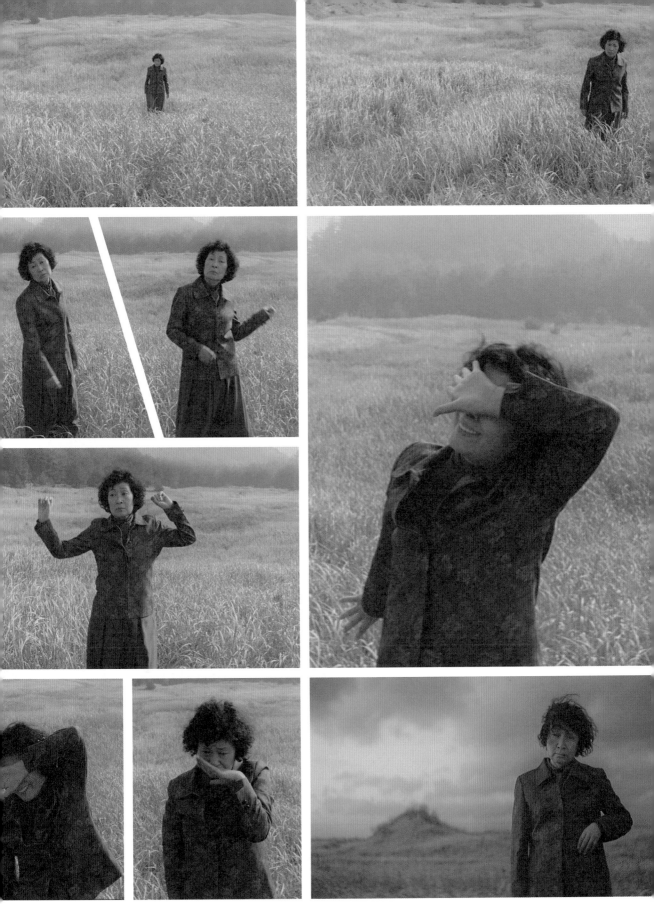

起初，她在一片寂靜中舞蹈。不久後，鼓聲打破了寧靜，接著是吉他的旋律，清晰的演奏出一首歌（李丙雨作曲），令人聯想到西班牙音樂。

隨著弦樂加入合聲，旋律越來越緊張，女人的五官皺成一團。她是快樂還是痛苦？觀眾無法立刻看出來，不過配樂的小調，以及她迷失的舉止，都暗示她是痛苦的。

這個畫面立刻就吸引了觀眾的注意，因為它浮現出許多疑問，幾乎算是一種序曲或預兆。劇中的細節，也暗示了她為什麼在這個地方（例如韓國人有個古老的刻板印象——女人如果在頭髮上戴花，代表她情緒不穩定，而寡婦外套上的花卉圖案就是參考這個偏見）。

講個稍微溫馨一點的趣事：當時金惠子不好意思跳舞，所以奉俊昊和劇組全都跟她一起跳，只不過是在鏡頭後面。本片某些幕後花絮可以看到這個場面。

電影演到後面，這場戲的前因後果也揭曉了：寡婦殺了一個撿回收維生的流浪漢（李英錫飾演），因為他目睹道俊謀殺女學

↓圖 4-2：

針灸起初被母親用來當作進入其他社交圈的工具，後來變成極為重要的情節轉折點。

→圖 4-3：

本片的悲劇性結局中，主角（試圖幫助兒子免除謀殺罪，但做得太過火）對自己施行針灸，似乎是希望忘掉這一切。不過她後來卻站起來跳舞，所以我們並不清楚，是否有方法能夠真正走出這種創傷。

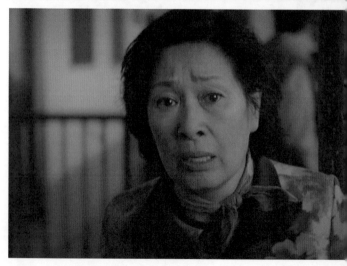

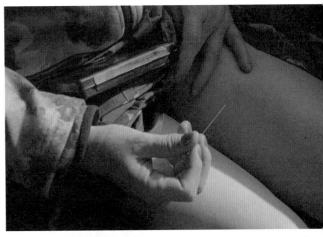

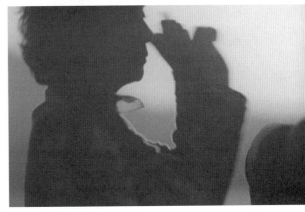

生雅晶（文熙羅飾演）；接著她燒掉他的棚屋湮滅證據。

事後寡婦神情恍惚的徘徊於附近的原野。但她並沒有真的重演開頭跳舞那場戲，而是等到稍後結尾時才跳。

這兩段重複的部分，在某種程度上也是兩場高潮戲：第一段是流浪漢之死，如果只論劇情的即時強度，它確實算是本片的高潮；但第二段——也就是母親在坐滿中年婦女的遊覽車內跳舞，才是真正的情緒高峰。

模範母親
造就三名殺人犯

金惠子的演技從頭到尾都無與倫比，但結尾這幾場戲更是引人注目。**她雙眼中的光線，似乎隨著她是否能夠克制自己的行動而變化。**當她辯稱道俊清白的時候，全身充滿活力，但當她把流浪漢打死時，整個人變得很茫然。

她向流浪漢辯稱道俊清白的過程中，情緒甚至戰勝了理智，使她講話時而正常、時而不正常。等到她終於明白自己做了什麼事，她害怕得尖叫出聲，感覺像是因為她發現了一具屍體，也是因為她意識到自己要為這具屍體負責。

當她試圖掩蓋自己的罪行時，

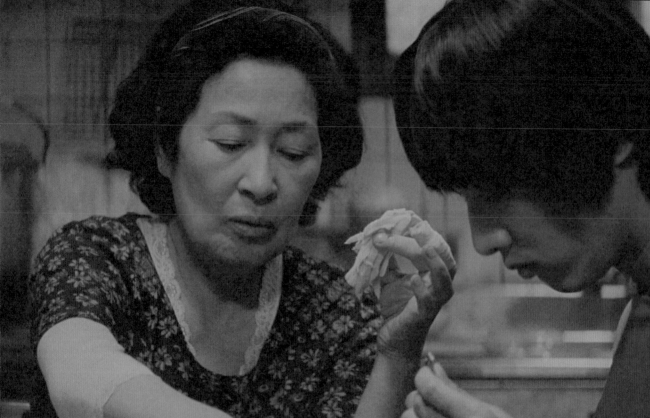

↑圖 4-4：

一位母親細心呵護她的兒子，給他吃最好的食物，在他隨地小便時替他把風，而且還允許他與自己同床共枕（這也是片中戀母情結最露骨的段落）。

奉俊昊花了很大的心力，用細節充實這段走火入魔的母愛，讓它有了前因後果，而不只是角色的怪癖。

也出現了類似的反覆變化。她徒勞的試著用拖把將泥地上的血跡擦掉，卻又邊啜泣邊心碎的說：「媽，我該怎麼辦？」（即使她自己就是模範母親）。

然後，當她決定要燒掉這個地方時，她再度面無表情，有條不紊的找出屋內的可燃物品，再將它們全部點燃。

本片最後一段表演，就像是兩種心境在交戰。寡婦終於正視道俊的間接自白，她去監獄探視被誣陷謀殺雅晶的年輕人，時間流逝的每一刻，都在她身上施加有形且可見的重量。

後來她正要跟一群中年婦女一起搭遊覽車出遊時，道俊告訴她，**他在流浪漢屋子的殘骸中找到她的針灸工具**，這也成了壓垮駱駝的最後一根稻草。

她趕著去搭遊覽車，再也無法跟道俊坦白。當其他婦女上遊覽車時，她的表情從悲痛變成硬擠出來的禮貌微笑。

遊覽車出發後，她開始替自己針灸——之前她就說有個穴道能夠「解開心結，清除腦中所有糟糕的回憶」，而現在她就是在刺它。

讓自己起舞，為了遺忘痛苦

有好長一段時間都是一片寂靜。她的身影靜止不動（鏡頭透過車窗拍攝）；接著，就像本片開頭一樣，配樂響起。

她從座位上站起來，開始和其他人一起盡情跳舞。**與其背負著沉重的罪孽（並且得知兒子確實是凶手）活下去，寡婦選擇遺忘。**

最後一場戲，打從一開始就出現在奉俊昊腦海裡了；甚至還寫在最初那兩頁故事草稿中。不過於電影開頭就預告結局的手法，是在電影快拍完時才決定的。

奉俊昊曾說，這個意象「非常韓國風」，因為他小時候有看過類似的場面（儘管前因後果與本片不同），畢竟搭車觀光（正如本片所描述的）從當時到現在都很受歡迎。

這場戲非常難拍——最佳拍攝方式是早上拍半小時、日落時再拍半小時，因為陽光必須水平照射遊覽車，此外劇組還必須考慮到「太陽的位置」與「遊覽車的位置和速度」之間的關係。

等到拍好之後，奉俊昊說：「就好像我把一塊卡在心頭十年的腫瘤拔出來。」奇怪的是，這場戲對於觀眾的效果也是類似的感覺；這支舞就像一帖猛藥，而增強的吉他與弦樂配樂，幾乎讓人感覺到歡欣鼓舞。不過這種感覺很快就消退了，因為音樂依舊維持原本的小調。

根據一開始那場跳舞戲，她恐怕永遠都無法真正忘記自己做過的事，而且她的舞姿帶有一種悲哀的感覺。起初她的側臉並沒有笑容，而隨著她在遊覽車內走得越遠，動作就變得越狂野──這也讓她悲慘的抉擇，看起來更加無法解脫。

片中「神奇穴道」的概念，最初是寡婦提到的。在監獄會面時，道俊回想起小時候，母親將殺蟲劑裝在「Bacchus」（韓國能量飲料）的瓶子裡餵他喝，企圖殺死他。

接下來揭曉的真相很可怕，母親說當初是打算先殺掉他再自殺，因為他們的處境太艱困了，而道俊的反應則更令人覺得不堪──他質問母親其實是想甩掉他吧！而當母親情緒崩潰，提議用針灸消除這些記憶時，他又問：「妳是想用針殺了我嗎？」

這對母子本來是非常親密的，如今卻因為這件事出現巨大裂痕。母親甚至還對兒子說（當時有個監獄守衛試著安撫她）：「你和我是一體的。我們只有彼此而已。」

更糟的是，她之後還很惋惜的說，當初應該用更強效的殺蟲劑，而不是買便宜的品牌。這一刻實在太扎心了，她的經濟狀況，最初驅使她採取如此絕望的手段，沒想到最後反而讓她自殺未遂。

她的愛像針灸，出於溫柔但具有侵略性

他們的關係形成了本片的核心，甚至在角色還沒正式登場之前，這段關係就已經建立起來了。一開始那段跳舞的連續鏡頭之後，我們緊接著看到寡婦在一間小店裡切藥草，而且不斷看向街上，因為道俊正在跟鄰居的狗玩。

開場戲立刻就讓人緊張起來；我們看到那捆藥草越來越短，手指也慢慢靠近刀子，而她的注意力顯然放在別的地方。

這種情境感覺就是意外出現前

的準備（道俊被車撞到、母親切到手指），同時也清楚說明了一件事實：為了保護兒子的安全，她很樂意將自己置於險境。

她愛他，但觀眾一看就知道有一場悲劇即將發生——「愛」與「執念」並不是互斥的情緒，而**她的過度保護，已經明顯打擾到他。不但是一種阻礙，也是一種傷害。**

這個概念甚至透過母親的醫療方式，隱喻性的傳達給觀眾：她非法替人針灸；針灸本來是用來緩和疼痛的療法，而且**母親雖然出於溫柔才這麼做，但看起來還是很暴力且具有侵略性。**

針灸也是可能令她陷入麻煩的副業，她的其中一個客人是目中無人的婦女（朴明申飾演），丈夫是政府官員。這位客人提醒她說，替她掩蓋無照行醫，不但是一件很麻煩的事，而且還「非常可怕又令人厭惡」（這是奉俊昊自己講的）。

用針穿透皮膚與血肉的舉動，本來就有點可怕，而且儘管用意是促進病患的健康，但可能會使人受傷，甚至留下疤痕。

道俊與母親在家裡的互動，也帶有類似的不和諧感。他們似乎太親密了，居然同床共枕，還抱在一起（在一場戲中，道俊甚至抓著母親的乳房）；而母親站在道俊旁邊看他小便，居然也完全沒有迴避。

奉俊昊參考了希區考克《驚魂記》（1960年）中，男主角諾曼・貝茲（Norman Bates）與他母親之間的關係：「假如諾曼的母親還活著，他們的關係應該也是這樣吧？」

↑圖4-5：

奉俊昊曾經表示，本片中母子之間令人不舒服的親密關係，是在仿效希區考克的《驚魂記》中，主角諾曼與他（已逝）母親之間的關係。

↑圖 4-6：

元斌飾演的道俊，以極度冷漠的態度面對生活當中的騷亂 —— 無論處在險境、衝突還是情緒高漲的時候，這位演員通常都擺出中性的表情，令人驚奇。

這種親密出於必要，因為兩人在某種程度上都是被排擠的人，不過他們表現出來的感覺令人窒息。道俊不斷閃躲母親，當母親試著要餵他或把他當嬰兒對待時，他還會反抗，企圖主張自己的男子氣概與獨立自主。

這種互動正是片中所有事件的核心 —— **即使他們彼此有很緊密的羈絆，母親依舊無法完全控制或理解兒子。** 後來發現道俊明顯有殺人嫌疑時，他們之間的分歧又更確定了。雖然還是同床共枕，但現在是分開躺著，而不是抱在一起。

從國民媽媽到偏執寡婦

談到本片時，奉俊昊非常清楚的表明，沒有金惠子就沒有這部電影：「我是為了她才拍這部電影。」他解釋本片的誕生，是因為他迷上了金惠子數十年來在電視劇中給人的溫暖母親形象 —— 像是《田園日記》[1]（從 1980 年演到 2002 年）、1991 年的《愛情是什麼》，以及 1999 年的《玫瑰與黃豆芽》。

但《非常母親》剛好相反，它是在探討這種人格「精神錯亂」的一面，**將母性固有的舒適感與安全感，逼到全新的極端。**

那假如金惠子拒絕接演本片呢？奉俊昊會放棄整個構想，因為沒有人可以取代她。幸好金惠子本

[1] 編按：韓國史上最長壽的電視劇。

人也想嘗試不一樣的表演，於是同意演出。（在分鏡與劇本中，這個角色就叫做「惠子」。）

奉俊昊的選角一向都顛覆大家的期待。正如之前提到的，他選擇朴海日飾演《殺人回憶》中的凶嫌，因為他的眼神既溫柔又天真無邪，後來還演了《駭人怪物》中的怨恨酒鬼；而克里斯・伊凡在《末日列車》中的邋遢角色，跟《美國隊長》（Captain America）更是差了十萬八千里。

不過在我撰寫本書時，**《非常母親》中的金惠子，依舊是奉俊昊最具顛覆性的選角**。奉俊昊說，雖然西方觀眾不知道金惠子有「國民媽媽」的美名，但她的演技足以令他們見識到這一點。

撇開她對道俊那種過度干預的行為，她的情緒，以及對於兒子的關愛，都可以從她那雙具有表現力的大眼睛中清楚看出來。身為中年婦女，她本來就已經不是典型的主角，況且這部電影還是圍繞著私刑正義的驚悚片。一般的動作片英雄並不會有懊悔的表情，但金惠子幾乎沒有擺出撲克臉——她的一切感受都清楚的寫在五官上。

元斌飾演的道俊則剛好相反，幾乎就像一張白紙。他的表情幾乎總是面無表情或有點恍惚。他那蓬亂的碗狀髮型，為他增添了傻氣和孩子氣。這與他迄今的形象大相逕庭，他既是名人、又是無數少女迷戀的對象。

奉俊昊起初並不覺得他適合這個角色，不過當他與這位演員見面之後就改變主意了：元斌完全符合奉俊昊對這個角色的想法，此外他的眼睛也令奉俊昊想到金惠子的眼睛。元斌被選中之後，劇本也加了一段話：「他的雙眼就像藝術品，就像鹿一樣。」

就跟金惠子一樣，西方觀眾並不認識元斌，但他天使般的相貌依舊是必要的（就跟《殺人回憶》中的朴海日一樣）；這讓觀眾最後得知道俊確實是殺死雅晶的凶手時，感覺更加不寒而慄。

當道俊試圖解釋為什麼把女孩的屍體留在屋頂時，他說她一定要被留在那裡，這樣別人才會很快就找到她，然後送她去急救；他這話是真心的，無庸置疑。他的本性並不殘忍或邪惡，就像其他所有角色一樣。

奉俊昊的電影都不避諱殘忍的場面，但《非常母親》中的暴力鏡頭感覺又更刺眼，因為本片的幽默感比較低。奉俊昊的其他電影，在調性上都維持巧妙的平衡，在可怕的情境中注入幽默感（反之亦然），但《非常母親》全片都沉浸在絕望之中，就連極少數的搞笑時刻，也都因為它們的前因後果而顯得不那麼有樂趣。

在初期一場戲中，道俊看到振泰飛踢車子的側後視鏡（就是撞到道俊的那輛車），於是也有樣學樣，結果身體重摔在地上。

無論這一刻有多麼引人發笑，導演還是把它詮釋得很鬱悶，因為後來振泰操弄道俊讓他頂罪，而且即使道俊沒踢成功，振泰還是把碎掉的鏡子歸咎於他。

母親請來替兒子辯護的律師也很好笑（看起來就是個典型的吹牛專家），觀眾很快就知道律師並不打算認真幫她，所以也很難笑出來。

這些幽默要素被削減之後，就無法抵銷血腥場面（隨著劇情進展而出現）所帶來的衝擊。後來寡婦與振泰合作，試圖證明道俊的清白；他們遇到兩個男學生在欺負雅晶以前的朋友，於是拷問這兩個男孩，想問出更多關於雅晶的資訊。

這段畫面發生於故障的摩天輪，而且非常殘暴──振泰把他們毒打到奄奄一息，甚至還把其中一個男孩的門牙打斷了。這些尖銳、突然、刺眼的鏡頭逼迫著觀眾，就像在逼迫被害人一樣，使這場戲更加令人不快。

本片發生了兩件謀殺案：道俊謀殺雅晶、母親謀殺流浪漢。這兩起謀殺都令人難以直視，一方面是因為它們是可以避免的，一方面也是因為它們實在太暴力了（以奉俊昊的風格來說）。

《殺人回憶》中的謀殺案都是在鏡頭外犯下的；《駭人怪物》則剛好相反，暴力場面全部演出來，但本片略為卡通化的基調，稀釋了暴力的效果。此外，怪物也不是刻意犯罪的惡勢力。

→圖 4-7：

《非常母親》可以說是奉俊昊最暴力的電影，或至少是血腥場面最露骨的。主角想要揭曉女學生雅晶到底發生了什麼事，最後卻讓自己的雙手沾滿了鮮血。

媽媽說：
「被罵就要反擊」

　　《非常母親》中犯下的兩件謀殺案，雖然可以說成意外，但它們都出於憤怒與絕望。

　　當下那一刻，角色失控了。這兩場戲的表現方式（令人不舒服的頭骨碎裂音效、噴濺的鮮血和地上的血泊）更是可怕到不忍卒睹，而且凶手馬上就感到懊悔。

　　奉俊昊交互切換這兩場戲，剛好讓它們的相似之處更明顯。道俊與雅晶的事件，大部分都在寡婦謀殺流浪漢之前就演出來了，但是留了一小段沒演：母親意識到自己做的事情之後，奉俊昊暫時將鏡頭切到道俊，他胡亂揮舞著雙手示意，好像要替趴著的雅晶求救。

　　這段由流浪漢述說的故事，原本像是不同的時空，但現在兩條時間軸交織在一起了，因為母親驚恐的尖叫聲，蓋過了道俊慌忙揮手的片段。

　　毫無疑問，奉俊昊很同情他給我們看的角色——假如本片採

每個畫面，都是證據

↑ 圖 4-8：

《非常母親》是真正的奉式風格，融合了各種調性與主題，但核心是
經典的謀殺片；它從不同的位置反覆重演關鍵時刻（喝醉的道俊從酒
吧走回家，而被害人剛好走在他前面），而且每次都揭曉極為重要的
新細節。在這段令人不寒而慄的鏡頭中，奉俊昊很敏銳的意識到，每
一個畫面對觀眾來說都是證據。

用譴責的角度來述說這段故事，它就不會這麼令人感傷。

寡婦殺了流浪漢，等於是落入她自己製造的地獄。她拒絕接受流浪漢對於雅晶被殺的描述，變得歇斯底里，還告訴流浪漢，道俊已經被證明是清白的，並且很快就會重獲自由。

流浪漢聽到後打算報警，因而促使寡婦採取激烈的行動。道俊殺掉雅晶，是因為雅晶罵他「白痴」，這個字眼之前就已經觸發過他的暴力行為（更糟的是，母親之前還告訴他，被罵的時候要反擊）。

雅晶的生活也很痛苦，她為人所知的祕密（用性工作換米，也因此痛恨男人）凸顯出一件事：**就算只有微不足道的力量，人們也會去欺壓那些毫無反擊之力的人。**

《駭人怪物》強調的是社會中「最弱勢」的族群團結起來，克服眼前的障礙；但《非常母親》卻讓人們敵視彼此。

少女雅晶因為貧窮而被男人剝削，令她心生怨恨，進而導致她對道俊發飆，而道俊剛好不放過任何用言語羞辱他的人。警察吃定道俊心智不全，騙他簽下自白書，甚至差點動手逼他認罪，就像《殺人回憶》那樣。寡婦為了幫助道俊而暫時請來的律師，也在利用她的走投無路；就連寡婦燒掉流浪漢的屋子時，都假設應該沒人會好好調查這起命案。

雅晶的男友鐘八（金弘志飾演）因為雅晶被殺而入獄，後來觀眾才發現，這個年輕人的智能障礙比道俊還嚴重。他跟道俊不同，真的是無辜的，但他沒有親朋好友幫他證明清白。

寡婦去監獄探望他，發現他孤身一人時，也開始哭了起來。鐘八擺出本片唯一沒有心機的體貼姿態，告訴她：「不要哭。」

既然一個人的真實個性，會反映在他們怎麼對待比自己更弱勢的人，那麼振泰就是本片另一個真正突出的角色。他非常冷酷無情（他對男學生很殘暴，而且向寡婦勒索金錢時也不會良心不安），但他是除了寡婦之外，唯一用好意對待道俊的角色。

雖然起初促使道俊替他頂罪，但他似乎是道俊唯一的朋友，而且他後來還試著幫助寡婦證明道俊的清白（儘管要收錢）。他似乎也是

本片心智最正常的角色，他並沒有因為社會地位較低而特別怨恨別人，除了那種以為闖禍之後逃走就沒事的人，以及鄙視窮人的人。

儘管性愛是本片重要的一環，但他是唯一有床戲的角色。道俊跟母親很親密，但這並不是露骨的性愛；雖然會跟當地的女孩調情，但他有智能障礙，永遠不可能認真和女生發展關係。

至於雅晶是為了生存才從事性工作，因此痛恨性愛。反之，振泰與他女友美娜（千玗嬉飾演）的關係就很健康——我們有稍微瞥見他們的戀情，看起來既穩定又有情趣。

本片當中較柔和的片段，不是旁枝末節，就是出於幻想。寡婦與她兒子的互動多半屬於前者——她對兒子一向都比較溫暖，而兒子只要不打算引人注意，也會對她很溫柔，並盡自己所能照顧她，例如買點心給她在搭遊覽車時吃。

但也正因為她愛兒子而不是恨他（這有一部分是因為劇情採用她的觀點），致使她產生了幻覺。

電影演到快一半時，接連出現了兩個幻想情節。第一個發生在「母親無法說服律師道俊是清白的」之後，導演將鏡頭切到一個小男孩，他直接看著鏡頭，同時有人拿一瓶Bacchus給他。

此刻這個鏡頭成了一個謎團，而且是不祥的謎團，因為它實在唐突，跟本片其他部分格格不入。

不過之前的劇情就已經埋下伏筆：道俊和振泰初次被帶到警局，與開車撞到道俊的人對質。母親買飲料安撫警探，而因為瓶子很像Bacchus，道俊看到時就愣住了。

後來的劇情才清楚解釋了這個鏡頭的重要性（同時也說明寡婦對兒子的愛是可能致命的）：這段回憶至今仍然折磨著她，同時它也是道俊極度壓抑的創傷。

接下來那場戲，寡婦回到家，並嘔吐在馬桶裡（她的頭彎向馬桶時，馬桶蓋掉下來打到她的頭，成了本片極少數的喜劇場面；這一刻並非導演事前計畫好的，但導演還是將它剪入最終成品）。

當她吐完起身要上床睡覺時，感覺到另一間房間好像有動靜。她小心的打開房門，結果看見道俊坐在電腦前面。

她喊出道俊的名字，鏡頭反過來照著她。等到觀眾再度看到房間

←圖 4-9：

奉俊昊的電影幾乎沒有絕對的道德概念；他的角色從來就不只有一個層面，而且總是隱藏著深度。

雅晶不為人知的生活被揭曉——她遭到性虐待，全部被手機拍下來。這也讓她的死，以及她被殺之前的事件，帶有更濃的悲劇色彩。

↓（下頁）圖 4-10：

活生生的犯罪現場：在涼爽的早晨陽光下，雅晶掛在水泥欄杆上。這是奉俊昊所有作品中最嚇人、最詭異的畫面之一，它不但大幅提升了戲劇性，也令人想找到這起惡劣罪行的真凶。

裡，道俊已經不見了，只有溜進屋內的振泰。不過導演想傳達的訊息很明白：母親眼裡只有她兒子。

《非常母親》的另一個類似於幻想的場面，幾乎令人想起《駭人怪物》中的晚餐戲。振泰審問其中一個男學生，他跟雅晶有什麼關係，而這個男孩則講出一段很久以前的回憶。

鏡頭從他的臉部往下拍攝，觀眾看到雅晶的頭躺在他的大腿上，他們之間的對話就好像發生在此時此地，而不是過去。這個場面也溫柔到有點怪異——男孩告訴振泰，

他並沒有付錢跟她做愛，但他在「精神上」跟她很親密——他漫不經心的摸著她的頭髮，而且儘管他顯然不了解她的人生有多少怨恨，他還是試著親近她。

蔓延的水坑、血泊，那是真相的樣子

除了她被殺害時的倒敘，這場戲是雅晶在本片主線當中唯一的戲分，並且把她描繪成本片最令人同情的角色（即使她的個性相當憤世嫉俗）。再次強調，**本片的一大主題是「人們會互相利用」**，而雅晶無疑是整個故事中被踐踏最嚴重的角色。

當觀眾終於看到她的臉後，就能立刻明白她有多麼年輕，而這個事實也令人難以承受，因為我們看到她的「客人」（我找不到更好的字眼）年紀有多老，也看到她為了讓自己迅速麻木而吃了多少苦。

在她與道俊命運般的邂逅時，顯然她已經瀕臨崩潰了。她對道俊的態度如此刻薄，有一部分是出於更大的沮喪之情，但也是因為道俊

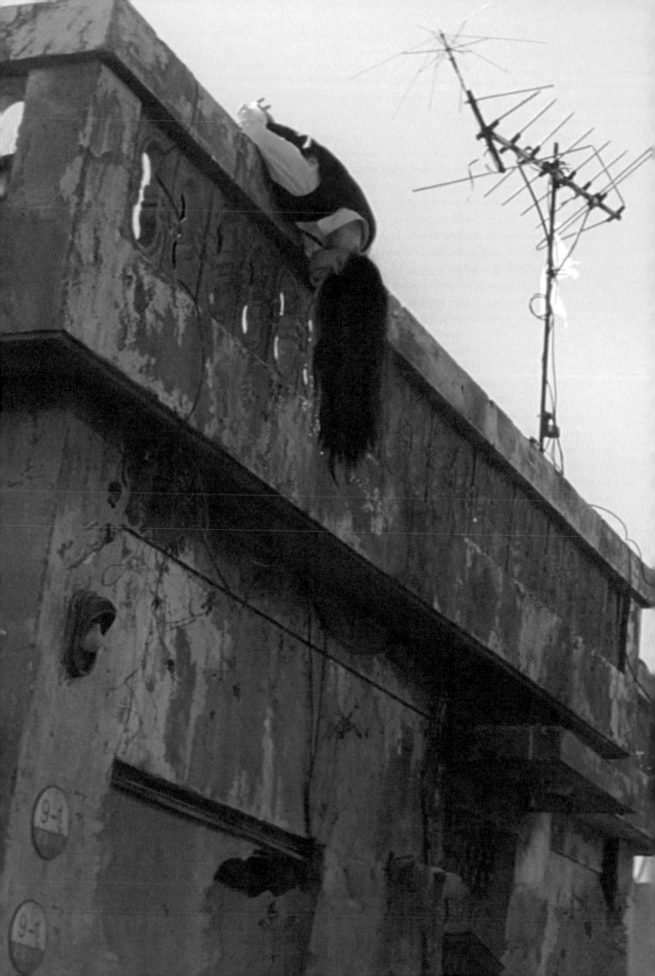

跟蹤她以及跟她說話的方式，正好
令她厭惡與厭倦（道俊問她為什麼
不跟他打招呼，難道是她不喜歡男
生嗎？這還真是典型的騷擾）。因
此上述那段男學生的回憶，儘管是
勉強擠出來的，但它至少能稍微緩
解她的痛苦。

　　這些幻想色彩較濃厚的時刻，
構成了幾個細節，讓《非常母親》
變得如此特別。對我來說，儘管《非
常母親》的故事情節感覺無法變動，
但奉俊昊還是盡可能去提高張力。

　　**本片不但是驚悚片，在某種程
度上也算是懸疑謀殺電影——奉俊
昊就是想拍成這樣，他運用了某些
元素，營造出一種焦慮的氣氛。像
是液體流動的慢動作鏡頭：**寡婦想
在不被發現的情況下逃離振泰的家，
此時灑出來的水慢慢流向睡著的振

↑ 圖 4-11：

起初寡婦分送飲料給當地警察的行
為，似乎相當友善；但奉俊昊透過
這個舉動，以及道俊對它的凝視，
揭曉了本片最關鍵的情節之一。
幾年前，寡婦曾經用類似的瓶子裝
滿殺蟲劑，試圖藉此殺死道俊，然
後再用同樣的方式自殺。

→ 圖 4-12：

本片是奉俊昊最寫實的作品之一，
但他還是加入了幾段幻想情節，替
看似冷酷的角色增添幾分溫暖。
深陷絕望的寡婦，幻想兒子道俊已
經回家了，卻發現原來是振泰闖進
她家。
而一個認識雅晶的男學生，回想起
他與雅晶的對話時，雅晶突然在他
面前出現。

↑圖 4-13：

雅晶的葬禮令人難受，她就算死了
也不得安寧。寡婦辯稱她兒子的清
白時，雅晶的家人一擁而上，促使
雅晶的奶奶（金貞久飾演）──似
乎完全沒意識到自己正在參加葬禮
──朝人群潑灑米酒，試圖要他們
閉嘴。

↓圖 4-14：

真相的本質是模糊難辨的，它不斷
從觀眾的心中胡亂滲出、再蔓延開
來；而反覆出現的液體與水坑鏡頭
就是它的象徵。

泰的頭；此外還有流浪漢流過泥地的血泊。

攝影也是構成整體焦慮感的一大功臣（出自洪坰杓之手，他之後再度與奉俊昊合作《末日列車》和《寄生上流》），《非常母親》善用手持攝影機以及極度的特寫，創造出一種不穩定和不安的感覺。

手持攝影機的搖晃，增添了絕望與困惑感，尤其是跟動作有關的戲（寡婦參加雅晶的葬禮時，完全是一團混亂，而隱藏的剪接強化了這個效果）；因此當鏡頭完全靜止時，對比就更加明顯。

例如雅晶慘遭殺害的戲，就是用使人不寒而慄的寂靜氣氛來呈現。觀眾從流浪漢的視角（透過廢棄屋的朦朧窗戶）目睹事件揭曉，完全沒有任何不明瞭之處。而且觀眾看了也會焦急，因為揭曉中的真相雖然是本片最關鍵的時刻，卻刻意跟觀眾保持一段距離。

這些特寫（本片刻意選用長寬比 2.39:1 的寬螢幕電影鏡頭，這樣特寫就會只拍到額頭和下巴之間）給人雙重感受 —— 觀眾會覺得太靠近角色，而且不得不去注意正在流露的情緒，尤其是金惠子的表情。

不過有趣的是，特寫不只拍臉部，也有拍金惠子的雙手。**她的雙手通常也述說了不少故事**；無論是她在電影開場時切藥草、手越來越接近刀子，還是她遠離流浪漢的屋子殘骸時、手指不安的彎曲著。

甚至在開場的時候（雖然不是特寫），她的雙手就像一面盾牌，遮住雙眼和嘴巴，令觀眾更難讀懂她的表情。

此外特寫還有第三種效果：強調寡婦的決心與她可怕的意志力。當她的五官占滿畫面時，她看似很巨大，尤其是情緒較激動或失控的時刻。當鏡頭拉遠揭曉她的全身，觀眾很難不發現她其實很矮小。

燒掉流浪漢的屋子後那場戲，惠子在樹下小睡，看起來既渺小又虛弱。

這種對比是在提醒觀眾（正如之前所有作品），奉俊昊的所有角色，無論看似多麼醜惡、做的事情有多麼糟糕，他們都只是凡人。

157

→圖 4-15：

《非常母親》就跟《殺人回憶》一樣，在許多場合都將臉部當成「情緒地圖」呈現給觀眾。

金惠子演技全開，表現力強到令人心碎──她在特寫中似乎是一股勢不可當的自然力量，但遠景鏡頭卻也讓人們看到她有多麼渺小。

此外，奉俊昊還用另一種微妙的手法來呈現同樣的主題：聚焦於主角的雙手（到了故事結尾，我們已經得知真相），因為它們也有動盪的故事，想要說出來。

2009 年
《非常母親》
2 小時 8 分鐘

導演：奉俊昊
編劇：奉俊昊、朴恩喬
主演：金惠子、元斌
預算：約 500 萬美元
監製：崔在元、徐宇植
配樂：李丙雨
攝影指導：洪坰杓
影片剪輯：文世京
美術指導：柳成熙
藝術總監：柳成熙
全球票房：17,267,324 美元
獲獎：青龍電影獎「最佳影片」、
「最佳男配角」；亞洲電影大獎「最
佳電影」、「最佳編劇」、「最佳
女主角」等

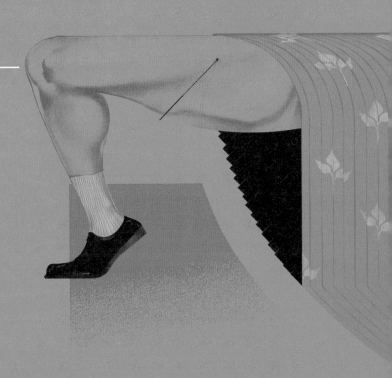

어머니의
정의

母親的正義

影響、致敬、模仿

因為《驚魂記》而成為導演

所有奉俊昊曾表示欣賞的導演當中，位於金字塔頂端的是希區考克，奉俊昊形容他是自己的「恩師」，儘管兩人從未見過面。事實上，他甚至還將《驚魂記》當成他決定當導演的理由之一（他回想起自己在九歲時看過這部電影）。

《驚魂記》改編自 1959 年的小說，作者是羅伯特・布洛克（Robert Bloch），其核心為汽車旅館老闆諾曼（安東尼・柏金斯〔Anthony Perkins〕飾演）與他幻想出來的奇怪母親之間的關係。

本片最大的轉折（假如不想被劇透，請立刻迴避）就是諾曼的母親，儘管她是故事的核心之一，卻已經死了好幾年。出於嫉妒，諾曼殺了她與她的愛人，接著把她的屍體做成木乃伊，表現得就好像她還活著一樣。他甚至還假扮成母親，穿著她的衣服、戴著假髮，暴力的謀殺別人。其他角色無意間聽到諾曼與母親的對話，其實是他與自己對話。

《驚魂記》當中母子之間不自然的親密程度（或至少是如此暗示），顯然影響了《非常母親》──奉俊昊曾說：「我拍《非常母親》的時候，重看了《驚魂記》，因為我覺得如果諾曼・貝茲的母親還活著，他們彼此之間的關係，應該會類似你在《非常母親》看到的那樣。」

在《非常母親》中，金惠子的表演就像帶著觀眾走過諾曼沒演出來的心路歷程；她的痛苦與執念，驅使她做出之前難以想像的極端行為，只為了證明她兒子無罪。這與《驚魂記》很類似，只是焦點顛倒過來而已（主角是母親而不是兒子）。

《驚魂記》或許是關鍵之一，但希區考克的作品對奉俊昊的影響可不只這樣。《火車怪客》（Strangers on a Train，1951 年）和《北西北》（North by Northwest，1959 年）都影響了《末日列車》，而奉俊昊在構思《寄生上

流》時也參考了《驚魂記》。

　　這次奉俊昊並非以《驚魂記》的角色關係為靈感，而是汲取了它的空間感以及雙連式結構。從「貝茲汽車旅館」（Bates Motel）到貝茲家裡的轉場，就像迷箱（puzzle box）一般在觀眾面前展開；貝茲的家裡有樓梯、二樓、地下室——就像《寄生上流》中有錢人朴家的房子。

　　隨著故事揭曉，從一個空間到另一個空間時，也有一種具體的推進感。就連觀眾第一次看到朴家豪宅的方式，也受到《後窗》（*Rear Window*，1954年）與其窺視癖的影響。

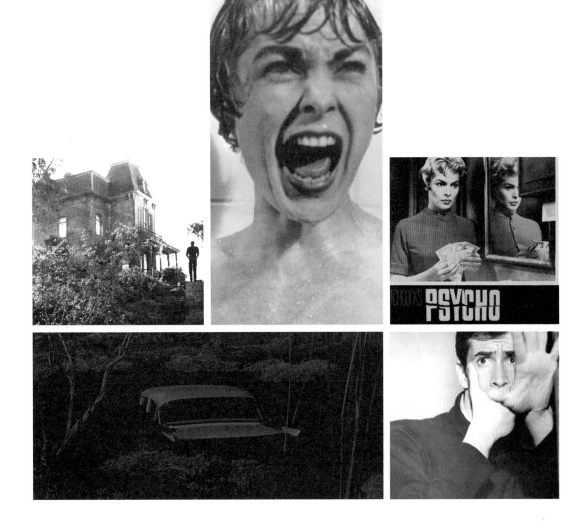

163

2013 年

《末日列車》：革命，只是上位者的伎倆

奉俊昊的電影中，《末日列車》是最像卡通的（或者至少跟《玉子》一樣像卡通），但不只是因為它改編自圖像小說[1]。它也是奉俊昊對於「金錢（與其創造的各種特權）塑造世界」這個概念最露骨的批判。

本片劇情發生前的末日事件，並不是外星人入侵或大型戰爭造成的，而是因為我們無法阻止的全球暖化；這種設定感覺並非巧合──奉俊昊說，我們是自取滅亡的。

人類幾乎滅絕是一個人為問題，而且即使**在如此艱困的處境下，人們還是想盡辦法維持末日前的階級制度**。窮人依舊被當成私人財產看待，而有錢人繼續享受難以置信的奢侈生活。

《末日列車》是對於人類本質，與其根深蒂固的資本主義的負面描寫，但它並沒有比奉導演其他作品更黯淡──唯一的差別在於，奉俊昊在《末日列車》中的批判，已經不再只是弦外之音。

2031 年，地球已經成為了嚴寒的荒地。人們嘗試在平流層注入冷卻劑以阻止全球暖化，卻產生反效果，開啟了全新的冰河時期。殘存的人類只能擠在一臺名叫「破雪者」（Snowpiercer）的列車上。

這臺列車是神祕男子威佛（Wilford，艾德・哈里斯〔Ed Harris〕飾演）的智慧結晶（他同時也是列車長）；它會不停的繞著地球行駛，以免凍結在軌道上。

乘客依階級被分配到不同區域：有錢人住在列車前端，享受新鮮壽司等奢侈品，以及改裝成教室和水族館的車廂；末端的人們卻在惡劣的條件下擠在一起生活，並且靠著「蛋白質棒」（看起來像腐爛的黑色果凍）勉強度日。

→圖 5-1：

階級壓迫與剝削是《末日列車》的最大重點，而在本片一開始，奉俊昊就描述了那些被迫生存在列車末端的人，以及他們骯髒至極的居住環境。

克里斯・伊凡飾演的寇帝斯是聚集群眾的其中一人，不久之後他就成為全面革命的領袖。

[1] 作者按：雅克・勒布（Jacques Lob）與尚－馬克・羅切斯特（Jean–Marc Rochette）1982 年合著的作品《雪國列車》（*Le Transperceneige*）

SOON AFTER DISPERSING CW-7
THE WORLD FROZE
ALL LIFE BECAME EXTINCT

THE PRECIOUS FEW
WHO BOARDED THE RATTLING ARK
ARE HUMANITY'S LAST SURVIVORS

底層人民就是鞋子，
應該被踩在腳下

寇帝斯（Curtis，克里斯·伊凡飾演）決心顛覆現狀，率領一群志同道合的末端乘客造反，一節車廂接一節車廂往前進攻，希望能抵達引擎並取得控制權。

一路上，他們招募了南宮民秀（他設計了列車的安全措施，宋康昊飾演）以及他的女兒優娜（高我星再度飾演宋康昊的女兒），並且用「Kronole」（一種成癮藥物，同時也是爆裂物）賄賂他們打開上鎖的門。

全片從頭到尾，掌權者毫不掩飾的冷酷無情都令人傻眼；上層剝削底層的概念，在本片中比《駭人怪物》，甚至《寄生上流》都露骨；這兩部片子雖然也是類似的主題，但也沒有上演如此顯而易見的惡行。

雖然《末日列車》的設定和背景有些奇特，用來調和劇中非黑即白的道德觀，但這並不會讓觀眾感到太過刻意或令人想翻白眼——片中奉俊昊的直率手法，感覺就像給觀眾一記重槌。

然而，最能夠扼要概述本片的一場戲，還真的是一記重槌。來自列車前端的武裝部隊，按照慣例前來綁走末端的小孩，引起一陣騷動。

安德魯（Andrew，艾文·布萊納〔Ewen Bremner〕飾演）的兒子是被抓走的其中一員，他氣得用鞋子扔負責人的頭。

這種不服從的態度使他立刻遭到嚴懲，被迫將手臂伸出車窗，忍受外面酷寒的溫度長達七分鐘。這段期間，列車的副指揮官，風格陰陽怪氣的梅森部長（Mason，史雲頓飾演），對著所有末端乘客訓話，強調秩序的必要性：「我是帽子，你們是鞋子。我戴在頭上，你們被踩在腳下。」

這句話既殘酷又冷漠，令觀眾立刻就明白，梅森與她的黨羽有多麼相信自己比末端乘客們更高級、更有價值。

七分鐘過後，安德魯凍僵的手臂被拉回車內。接下來的短暫檢查過程中，一名男子小心翼翼的輕敲凍僵的血肉、檢查它的聲音，接著安德魯的手臂就被大鐵鎚砸個粉碎；這種前後對比實在令人作嘔。

安德魯的罪行很輕（而且他丟

鞋子也情有可原），卻受到如此可
怕的懲罰，這種毫不掩飾的野蠻，
勝過《非常母親》或《殺人回憶》
中發生的任何事情。《駭人怪物》
就算有一隻巨大的怪物，以及一群
自私自利的政府官員，也從未涉入
如此古怪且邪惡的領域。

　　然而，這場戲也確立了列車前
端與末端之間的隔閡，以及掌權者
為了維持現狀會做到什麼地步。

車廂內的配色，
其實暗示了結局

　　奉俊昊所有電影都有濃厚的風
格：《殺人回憶》中秋季色彩的微
妙轉變；《駭人怪物》中極具表現
力的聚焦與慢動作。不過說到善用
色彩、光線、動作，以及整體的荒
謬感，《末日列車》是最能夠立即
吸引觀眾注意的。

　　換言之，**這是一部「漫畫電影」**
（或許滿明顯的，畢竟本片的原著
是圖像小說）。就連角色設計都表
現出美學的轉變，以及對於寫實的
堅持。

　　梅森就是明顯的例子：超大眼

↑圖 5-2：

本片中反派（包括史雲頓，她飾演的
梅森部長，是北英格蘭出身的暴牙潑
婦）懲罰人民的方式，無論強烈程度
和獨創性都跟漫畫一樣多變。
在這段劇情中，布萊納飾演的安德魯
因為不服從命令，手臂先是被完全凍
僵，然後再用錘子敲碎。

鏡、毛皮大衣、胸前的成排仿造勳章，以及顯眼的假牙；她就像諷刺漫畫中的人物。

威佛的助手克勞迪婭（Claude，艾瑪·李維〔Emma Levie〕飾演）也是如此，她最明顯的特色是亮黃色大衣和機器人般的冷漠——她被鞋子丟中後，唯一的反應居然是舔滴下來的血。

就連派去阻止末端造反的部隊都像是卡通人物，大多數士兵都遮住臉部，藉此達到雙重效果；既讓他們感覺像是無名的苦工（他們保護的前端乘客，大概就是這樣看待他們），也讓他們比較沒有人類的樣子，因此更嚇人。

本片最大的打鬥戲（發生於安德魯失去手臂後不久，末端乘客決定殺到列車前端並控制引擎室），更增添了士兵神出鬼沒的感覺。

當列車穿過隧道，乘客眼前突然一片漆黑，反抗者不知所措，而士兵裝備著夜視鏡，展開大屠殺。

這場戲一開始是綠白相間的（士兵的視角），接著轉變成黑色，光線透過車窗斷斷續續閃爍著，擺動的四肢若隱若現；一片光線照在一張瞠目結舌的染血臉龐，接著照在

寇帝斯僵硬且痛苦的五官上……。

本片的重點不只是光線而已，配色也產生了激烈變化；**末端區域是暗淡的褐色與冰冷的藍色**，但等到寇帝斯一行人**走到列車前端時，配色頓時變得五彩繽紛**。這種宛如《綠野仙蹤》（*The Wonderful Wizard of Oz*）的轉場，明亮程度與前端乘客的富裕程度相符，因此更加刺眼——每一節車廂都比上一節奢華。

然而隨著反抗者越來越往前，色彩再度變得更暗淡。當寇帝斯終於抵達威佛的引擎，則出現了大片灰色的陰影，而前方的房間是陰森的紅色，而且煙霧瀰漫，似乎在暗示：**儘管末端乘客能走到這裡，最後他們仍然會回到原點**。這場高潮戲的顏色（寇帝斯的外表蒼白到像一張白紙），充分表達出底層人民無助的感覺。

雖然《末日列車》最後的倖存者，代表了人類的未來希望，但它主要還是寇帝斯的故事。所有事情都是從他的視角向外看，觀眾並不了解梅森與其隨從的角度，也沒有回頭去看那些沒朝列車前端前進的乘客。

連攝影與剪輯都帶有持續前進的動作感——就跟《非常母親》一樣，手持鏡頭用來創造焦慮感與不確定感，而且劇情初期有個鏡頭，透過將車廂側翻來俯視整個火車；這種設計不只在技術層面上令人印象深刻，而且還加強了從左到右的推進與動作感。

如果用最簡單的話來解釋，《末日列車》就是在講述一群人從 A 點走到 B 點，並且以必要手段清除沿路上的障礙。

第一部英語電影

《末日列車》除了是奉俊昊最輕率滑稽的作品，它還有幾個格外突出的原因。

在奉導演所有作品中，唯有本

←圖 5-3：

奉俊昊在《末日列車》採用了複雜的配色，而它不僅是傳達劇情調性那麼簡單而已。
列車末端的暗淡灰色與綠色，隨著反抗者走到前端，突然變得五彩繽紛——不過，主角寇帝斯的情緒並沒有隨之變化。

↑圖 5-4：

雅克‧勒布和尚─馬克‧羅切斯特合著的《雪國列車》，第一部的其中一個畫格。這部後末日圖像小說系列始於 1982 年，故事主軸是一臺繞著冰凍地球行駛的列車，以及它的 1,001 節車廂。

片取材自別人所寫的故事。《殺人回憶》嚴格來說也是改編作品（不過改編的是舞臺劇而非圖像小說），但它描寫的事件是一段廣為人知的韓國歷史，而且是參考原著劇本的細節，不是整體前提。

話雖如此，《末日列車》其實沒有很貼近原著──圖像小說中的確有一臺繞著地球行駛的列車，但沒有革命、沒有末端的造反。主角只是想讓自己過更好的生活。就連地球凍結的理由都不同：在圖像小說中是戰爭造成了新的冰河時期，而不是因為想解決氣候變遷卻搞砸。

《末日列車》的另一個大突破，就是它成了奉俊昊第一部英語電影，不過由於故事性質，本片有許多對話依舊是外語。也因為這樣，《末日列車》讓觀眾首次見識到奉俊昊對於語言的迷戀。

語言在《玉子》中是更重要的主題：一次刻意的錯誤翻譯，導致整個故事急轉直下；不過它在《末日列車》的重要性比較好理解──南宮和寇帝斯需要翻譯裝置才能互相溝通。

這個對情節來說並不重要的功能，卻替一場戲埋下伏筆：寇帝斯唸錯南宮的名字，南宮氣到破口大罵。雖然只是短暫的一刻，不過只要觀眾領教過羅馬拼音的變幻無常，就一定會感同身受（就連奉俊昊的名字也常常被唸錯）。

此外本片還有**許多小事情都因為翻譯而導致誤會**，例如裝置有時

→圖 5-5：

奉俊昊在他第一部以英語為主的作品中，掌握機會把玩語言：宋康昊飾演的安全專家南宮只會說韓語，必須透過一臺手提機器才能溝通。這種慢半拍的溝通方式，經常被用來提高警衛雙面夾攻革命勢力時的緊張程度。

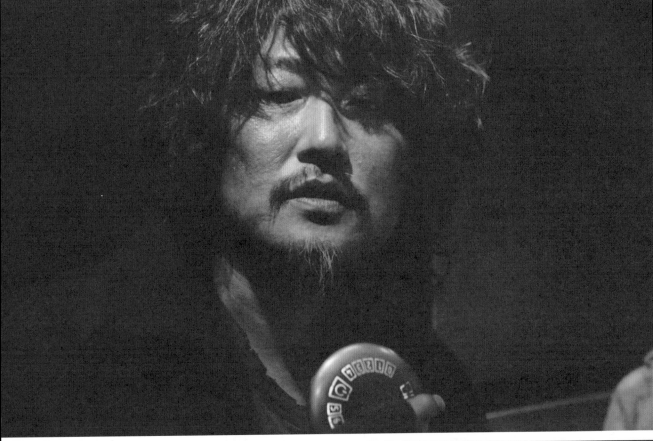

Lock the gate!

只會翻譯髒話，或是優娜在絕望之際又說回韓語。在這個情況下，語言簡略表達了父女之間的羈絆。

但寇帝斯與南宮的隔閡不只有語言，這兩個角色的人生終極目標也不同。寇帝斯相信他可以藉由取得列車指揮權，替末端乘客改變命運和列車的體制，讓事情更公平。南宮剛好相反，他想逃出去。兩人**思考模式的差異，成為本片結局的關鍵。**

整部電影從頭到尾，階級內的團結精神，感覺就像是一種邪教般的執念。

話雖如此，但在某些情況下它傳達出的意象卻很美麗：有一場戲是寇帝斯要求照明，於是眾人透過接力方式，從車尾將火把傳給位於中段的寇帝斯（這個鏡頭的火焰顯然是真的）。這就是「弱者幫助弱者」原則的主要例子之一，就像《駭人怪物》那樣。

然而，這種團結精神也存在於光譜的另一端，因為那些在列車上享受特權的人，肯定不願意放棄那樣的生活。

在某些情況下，這就像一種被洗腦過的感覺：艾莉森‧皮爾（Alison Pill）飾演一位興致勃勃、情緒異常熱烈的老師（見第 176 頁圖 5-6），負責教導前端區域的小孩；她感覺就像從政治宣傳漫畫走出來的人物——當她唱著威佛的頌歌時，雙眼還會因為狂喜而翻白；而她的野餐籃裡，甚至藏著一把槍。

那些殘忍屠殺末端乘客的士兵（大概是本片中最接近中產階級的人），殺到一半居然停下來倒數並且歡慶新年……所有人都有不能失去的事物，因此想要維持現狀，並**緊握著無用的傳統來強化現狀。**

這場革命只為了讓一些人送死

本片後半有一段揭露真相的劇情，更是強調了上述這一點：末端的造反其實就是威佛安排的，而協助他的人叫做吉連（Gilliam，約翰‧赫特〔John Hurt〕飾演），他是末端車廂的實質領導人和精神導師，負責防止列車上人口過剩。

觀眾也可以從一些細節，看出人們無力對抗、或害怕對抗體制（甚至連一丁點特權都不放棄）；例如保

羅（Paul，保羅・拉札〔Paul Lazar〕飾演，見第 177 頁圖 5-7，這是他繼《駭人怪物》後第二次演出奉俊昊的電影，而且這段戲是為他寫的）被遷移到列車中段，監督蛋白質塊的生產線，儘管他發現蛋白質塊是蟑螂做的，他也沒有反抗自己的任務。

保羅（以及其他許多人）似乎都無法對現況說「不」。電影開頭的小提琴家（羅伯特・羅素〔Robert Russell〕飾演），儘管一開始拒絕留下妻子離開末端，而且還目睹警衛毒打妻子，然而後來他在列車前端為學童演奏時，似乎非常滿足。

話雖如此，《末日列車》（應該說奉俊昊的所有作品）之所以如此卓越的原因，就是**奉俊昊願意同情角色的錯誤抉擇**，他曾說過：「我認為我們就是活在這樣的現實中。打破或逃離體制可不是一件簡單的事情。維持現狀比較容易。」

到最後，寇帝斯差點向威佛投降也不令人意外了。隨著末端旅客往前進，他們也越來越明白，**那些令他們安分守己的體制，比他們所想的還要複雜。**

例如他們原本以為引擎在列車中段，結果是在前端；而寄送神祕字條給末端、警告他們接下來會發生什麼事的人，其實不是間諜或為了末端利益著想的人，而是威佛，他的目的是控制人口。

更糟的是，想要真正逃出列車還是很困難。南宮告訴寇帝斯，他覺得他們可以在外面的世界生存；但再怎麼說，電影開場時那場戲，一名男子的手臂伸出去七分鐘就凍僵，再加上外面結成冰的屍體（上一批反抗勢力），對於叛亂分子來說都很難燃起希望。

就連威佛試圖說服寇帝斯的舉動，都令人明白這個體制已經壞到無可挽救了。雖然威佛說吉連是他的朋友，但他也明確表示，吉連煽動的叛亂奪走太多前端的性命，因此必須以死謝罪。毫無疑問，他並不把末端乘客當人看。

或許毫不意外的是，這些奉俊昊對於人類本質既灰暗又有層次的描寫，受到了美國片場系統的限制——少點對話、多點動作戲。

《末日列車》在 2012 年被溫斯坦影業（The Weinstein Company）收購，本來要宣布全國上映，但最終剪輯版的意見不合，導致首映時氣氛尷尬。

↑↓圖 5-6：

《末日列車》是以圖像小說為靈感的電影，因此它給人的印象也更具衝擊性：例如從車尾一路傳遞到列車中間的火把，以及卡通風格的學校車廂與老師（艾莉森・皮爾飾演）。

→圖 5-7：

本片其中幾個最令人同情的角色，都不得不屈服於他們所處的體制。保羅與小提琴家都非常明白列車現有的階級制度有多麼不公平和殘忍，但當他們得到逐漸往前進的機會時，他們也前進了，沒有嘗試改變制度。

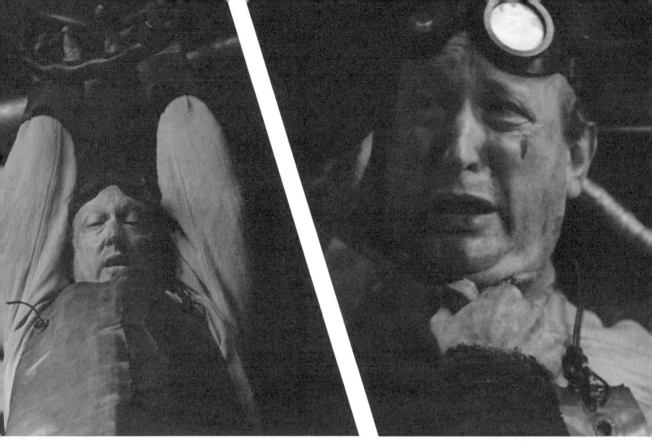

打破現狀／維持階級

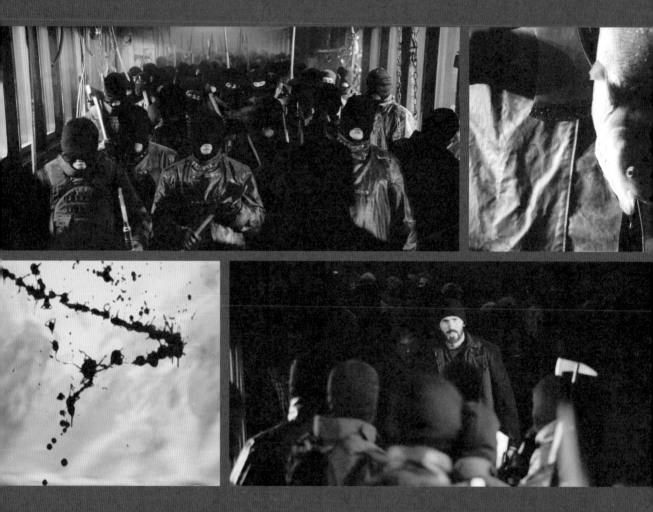

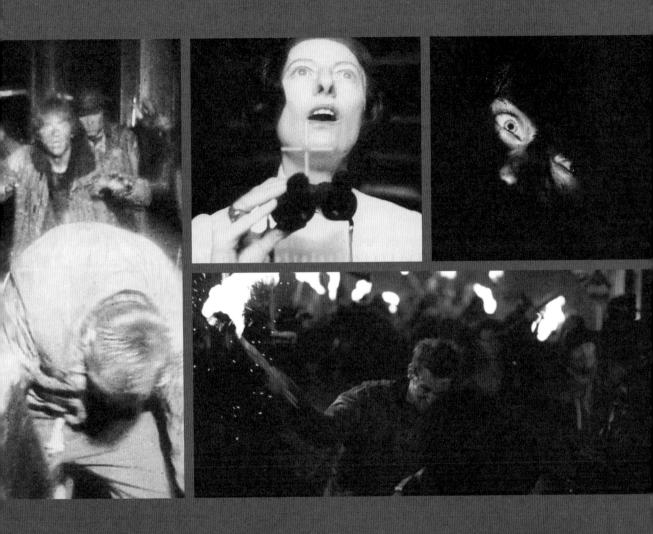

↑ 圖 5-8：

殘酷的上層階級對於寇帝斯造反所採取的野蠻手段，在這場車廂內的血腥肉搏戰中一覽無遺。在這個發生小規模戰鬥的空間中，奉俊昊宛如惡作劇一般變換環境，先用一片漆黑籠罩戰鬥場面，接著再用火把照亮它。

電影監製哈維・溫斯坦的綽號叫做「剪刀手哈維」，他想將本片剪掉 25 分鐘，根據奉俊昊的說法，他想要更多動作戲、解釋結局的旁白，以及「更多克里斯・伊凡」。

雙方為了要上映哪個版本而爭執了好幾個月。更糟的是，溫斯坦的版本在試片時評價不佳，而這位前監製的解決方案，居然是剪掉更多內容，而不是聽從導演的意見。

後來奉俊昊的版本試片評價較佳，而且媒體洩漏了拖延的剪輯流程，令溫斯坦影業感到壓力，於是他們想出了折衷方案：他們會上映奉俊昊的版本，但只會透過溫斯坦影業的獨立部門「Radius」，並在較小的廳院上映。

奉俊昊曾說，假如上映的是溫斯坦的版本，他會被溫斯坦踢出工作人員名單。

《末日列車》起初只在八家戲院上檔（幾乎沒有出頭的機會），但大量的正面評價，包括《紐約時報》、《娛樂週刊》（*Entertainment Weekly*）、《好萊塢報導》（*The Hollywood Reporter*）、《紐約客》（*The New Yorker*）等，最終還是使它在全美國上映。

越往前，
英雄逐漸變反派

演員克里斯・伊凡，似乎是奉俊昊選角名單中的異類，但只要看一下他演的角色，你就能明白找他演出的原因。

打從一開始，寇帝斯就被其他乘客——尤其是艾格（Edgar，傑米・貝爾〔Jamie Bell〕飾演）——當成偶像，並且視他為天生的領袖（儘管他可能不太情願）。

他照顧末端區域的小孩，而且奮不顧身讓自己處於險境，藉此判

→圖 5-9：

寇帝斯與艾格的糾葛命運，後來終於走向結果 —— 艾格在戰鬥中殞命。奉俊昊深入探討兩人的關係演變，為寇帝斯的改革動機，立下了迷人、可信卻有爭議的基礎。

↓（下頁）圖 5-10：

奉俊昊表達「被困在列車內所產生的幽閉恐懼症」的方式，是幾乎不把鏡頭擺在列車外（但觀眾偶爾可以透過窗戶窺視外面）；也因此當少數例外出現時，畫面看起來更加引人注目。
例如下頁圖這個數位化的空拍鏡頭——列車衝過大雪紛飛的景色。

←圖 5-11：

威佛的烏托邦式遠見，以及讓引擎持續平順運轉（進而達到人類的永續）的決心，染上了恐怖的色彩，因為他必須靠剝削兒童才能達成目標。

小孩困在機械監獄內的高潮戲，象徵著奉俊昊渴望探討人性黑暗的極限。

斷那些包圍末端的士兵，槍裡有沒有子彈。換言之，他本來就是要當英雄的。

但是**當末端乘客在列車內一路往前進時，寇帝斯的鏡頭和光線，幾乎總是像他快變成反派的感覺：**他深鎖眉頭所產生的陰影蓋住了雙眼，好像要讓雙眼墮入黑暗，而且他臉上的汙垢和鮮血，令他看起來更加凶惡、難以捉摸。

這些視覺上的暗示，在劇情初期就得到驗證了——電影開演不到一小時，寇帝斯就被迫二選一：抓到梅森，或者拯救艾格的性命。典型的英雄會選擇艾格，但寇帝斯只遲疑了一下就去追梅森，任由艾格死去。

這個抉擇令人震驚，但也至關重要，因為它同時確立了寇帝斯的性格（他不是典型的好人），以及

角色們所處的世界。

而艾格之所以會死，也是因為梅森做了一個類似的抉擇——武藝高超的末端戰士格雷（Grey，盧克·帕斯夸尼洛〔Luke Pasqualino〕飾演），威脅要殺死梅森的助手冬（Fuyu，史蒂夫·朴〔Steve Park〕飾演），想藉此逼士兵們投降，但梅森卻任由冬被殺，完全不讓步。

寇帝斯下決定時應該沒那麼輕鬆，但無論寇帝斯有多麼喜歡艾格，都遠遠不及艾格對寇帝斯的明顯仰慕。

在那場令他喪命的戰鬥中，艾格撲向正要攻擊寇帝斯的男子，由此可見他很樂意為了保護寇帝斯而賭命，但他並不知道的是，寇帝斯不會為他賭命。

我知道人肉的味道，還知道嬰兒的最好吃

的確，他們的關係，比一開始看起來還要複雜，而這件事從《末日列車》中最令人不安的一場戲就可看得出來。

在他們抵達引擎室之前，寇帝

↑ 圖 5-12：

看似仁慈的威佛，道出資本主義架構的扭曲邏輯——這也是他畢生守護的事物。

觀眾從寇帝斯的身上可以看到，人類有多麼容易被階級制度的承諾（物質面與知識面）給誘惑。

斯告訴南宮，早年列車上的生活是什麼樣子；他說列車出發一個月後，末端乘客餓到受不了，開始想吃人。

一群男人接近一個婦女與她的嬰兒，為了吃她的孩子而殺掉她。另一個男人挺身阻止他們，切下自己一隻手臂給他們吃，換取他們饒過嬰兒的性命。

這個男人就是吉連、嬰兒則是艾格，而殺人犯不是別人正是寇帝斯。寇帝斯邊說邊強忍淚水：「你知道我最恨自己哪一點嗎？我知道人肉吃起來是什麼味道。我知道嬰兒最好吃。」

不管是誰說出這件事，都既灰暗又令人錯愕，但因為是本片的主角自己承認，又更令觀眾不安了。

即使他內心感到矛盾，也無法抹消觀眾現已知道的事實——他以前殺過和吃過嬰兒。

就連他最後的贖罪（威佛提議由寇帝斯接任列車長，但寇帝斯拒絕了），也因為他差點接受威佛的提議，而變得更複雜（奉俊昊曾說過，威佛誘人的說詞，讓寇帝斯聽信了「將近 99%」）。

幸好最後一刻，優娜發現威佛從末端綁走小孩、用他們取代壞掉的引擎零件、把他們丟在機器裡自生自滅，寇帝斯最後才沒有變節。話雖如此，這個真相終究令寇帝斯多了幾分無私；之前他向南宮坦承，他想效法吉連切下一隻手臂，卻沒有勇氣真的這麼做。

後來他在列車引擎中尋找小孩，盡全力想救他們出來，並成功救到提米（Timmy）——但賠上了一隻手臂。最後 Kronole 爆炸導致列車出軌，他為了保護提米與優娜而犧牲

性命。

至於其他選角，同樣也有一點特別；宋康昊和高我星再度飾演父女，但這次並不像《駭人怪物》那樣，而是無時無刻黏在一起。雖然有個慢動作鏡頭，感覺像是刻意致敬《駭人怪物》中賢書被抓走時的畫面，但是南宮和優娜簡直與阿斗和賢書相反——相反的並不是父女親情，而是角色發展。

南宮最後為了女兒犧牲性命，但阿斗辦不到；而且南宮既可疑又難相處的態度，相較於阿斗既和藹又認真的個性，根本天差地遠。

《末日列車》大部分劇情，都完全符合其想像中的慘淡未來。列車起初存在的理由、以它為基礎建立的社會階級，以及「**唯一能真正修正體制的方式，就是完全擺脫體制**」這個弦外之音。

但跟《非常母親》不一樣的是，《末日列車》充滿了微弱的希望之光。優娜與提米是否能夠在列車外生存，其實是未知數；但南宮之前觀察到氣候似乎變暖了，而且兩個孩子也不必再遵守階級制度，一切從零開始，至少讓他們有機會過上更好的生活。

甚至在結局之前，奉俊昊對這個反烏托邦的描寫，就已經充滿小小的溫暖時刻；而這也意味著，就算處在如此嚴苛的條件下、如此惡劣的人們之中，也還是能找到一絲人性。

像是梅森部長底下的兩個爪牙：老佛朗哥（Franco the elder，弗拉德‧伊凡諾夫〔Vlad Ivanov〕飾演）和小佛朗哥（Franco the Younger，阿德南‧哈斯科維奇〔Adnan Haskovic〕飾演），儘管個性殘暴，彼此之間的羈絆卻很動人。

小佛朗哥之死是老佛朗哥貫串全片的驅動力——為了替小佛朗哥報仇，顯然他什麼都肯做，甚至還將列車的生態系統置於險境，並且殺掉他本來要幫助的士兵。

兩個佛朗哥之間的關係設定其實並不明確（服裝設計師凱薩琳‧喬治〔Catherine George〕在一次訪談中透露，他們應該是兄弟），但他們共同的形象，至少確立了彼此的羈絆。

打從第一次出現在螢幕上，他們就緊靠著彼此，而且顯然充滿深情，與他們在列車的工作形成強烈對比。

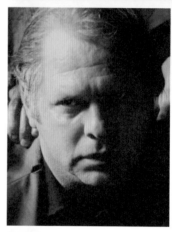

↑圖 5-13：

在列車抑鬱的封閉空間中，奉俊昊留了一絲同理心和人性；就連眼神凶惡的爪牙（老佛朗哥），以及神祕的智者（吉連），都有能力去愛別人。

而在同一場戲，梅森教化聚集的群眾時，我們看見冬正在做筆記，大概是希望有一天能爬到梅森的職位，或至少在威佛眼中變得重要一點。這雖然是個很小的角色細節，卻立刻令我們更了解冬，他的死也因此更顯沉重。

艾格和寇帝斯的關係，從頭到尾都很令人憂心。不過在這個誇張到有時感覺很陌生的世界中，觀眾可以明顯看出一股衝動，那就是艾格像個小男孩一樣把寇帝斯當偶像；至於寇帝斯，儘管他犧牲艾格來保住自己，並且是因為吉連的無私才變得更積極，但他至少試過要改過自新，並且為了改善末端乘客的生活而努力。

吉連也有溫暖的一面，他是真的很關心末端的所有人（即使最後真相揭曉，他其實是末端的敵人），而且他與格雷有著既奇特又甜蜜的羈絆，在幾場戲中我們看到他們溺愛著彼此。

當然，所有父母——南宮、安德魯、譚雅（Tanya，奧塔薇亞·史班森〔Octavia Spencer〕飾演）——都拚命保護自己的孩子，這也是本片最能勾起情緒的內容之一。

即使《末日列車》的世界與我們所處的現實相去甚遠（不過奉俊昊說，其實沒有我們想得那麼遠），父母保護孩子的本能還是存在。

撇開結局給予的希望，《末日列車》依舊維持著一股奇特的幽默感（這是奉俊昊的註冊商標）。

有一場緊張刺激的戰鬥，居然是從殺魚取內臟開始，這是一種警告：士兵接下來要對反抗者出手。戰鬥打到一半時，寇帝斯還踩到魚內臟滑倒。

在另一場戲中，某位乘客穿著天使翅膀想攻擊南宮，結果摔死在列車下。這些小細節都很蠢，但也讓觀眾更加覺得他們是認真在拚命。

《末日列車》的層次全都從表面即可輕易看出來。**階級差異的壓迫本質很明顯，而且也是寇帝斯揭竿起義的根本原因**；這與《殺人回憶》、《駭人怪物》那種社會紀實（觀眾必須更仔細看才能分析出來）剛好相反。

說到反資本主義的主題，本片讓奉俊昊作品的大膽程度更上一層樓——後來的《玉子》是女孩與豬的故事，但也明顯是一群角色對抗一間大企業；至於《寄生上流》，

無論你從哪裡切入，它都在傳達上層和下層間的對比。

相形之下，《末日列車》就有一點笨重（不過這種感覺主要跟執行面有關，倒不是因為本片的主題演得太明白），但它代表了奉俊昊的轉變。

《寄生上流》上映後，若有人問：奉導演的特色是什麼？答案通常是在描述他對於電影調性和素材的靈巧運用，以及對於資本主義這個困境的想法。但即使《寄生上流》讓奉俊昊的反資本主義傾向，成為他不容錯過的好戲，但其實之前所有作品都有討論這個問題──差別只在於有多明顯。

直到《末日列車》之前，其他細節總是優先。以《駭人怪物》為例，它的話題多半是關於本片的反美國意涵。但假如你不想用最簡單的字句形容《末日列車》的情節（一群人試圖抵達列車前端），那你就必定會提到一件事實──這臺列車因為貧富差距（或其影響）而產生分歧。

本片將其卡通化特質（多采多姿的角色，多變而戲劇性的配色）當成羊皮，披在大野狼（最重要的

訊息）身上，再讓這匹狼混進流行文化。**寇帝斯遵循的英雄之路，到了片尾完全被拆穿**，因為觀眾知道了列車的實際運作方式，以及造反是徒勞無功的。

本片最後一個鏡頭也很有衝擊性，它拍攝的對象並非寇帝斯或某種英雄式勝利；而是優娜與提米在列車出軌後，既蹣跚又茫然的走進大雪中，然後看見一隻北極熊。

這隻熊是荒涼外界中的具體生命跡象，也是奉俊昊留給我們的最後一個意象。換句話說，存活下來的人類不只一、兩個人。

↓圖 5-14：

本片的最後一個鏡頭，是一隻北極熊在不毛之地上遊蕩，而這就是很典型的奉式風格：它暗示著幸福的可能性，而不是給出一個公開且明顯的溫情結局。

2013 年
《末日列車》
2 小時 6 分鐘

───────────────

導演：奉俊昊
編劇：奉俊昊、凱利・馬斯特森（Kelly Masterson）
主演：克里斯・伊凡、傑米・貝爾、蒂妲・史雲頓、
宋康昊、高我星
預算：約 4,000 萬美元
監製：貞泰聖、史蒂芬・南（Steven Nam）、朴贊郁、
李泰勳
配樂：馬可・貝爾特拉米（Marco Beltrami）
攝影指導：洪坰杓
影片剪輯：崔民英、金昌柱
美術指導：翁德雷・內克瓦西爾（Ondrej Nekvasil）
藝術總監：史特凡・科瓦奇克（Stefan Kovacik）
全球票房：86,758,912 美元
獲獎：青龍電影獎「導演獎」、年度電影獎「最佳影
片」、「最佳導演」等獎項

吃掉有錢人，生存下去吧

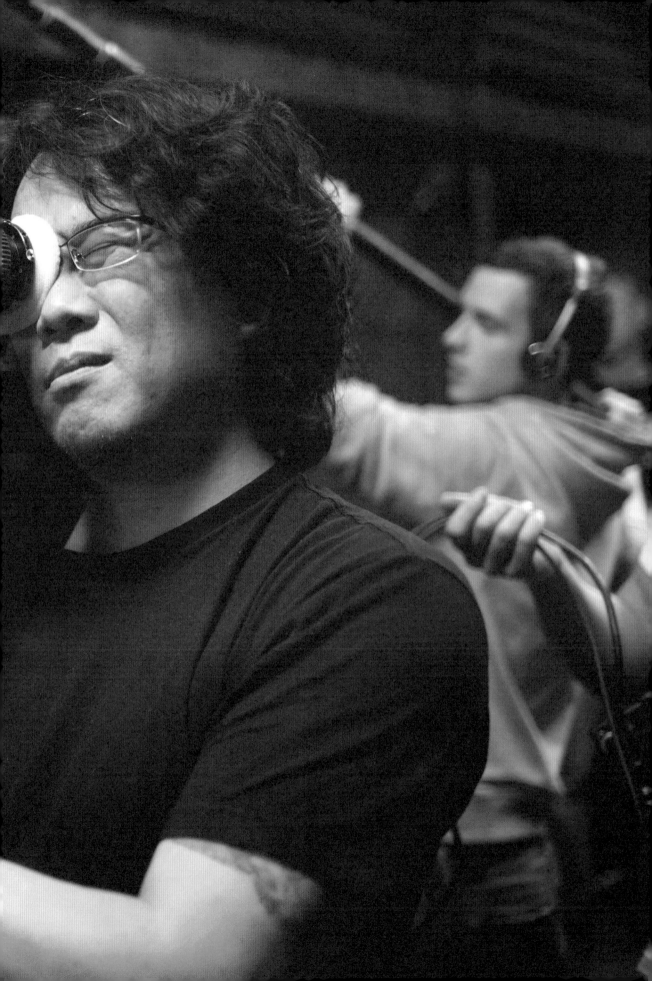

影響、致敬、模仿

漫畫家浦澤直樹：最厲害的說書人

奉俊昊曾不只在一個場合說過他下輩子想當漫畫家，這個夢想其實並不那麼遙不可及——他大學時曾為校報畫過漫畫，而且他的分鏡畫得既漂亮又一絲不苟，有些甚至已集結成冊出版。

他也談過自己欣賞的漫畫家（例如古谷實、松本大洋、業田良家），但最常提到的名字是浦澤直樹，最著名的作品有《MONSTER》（1994 年～ 2001 年）、《20 世紀少年》（1999 年～ 2006 年）、《PLUTO ～冥王～》（2003 年～ 2009 年）。

奉俊昊曾說浦澤直樹是「這個時代最厲害的說書人」，當這兩位天才在 2006 年對談時，奉俊昊回想起自己在寫《綁架門口狗》時看了《網壇小魔女》（1993 年～ 1999 年）；寫《殺人回憶》時看的是《MONSTER》；寫《駭人怪物》時，看的則是《20 世紀少年》。

在同一段對話中，浦澤與奉俊昊比較了他們對外界的感受力，並且提到彼此都偏愛納入角色吃東西的畫面、讓悲傷的場面變得有點好笑（反之亦然），以及模糊善惡之間的界線。

浦澤的作品就跟奉俊昊一樣，經常聚焦於「世界末日時面對極端情境的一般人」，或是「奇幻類型的世俗層面」。

《PLUTO ～冥王～》的劇情改編自手塚治虫代表作《原子小金剛》（1952 年～ 1968 年），將一部舉世皆知的機器人兒童漫畫，轉型成一樁謀殺懸案，藉此探討人工智慧的感情與權利。

浦澤的主角並非原子小金剛，而是隸屬歐洲刑警組織的機器人警探，不過原子小金剛依舊是重要角色。這是一部既複雜又令人心碎的作品，而且幾乎可以說是不可思議；因為如今**大家都認為，翻拍或重啟電影必須忠於原作**，才能盡到服務粉絲的義務，**以至於這些作品的原創性極低。**

浦澤的作品從不避諱黑暗的主題：《MONSTER》聚焦於一位外科醫師，他必須面對並處理一個問題——原本試圖為醫院制度帶來正面的改變，卻拯救了一個冷酷無情的凶手；浦澤最新的作品《Asadora!》則探討第二次世界大戰對日本的影響。

然而，他始終都維持著一絲希望，讓作品不至於淪為徹底的憤世嫉俗。奉俊昊說故事時也採用類似的方向，雖然他會探討人性的黑暗面，但還是維持著幽默感與真誠，讓結局就算不是完全圓滿，也至少是苦樂參半的。

奉俊昊欣賞浦澤，正如他欣賞昆丁一樣；浦澤甚至還在網路上貼過幾張插畫，致敬奉俊昊與其作品：一次是讚美《寄生上流》；另一次是恭喜他獲得奧斯卡金像獎。

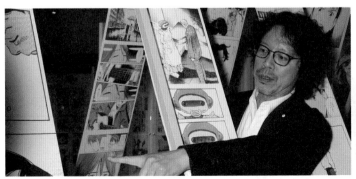

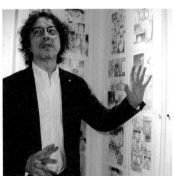

2017 年

《玉子》：

肉食者，別看

本片主角「玉子」首次登場時，幾乎是刻意想要帶給觀眾驚嚇：一名少女站在前景，面對鏡頭，而一股更強大的力量，慢動作從她背後突然出現。

這種動作編排與執行方式，很類似奉俊昊之前作品中出現的某種鏡頭，例如《駭人怪物》賢書被河怪抓走的那一刻；以及《末日列車》中，優娜警告朋友，他們要打開的門後面有一群斧頭幫（可惜還是太遲了一點）。

在前述兩個例子中，這種鏡頭是用來描寫極度危險與無助的時刻，因此當觀眾看到玉子這個角色時，會怕也不意外。玉子的體型龐大（尺寸媲美《駭人怪物》那隻怪物），而且很有氣勢——但當這隻獵食中的超級豬現身時，美子（安瑞賢飾演）居然沒被嚇到；其鮮豔的顏色與寧靜調性，更令觀眾知道目前並沒有危險。

視覺語言的微妙顛覆，只是其中一個讓《玉子》不同於奉俊昊之前作品的要素。假如《末日列車》是奉俊昊的漫畫電影，那麼《玉子》就是他的童話故事：年輕的女主角為了拯救她的豬朋友，突然踏入一個完全不熟悉的世界，而她周圍的大人並沒有幫助她，反而還阻礙她（奉俊昊舉出兩部影響本片的電影，分別是《金剛》〔King Kong，1933年〕，以及《我很乖因為我要出國》〔Babe: Pig in the City，1998年〕）。

但即使《玉子》是奉俊昊最接近家庭寓言的作品，這位導演依舊避免絕對的善惡，同時也不讓故事有太完美的結局。

《玉子》顛覆了「男孩與他的狗」這種經典的故事結構（變成「女孩與她的超級豬」），聚焦於農家女孩美子，以及她拯救摯友逃離米蘭多公司魔掌的冒險歷程——她的摯友是一隻巨大的基因改造豬，名叫玉子。

米蘭多為了要恢復他們糟糕的公眾形象，發起了「超級豬」計畫：將 26 隻特殊的小豬（公司宣稱牠們是在智利找到的，而不是基因改造

→圖 6-1：

美子和她心愛的超級豬玉子有著牢不可破的羈絆，奉俊昊藉由致敬典型的「人類和動物夥伴」電影來表現這種關係，卻也偷偷諷刺這些電影的矯情和不現實的擬人化。

10 Years Later
Far from New York

的生物）送給各地的農夫。玉子的巨大體型與優秀條件，使她脫穎而出，而這也讓玉子與她的知心夥伴經歷了旋風般的冒險。

看完後，可能成為素食主義者

在某種程度上，本片可以被解讀成對於肉品產業（或整個食品產業）的批判，尤其是因為屠宰場的畫面太殘忍，造成幾位觀眾（包括英國創作歌手凱特·納什〔Kate Nash〕）看完之後成為素食主義者（奉俊昊曾表示，自己在為本片做研究，以及參觀真正的屠宰場時，也暫時成為了純素主義者）。

但本片的小細節其實很明顯（電影結尾時美子還是有吃雞肉，而且她和玉子也都吃了魚），奉俊昊試著傳達的訊息並不是「我們應該完全不吃肉」，而是「**多留意肉從哪裡來，以及牲畜怎麼飼養的**」。

從這個例子可再次看出**他拒絕說教**，因為嚴謹的道德觀總是會遭到玷汙，而**人們必須接受不完美的世界**。

→圖 6-2：

各方人馬的需求彼此矛盾，而玉子這個角色則代表著這些不同需求的交會點：美子的爺爺希峰把玉子看成食材，完全不關心她的未來；但是動物解放陣線（Animal Liberation Front）的成員卻想要拉攏她，作為抗爭的精神象徵。

儘管《玉子》的世界傾向卡通風格，但並沒有過於極端。這也是理所當然的——因為它是奉俊昊的電影。而除了美子與玉子間的溫柔羈絆，《玉子》裡剩下的事件都沒有這麼單純。

《玉子》並不是典型的奉式作品；一般來說他聚焦於更寫實的故事背景，因此一隻電腦繪製的動物夥伴，可能不在觀眾的預期之中。不過更重要的是，美子也很反常。奉俊昊的作品中只有兩位女性領銜主演，而她是其中一位。

《駭人怪物》的南珠和賢書、《末日列車》的優娜，雖然都是重要的角色，但她們並非領銜主演，而是整體不可或缺的一部分。

美子是一種典範，就跟大多數奉俊昊的女性角色一樣：她們當然

不完美，但都勝過其他男性角色；奉導演通常偏愛笨手笨腳的男主角（阿斗、斗萬、基澤）。美子既聰明又勇敢，而且非常真誠——她年紀還小，不可能像南珠或《非常母親》的寡婦那樣憤世嫉俗或絕望。

除此之外，美子是奉俊昊電影中唯一領銜主演的童星。他的電影很少出現小孩，但他們常扮演重要角色；例如《殺人回憶》的開頭和結局，宋康昊都在跟當地的頑童周旋，而《駭人怪物》中賢書和世柱的戲分也很重；但這些孩子通常都不是整部戲的主角。

就算他們最後被捲進大人的事件裡，跟小孩有關的暴力或身心脅迫場面（例如《殺人回憶》中最後一樁謀殺案）通常都很短暫，或是乾脆不演出來，就好像刻意不讓他們受到與大人相同的折磨一般。這

種拍法帶有幾分純真——小孩們遇到的危險從來都不是自找的，而且他們懷抱著理想，不同於奉俊昊作品主題所傳達的憤世嫉俗。

美子也同樣單純：本片一開始，她最關心的事情就是確保心愛的玉子不會被帶走；她哄騙爺爺希峰（邊希峰飾演）買一臺新電視，並且想靠近觀看監測超級豬狀況的筆電顯示器。**換言之，美子的世界還是存在著金錢的力量，但她這個角色很「純粹」。**

她踏上的冒險，以及其中包含的轉折，全都源自於她周圍的大人選擇欺騙或操縱她。就連爺爺都跟別人串通（這也是整篇故事的導火線），說謊騙她說玉子永遠屬於他們，但其實玉子會被帶去紐約角逐「豬王」的寶座，而且很有可能被做成培根。

玉子被綁走之後，美子決定離開鄉下去把她救回來。在這次臨時起意的救援行動中，她遇見了動物解放陣線（這是一個真實存在的組織，不過聲稱要追隨其理念的角色都是虛構的），他們基於另一個理由也想獲得玉子。

美子想帶玉子回家；米蘭多公司想把玉子做成肉品；動物解放陣線想把她當成「間諜」，在她耳下植入隱藏攝影機，以便拍下米蘭多虐待動物的證據──他們認為飼養方式應符合道德規範。

動物解放陣線的領袖傑（Jay，保羅‧迪諾〔Paul Dano〕飾演），看見了美子和玉子之間的羈絆，於是讓美子選擇要不要繼續這個行動；假如她想把她的豬帶回山裡，那就這麼做吧。

然而，在傑與美子之間充當翻譯的動物解放陣線成員K（史蒂芬‧連〔Steven Yeun〕飾演），卻故意騙傑，表示美子願意繼續進行計畫，隱瞞了她希望帶玉子回家的事。

另一個大謊言（這次造成了本片最具創傷性的橋段），則跟強尼‧威爾科克斯（Johnny Wilcox，傑克‧葛倫霍飾演）有關。他是既油條又

瘋狂的電視名人兼知名動物學家，本來是米蘭多的吉祥物，但美子的出現威脅到他的地位。

小女孩光明正大拯救玉子的舉動，引起非常多人的關注，於是米蘭多公司的老闆露西‧米蘭多（史雲頓飾演），安排美子和玉子公開

↑ 圖 6-3：

跟《末日列車》一樣，明亮、熱情洋溢，以及看似仁慈的舉動，都是為了掩蓋更黑暗的東西；葛倫霍飾演的威爾科克斯就是代表人物。但外表並非一切──就連表面善良或善意的人，像是迪諾飾演的頑固自由鬥士，內心都有黑暗的一面。

團圓，試圖減輕這次公關危機帶來的傷害。

與此同時，強尼卻採取骯髒的報復行動，他讓囚禁在米蘭多實驗室的雄性超級豬強暴玉子，還採集她的肉作為產品測試的樣本。

K透過玉子的攝影機看到了一切，覺得非常不安，最後也招認了他做的事；而傑處罰他的方式，是毒打他一頓後再逐出動物解放陣線，但傑還是保留了K的設備以協助完成任務。

沒有邪不勝正，只有自私的交換

傑自始至終都很同情美子，他似乎是唯一真正理解美子與玉子的羈絆有多特別的大人——當他看著她們兩個親密無間的交流時，臉上露出的表情就可證明這一點。

不過他對待K的方式也讓觀眾明白，本片沒有完全的「好人」。他甚至願意傷害玉子，為了不讓美子被玉子咬傷。

到最後，美子和動物解放陣線都實現了各自的願望；動物解放陣線利用遊行展示美子和玉子的感人團圓，並藉這個機會播放在實驗室拍到的片段，打擊米蘭多先前累積的名聲；而美子終於可以跟玉子回家了。

然而，奉俊昊還是很謹慎的不讓本片結局過於完美（或太像老套的童話故事）。首先，美子並不是自己想要踏上英雄的旅程，而且儘管露西、強尼、動物解放陣線的成員（更不用說玉子）都表現得像卡通角色，《玉子》依舊是設定於「現實」世界。

至少可以說，米蘭多的實驗室以及屠宰場（美子最後從這裡救出她朋友）都讓人很不舒服；這部電影本來感覺五彩繽紛、既活躍又有趣，結果突然變得既血腥又骯髒。

奉導演甚至還避免在大結局中，使用最明顯的固定套路。遊行有一臺巨大的豬花車，以及穿著豬服裝的參加者；對於「正邪最終對決」來說，這是最完美的背景，也是動物解放陣線的大舞臺，但它並不是故事的高潮。

高潮出現在美子與南西‧米蘭多（Nancy Mirando，也是由史雲頓飾演）對峙時；南西是露西的粗魯

←圖 6-4：

美子看到蒙頓（Mundo，尹帝文飾演）帶來檢查玉子的筆電，感到非常神奇。

從這裡就可看出她是在什麼樣的環境下成長，以及她與那即將闖入的無情世界，有多麼格格不入。

→圖 6-5：

《玉子》探討了活體解剖、虐待動物和吃肉等議題，而這些問題通常也都有矛盾點；本片的重點並非提供改革方法，只是想告訴大家，這些解決之道對於資本主義來說，都是眼中釘。

美子跟她救出來的豬（下圖）過得很快樂，但剩下的超級豬（上圖）會面臨什麼代價呢？

姐姐，她在遊行後趁虛而入接管公司，而這一切都發生於既噁心又令人沮喪的屠宰場。

本片其他部分都充滿既明亮又濃豔的色彩，但這場高潮戲卻感覺死氣沉沉。噁心的藍色充斥各處，為畫面上的血液與內臟蒙上特別黏膩又令人不快的光澤；這也是奉俊昊作品中，少數直接將露骨的暴力與血腥直接演出來的場面，而不是讓觀眾自行想像、快速帶過，或使用極端特寫呈現。觀眾被迫面對這些動物（以及現實中被飼養作為肉品的動物）遭到冷酷無情的對待。

這種「寫實反襯奇幻」的基調，延伸到美子和南西身上——這很難說是邪不勝正的大場面。如果是其他電影的話，美子和玉子會挺身面對這個局面，然後成為英雄。

某種程度上，她們確實成了英雄，但這不是出於她們的選擇，而且成為英雄之路也不是典型的模式。美子用一座黃金豬雕像（奶奶送她的禮物），跟米蘭多公司換取玉子的自由。**扭轉情勢的並不是膽識或善意，而是金錢。**

基於等價交換，南西允許美子帶玉子回家——但玉子只是無數超級豬的其中一隻，而且南西現在還要加速生產這些豬。

美子和玉子離開公司的途中，

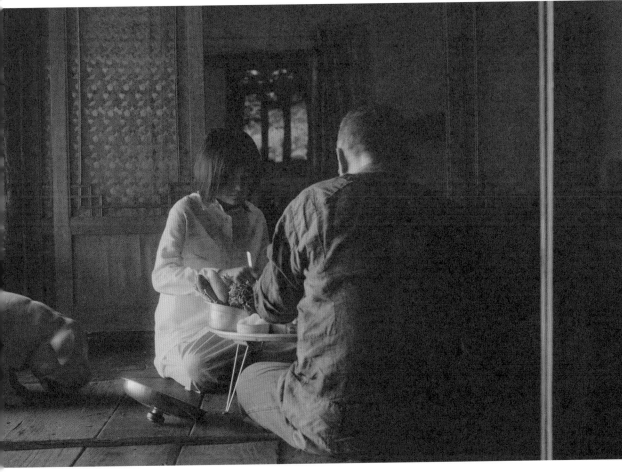

看到上百隻超級豬被拿著電擊棒的人趕進屠宰場；美子只救到一隻被豬父母推到她面前的超級豬寶寶。至於剩下的超級豬，注定被做成肉品，而且得不到一絲安寧或快樂，而美子和玉子卻能夠在山中生活，整天漫步於樹林與河流之間，不受任何打擾。

美子展現了極大的勇氣，憑自己一路前往首爾和紐約市，而且還對付了幾個照理來說應該比她聰明的大人。但**她不是超級英雄，她無法拯救所有豬**，而且她也不一定想救。本片最後幾場戲，並沒有表明美子有任何再次接觸外界的欲望。**她已經救回玉子，這樣就夠了。**

諷刺的是，本片的成人角色中唯一正視美子的，就是可怕的南西。她並不像典型的反派，她的目標並不是消滅所有豬，純粹只是想賺錢而已。她不惜犧牲自己的妹妹也要維持公司運作，因此她可以說是個無情之人，這也令人更驚訝她會毫不遲疑的（至少一開始）把玉子賣給美子。

玉子在片中之所以如此重要，是因為電影從美子的視角出發。事實上，在南西眼中，玉子只不過是一隻豬而已。

從結局與美子的故事情節皆可明顯看出，奉俊昊不打算讓《玉子》成為純粹譴責肉品產業的作品。即使它的確會讓人不想吃肉，但**它的主旨並非「都不要吃肉」，而是「不要無腦消費」**，以及「無論對人類或動物，都要抱持著善意和健康的好奇心」（奉俊昊有許多電影的主旨都是這樣）。

美子自己在本片最後一場戲已經闡明了這一點，我們看到她跟爺爺和好，現在跟爺爺、玉子，以及她帶回家的豬寶寶住在一起。

從服裝可以看出她長大了一點——她不再穿著標誌性的彩色外套和運動褲（看起來像是典型的韓國中年登山客，反倒不像小孩），改穿更成熟（也稍微更女性化）的白色正裝襯衫和裙子——但她並沒有太大的改變。

美子的英雄特質打從電影一開始就存在了；雖然她現在年紀更大、也更聰明，但她還是同一個美子。

奉俊昊的所有角色中，美子大概是與世界最格格不入的。這有一部分是因為她只是個孩子；她不像奉俊昊的其他主角一樣厭世。而她

↑圖 6-6：

身為本片的道德核心，美子獨自踏上了艱鉅的救援行動。她與人們互動、接受他們的幫助，但奉俊昊拍攝的方式，卻不斷強調她是一個人在吃苦。

↓圖 6-7：

史雲頓飾演的高調執行長露西，跟《末日列車》的梅森部長簡直如出一轍——她是一位表情超誇張、而且幾乎沒有深度的反派。奉俊昊與史雲頓的合作，也激發出這位演員一些令人難忘的演技。

動之以情，太老套了

↑圖 6-8：
本片的高潮，美子用黃金豬換取真豬（玉子），而這樁簡單的交
易幫助她達成目標。道德與溫情都不敵冷酷的經濟學，它們就這
樣被晾在一旁。

的「脫節」也是因為與爺爺住在人煙罕至的山裡。威爾科克斯與團隊來到美子家裡調查玉子時，看起來都筋疲力盡，而且還抱怨這趟旅途有多麼費力。

都市人與鄉下人之間的緊張關係，是奉俊昊持續表現的議題之一——在《殺人回憶》中，兩位主角起初就因為社會背景不同而針鋒相對。而這種緊張關係在《玉子》中又表達得最明顯。

本片開場戲（露西在一群記者面前揭曉她的超級豬計畫）的拍攝方式，呼應了她背後的簡報那種浮誇、時髦、圓滑的氣氛。

鏡頭繞著這個空間滑動，粉彩色和可愛的圖案充滿整個螢幕，不過奉俊昊很堅決的確立了本片的尖銳調性；露西告訴聚集的媒體，超級豬「一定他媽的超好吃」。

接著鏡頭硬是切到美子，她在陽光燦爛的鄉下嬉戲。焦點變換時很刺眼，不只因為景色大幅變動，以及美子跟光鮮亮麗的露西比起來有多麼不修邊幅（類似美國漫畫《英勇王子》〔*Prince Valiant*〕的造型，是經典的兒童碗狀髮型），也是因為奉俊昊完全改變了動作感。**我們**

在頃刻間同時看見兩個不同的世界，而它們引發的衝突就是故事的重心。

故事像童話，但畫面很血腥

鄉下的場景以遠景鏡頭為主，盡可能捕捉大自然的廣闊與寧靜。寬闊的鏡頭留了非常足夠的空間給巨大的玉子四處漫步，並且構成如繪畫般的畫面。

希峰第一次出現在螢幕上時，他從屋子打開的門往外看，而鏡頭將他的畫面拍成正方形，再用光線勾勒他的身影，藉此對比背景的蒼翠群山。

當拍攝風格變得狂亂時（劇情初期有一個危機關頭使用了手持鏡頭，同時強調動作感與危險的情緒），這種轉換更需要導演的專注力。

本片的配色也經歷了類似的變化。美子穿著過度鮮豔的衣服，在迷人且濃郁的鄉下景色中很顯眼，但她周圍的一切事物都非常自然。當她離開鄉下前往城市，她還是很醒目；在衣著單調的通勤者人潮中，她的紅色外套吸引了觀眾的目光。

不過這倒不是因為她太突出，而是她周圍的一切都很單調——換言之，這裡並非露西那個沐浴在上百萬種粉紅色之下的世界。不過關鍵在於，「米蘭多版本」的世界過於五彩繽紛，也因此給人俗氣和可疑的感覺。

屠宰場和實驗室的陰暗與髒亂，是刻意營造出來提供明顯對比的。所有事物都蒙上藍色，讓地板上四散的血液看起來既黑又黏，而且到處都看不到綠色植物或自然景色；甚至連窗戶都沒有。

的確，屠宰場內部並不是要給別人看的——它是這家公司的黑暗面，而露西一直試著掩蓋它。它是刻意在仿效《末日列車》的引擎室，或是《綁架門口狗》的地下室空間；這三個隱藏空間，**都是有錢人為了掩蓋自己剝削窮人的程度而打造的**。就此看來，**屠宰場也算是《寄生上流》那座地堡的前身**。

語言在電影中也扮演了切割角色的工具，而且

↓圖 6-9：

儘管本片帶有諷刺的味道，但奉俊昊利用《玉子》呈現機械化食品產業的現實，手法幾乎偏向虐殺恐怖片的血腥意象（一整排包裝好的動物肉塊、血流成河、可怕的屠宰器具），藉此讓觀眾理解他的重點。

不只是玉子無法用言語與人類溝通，其他地方也有隔閡。例如 K 就背叛了美子——她說自己想回家，K 卻故意錯翻她的話。這也促使美子開始學英語，等到片尾時，她已經不必透過翻譯就能跟南西討價還價。

另一個更微小的細節，大約出現於同時間。屠宰場工人少數幾句對白都是西班牙語，使他們有別於公司的主管（中年白人，只有吉安卡洛·伊坡托〔Giancarlo Esposito〕飾演的法蘭克〔Frank〕例外），以及那些被迫從事骯髒勾當的人。

最後還有一個小彩蛋，就是 K 在誤譯美子給傑的答覆後，對美子說的話。英文字幕寫著：「試著去學英語吧，它會打開新的大門！」但是這句韓語對白原本的意思是：「我的名字叫做具順範！」

「順範」其實是一個菜市場名，大多數的非韓國觀眾都不懂這個笑點，因此奉俊昊和共同編劇強·朗森（Jon Ronson）決定換一個：K 說完這句臺詞後，就真的打開卡車的門跳出去。

奉俊昊聊這場戲時說道：「其實後來這個笑點也沒有很好笑。但我覺得除了讓臺詞跟翻譯字幕完全不一樣，也沒有其他辦法了。」

本片中的動作戲，也闡明了「分歧」這個無所不在的概念，尤其是美子的存在與世界格格不入。她在本片一開始遇到的大麻煩，就是當她跟玉子一起在山間散步時，沒有站穩而從懸崖跌落。

幸好她用來牽玉子的繩子讓她逃過死劫。美子唯一能求救的對象只有玉子，而且因為玉子腦筋動得快才化險為夷。

玉子用突出的樹幹當作滑輪，自己跳下懸崖，藉此將美子甩回地面上；兩人都幸運的活了下來。相反的，美子在片尾遇到的大麻煩，並不是靠機智與勇氣解決的，單純只是她服從了眼前的規則而已。

將黃金豬雕像送給南西的確是妙計，但這一刻不是為了證明美子有多麼聰明，而是要表示**這個世界的規則是由金錢決定的**。

美子並沒有反抗體制——甚至連試都沒有試，她只是沒有卑躬屈膝的聽從米蘭多一開始的要求，也就是請她擔任吉祥物。她毫不遲疑的接受了體制；**她的目標是拯救玉子，假如有必要遵守資本主義的規則，那就遵守吧**。

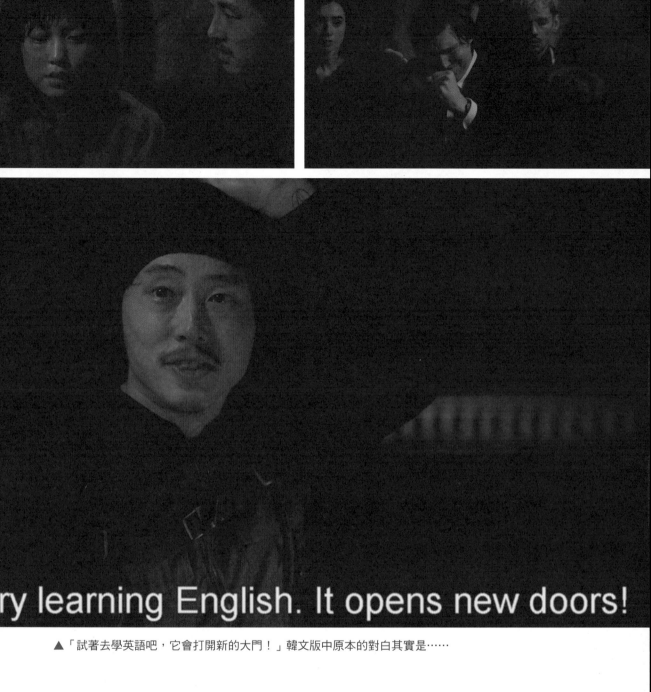

ry learning English. It opens new doors!

▲「試著去學英語吧，它會打開新的大門！」韓文版中原本的對白其實是……

↑圖 6-10：

奉俊昊時常用語言當作劇情的元素，因為語言是人們產生隔閡與疏離的原因。K 是動物解放陣線唯一同時會說韓語和英語的成員，他欺騙了美子支持他們的計畫。

（下頁）圖 6-11：

米蘭多的大遊行（集會地點非常熱鬧，還經過紐約市的金融區）理應成為大結局的完美套路，但奉俊昊違背了觀眾的期待，將電影真正的高潮（遊行結束後不久）設於一間毛骨悚然又陰暗骯髒的倉庫，藉此強調故事的重要性更勝於大場面。

←圖 6-12：

《玉子》不只是魔幻寫實主義的家庭鬧劇而已，它還深入探討人類與動物在基因與情緒方面的關係；而玉子似乎能夠回報美子對她的愛，就是這種關係的表現。

人豬對話，反而增添真實感

打從美子與玉子初次一起登場時，觀眾必定會覺得她們兩個非常相像，簡直是為彼此而生。儘管物種不同，她們之間沒有語言隔閡，而且相處實在太融洽，似乎就像同一個體。

美子在玉子的側面小睡時，這隻巨大的超級豬翻身了。但美子並沒有跌下來，而是跟著翻身，就像精心編排的舞蹈一樣，直接落在玉子的肚子上。就連名字（美「子」和玉「子」）都透露出她們有多麼親密；韓國有個傳統，家中同輩的小孩，名字會有一個音節是一樣的。

本片也稍微致敬了蘇菲亞・柯波拉（Sofia Coppola）於 2003 年推出的電影《愛情，不用翻譯》（*Lost in Translation*）。奉俊昊主要透過美子與玉子的「對話」，來強調她們之間的羈絆。

電影從頭到尾，美子總共對著玉子的耳朵低語了兩次，而且觀眾聽不見（也無法讀脣，因為她說話時用一隻手遮住嘴巴）。其中一次發生於電影開場時，她們位於森林中（也就是說，這一刻其實不需要這種戲劇性的動作）；另一次則是受到創傷的玉子咬了美子，玉子因為過度害怕而沒有認出她。

美子其中一隻手臂卡在玉子的嘴中，她便抬起玉子的耳朵並對著裡頭低語；先前舉止還很激動、害怕的玉子，也慢慢冷靜了下來。

其實這種危急的情況，觀眾會更想知道美子對玉子說了什麼才使她平靜下來，但這場戲還是沒有透露，而這正是奉俊昊的手法之一。

這個故事或許是虛構的，但**奉俊昊給予美子和玉子的隱私，讓她們感覺更加真實**。她們對彼此說的話，對我們而言沒有意義，因為這是她們想守住的祕密。

這個小小的插曲，也讓本片最後幾場戲更具衝擊性。在美子準備

走進屋內，跟爺爺一起吃飯之前，玉子把她拉到旁邊。此處就跟她們一起出現的第一場戲一樣，巧妙的告訴觀眾：她們之間只要一個眼神就能交流許多事情。

美子端看了玉子一下，然後轉身讓自己的耳朵對著玉子的鼻子。雖然觀眾聽不到美子對玉子的低語，卻聽得到玉子的憂傷嗓音，但觀眾還是不懂她們在說什麼，奉俊昊也沒有用字幕解釋。最後，美子只是對她最好的朋友微笑，然後坐下來吃晚餐。

導演拍攝和襯托她們的方式，強調了這段情感羈絆。雖然不只美子和玉子有特寫，但她們的特寫是最多的，而且就跟《殺人回憶》一樣，奉俊昊特別注重她們的眼神。

羈絆之所以如此特別，有一部分是因為她們似乎擁有某種第六感，那種心照不宣的模樣，就是傳達這種第六感的主要視覺方式。對玉子來說，這尤其重要，因為她能說的話無論帶有什麼力量，都只有美子能夠理解。

玉子發出的咕嚕聲和吱吱聲（有一部分是由演過《非常母親》和《寄生上流》的李姃垠配音），其音調有助於向別人（包括觀眾）表達她的情緒；但除了音調，以及或多或少變得更具攻擊性，美子的眼神也表達了許多事情。

玉子的雙眼相對於頭部的比例較為正常，並不像當代電影大多數的「可愛動物」角色；現實生活並不存在超級豬，但她很輕易就消除觀眾的懷疑，讓觀眾認真看待她的存在。

從懸崖那場戲到遊行的混亂場面，導演都聚焦於玉子的眼神，讓她跟周圍的人類一樣具有表現力。觀眾必定會同情她，而且較高的擬人化程度（《駭人怪物》的怪物就剛好相反，比較有獸性）又讓我們更容易產生共感。

《駭人怪物》的怪物在螢幕上的模樣，是以《冰血暴》的史蒂夫·布希密為靈感，而《玉子》的靈感，則來自於 1996 年日本浪漫喜劇《我們來跳舞》的演員田口浩正。

布希密在《冰血暴》中的演技，與其說很駭人，倒不如說令人緊張不安；因此《駭人怪物》那隻怪物並沒有太大的惡意，只是脾氣很狂躁而已。

玉子的參考對象就更容易看得

出來：田口飾演一位為了減肥而跳舞的胖子，他雖然跳得很熱情，但被責備或遇到負能量就會立刻退縮。

而玉子也一樣，雖然很大隻，卻意外的害羞與脆弱；觀眾看到她時，就會立刻產生「想要保護她」的本能。

奉俊昊總是會嘗試一些有趣的電影配樂：《綁架門口狗》的爵士風格令人想起黑色電影，而《殺人回憶》的配樂更接近古典管弦樂，但帶有一點合成器的味道，完美的概括了這部當代驚悚片。《駭人怪物》的音效更加有冒險感，宛如馬戲團一般的滑稽暗示，以及科幻風格的低音，不時打斷直率的管弦樂伴奏。

《非常母親》則成為奉俊昊配樂風格的轉折點，而這個風格在《玉子》變得具體。跟它之前的作品不同，《非常母親》幾乎可以說有一首主題曲；電影開頭與結尾都是同一首配樂，而它對那些場面的調性來說至關重要，當觀眾再度聽到那首歌，就會立刻知道它出自哪一部電影。而它也是奉俊昊的電影中，第一首具代表性的音樂。

《玉子》的配樂雖然沒有做出和以往完全不同的創新，但也延續了用一首歌來襯托某個重要時刻的手法。

奉俊昊並不是第一次在他的電影使用現成的音樂，例如〈雨中的女人〉（*A Woman in the Rain*）就在《殺人回憶》中扮演關鍵的角色。

但當他在《玉子》中使用約翰・丹佛（John Denver）的**〈安妮之歌〉**（*Annie's Song*）**並不是一種敘事手段**（即配合電影背景的音樂），**而是諷刺的襯托一個混亂場面。**

它甜美的旋律居然非常適合這一刻，正如奉俊昊持續融合不同類型與調性的作風。

玉子和美子第一次逃跑時衝過

↑圖 6-13：

1996 年日本浪漫喜劇《我們來跳舞》中，田口浩正（右邊數來第二位）介於害羞和熱情之間的演技，成為奉俊昊與其團隊的靈感，製作玉子的動畫並賦予個性。

↓圖 6-14：

本片最重要的動作場面，可說是奉俊昊拍過最喧鬧、最動感的動作戲之一。
一段道路追逐戰的連續鏡頭，轉場到地下商店街的狹窄走道，伴隨著槍械掃射、店面爆炸，以及一個用了彩虹陽傘的妙計，讓這段逃亡戲的節奏更加明快且五彩繽紛。

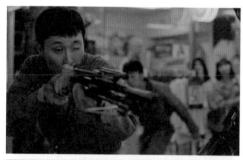

一條地下街，米蘭多的員工和動物解放陣線的社運人士都在追她們。眼看這場追逐即將結束（玉子為了閃避一個路人而緊急轉彎，撞到一個攤位然後摔倒在地），動作變成慢動作，配樂也停了下來。

接著〈安妮之歌〉就出場了。奉俊昊選這首歌真的很不協調——在約翰・丹佛的甜美嗓音之中，米蘭多的員工舉起麻醉槍指著動物解放陣線，後者的反應是打開雨傘，彈開那些射向自己的麻醉針。

直到此刻，玉子表現得像一顆拆房子用的破壞球，如入無人之境；但〈安妮之歌〉暫停並改變了調性，請觀眾重新審視這個局面。

奉俊昊談到這場戲時說道：「玉子的目的不是要攻擊這些人，最驚恐害怕的角色其實就是玉子自己。一個既害羞又內向的角色，無意間造成一片混亂，而她根本不希望這樣。」據說奉俊昊在剪輯室聽到這首歌，童年的往事頓時湧上心頭；因為他的哥哥太常播放這首歌了，讓他一聽到就覺得煩。

昆丁或艾德格・萊特（Edgar Wright）這些導演都很擅長使用既有的音樂，但奉俊昊在《玉子》中使

←↓圖 6-15：
攝影記者蘇沙在 2011 年，拍了一張著名的照片「戰情室」（Situation Room）：歐巴馬總統與他的國安團隊，正在收看美軍攻堅賓拉登宅邸的實況轉播。
而奉俊昊開了一個有趣的玩笑，他在《玉子》中將這張照片裡的人們換成企業集團的主管，他們在看超級豬。

用〈安妮之歌〉，對他的作品來說很新奇，使本片更突出。

而且這也代表奉俊昊用音樂搭配畫面的方式進化了；他的拍攝手法往前邁進了一步，配樂變得更重要，不但讓故事更豐富，也創造出許多神奇的時刻，在觀眾心中留下不可磨滅的印象。

《玉子》可能是奉俊昊最放肆的電影，因為它批判了美國政治，但比起《駭人怪物》算是隱晦了。比方說，露西的外型至少有一部分參考了川普（Donald Trump）的女兒伊凡卡（Ivanka），而南西的風格則是「女版川普」。

後還有一場會議室的戲，一群米蘭多主管看著美子和玉子在首爾試圖逃跑的情況。角色的位置是直接致敬「戰情室」這張照片；美國攝影師皮特・蘇沙（Pete Souza）拍下歐巴馬（Barack Obama）總統與他的國安團隊，監控美軍奇襲賓拉登的宅邸。

露西坐在前國務卿希拉蕊（Hillary Clinton）的位置，法蘭克則坐在歐巴馬的位置。米蘭多姐妹的審美觀就是以川普的形象為靈感，因此這個諷刺性的場面算是再玩一次

同樣的恨，而它或許充分闡明了本片的另一條主軸——**正面的意圖不一定會產生正面的結果**，同時也可看出奉俊昊並不想指責（或讚美）他所參考的偏激政治人物（無論偏向哪一邊）。

露西接任米蘭多的執行長之後，首要任務是重塑公司品牌，消除父親建立既專制又無情的形象，並且打造一間更親民、更符合道德（或至少看起來符合）的公司。

然而她在達成目標的過程中欺騙了所有人，最後還被拆穿騙局。動物解放陣線也半斤八兩，無法有效防止動物被虐待——他們對美子、玉子與彼此，都展現了殘酷的一面。

希峰雖然非常關心孫女，但他一意孤行、做那些他自認為了孫女好的事情，其實也沒什麼幫助。就連努力想要回家的美子和玉子，最後也造成了大騷動；雖然她們招致的傷害和周圍的人們相比，根本微不足道。

再次強調，《玉子》當中沒有任何事情是黑白分明的——除了讓美子和玉子團結在一起的愛之羈絆。從這個層面就可看出，《玉子》樂於接納它的童話外皮：愛，能夠征服一切。

←圖 6-16：

《玉子》之所以如此動人，全都歸功於劇情核心的人豬關係，奉俊昊沒有講明白，而是透過畫面直接把它展示出來。

本片從頭到尾，美子都藉由耳語對玉子傳達訊息，但觀眾聽不到她說什麼；到了結局，玉子也以耳語回覆她。兩個知心好友守住這些祕密，也讓這段童話般的友情感覺更真實。

2017 年
《玉子》
2 小時

導演：奉俊昊

編劇：奉俊昊、強‧朗森

主演：安瑞賢、蒂妲‧史雲頓、保羅‧迪諾、邊希峰、傑克‧葛倫霍

預算：約 5,000 萬美元

監製：蒂蒂‧嘉納（Dede Gardner）、傑瑞米‧克雷納（Jeremy Kleiner）、路易斯‧泰元‧金（Lewis Taewan Kim）、崔鬥虎、徐宇植、奉俊昊、泰德‧薩蘭多斯（Ted Sarandos）

配樂：鄭在日

攝影指導：達呂斯‧康第

影片剪輯：楊勁莫

美術指導：李河俊、凱文‧湯普森（Kevin Thompson）

藝術總監：鄭潤培、黛博拉‧詹森（Deborah Jensen）、格溫多林‧瑪格森（Gwendolyn Margetson）

全球票房：2,049,823 美元（於 Netflix 平臺發行）

入圍：奧斯卡最佳視覺效果獎

直到所有動物不再受困於籠中

案例研究：玉子的誕生

①

②

④

③

①玉子的原型模型。

②手繪分鏡（摘錄），展現出走位、轉場和
　動作。

③替美子和玉子的關係創造真實感。

④本片最重要的追逐鏡頭分鏡細節。

⑤玉子和美子的草圖，讓他們的身高有對比
　的感覺。

⑥玉子和美子的另一種設計圖，已上色。

⑦溫馨時刻的草圖。

⑧數位地圖：玉子衝過地下商店街。

⑤

⑥

⑦

⑧

影響、致敬、模仿
《恐懼的代價》：「讓我留下創傷、冷汗直流」

奉俊昊曾說，那些影響他的作品有個有趣的共同點：其中許多作品都是他在年紀還太小時看的。

他挑的少數作品中，有一部是法國導演亨利－喬治·克魯佐（Henri-Georges Clouzot）於 1953 年推出的驚悚片《恐懼的代價》（Le Salaire de la peur）。

尤·蒙頓（Yves Montand）飾演馬里歐（Mario），其中一個被困在拉斯彼德拉斯（Las Piedras，位於南美洲）偏僻小鎮的絕望之人。

當地有一座油井失火（這座油井由一間美國公司持有，它的名稱簡寫跟標準石油公司〔Standard Oil〕一樣，絕非巧合），馬里歐與其他三人受雇開著兩臺卡車（載著高爆炸性的硝化甘油，滅火的必備用品），穿過凶險的地形。

在《寄生上流》巡迴演出期間，奉俊昊曾於某次訪談中說到《恐懼的代價》：「我看過一部法國電影，是亨利－喬治·克魯佐執導的《恐懼的代價》，它幾乎讓我留下創傷……它就是那種會讓你冷汗直流的電影。你看這部片子時只會感到很焦慮。我念小學的時候在電視上看了這部電影，結果壓力太大，晚上一直夢到它。我大概過了一星期才擺脫。這是我第一次被電影搞得這麼魂不守舍。」

他的反應可以理解，本片令人提心吊膽的鏡頭簡直就是在折磨觀眾，而且就算撇開動作戲，本片的事件也幾乎都令人非常痛苦。

這些角色顯然被剝削了——他們之所以被選來執行這項任務，就是因為他們沒有加入工會，而且就算失蹤也沒有任何親友會關心；這個形同自殺的任務，酬勞也只有 2,000 美元。

讓人看了會害怕的可不只有任務本身，還有困住主角們的體制，既腐敗又毫無道德觀念，因此本片雖然與奉俊昊的作品沒有實質的關聯，但概念是相近的。

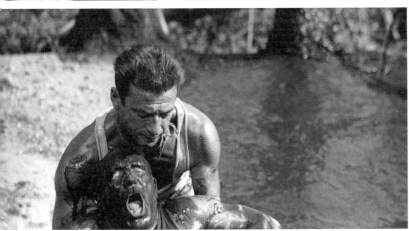

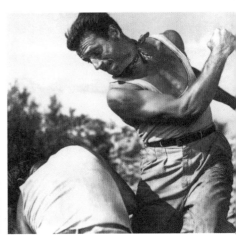

在《恐懼的代價》中，沒有角色是真正安全的，並且也沒人保證本片有快樂的結局。

美國影評人羅傑‧埃伯特（Roger Ebert）在評論中寫道：「現代的好萊塢驚悚片不能以悲劇收場，因為片商不允許。最後一場戲（鏡頭在一臺回家途中的卡車與慶祝的主角之間交互切換，同時收音機播放著奧地利作曲家史特勞斯〔Johann Strauss〕的華爾滋）提醒了觀眾，好萊塢為了堅持幼稚且強制性的快樂結局，放棄了多少事物。」

克魯佐作品的這些層面（提高緊張氣氛的精湛能力、側重社會紀實、拒絕迎合觀眾）也是奉俊昊作品的關鍵要素，兩人的作品也還有另一個相似之處。

《恐懼的代價》於 1955 年在美國上映時，遭到大幅刪減（剪掉約 35 分鐘）；一部分原因是被嫌片長太長，另一部分原因是被嫌太政治化（尤其是太反美），這些抱怨都令人想起奉俊昊早期作品遭受的指責，尤其是差點被糟蹋的《末日列車》。

2019 年

《寄生上流》：
所有角色都是反派

奉俊昊所有電影都充滿細節，但最令人驚喜的大概是《寄生上流》了。乍看之下故事直截了當：金家靠著微薄收入勉強度日，住在半地下室公寓，折披薩盒賺錢。有錢的朴家帶來了機會，他們先是雇用了金家的兒子基宇（崔宇植飾演）當英文家教，接著在基宇的推薦下，又雇用了金家其他人，但朴家並不知道他們有血緣關係。

情節到這裡就可以簡單總結了——金家欺騙沒有起疑的朴家，不過正如以往奉俊昊述說的故事，事情並沒有那麼簡單。不分善惡，也不分英雄或反派；**唯一真正的分界，只介於富裕與貧窮之間**，而這兩個狀態並不具有道德權威。

正如《駭人怪物》和《非常母親》，本片真正的衝突是源於資本主義社會的全面困境。當有一個人往上爬，就會有另一個人往下掉。

《非常母親》對於這個觀念的探討比《駭人怪物》更露骨（畢竟《駭人怪物》算是奉俊昊比較帶有希望的電影），而《寄生上流》更是和這個議題正面對決。

朴家跟金家都不知道，朴家的豪宅坐落於一座地堡上。地堡內住著前管家（金家為了讓媽媽得到這個職位，把原本的管家趕走）的丈夫，他已經在這裡躲債好幾年了。這個真相揭曉後，爆發了一連串不幸的事件，最後以悲劇收場——**每個角色某種程度上都成了受害人**。

將《寄生上流》形容成傑作，幾乎算是在低估它，即使從它獲得的讚賞看來，它確實是不容質疑的佳作：它贏得 2019 年坎城影展的金棕櫚獎，接著又贏得奧斯卡最佳影片，寫下歷史。

奉俊昊將他整個生涯都在探討的概念，提煉成這部電影——金錢的影響力；誤解會迅速惡化到失控的地步；邪惡並非出自怪物與反派，而是出自被逼到絕境的人們。而且就跟奉俊昊的其他作品一樣，觀眾花越多時間去審視《寄生上流》，就會覺得它越豐富。

要知道《寄生上流》的架構有多麼精湛，「信任鎖鏈」這個長達七分鐘的連續鏡頭傑作就是最佳的例子，它算是本片前半部的總結，也是本片重要的關鍵，後來這段連續鏡頭還短暫（而且殘酷的）重演了一遍。

金家成員一個接一個潛入朴家

的房子；首先，基宇受雇擔任朴家女兒多蕙（鄭知蘇飾演）的英文家教，他是受到好友敏赫（朴敘俊飾演）的推薦。朴家的女主人蓮喬（曹汝貞飾演），也提到她的年幼兒子多頌（鄭賢俊飾演）需要一位美術家教，於是基宇把他的妹妹基婷（朴素淡飾演）拉進來，給她「堂兄的學妹潔西卡」這個身分，再將她介紹給蓮喬。

後來有次朴家的尹司機（朴根祿飾演）載基婷回家時，基婷偷偷將她的內褲放在車內；而蓮喬和朴家男主人東翊（李善均飾演），很早以前就懷疑他們的司機為人不正直，所以當他們發現那件惹事的內褲時，便立刻開除他。基婷順利的把握機會，推薦她爸爸基澤（宋康昊飾演），讓他以「大伯家的司機金先生」接任工作。

基婷向蓮喬推薦爸爸時，朴家僅存的舊員工管家雯光（李姃垠飾演），剛好遛完朴家的三隻小狗回來，慢慢走進背景。她光是現身就提醒了觀眾：假如金家所有人都想得到新工作，那麼他們還必須擺脫一個人。

蓮喬完全沒察覺發生了什麼事，她也希望基婷能替她介紹金先生：「我覺得透過的人介紹最好了！該怎麼形容呢？就像信任的鎖鏈？」她一說出「信任鎖鏈」這個字眼，背景便響起了作曲家鄭在日的伴奏。

落水狗緊抓不放的〈信任鎖鏈〉

每拍一部新電影，奉俊昊使用音樂和音效的手法就更精湛。他就跟當代大多數導演一樣，**利用音樂來協助告知觀眾，畫面上這場戲的調性是什麼，而不是把它當成旁白**（也就是忠實的跟隨畫面揭曉的劇情，默片通常就是這樣）；雖然《寄生上流》也不例外，但**信任鎖鏈幾乎打破了這項規則**。

鄭在日的配樂會改變節奏和曲調以配合場景變換。一開始比較寧靜，我們看見基澤與基宇位於賓士車的經銷商；基澤正在重新熟悉豪華名車，他以前做過司機和代客泊車。這只是騙局的一部分，而奉俊昊的拍攝方式，讓我們覺得好像在看一場搶劫案。

觀眾大部分時間都看著金家，

他們被定位成落水狗（社會的低階層），因此人們自然會產生同情，並為他們加油。然而，信任鎖鏈本質上就是《寄生上流》的縮影——它完美概括了整部電影的動態。

為了得到工作，基宇騙別人自己是大學生；而為了讓基婷變成潔西卡，他們需要說更多謊。至於基澤和他的妻子忠淑（張慧珍飾演），如果想讓他們也在朴家工作，那麼金家不但要編更大的故事，還得弄走原本做這兩份工作的人。

這裡補充一下：劇情初期有一個比較小但同樣生動的細節——那一幕基澤一邊吃著發霉的麵包，一邊趕走臭蟲。雖然他用非常鄙視的態度對待這隻蟲，但**他們其實沒有太大的不同……他們都在這世界掙扎求生。**

基婷害司機被開除時給人的感覺有點像在報復，因為尹司機對她有點無禮，堅持要載她回家，直到基婷騙他說自己已經有男朋友了；但基婷並沒有正當理由害他被開除。金家很清楚這一點。

因此當基澤一當上朴家的司機，他們就開始策畫詭計趕走原本的管家雯光。換句話說，**他們試著正當**

→圖 7-1：

《寄生上流》的開場畫面呈現了一間半地下室住所，裡頭住著一家「討喜的騙子」；奉俊昊利用「令人尷尬的居住環境」、「缺乏隱私」、「收訊很差的 Wi-Fi 網路」（從樓上的咖啡廳偷來的），讓觀眾立刻了解金家的背景。

化自己的行為，這樣才能忽視一件事實：自己的成功是傷害他人得來的——正如《非常母親》和《末日列車》一樣，「弱者」會自相殘殺，而不是團結起來找出方法向前邁進。

就連這段劇情的小細節，都可以清楚看出金家嚐到一些甜頭之後，態度已經改變了。除了願意害兩個舊員工被開除，他們的謊言也越來越離譜——在一段奉式風格的旁白中，我們可以看到基澤在「預演」一段謊言，騙朴家說雯光染上了肺結核，而這個劇本是基宇寫給他的；基澤還為了調整語氣而做筆記，而忠淑與基婷在他後面「對嘴」。

除此之外，我們也看到這家人在披薩店討論計畫（他們在電影開頭折的披薩盒就是這一家）；接待他們的女服務生（電影一開始責罵

←圖 7-2：

位於山丘上的豪宅，結合了嶄新的現代主義建築風格以及典雅氛圍，簡直就用魔法變出來的一般。這棟豪宅裡頭住著超有錢的朴家，與金家的住所宛如天壤之別。豪宅內的設計對於敘事與劇情編排來說也是關鍵。

他們的那位）把食物扔到桌上，被基婷尖銳的瞪了一眼。這一刻雖然短暫，卻也非常重要，它暗示了金家的地位已經提升，或**至少他們覺得自己提升了**。

奉俊昊偏好毫不畏縮的描寫人性的殘酷面，因此金家擺脫雯光的方法，感覺就非常恰當。就跟陷害尹一樣，他們想到一個開除她的理由，敏感到朴家不會明講，也讓被害人完全沒機會辯解。

他們知道雯光對桃子嚴重過敏，於是就利用這件事讓她跑醫院，然後偷偷拍下她看病的照片，再用照片說服蓮喬，她的管家已經染上肺結核。甚至還想辦法引發了雯光另一次過敏反應，讓蓮喬親眼目睹；最後再用一張沾了番茄醬（假血）

的紙巾，搞定整件事。

這些演出與鏡頭都配合得非常巧妙，感覺就像在觀看喜劇──它們展現出一場完美搶劫戲所具備的所有熟練技術。配樂讓觀眾腎上腺素飆升，忙亂的音符不斷暗示著動作與持續變化的走向。

但這首風格既傳統又古典的曲子，因為是小調，所以保持著尖銳的感覺。**活潑又令人愉悅的音樂，協助掩飾了一個現實──它是一部悲劇的伴奏**；就像我們因為同情金家，而看不見他們造成的傷害。

雯光吸到桃子的絨毛後，邊乾嘔邊咳嗽的樣子實在可怕，而同樣可怕的是，金家玩弄別人的病痛，是有可能殺死對方的。想當然耳，這就是後來會發生的事情。

當〈信任鎖鏈〉的旋律再度出現時，金家已經陷入進退兩難的絕境，他們只好永遠除掉雯光。

《寄生上流》的整體關鍵在於，**沒有角色是反派──或者所有角色都是反派，取決於你觀看的角度。**

金家是本片的焦點，他們被設定為本片的主角，因此當觀眾目睹他們為了一點小錢或地位而願意做的事情，我們受到的打擊會更大。

朴家雖然盡力表現得很有修養，但他們還是討厭勞動階級人士，而且還以為自己隱藏得很好──最明顯的地方就是，朴家討厭不同社經階級的氣味。

東翊說道：「你知道用沸水洗舊衣服的氣味嗎？他聞起來就像那樣。」但就算這樣，他們頂多只是不食人間煙火而已，並不到邪惡或刻

↑→圖 7-3：

家教、藝術治療師、私人司機、管家。金家聰明的利用朴家的弱點，暗中成為他們家的一部分。他們的表現正如本片的片名，但本片真正的意義其實更加複雜且難以捉摸。

←（左頁）圖 7-4：

《寄生上流》中三對夫妻（金家、朴家，以及倒楣的前管家）的愛情關係都不一樣，從他們私底下（相對來說）互動的方式就可看得出來。

←圖 7-5：

桃子或許成了《寄生上流》中最具代表性的意象，一次簡單的化學反應（桃子絨毛撒在多管閒事的管家雯光身旁，讓她產生強烈的過敏反應），協助推動了劇情發展。

薄。他們住在既自己安全又有錢的世界裡，對外界任何事情都沒興趣。

雯光和她丈夫勤世（朴明勳飾演），儘管打亂了金家的詭計，但他們也不是反派，而是受害者。他們還對彼此很溫柔，相較之下東翊和蓮喬的關係就缺乏這種溫柔，至於基澤和忠淑的關係就更緊張了。

在短暫的倒敘中，雯光和勤世回想起他們在豪宅內度過的快樂時光，這也是本片最浪漫的一場戲（但是主時間軸發生暴力衝突後，這場戲也隨之結束）。

這一刻是本片最甜蜜的畫面（雯光和勤世在撒滿陽光的朴家客廳，隨著義大利流行歌手詹尼·莫藍帝〔Gianni Morandi〕的吟唱聲起舞），

這麼說似乎很奇怪——畢竟《寄生上流》是奉俊昊的電影中，性愛場面最露骨的一部。

這不是說他的其他電影都沒有性愛場面，但《殺人回憶》中的床戲是敷衍了事，一點都沒有肉慾或刺激的感覺；《非常母親》中的床戲則令人覺得焦慮和有點不舒服，不會挑起欲望。

直到現在，浪漫的愛情都不是奉俊昊的焦點。就連《寄生上流》裡的愛情都不是完全單純的。

我們唯一真正看到有親密行為的夫妻就是朴家，他們猜測司機會私下做哪些見不得光的事，再將它們化做性幻想，然後在兒子可能看到的地方，以及金家的面前（夫妻

倆並不知情）「實踐」它們。

然而，肉體的貼近並沒有化為感情的親密，從基澤與東翊關於愛情的對話就可看得出來。（基澤問東翊是否愛他老婆，東翊回答：「我們覺得這就叫做愛情。」）

朴家的婚姻並不溫暖，觀眾也藉此意識到其他角色之間的羈絆有多麼不同，這就是奉俊昊強調的層面之一。就此看來，果然還是有金錢買不到的東西。

本片最驚人的其中一個場面，讓觀眾得以瞥見基澤和忠淑的緊繃關係。

金家一家人坐在朴家的房內，忠淑開玩笑說，朴家一家人假如這時候回家，基澤應該會像蟑螂一樣逃走。被激怒的基澤抓起忠淑的衣領，作勢要打她。

就在此時，氣氛突然變了。接下來很長一段時間，基澤和忠淑只是瞪著彼此；接著他們慢慢大笑起來，基澤問小孩：「我騙到你們了，對吧？」同時忠淑輕輕鬆鬆就扭住基澤的雙臂，然後說道：「如果是真的，我一定他媽的宰了你。」

雖然這只是個無傷大雅的玩笑，但與此同時，忠淑在緊張時刻的表情已經說明了一切。我們已經知道基澤做過和丟過多少工作（司機、代客泊車、開蛋糕店等），也知道金家的財務狀況有多麼不穩定。

基澤和忠淑已經一起走過地獄——至少忠淑這一方放棄了很多事情。雖然劇情沒有明講，但忠淑以前當過鉛球選手；他們家裡擺著一面裱框的銀牌，以及一張她比賽中的照片。這面銀牌也透露了忠淑的心聲：她永遠只能當配角。儘管如此，忠淑跟以前已經判若兩人。

後來在一段令人心碎的劇情中，金家的半地下室在《聖經》一般的暴雨中被淹沒，而那面銀牌是基澤少數能救到的東西。他們本來就近乎一無所有，現在又失去了家園，打擊實在太大；而基澤選擇抓住那面銀牌，由此可見他有多麼關心老婆。這面銀牌是無可取代的。

本片其他人際關係的表現方式，也是導演用心考量過的。例如基宇和基婷剛好有著相反的個性：基宇是機會主義者，努力想變得像敏赫那樣圓滑、世故，並且真心相信他能夠改善自己的地位。

讓基宇痴迷的供石（敏赫送給他們家的禮物）實質上代表了他的

信念，不過基宇反覆堅稱它「非常有隱喻性」，讓它更有神祕感（假如角色自己如此評論電影內的物品，難道它就真的很有象徵性嗎？）。不過他的努力也不完全是好事——敏赫說得很清楚，他推薦基宇擔任多蕙英文家教的一大理由，就是他不認為基宇會想追求多蕙。

不幸的是，基宇滿腦子都想著敏赫看似完美的生活，而當上家教後他也幾乎立刻就墜入情網（後來基宇遇到麻煩時，很想知道如果是敏赫的話會怎麼做，但基婷說敏赫永遠不會遇到這種狀況）。

另一方面，基婷是這家人中最憤世嫉俗的。當其他家庭成員擔心司機的命運，並且安慰自己「他是因為騙局被開除，以後還有機會站起來」時，基婷停止了這段對話，告訴家人他們該擔心的是自己，不

↑ 圖 7-6：

《寄生上流》不只包含了各家庭間不斷變化的權力結構，也解釋了家庭內部的地位。
忠淑似乎是金家裡權力最大的人，而雯光身為朴家下屬時很強勢，但是她在自己奇特的婚姻當中就比較溫順。

↓ 圖 7-7：

奉俊昊並沒有用力吹捧金家那種勞動階級特有的膽量；同樣，他也同情既傲慢又不食人間煙火的朴家。不過說到最令觀眾又愛又恨的角色，那就是頭腦簡單、好騙、為所欲為的女主人蓮喬。

弱者會自相殘殺

↑ 圖 7-8：

奉俊昊與本片的公關團隊，懇求觀眾千萬別洩漏本片後半段的任何劇情：觀眾在意想不到的情況下，突然間來到朴家地下室；而剛被開除的雯光，把她那個被高利貸追殺的老公藏在這裡。

奉俊昊精心策畫這個「騙局」，既精彩又順暢，讓它成為名留電影史的情節逆轉。

是別人。

不過她既冷酷又自我中心的樣子，多半只是假裝的——金家把雯光和勤世困在地下室之後，基婷是第一個想要下樓跟他們和解的人。

忠淑和雯光雖然沒有像本片其他角色那樣的羈絆，但還是有一條隱形的線聯繫著他們。兩人（既是母親也是管家）都是典型的次要角色，本來應該要安靜的支持（或者嘮叨）她們的老公才對。

然而在《寄生上流》中，角色的立場顛倒了；毫無疑問，儘管基澤和勤世要做的事情比較多，但他們都比老婆還要被動。

兩位男性都不具備忠淑和雯光的堅決個性，後來也是因為雯光死掉（死前她還懇求老公記得忠淑真正的名字），才讓勤世從一開始的軟爛模樣，徹底轉變成殺人魔。

至於忠淑則是家裡最凶猛的守護者，甚至會為了保護家人而願意殺人。貫串本片的小細節，也把她塑造成最理智的人（金家在朴家工作之後，基澤、基宇、基婷享受昂貴的酒類，只有忠淑繼續喝便宜的啤酒；電影一開始，忠淑說敏赫送供石還不如送食物）。**兩位女性都**

是家人的支柱，當然也是本片最強悍的角色。

朴家的女主人蓮喬則剛好相反，敏赫說她「既年輕又單純」，還真是名符其實。她天真好騙，所以金家才能成功潛入她家，但這不表示她不聰明。

奉俊昊談到這個角色時說道：「她其實很聰明……只是因為她從來沒遇到壞事，才會這麼輕易相信別人。我認為人們一定要遇到壞事，才會開始懷疑別人。她只是從來沒遇到那麼嚴重的事情。」至於金家、雯光和勤世，他們心裡最先想到的就只有眼前的生活。

地堡登場，
瞬間轉為恐怖片

《寄生上流》的大轉折發生於劇情中段，而不是結局。這也說明了奉俊昊驚人的敘事技巧。朴家為了慶祝多頌生日而外出露營，而金家藉機在朴家豪宅裡享受假期。

正當他們自由使用這間豪宅時，門鈴響了。按鈴的人是雯光，但跟我們之前看到的管家判若兩人。雯

光原本既拘謹又體面，但現在好像受盡了折磨；她被雨水淋溼，臉上有瘀青，雖然想表現成一切都很正常，但她顯然心裡非常焦急。

她說自己在被開除前，把某件東西忘在了地下室，於是請忠淑幫她開門。照道理來說，豪宅內現在應該只有管家忠淑一個人才對。

從這裡開始，《寄生上流》就突然變得驚悚、嚇人、無法預測。電影演到一半的時候，雯光打開一道暗門，通往豪宅底下的地堡。

直到這一刻為止，本片感覺都還滿簡單易懂。它原本是個關於階級的故事，並圍繞著一個大問題：金家會被抓到嗎？

雯光現身的這一刻，立刻就讓氣氛緊張起來，不只是因為金家有事跡敗露的風險，也是因為**第三方的出現（朴家和金家之外）顛覆了觀眾預期的劇情發展**──這並不是一個捉對廝殺的故事，其中也沒有贏家。

地堡的登場也讓本片踏入恐怖片的領域；而這要歸功於重要性均等的三個部分：「豪宅多了一個全新區域產生的迷失感」、「雯光過於卑躬屈膝的態度顯露出的不安情緒」，以及「揭曉到底有什麼東西躲在下面」。

原來，雯光的丈夫勤世在他的蛋糕店倒閉後，為了躲債已經在這座地堡住了四年多。附帶一提，基澤也開過同樣的店（而且也倒了），這是在反映韓國真正發生過的蛋糕風潮（後來泡沫化）。

接下來這場戲令人非常難受：雯光跪在地上，懇求忠淑不要報警；她不但稱呼忠淑是「大姐」，還使用敬語以示尊重。她說道：「都是生活有困難的人，請別這樣。」而忠淑回答：「我又沒有困難。」

這句順暢的回話令人震驚，因為奪走雯光工作的人正是忠淑。即使她不久之前也處在同樣的地位，卻完全沒有憐憫之心，而且在這一刻，她顯然看不起雯光（有趣的是，當金家策畫詭計想趕走雯光時，基宇說她一副屋主的樣子，結果現在金家也是這副德行）。

這種緊張的氣氛（為了讓自己的地位稍微提升一點點而不惜危害彼此）一直持續到電影結束。忠淑才剛責備完雯光，金家的詭計就敗露了，因為剩下的家人本來躲在角落，結果不小心跌倒在雯光面前，

←圖7-9：

試圖彌補過錯的基宇，走進一片陰冷的綠色光線中——而迎接他的，是因為妻子死去而暴怒的勤世。奉俊昊利用地堡那令人產生幽閉恐懼症的環境，營造緊張氣氛，並且把玩空間：雯光的屍體被畫面框在正方形裡，而勤世想動手殺了基宇時，畫面則出現了光環般的圓形。

↓（下頁）圖7-10：

在奉俊昊的電影中，人們總是隱藏著深度和祕密。而在《寄生上流》裡，就連最重要的地點也是如此，它的門口藏在眾目睽睽之下（而且成為本片最難忘的景象之一），被朴家大量收藏的裝飾瓷器和玻璃杯環繞著。

而她一下子就拼湊出真相。

局勢逆轉後，雯光變得很有敵意、不再用敬語講話，反而換成忠淑用表現得相當尊敬（她突然間變得很脆弱），但顯然沒有用。雯光已經知道忠淑毫無憐憫之心，而且金家也該為她的不幸負責；她跟忠淑一樣，認為**在這種情況下，冷酷無情才是最實際的態度**，於是她拍下金家這群倒楣鬼的影片，並威脅要告訴朴家。

雯光和勤世（本片最不幸的兩個人）暫時占了上風，以一種羞辱人的方式對金家逞威風：他們強迫金家跪在地上，並且把手舉在半空中——韓國人會用這種方式處罰不乖的小孩和學生。

後來雙方打了一架，局勢再度逆轉，不過代價很慘痛：由於天氣惡劣，朴家打電話回來說要提早回家，於是金家連忙清除所有他們（還有不速之客）在場的證據；這場戲的配樂叫做〈Zappaguri〉，有一半是在重現〈信任鎖鏈〉這首曲子，確保觀眾永遠不會忘記，**這個地獄般的場面是金家自己造成的。**

這裡的配樂就跟〈信任鎖鏈〉一樣，一邊傳達情緒、一邊替畫面上發生的事情伴奏，而這段連續畫面的結尾，可說是真正的奉式風格，既好笑又可怕。

基澤試圖把勤世和雯光關在地堡裡，而雯光聽到朴家回來了，打算逃出去。正當她一邊跑上樓梯一邊高聲求救，在廚房為朴家準備晚餐的忠淑，巧妙移到地下室入口，然後蓮喬走進廚房時，忠淑甚至沒有回頭看，就把雯光踢下地下室。

這一刻實在拍得太妙，觀眾很

難不笑出來——但這段畫面的真正結尾其實還在後頭：雯光從樓梯摔下去，頭部猛力撞到水泥地板。配樂戛然而止，只剩下令人難受的頭骨碎裂聲。

《寄生上流》對於窮人鬥爭窮人的描寫，最出色的地方在於「導致最終結果的過程」。《非常母親》並沒有能夠和解的餘地，寡婦殺掉流浪漢，是因為她突然感到一陣絕望，無法控制自己的行為；而之後當她面對替兒子背黑鍋的男孩時，她顯然也感到後悔，但沒有採取任何行動幫忙。

在本片中，就算金家試圖隱瞞朴家發生了什麼事，他們還是會擔心雯光和勤世的狀況，甚至還在想要不要帶食物下去地堡，然後試著和解。悲劇不在於「他們沒有照著自己的感受行動」，而在於「他們沒有機會行動」。

大家正在慶祝多頌的生日（但很大一部分是為了大人而舉辦的派對），所以他們沒有機會在炸彈爆發之前就先拆除它。等到基宇走下地堡，雯光已經死了，而勤世滿腦子只想復仇。

派對大屠殺：
再次穩定社會階級

在本片最可怕的一場戲中（光線是令人作嘔的綠色，而不是本來的中間色調），勤世偷襲了基宇。基宇走下樓梯時，除了長方形的樓梯平臺，沒有看見任何東西。下一刻，突然有一圈金屬線出現在基宇頭上，勤世正從後方悄悄接近。

金屬線勒住基宇脖子的一刹那，鏡頭突然拉近；他慌忙試著逃出地堡卻徒勞無功。接著勤世把供石（就是基宇認為會替他家帶來財富的那一顆）砸在基宇頭上——這一切感覺就像在演恐怖片，這些角色已經瀕臨崩潰。他們內心的怪物已經釋放出來。

→圖 7-11：

本片有一個再三出現的玩笑，就是早熟的朴家兒子多頌想玩「牛仔與印地安人」，結果他的願望在本片最後的血腥大戰中實現了。
狂暴的勤世拿著一把巨大的刀子加入激戰，灰暗的現實立刻取代了遊戲和趣味——就跟金家一開始的詭計一樣。

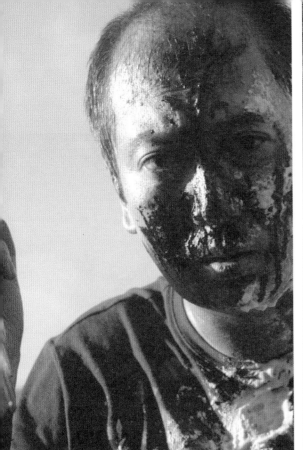

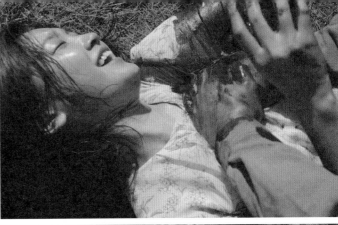

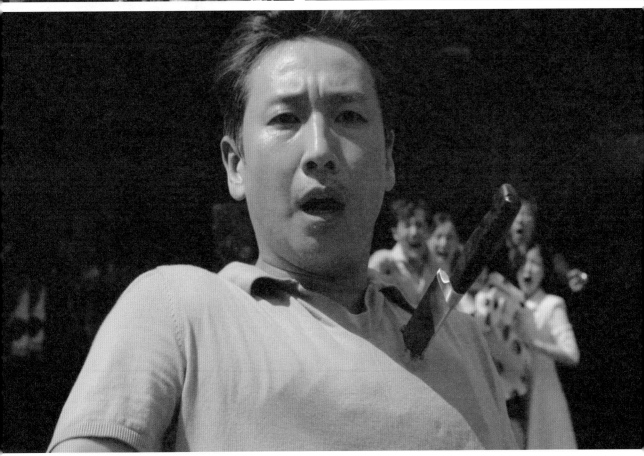

→圖 7-12：

本片中的兩個家園儘管截然不同
（朴家的大豪宅以及金家的半地下
室公寓），表面上卻有相似之處，
而導演藉此連結這兩個家庭。
階級就是一切：金家的公寓展現出
他們的地位有多麼底層，而朴家的
豪宅也分成好幾層，隱約的將家人
與員工分開。

最後就發生了大屠殺，它的每
一個要素，都是為了讓每位角色做
出最後（且最決定性）的呼喊。如
果只看表面的話，勤世是最嚇人的
角色。他跟其他聚集在朴家豪宅的
大人不同，穿著一身黑衣，與象徵
財富的白色系服裝完全相反（就連
那稀疏的頭髮，都擴大了他與光鮮
亮麗賓客們的差距）。

他從廚房拿了把刀，直接大步
走進派對，把刀刺進基婷的胸膛，
也打亂了原本的計畫（現在看來既
辛酸又諷刺）：頭戴戰冠的東翊和基
澤會攻擊基婷，而被母親說成「印地
安御宅族」（Indian "otaku"）[1] ──
亂用「御宅族」這個字眼，更加凸顯

[1] 編按：臺灣 Netflix 譯為「印地安控」，這句臺詞出現於基宇初次拜訪朴家。

出朴家對外界一無所知——的多頌就能夠英雄救美。

基婷的表情一點都不害怕或驚訝，反而不耐煩的吐出一句：「啊，靠。」然後就倒在地上。昏過去的基宇被多蕙帶離派對。多頌一看到那個在他心裡多年揮之不去的「鬼魂」，立刻就暈倒了。

頃刻間，大家都照著本能行動——基澤、忠淑、東翊和蓮喬都馬上把注意力放在自己的孩子身上。基澤跑到基婷身旁，忠淑則拿著一把斧頭對付勤世。東翊和蓮喬抱著多頌在外圍跑來跑去，並對著基澤大叫說要載失去意識的多頌去醫院，然後叫基澤把車鑰匙扔給他。

不幸的是，鑰匙掉在勤世身體下方，而他剛被忠淑用烤肉叉刺穿軀幹，變得跟一塊烤肉沒兩樣，死得非常屈辱。

勤世與東翊對待彼此的反應可說是完全相反。勤世非常崇拜東翊——每次東翊回家，勤世都會唱一首特別的歌，利用地堡內的開關，手動打開家門口的燈，並且對著天花板大叫「respect！」，感謝東翊施捨他住處（儘管東翊不知情）。

當他看見東翊時，儘管已經快死了，但還是大叫：「我尊敬你！」而東翊剛好相反，他聞到勤世的氣味，發出厭惡的聲音，甚至在取回鑰匙時還捏住鼻子。這已經觸犯了基澤的底限。接著，基澤拿起勤世的刀子，刺進東翊的胸膛，把他殺了。

這段暴力得嚇人的畫面（尤其跟電影前半段相比），最大的轉折就是基澤殺了東翊。

我們能夠預測到勤世發狂，因為先前導致他殺人的事件，非常清晰的烙印在我們的腦海，但基澤的怒氣是慢慢醞釀的。

關鍵在於金家並沒有拚命工作，因為他們沒有找工作，或者不夠資格——**他們跟朴家的差別不在於頭腦或動力，而在於客觀環境。**不過，雖然角色們明白自己的家人是這樣，卻沒有用同樣的態度去關心別人。

身為最常跟奉俊昊合作的演員之一，宋康昊已經好幾次只用他凝視鏡頭的眼神，就占滿整個畫面。《殺人回憶》的結尾就是宋康昊的特寫，導演要求他只用一個表情，傳達出一整代韓國人體驗到的悲痛——這幾乎是不可能的任務，但他辦到了。

《寄生上流》則要求他再上演

一次奇蹟；他飾演的角色基澤看起來很隨和，而且與家人玩鬧時會變得很活潑。但隨著基澤與朴家互動次數越多，劇情也做出越多暗示，讓觀眾知道基澤到底經歷了多少事情，才走到崩潰殺人的地步。

有一個很經典的畫面是蓮喬坐在轎車後座，跟開車的基澤閒聊，而基澤表情冰冷，幾乎可以說是有點不爽。

類似的表情也出現在本片結尾時——試著幫助家人的他，看到東翊對勤世的反應後，本來既恐慌又痛苦的表情瞬間消失。

《非常母親》中的寡婦，得知兒子殺人的事實之後就失控了；而基澤也一樣，他拿刀刺東翊的時候簡直像變了一個人；他無法再默默忍受有錢人對一般人缺乏尊重。

基澤並非蓄意殺人，東翊也沒有做任何該被人殺死的事情——**只是在那一刻，基澤真的無法再忍了**。

《寄生上流》的視覺語言讓觀眾難以忘記；無論字面意思還是隱喻，「金錢」都讓這些人彼此層層相疊：奉俊昊善用鳥瞰視角和平視鏡頭，讓觀眾覺得角色好像被困在螞蟻窩裡頭。

這確實是很貼切的感覺——他們被困住了。甚至在電影剛開始，攝影機從與街道同高的半地下室窗戶鏡頭，移到坐在下面的基宇，也給人地獄邊緣的感覺。

寄生了上流，
仍逃不出一無所有

金家的住宅一半在地面上、一半在地面下；如果他們的經濟狀況再糟一點，就會被完全吞沒。朴家的地堡也是類似的用意：它不只比地下室還低，還完全沒被朴家發現（他們甚至本來就很少去地下室，只有家裡的員工會去）。

朴家完全無法想像勤世的處境，對他們來說甚至就像鬼魂、怪物，而不是真實的人。然而，**即使寄生了上流，這種「一無所有」的概念，也沒有離金家太遠**。

奉俊昊在《玉子》中利用遠景鏡頭強調比例的感覺，而在本片中也使用類似的鏡頭縮小金家。

基宇第一次前往朴家豪宅的時候，兩層樓的美麗建築（顯然是為了電影蓋的，而不是真實的建築）

↓圖 7-13：

《寄生上流》中的鳥瞰鏡頭很少，但它們有著明確的目的，那就是暗示距離。

在這段淹水的連續畫面中，鏡頭捕捉到所有從上方豪宅流到底層的雨水。在本片的結尾，鳥瞰鏡頭單獨拍攝著基澤，因為這時他被迫離開自己的家人；而在之前的劇情中，金家通常都會一起出現在鏡頭裡。

還有一個綠意盎然的超大庭院，看起來就像完全不同的世界；沿著街道往上走的基宇，是用遠景鏡頭拍攝的，讓他顯得很渺小。

當金家在地堡發現勤世之後逃離朴家時，則是用平視鏡頭拍攝，但鏡頭離他們很遠，所以看起來像昆蟲一般，匆匆跑下 Z 字形的樓梯。朴家與金家之間的垂直距離似乎長到無法估量，因為金家不斷在下降、下降、下降。

當他們到家時，發現社區已經淹水，而朴家卻完好如初，完全不受自然災害的影響。街道上，汙水淹到他們的膝蓋；在他們的半地下室公寓中，水淹到了腰部，最後甚至淹到脖子。

鳥瞰鏡頭在本片中出現兩次，強調由上而下的結構，而角色們都深陷其中。第一次鳥瞰鏡頭是金家社區淹水，人們盡其所能讓自己待在水面上，用門板充當臨時的小船並游過汙水。

第二次則是基澤逃離多頌的生日派對。就跟之前的遠景和俯瞰鏡頭一樣，他成了迷宮中的老鼠，驚慌失措的想找出逃走的方法。而本片還有少數幾個更近的俯瞰鏡頭，

也有類似的效果——強調被俯瞰的人有多麼無力（基宇被拖過地板、瀕死的勤世往上看著東翊）。

朴家與金家的地位差異，也有在小地方表現出來；例如朴家提早回家，金家被迫躲在家具下，還得在地上匍匐前進才能逃出豪宅；以及車內的座位將他們分成乘客與受雇的司機。

就連語言都加深了隔閡——蓮喬透過不斷「烙英文」來顯示自己受過教育、有修養；而雯光雖然試著懇求忠淑，但她也很含蓄的抬高自己的社會階級，讓自己跟忠淑平起平坐。

《寄生上流》從頭到尾都充滿了關鍵的細節，甚至比奉俊昊其他電影還多。

例如當雯光回到豪宅時，她剪掉了閉路電視的纜線，這樣她就不會被拍到，所以後來基澤才能在不被發現的情況下逃離派對。

豪宅門口的燈光會閃爍；等到後來我們認識勤世，才知道那是從地堡傳來的訊息，而不只是自動感應燈出毛病。

此外，儘管故事情節很淒慘，但經典的奉式笑點還是相當幽默。

比方說，我們在最後看到朴家養的狗在吃烤肉叉上的肉——但這支烤肉叉正插在勤世的身體內。

雖然《寄生上流》被稱讚為全球化電影（確實，任何觀眾都能看出階級背後的問題和危機），**但它就跟《殺人回憶》和《駭人怪物》一樣，骨子裡是韓國電影。**

本片的取材都很有感染力，像是基宇的供石、韓國網路設備公司 ipTIME、聊天軟體 KakaoTalk、「炸醬烏龍麵」的整體概念（後兩者在英文字幕分別被翻成「WhatsApp」和「ram-don」），以及卡斯特拉蛋糕店。觀眾**不必懂它們也能享受或理解這部電影，但它們讓本片奠基於現實**，而這個現實對某些觀眾來說也並不那麼遙遠。

《寄生上流》的開頭和結尾宛如鏡像一般。掛滿襪子的晒衣架垂在狹窄的半地下室窗戶前。攝影機慢慢往下移動，窗外是晴天，基宇則只在意他的手機，因為他在測試家裡還能不能偷到鄰居的 Wi-Fi。本片結尾則是下雪的冬夜，基宇手上拿著的是寫給爸爸的信，但他寄不出去。

第一次看到地堡時，基澤曾經問勤世：「你怎麼有辦法住在這種

地方？」結果到最後他自己也躲在裡頭，透過燈光發送摩斯密碼訊息給兒子，希望有一天他能看見。

完全沉入地底那種無以名狀的恐懼感，已經成真了。基宇寫信的時候，並不是在電影開頭那樣從座位上站起來，而是朝上直接看著鏡頭，讓觀眾自己想像接下來會發生什麼事。這個循環會再來一次，或是會有所改變呢？

這種首尾呼應（令人想到《非常母親》的開頭和結尾都是金惠子在跳舞）暗示這個故事可能是一個循環，這種感覺實在很憤世嫉俗。本片的事件令所有人都蒙受巨大損失（總共有四個人被殺害），而基宇想存錢買下那棟豪宅的計畫，或許只是在做白日夢。

然而，片尾配樂提供了一絲希望。〈燒酒一杯〉（*Soju One Glass*）是由鄭在日作曲、奉俊昊作詞、崔宇植演唱，聽起來既愉快又振奮，但歌詞剛好相反，在描述既辛苦又繁重的勞動，以及惡劣的天氣。它好像在告訴觀眾（儘管很老套），**人生的問題就是自己造成的。**

《玉子》在最後也承認並陳述了一件事實：你不可能阻止所有人吃肉（而且肉品產業並非本來就邪惡），關鍵在於「意識到自己在吃什麼」；《寄生上流》則懇求大家對他人多抱持一點惻隱之心。雖然《末日列車》的結局意味著，奉俊昊認為修正資本主義的唯一方法就是完全逃離它，但這個結論之所以可行，是因為《末日列車》是設定於後末日未來的科幻作品。

《寄生上流》沒有離當代現實這麼遠，因此它調整了對於未來的期許。回顧奉俊昊的所有作品，你就會非常清楚《寄生上流》是怎麼來的，而更令人印象深刻（且更重要）的是，本片依舊非常有活力、扣人心弦且無法預測。

↑ 圖 7-14：
本片的結局令人費解；頭部重傷已經痊癒的基
宇，幻想自己與爸爸團聚之後，用神祕莫測的
表情看著鏡頭。一如往常，奉俊昊拒絕明講結
局的意義，讓觀眾自行想像金家的命運。

2019 年
《寄生上流》
2 小時 12 分鐘

———————————————

導演：奉俊昊
編劇：奉俊昊、韓進元
主演：宋康昊、李善均、曹汝貞、
　　　崔宇植、朴素淡、李妶垠、
　　　張慧珍
預算：約 1,180 萬美元
監製：郭信愛、文洋權、奉俊昊、
　　　張永煥
配樂：鄭在日
攝影指導：洪坰杓
影片剪輯：楊勁莫
美術指導：李河俊
藝術總監：林世珍、毛素拉
全球票房：262,681,282 美元
獲獎：坎城「金棕櫚獎」、金球獎
　　　最佳外語片、奧斯卡金像獎
　　　最佳影片、最佳原創劇本、
　　　最佳國際影片、最佳導演等
　　　多項大獎

財產是偷來的

影響、致敬、模仿

《下女》：同樣冷靜的女性角色

金綺泳執導的《下女》（1960年）是一部驚悚片；故事描述一家人因為新請來的女傭而陷入混亂，本片被譽為史上最佳的韓國電影之一。

《下女》是在韓國史上兩段緊張的時期之間上映的（1960年南韓首任總統李承晚下臺之後，以及1962年軍事強人朴正熙上臺之前），**就後來南韓政府對電影控管的標準而言，這部電影無疑非常驚世駭俗**；尤其是下女明淑（李恩心飾演）完全不隱藏自己性慾的表現手法。

她想得到的目標是有兩個小孩的雇主東植（金振奎飾演），一個靠著教鋼琴度日的作曲家，他的妻子（朱曾女飾演）則會以縫紉工作貼補家用。雖然東植起初雇用明淑是為了減輕妻子的負擔，但後來明淑勾引他、懷了他的孩子，還引發一連串的事件，撕裂這個家庭——直到東植在報紙上讀到這些事件，明淑才被揭穿。

奉俊昊曾提到金綺泳是影響他最深的人之一，也提到《下女》是《寄生上流》的關鍵參考對象。

觀眾很容易就能發現兩部電影的相似之處——《下女》的劇情發生於一棟有兩層樓的房子，這棟房子（以及鋼琴）象徵了這家人的財富，同時也用力諷刺當代社會對於躋身上流的期望，以及過程中遭遇的痛苦。

就連奉俊昊在《寄生上流》中使用的視覺語言，感覺也是以《下女》的細膩攝影和剪輯為靈感，鏡頭非常謹慎的分割房子和其中的角色。

奉俊昊似乎也參考了金綺泳的角色刻畫，在《寄生上流》發行標準收藏版本時，他接受馬丁·史柯西斯（Martin Scorsese）成立的「世界電影計畫」（World Cinema Project）組織專訪（史柯西斯也是本片的粉絲），並提到金綺泳電影中的女性都是以性慾或其他欲望為動力，而其作品的男性角色都很蠢：「他們看起來真的又笨又優柔寡斷。」奉俊昊的電影也有

類似情節，他的女性角色通常都比男性角色還冷靜、有常識。

但連結這兩部電影的關鍵，應該是他們對於道德善惡的態度。明淑的到來，預示了東植的家庭破碎，而本片把她拍得像怪物一樣；但與此同時，東植其實不一定要接受誘惑，而且他身為明淑的雇主，權力還是比她大。

《寄生上流》也一樣，有錢的朴家和「奮鬥」的金家都不是完全的善人或惡人 —— **他們只是覺得，想要生存就必須這麼做。**

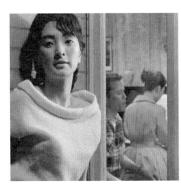

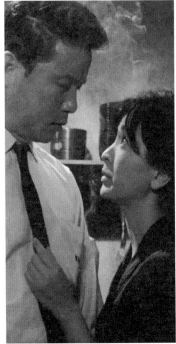

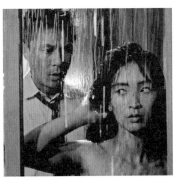

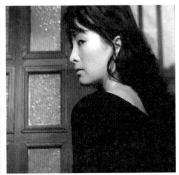

短片與音樂影片

《白色人》，
奉式風格的雛型

《白色人》（백색인，1994 年）拍攝於奉俊昊首部長片《綁架門口狗》上映的六年前；現在看來，它的風格與主題一看就知道是奉俊昊的作品。本片僅用 18 分鐘就探討了「階級差異」、「有手段的人會用什麼方式占便宜」，以及「用來維持這些差異的體制」等議題。

片名是在影射白領、中產階級專業人士的崛起，替本片增添更深的層次，因為表面上的故事，只是某個男子度過了奇妙的一天。無名主角由金雷夏飾演（他後來也演了《綁架門口狗》、《殺人回憶》、《駭人怪物》），他在公寓外頭的停車場發現一根斷指（令人聯想到大衛‧林區〔David Lynch〕作品《藍絲絨》〔Blue Velvet，1986 年〕的開場），並且一整天都帶著它。

最後新聞報導揭曉，這根斷指是某個廠工的；他因為職業災害而失去手指，還因此氣到攻擊公司的執行長。同一則報導也指出，政府疏失導致水庫被油和死魚汙染（肇因於附近的工廠不當排放汙水），水質也變得不安全。

在《白色人》中，這是唯一有明確提到經濟階級衝突的訊息，但本片充滿了支撐核心主題的細節；主要角色們住的高級公寓大樓（那個倒楣的執行長剛好也住這棟），以及隔壁社區那些東倒西歪的房子，兩者之間的貧富差距很明顯。

就跟《寄生上流》一樣，導演**利用樓梯以及「上層和下層的對比」來強調階級差異** —— 金雷夏的車子

↓圖 8-1：

金雷夏飾演《白色人》的無名主角，他之前是舞臺劇演員（《白色人》是他第一部電影），被共同友人介紹給奉俊昊。
奉俊昊拍完這部短片之後就沒錢了，只好將父親送他的襯衫兌換券轉送給金雷夏作為片酬，而金雷夏也接受了。

拋錨後被迫走路回家，而看似無止境的樓梯，無論字面上和隱喻上，都是窮人與新蓋公寓之間的隔閡。

除了階級主題，《白色人》也隱約透露出奉俊昊既尖銳又獨特的幽默感。主角找到斷指之後的反應，並不是報警或放著不管，而是洗乾淨之後留在身邊。他用這根手指撥電話、打字、彈吉他 —— 沒錯，這很噁心，但也很好笑。

最後，他把這根手指給了一隻狗（但狗顯然沒什麼興趣）；這段人與手指之間的短暫友情非常古怪，也暗示了這位白領男子距離「可能斷指的情況」有多麼遙遠。

就連本片的開頭（他把一隻金魚移出魚缸，再逼牠吸二手菸）都令觀眾清楚知道，這個男子跟那些比他窮的人，有多麼顯著的隔閡。

《白色人》節奏起伏不定、形式粗糙，散發出初次執導的青澀感，但它的大膽放肆依舊令人印象深刻 —— 從病態幽默感，到它選擇的視覺語言（最重要的主題大半都藏在幕後）；也就是說，它就是奉式風格的雛型。

《相框裡的回憶》：
被迫與童年寵物分離

奉俊昊的短片中，《相框裡的回憶》（프레임속의 기억들，1994年）是最短、最簡單的一部：小男孩放學回家時發現狗不見了，後來他又聽到了狗吠聲。這只是他的想像，還是他的狗真的回家了？

這部短片的內容就只有這樣，沒有什麼劇情或深度，但構圖和情

↓圖 8-2：

《相框裡的回憶》的明顯特色，就是它運用空間和畫面的方式。當小男孩（崔成宇飾演）現身於城市時，他一直都有著被困住的感覺；當他夢見鄉下時，景色則是遼闊且色彩繽紛的，跟他的新家相去甚遠。

緒彌補了這一點。奉俊昊在 2021 年與美國電影導演雷恩・強生（Rian Johnson）訪談時，回憶起發生在他九歲時的事件：全家從大邱搬到首爾，而他們養的狗卻不能一起帶走。

奉俊昊將這段回憶（他說：「當時那隻狗算是我的靈魂伴侶。」），當作《玉子》背景故事以及城鄉差距的核心靈感，不過在《相框裡的回憶》中，也可清楚看出這段經歷的影響。

小狗失蹤之後，男孩夢見一個遼闊的原野。當他走過翠綠的草地時，觀眾聽到了狗吠聲；男孩醒來並走向窗戶……外面卻什麼都沒有。但男孩還是跑到街上四處看了一下。隔天早上，他去上學時將家裡的前門關起來。不久之後，他又回來把門打開，心想他的狗朋友應該會溜回家。

《白色人》這個早期指標展現了奉俊昊對於階級制度和結構想法，**《相框裡的回憶》則清楚表明他對於城鄉差距（也就是「大自然」與「各種程度的人為影響」之間的差距）的興趣。**

本片就跟《殺人回憶》和《玉子》一樣，**城鄉差距並不等於善惡分界；它提出的問題是城鄉要如何共存。**《相框裡的回憶》或許沒有像奉俊昊的長片一樣，深入探索這種兩難困境，但它還是以明顯又隱晦的方式呈現這個議題。

狗失蹤的原因並沒有等同於奉俊昊的個人經驗，因為這隻小狗似乎是自己跑走，而不是被送走的，但是男孩現在的生活與搬家之前的差距則相當清楚──鏡頭拍攝他家的方式，是聚焦於家門口與男孩房間的窗戶（內部），創造出他被困住的感覺，與開放的鄉間夢境連續鏡頭完全相反。

即使這部短片的結構很簡單，但奉俊昊還是展現出他的技巧，利用視覺傳達故事，而不是透過對白和解說把劇情一字不漏的說出來。

事實上，本片幾乎沒有對白；唯一的臺詞出現於影片開頭，男孩找狗的時候說的。這部片的確沒有太多要解釋的地方，但奉俊昊將每一個細節秀出來給我們看，為本片的一系列事件增添了深度。

男孩在夢中轉身，也在床上轉身，奉導演將兩個鏡頭剪在一起，看起來就像同一個動作；當男孩從窗外看出去、接著跑到外面時，鏡

由於短片發揮空間較小，奉俊昊在介紹《支離滅裂》的三位主角登場時，立刻就切入正題，每一章的頭幾秒就讓我們對這些人有了基本認識。所以當結局揭曉他們都是偽君子時，感覺就更加好笑與諷刺。

頭停止不動，而不是跟著他穿過房子再到街上──這些鏡頭不只美感上吸引人，也強調了夢境與現實，以及室內與室外空間的對比。

本片的開放結局，讓觀眾自行猜測小狗有沒有回家，這種感覺跟奉俊昊的長片有點像。他不給我們明確的「快樂」結局，而是留給我們模稜兩可的氣氛。

充滿偽君子的社會：《支離滅裂》

奉俊昊在韓國影藝學院就讀時拍攝了《支離滅裂》（지리멸렬，

1994 年），它在社會批判方面比《白色人》（這部是奉俊昊還在念延世大學時拍的）還露骨。

這部短片分成四個部分──三個章節與一段收場戲，描述三名男子身陷困境。奉俊昊說它至少有一部分，是以昆丁《黑色追緝令》的非正統架構為靈感。

本片的第一章「蟑螂」，聚焦於一位教授（劉延洙飾演），他嚴重的性幻想已經妨礙到了工作。初次登場時，他一邊走過校園，一邊幻想著一位女學生，還想像自己將她寬鬆的毛衣拉下來、露出肩膀。他還在辦公室翻了一下《閣樓》（Penthouse）成人雜誌之後，才去

上課。

課堂上，他發現要發給學生的講義忘在辦公桌上，而那位女學生自願要幫他拿來。後來他又想到那本《閣樓》還沒收起來，假如不攔住女學生的話就會被她看到，於是他衝上樓梯，想搶先抵達辦公室。

儘管教授盡力奔跑，女學生還是比他早到一步，於是他拿起一本書扔向辦公桌（剛好落在《閣樓》雜誌上面，嚇到女學生），還說他是在打蟑螂；這才讓他全身而退。

第二章「來得正好」上演了一場貓抓老鼠的遊戲。一個慢跑男（尹日柱飾演）坐在門階上休息，隨手拿了一瓶門邊的牛奶來喝。一個送報生（申東煥飾演）剛好過來，慢跑男想讓他成為代罪羔羊，於是拿了另一瓶牛奶給他後就跑走了。

慢跑男一離開，真正的屋主（金善華飾演）就現身了，她把不見的牛奶怪在送報生頭上，而且為了處罰他偷牛奶，還取消訂閱報紙。倒楣的送報生繼續沿路送報，而慢跑男在同一個社區繼續跑，他們兩個人不斷偷瞄彼此、你追我跑。

最後一章「痛苦的夜晚」跟前兩章很像，結合了懸疑與打鬧：一

個喝醉的人（金雷夏飾演）想找個地方「解放」。他因為太醉結果下錯公車站，蹲在一棟公寓大樓的草坪上，以為那裡是廁所，結果被大樓的警衛（樸光鎮飾演）斥責。

警衛雖然粗魯罵人（這可以理解），但他對這個醉鬼還算有人情：他提議到公寓地下室，拉在報紙上再扔掉。男子被罵之後很不爽，先是對著警衛大罵（不過隔了一扇門，所以對方沒聽到），然後劇情強烈暗示，男子拉屎在警衛的電鍋裡。

這部短片每一章都帶有黑色幽默，但收場戲的真相大白，才是畫龍點睛的地方。在這部短片的結局中，三名男子（教授、慢跑男、上班族）全都受邀上一個新聞節目，談論「我們社會中的道德危機」。

教授教的是社會心理學；慢跑男其實是報社總編輯，送報生送的報紙就是他負責的；醉酒男居然是檢察官。

他們在節目上譴責的行為，正好就是他們之前被觀眾看到的放縱舉止（例如教授說韓文版的《閣樓》被查禁是好事）；但觀眾也看到那些與他們互動過的人——女學生、送報生（他那個短暫出現的兄弟就

是奉俊昊演的）、警衛 —— 還是繼續正常過生活。

雖然這些人都被偽君子給騙了，而且社會地位也沒有那麼「體面」，但他們至少比較誠實。**這些所謂的專家，其實根本沒有立場上節目談論「道德危機」**；當專家們看到近期連續謀殺案的報導，那些認識真凶的人說著：「其實凶手是個值得信任的人」時，他們竟然都表現出很震驚的樣子 —— 然而這些偽君子卻能面不改色的做出之前那些不雅舉動。

奉俊昊在《殺人回憶》發行標準收藏版本後，接受影評人達西・帕奎特（Darcy Paquet）訪問時證實，英文片名「incoherence」[1] 並不是逐字從韓文片名「지리멸렬」[2] 翻譯來的；韓文片名比較像是「荒謬、可悲、低俗、愚蠢、混亂」的混合體。由此可見，奉俊昊對他的三個主角（以及他們的同類）有什麼感覺。

奉俊昊的長片作品中，出現過許多類似這三名男子的反派與敵方角色，不過因為片長較長，奉俊昊就能為他們增添其他角度 ——《支離滅裂》當中沒有同情主角的餘地，但在《寄生上流》和《非常母親》等電影中，奉俊昊就不再把「同情」與「嘲諷」分得這麼清楚了。就連貌似主角的人，偶爾也會露出殘酷又偽善的一面。

〈但〉、〈寂寞街燈〉老套故事搭配音樂說

奉俊昊執導的兩部音樂影片迥異於其他作品，因為在這裡故事是透過歌曲唱給觀眾聽的，影片只是陪襯。

這兩首歌 ——〈但〉（단，金敦奎演唱）和〈寂寞街燈〉（외로운 가로등，韓英愛演唱），分別於 2000 年和 2003 年發行 —— 都是很直接的浪漫情歌，這種領域的跨越對奉俊昊來說很特別，但他其實也有拍過浪漫類型的短片（詳見 2008

[1] 譯按：意思是「不連貫」。
[2] 譯按：漢字「支離滅裂」。

年的《搖撼東京》）。

〈但〉的主演是朴海日和裴斗娜，飾演一對已分手的情侶（他們後來在奉俊昊的《駭人怪物》中成為了兄妹）。

男子在搭地鐵時，驚訝的在車廂另一側看到他的前女友。隨著他追著前女友通過逐漸如夢似幻的地鐵車廂，觀眾也發現前女友只是他憑空想像的幻影。然而，未來還是有希望的──車上另一位女子撿起他弄掉的舊照片還給他，也把他叫醒了。

與此同時，〈寂寞街燈〉就比較直截了當一點。片中出現許多對情侶，有老的也有年輕的（甚至還有男人與狗的組合），在街燈下親吻與愛撫對方。

唯一形單影隻的是一位孤獨的少婦（姜惠貞飾演，同年她因為演出朴贊郁執導的《原罪犯》而聲名大噪），她在被燈光照亮的臺階上閒晃，似乎是希望街燈的「浪漫能量」能感染到她。

結果奇蹟還真的發生了──她看見一名同樣尷尬的男子（柳承範飾演），一個人無所事事的站著，最後兩個寂寞的人相遇了，開始一

↓圖 8-4：

奉俊昊執導的兩部音樂影片，展現出他的幽默感和異想天開；因為它們都比奉俊昊的長片還要傻氣（與浪漫）得多。
〈但〉將地鐵變成奇幻故事般的景色，而〈寂寞街燈〉中卿卿我我的情侶不斷來去，強調了主角的寂寞心情。

段可愛的戀情；世事在周圍搖擺且變動著，但他們仍依偎在彼此身旁（令人聯想到米歇·龔德里〔Michel Gondry〕[3] 那種天馬行空的故事）。

這兩部作品最大的特色，應該就是玩心；不只是調性方面，風格也是如此。奉俊昊在長片中並不避諱奇幻或魔幻寫實的時刻，但絕對不會像〈但〉這麼誇張（角色的追逐鏡頭——含有大量慢動作奔跑以及渴望的眼神——帶著他們穿過一節照滿藍色光線的車廂）。

〈寂寞街燈〉雖然比〈但〉寫實，但它把男女主角湊成一對的方式實在很矯情（也很迷人）。《白色人》和《支離滅裂》是奉俊昊未來作品主軸的基本脈絡，〈但〉和〈寂寞街燈〉則透露出奉俊昊說故事的方式有多麼巧妙。

這兩部影片的故事都非常老套，是因為導演拍得好，才讓它們如此有趣且引人注目。

《沉與浮》：漢江怪物的前輩

《沉與浮》（싱크 & 라이즈，2003 年）就像《駭人怪物》（三年後首映）的先驅——不只是場景（劇

←圖 8-5：

《沉與浮》雖然是實驗作品，卻也是很好的例子，展現出了奉俊昊呈現畫面的能力。這些角色並沒有任何明確的背景故事，卻還是有血有肉，這多虧了他們外表的古怪之處，以及彼此互動的方式。

[3] 編按：法國導演，2005 年以《王牌冤家》（*Eternal Sunshine of the Spotless Mind*）榮獲奧斯卡最佳原著劇本獎。

情圍繞漢江河畔的一間點心攤），連調性也是。

《駭人怪物》夾在奉俊昊兩部劇情黯淡的長片（《殺人回憶》和《非常母親》）中間，它的劇情稍微樂觀一些，且結局帶有希望，並不是完全的憤世嫉俗。

韓國影藝學院為了慶祝 20 週年而推出電影選集《異共》（이공），《沉與浮》就是其中一部，它跟《駭人怪物》類似，比較正面一點，同時也令人聯想到隱晦的魔幻寫實主義──這在奉俊昊現今的作品中很常見。

一對父女（尹帝文與鄭仁仙飾演，後者也是《殺人回憶》結尾的小女孩）路過一間點心攤，由一位老人（邊希峰）經營。老爸回憶起他小時候吃過的水煮蛋（企圖阻止他女兒挑選比較貴的點心），並聲稱煮熟的蛋會浮在水面上。

店老闆聽到後爭辯說它們浮不起來，於是兩人打賭。老爸會把白煮蛋丟進漢江。假如它浮起來，他跟女兒就可以隨便拿走攤位的點心。假如它沉下去，他就會把女兒送給店老闆。

蛋一顆接一顆的沉了下去，直到一顆巨大的蛋，突然從水面上出現並上下晃動著。雖然三個目擊者都被嚇呆了，但父親與女兒很快就回神，衝回點心攤領獎品。這部短片的最後一個畫面（父親與女兒抱著滿滿的點心跑走，開懷大笑），令觀眾開心到腎上腺素飆升。

《沉與浮》採用一鏡到底，將所有事物塞進細節裡，例如父親臉上的瘀傷；他與女兒的邋遢外表；講英文，試圖證明自己智慧過人。本片雖然看似單薄（情節比奉俊昊之前的短片都還輕快，因為背後沒有其他脈絡），但作為一部實驗性質的短片，它還是後勁滿滿，更別提那無法預料的結局了。

導演沒有解釋那顆巨大的蛋，而那對父女對它也沒有很好奇，因為他們贏得的食物比較重要。

即使觀眾產生一股自然的衝動、想知道更多事情，但主線劇情還是在於那個小家庭。

雖然還有個更大的謎團尚未解開，但當父女倆興奮的跑走時（配樂是〈水瓶座／讓陽光照進來〉〔Aquarius/Let the Sunshine In〕），你一定也能感受到他們的喜悅。

《流感》病因：
「社會冷漠」

《流感》（인플루엔자，2004年）就跟《沉與浮》一樣，帶有實驗性的味道，因為它完全是用首爾的「監視攝影機和閉路電視保全系統」拍攝的（根據片頭字幕的說法）。選用這種風格所帶來的效果很直接——固定且彷彿置身事外的鏡頭（也就是說，好像沒有人在「導戲」），讓觀眾與故事情節之間產生令人迷失的隔閡。

本片的第一場戲（一個拍攝橋上交通的長鏡頭），就令觀眾不知道該從哪裡看起，直到一個小圓圈冒出來，指出一名男子趙赫來（又是尹帝文飾演）的位置——他是這部短片的主角，但此刻在畫面上只是一個小斑點，凝視著橋邊。

觀眾與影片中事件的距離感，也提高了緊張程度，就連「這是被拍到的影像片段，而不是上演中的電影」這種暗示，都營造出籠罩一切事物的危險與無助感。為了增添這種不安的感覺，奉俊昊經常在情節結束後讓攝影機繼續拍攝。

故事本身雖然符合奉俊昊平常的風格，卻異常灰暗。我們再度看到趙赫來時（他似乎想自殺），他正在努力叫賣沒有黏性的三秒膠。

←圖 8-6：

《流感》透過拍攝手法營造出不寒而慄的冷眼旁觀感。閉路電視與保全攝影機影像所投射出的冷漠氣氛，延伸到角色對彼此的行為——觀眾無法介入，但戲裡的旁觀者明明可以選擇介入，卻沒有這麼做。

後來他差點被警察逮捕，便丟掉了所有要賣的貨。

為了勉強過活，他被迫先去翻垃圾找食物，接著犯下越來越暴力的罪行。一開始只是偷信用卡，後來變得更惡劣，劫車、搶銀行、殺人樣樣來。在本片結局中，趙赫來跟他的搭檔（高水熙飾演，之前演過《綁架門口狗》和《寂寞街燈》）終於被逮捕了。

他們在 ATM 前面搶劫一位老人時，引起的騷動太引人注目，結果有人報警。趙赫來在盛怒之下殺了老人，而他的同夥把銀行門關上，不讓聚集的人潮進來。

這部短片的奇特之處，在於它還是帶有一點幽默感：趙赫來在搶銀行時抽了一張號碼牌，結果他剛好是這間分行 20 週年當天的第 20 位顧客；此外還有一場停車場的戲，鏡頭是斷斷續續的，因為保全攝影機會來回擺動。

但撇開這些時刻，《流感》大部分的劇情都令人感到絕望，而且它在描述殘忍的場面時，絲毫不手下留情。趙赫來並非生性殘暴——他是被困境逼到無處可逃，只好鋌而走險。

回顧劇情，本片最震撼的一場戲其實很早就出現了，那就是趙赫來在翻垃圾的時候，瞥見一份能吃的食物。他在咬下去之前，先打了一下拍他的保全攝影機，然後把它的鏡頭遮住。

他不想被人拍到自己在吃垃圾，但他也沒錢買。當他將手上的食物放在一旁時，一個人走過他身邊，並掉了一把刀子。趙赫來把刀子撿了起來，而它的主人正沿原路回來，想找回自己剛剛掉的東西。

這一刻是本片傳達得最明白的訊息（至於其他劇情，奉俊昊都任由事件呈現，沒有明顯的結構或者強硬主導）：趙赫來已經跌到谷底，當他想到訴諸暴力時，暴力似乎已經是他剩下的唯一選項。

這種概念（**淪落到某種地步的人所感受到的羞恥與無助**），**後來在奉俊昊的長片中反覆出現**，無論是《末日列車》中寇帝斯承認吃人，還是《寄生上流》中管家雯光卑躬屈膝的求饒。

趙赫來的墮落令觀眾看得很不舒服，而且當他沉淪時，周圍的人們漠不關心的樣子，令人感覺更糟糕。沒人想要幫助他，大多數路人

都無視他的存在。他在翻垃圾時，跟他互動的只有一個想要倒垃圾的女人，以及那個帶著刀子的男人。他在便利商店吃東西時，目睹一名男子襲擊一名女子，毒打她之後再將她拖出視線外。趙赫來也沒有介入，而是繼續吃東西，甚至完全沒有動搖。

就此而言，這部短片的最後一場戲就非常諷刺：**唯有走上絕路，人們才終於開始在意他、想用任何方法與他互動**。大多數的旁觀者都很害怕，但有些人似乎很興奮——有一名男子還想用手機錄下這起謀殺，結果他跟另一個人推擠並吵了起來。

就連在這種情況下，人們互動的方式（伸長脖子呆呆的看熱鬧）都很欠罵。趙赫來的悲慘困境，不只是龐大體制造成的，體制中的人們也有責任。**如果沒人在乎到足以產生改變，那就不會發生改變。**

《搖撼東京》，奉俊昊最浪漫的作品

在奉俊昊的長片中，愛多半是

←圖 8-7：

《東京狂想曲》選集中，奉導演的作品非常甜蜜，而且或許也是他最好懂的短片。

本片經過細心設計和拍攝，其散發出的溫暖氣氛，起初迥異於主角的自我放逐，後來卻因為他渴望與人連結而變得和諧一致。

親情；而且就算不是柏拉圖式[4]，也只是輕描淡寫、或是有更複雜脈絡的情感，例如《非常母親》。《搖撼東京》（흔들리는 도쿄）這部短片[5] 剛好相反，核心是一段愛情故事，聚焦於與人連結的重要性；被譽為奉俊昊最浪漫的作品。

本片主演香川照之飾演一位「繭居族」，他已經十年沒離開公寓了。唯一互動的人就是外送員，尤其是當地披薩店的員工（他每週都會跟這家店訂披薩），但就算這樣，他也會避免眼神接觸，而且從未踏出家門。

不過，當一位新來的外送員女孩（蒼井優飾演）走進他的人生，一切都改變了。不只是因為她送披薩來時兩人有眼神接觸，而且這一刻剛好發生地震，讓她昏了過去。

對於這位繭居族來說，這個事件跟地震一樣震撼——他被迫與另一個人互動，更糟的是，他還對這個女孩一見鍾情。他看到她身上有好幾個刺青，分別寫著「悲傷」、「歇斯底里」、「頭痛」與「昏迷」，於是好奇用手按了一下「昏迷」。

這個舉動既令他緊張得寒毛直豎，也讓女孩從昏迷中醒過來。很奇怪的是，她看到公寓內那種井然有序到偏執（強迫症）的景象，居然一點都不反感（空的披薩盒從地板疊到天花板，水瓶、捲筒衛生紙、杯麵也是）。「這地方很讚耶。」她說完之後就離開了。

這次邂逅令主角茶飯不思，隔天就打電話給披薩店，希望那個女孩再送披薩過來。結果這次來的是店長（竹中直人飾演），他闖進門內，把雨水滴得到處都是，而且未經允許就用起他的電話。（題外話，他對著電話另一邊的人大吼：「我比你內向多了！」實在很好笑。）

當主角終於開口詢問那位女孩的下落，店長先開玩笑說她是他老

[4] 編按：Platonic love，一種追求心靈溝通，抑制性慾的精神戀愛。

[5] 作者按：收錄在《東京狂想曲》中，本片結合三位非日本籍導演在東京拍攝的三部短片，《搖撼東京》是其中一部，另外兩位是米歇·龔德里和法國導演李歐·卡霍（Leos Carax）。

婆，接著才和盤托出；女孩說她不想再出門了，於是辭掉工作。換言之，假如主角還想再見到女孩，他就必須克服自己對於外出的恐懼。

當他鼓起勇氣踏出公寓，才發現自己隱居的十年間，世界上其他人也不再交流了。草木叢生，街道空無一人，只有一臺取代人類的送貨機器人。他跑向女孩的住處，沿路透過窗戶看見屋內的人們，並猜想他們已經關在屋內多久。

最後他抵達外送女孩的住處，透過窗戶對她說：「妳現在不出來的話，就永遠不會出來了！」起初女孩拒絕了，還把門鎖起來，但正當主角絕望的搖著門把，另一個地震發生了。

這陣混亂讓左鄰右舍所有人都恐慌的逃到街上，但這種集體連結並沒有持續下去；地震一停止，人們就又慢慢的返回家裡。主角發現女孩也從家裡跑了出來，連忙去阻止她躲回家，兩人扭打了一陣。女孩起初抵抗，但主角按了她手臂上的刺青按鈕——「愛」，讓她停了下來。當他們看著彼此的雙眼，世界又再度搖動。

撇開甜蜜的故事主軸，《搖撼

東京》的畫面也拍得相當美麗且迷人。主角的整潔公寓，立刻就讓觀眾知道他的個性；而當他重新踏入外界時，觀眾也跟他一樣迷失。既明亮又褪色的鏡頭，令人一時很難明白發生了什麼事。

當他發現整個城市（或甚至整個世界）都變成了繭居族，調性有一瞬間變得毛骨悚然（有一刻是一名女子消失在有圖案的玻璃後方，看了會讓人做惡夢）。不過當主角跑過廢棄的街道，漫步穿過安靜到令人卸下心防的知名地標——澀谷十字路口時，這段連續鏡頭帶有一種奇異的美感。最後是這部短片的結局，表現出了人們建立新連結時的緊張與激動感。

雖然它是比較快樂的結局，但除了男、女主角之外，所有人都再度從這個世界退縮了，這意味著事情沒那麼簡單，還需要多努力。

關於怎麼想出這部短片的故事，奉俊昊說道：「我印象中的東京人都異常壓抑，防備心很強卻又很寂寞。我覺得我渴望喚醒他們，搖撼並解放這些人。這就是片名《搖撼東京》的由來，而地震的主題也是這麼來的。」不過希望依舊存在，

因為搖動又開始了 —— 或許這次會有另外一些人找到彼此。

《生機》——
歷經悲痛後產生

2011 年 3 月 11 日，日本東北大地震與海嘯發生之後，導演河瀨直美邀請一群國際級導演（包括泰國導演阿比查邦·韋拉斯塔古以及中國導演賈樟柯），替《3.11 家的感覺》拍攝短片，每部片長都是 3 分 11 秒，向罹難者致哀。

奉俊昊的《生機》（이끼）是本選集 20 部短片的其中一部，它探討了悲痛的複雜本質以及隨之產生的情緒（絕望、憤怒、否認）。

片中一名年輕女子（高我星飾演）走向海灘，她散發出的肢體語言，明顯讓人感到她的不安。她挑揀著一束緊握在手上的蘆葦，隨著她繼續挑下去，劇情也揭曉了，原來她撞見一個趴著不動的女孩。

起初她似乎不知道該如何是好 —— 在接近那個女孩之前甚至還笑了出來，她試著戳女孩的臉頰、按她的耳朵與胸膛，想確認對方是否還活著，然後嘗試口對口人工呼吸與 CPR。

當所有方法似乎都不管用時，她先是生氣（拍打女孩的身體），然後啜泣起來。結果她一哭，女孩就醒來了。

本片沒有對白，也因為沒有必要。高我星的角色所經歷的情緒，不需要語言就能傳達。也就是說，這部短片的風格是在配合她的演技 —— 焦點始終集中在她試圖讓女孩甦醒時的反應。

這部短片的情緒其實可以更浮誇、不必這麼隱晦，但奉俊昊不想走這種路線，因此這部片子就算不以東北震災為背景，劇情也可以說得通。值得注意的是，儘管劇情如此，本片是在看似樂觀的氣氛下收尾的。

任何直接的解讀都只會令人覺得刻板或老套，但這部短片的結局中，小女孩張開眼睛重新活過來，感覺並非偶然。

↑圖 8-8：

奉俊昊最新的短片《生機》，是在
研究如何盡可能簡潔的述說一段具
有許多層面的故事。它只有一個場
景和兩個角色（直到本片結尾前，
其中一個還不會動），焦點完全放
在傳達出來的情緒上。

幕後訪談

攝影指導／洪坰杓

音效剪輯師／崔太永

影片剪輯師／楊勁莫

演員／蒂妲・史雲頓

作曲家／鄭在日

演員／崔宇植

《非常母親》最後一場戲，是上天的禮物

攝影指導／洪坰杓

合作作品

《非常母親》／《末日列車》／
《寄生上流》

洪坰杓，韓國電影產業的老將與
先驅，過去數十年來擔任過許多韓國
電影巨作的攝影指導。

出道時擔任《墮落天使》（추락
하는 것은 날개가 있다，1990 年）的
劇組成員，之後參與過的作品包括《茅
薑王》（2000 年）——讓宋康昊成為
巨星的電影之一；羅泓軫執導的《哭
聲》（2016 年）；李滄東執導的《燃
燒烈愛》（2018 年）；當然還有奉俊
昊執導的三部電影：《非常母親》、《末
日列車》、《寄生上流》。

在 2020 年一次訪談中，奉俊昊說
他以後拍任何韓國電影，都會找洪坰
杓合作。

你在《非常母親》第一次跟奉俊昊合
作。這次機會是怎麼促成的？

我在奉俊昊擔任副導演時就認識
他了。我是第一攝影助理，當時在拍
《仙人掌旅館》（右圖）；後來我們
熟識之後便會一起聊天。我們當時就
說，未來有機會的話，應該合作看看。

當時奉俊昊和張俊煥（《拯救綠
色星球！》的導演）都是助理，而且
他們是影藝學院的同學，所以我們都
很熟。

其實在這之前我們也認識彼此，
因為韓國電影圈很小，而我們都在同
一家電影公司工作——《殺人回憶》
和《拯救綠色星球！》是同一家公司
製作，所以我們滿常見面的。

奉俊昊在《駭人怪物》上映後前
往洛杉磯，我們在那裡見了面，就是
那時他第一次跟我提到《非常母親》
這個企劃。

初次與奉俊昊討論《非常母親》的架構時，談了哪些內容？

我在開拍前一、兩年就知道了。我知道他正在寫一部劇本叫做《非常母親》，裡頭有金惠子，是在講一位母親的故事。

我們做了研究，還交換了許多照片和圖片，找出一個彼此都喜歡的範圍。我們沒有急著把細節定下來，持續討論如何呈現的效果會最好，而他也一直在調整劇本。

《非常母親》使用了復古的變形鏡頭。我很好奇你怎麼會選用它。

當我在讀《非常母親》最終版劇本時，我覺得它真的有一種古典的感覺，就像一部老電影。我很喜歡，真心覺得它是一部傑作。

光從劇本我就能感受到，這個故事需要一點特別的東西，去傳達沉重、嚴肅與典雅的氛圍。

當時距今約十年前，人們不常使用變形鏡頭（不過現在似乎又有人在用了），但是我希望它成為《非常母親》的標誌性樣貌。研究鏡頭時，我聽說德國有一家小公司有生產這種鏡頭，於是我到那裡測試，再把它們帶回來拍片。

金惠子走過原野的開場戲非常震撼。可以分享拍攝這場戲的過程嗎？在幕後花絮影片中，可以看見奉導演和劇組也在跳舞，讓演員不會因為害羞而不敢跳。

是啊，我們真的在現場跳舞。作為攝影指導，那場戲對我來說是顆很長的鏡頭──主角從遠方一路走到鏡頭前面，鏡位看起來是在高角度，但當她走到鏡頭前時，就降到眼睛的高度再拉近，而她也繼續在跳舞；攝影機則非常細緻的跟著她的動作。

畫面看起來很優雅，但現場的情況是奉俊昊在攝影機旁邊跳舞，而且現場音樂也跟電影配樂不同──我們放的是韓國演歌，比較輕快一點，讓金惠子不會太尷尬，同時安撫她在戲

裡的情緒。沒錯，其他人一起跳舞的確讓她感覺自在一點。

我還想談談《非常母親》的最後一場戲，金惠子在遊覽車上跳舞。
我知道那個鏡頭非常難拍，有一部分是因為遊覽車在移動，也有一部分是因為你想要拍到一天當中特定時間的光線。

　　我拿到本片劇本的那一刻，就覺得第一場戲和最後一場戲非常重要。一開始，我們討論要用 CGI（電腦合成影像）拍攝最後一個鏡頭，因為真正的陽光很難拍，但奉俊昊和我都想拍真的——自然、真正的陽光，所以我們找了好幾個地方。

　　在韓國這種地方不多，又低又開放的空間，夕陽西下時陽光可以那樣照過來。起初我們在全羅南道找到一個寬闊的場地，但行程喬不攏。時機一定要對上冬季的太陽和一切要素，經過一連串複雜的調整，最後決定在首爾外圍仁川機場附近拍攝（右圖）。

　　我們早上很早就在那裡集合，太陽從另一邊升起時，我們便開始觀察它會給人什麼樣的感覺。我們用臨時演員彩排了一下，接著在下午太陽西下之際正式拍攝。

　　我記得我們拍一次還兩次就成功了。當時是用底片拍電影，而那一天拍到底片都用完了，最後一卷底片甚至都到底了。

　　我用的是長焦距鏡頭，然後在拍攝時，奉俊昊用無線電跟我溝通。我們相當幸運的拍到了那顆鏡頭。

當攝製從底片換成數位時，身為攝影指導，跟奉俊昊合作時的流程有什麼變化？

　　我用底片拍攝了《非常母親》和《末日列車》。《末日列車》是最後一部用底片拍攝的韓國電影，在那之後，我跟奉導演再度合作時，已經沒人用底片拍電影了。

　　即使是現在，我們仍想在電影中保留底片的感覺；拍攝《寄生上流》的時候就是這麼做，所以也為此做了

許多測試。如今業界已經完全不一樣了，我屬於老一代，也就是類比世代，仍然會被底片的特定氣氛或情緒吸引。數位確實更快、更方便。但情感上，我個人還是喜歡以前的底片電影。

你剛剛提到在《非常母親》正式開拍前一、兩年，就已經開始跟奉俊昊討論。那麼你們是多早以前開始討論《末日列車》？你還記得初次討論本片內容時的情況嗎？

奉俊昊第一次談到《末日列車》，是在《非常母親》的拍攝期間。**他在拍一部電影時，腦中總是還會構思兩到三部其他的劇本；我總是跟他說，他大腦的運作方式實在很瘋狂。他的腦中，一邊是《非常母親》、另一邊是《末日列車》、再另一邊是另一部電影。**

《非常母親》拍完一年後，我就收到《末日列車》的劇本。劇本中還包含了部分藝術概念（一些核心場景，像是列車內人們都坐著的第一場戲），以及其他圖片協助理解。

它原本是一部動畫，動線非常複雜。這就是我第一次看到韓國版的《末日列車》；我真的很喜歡那個版本，

故事跟英文版其實完全不同。你有看過原本的韓文草稿嗎？

我看的是英文版，不是韓文。

韓文版有點不一樣，它帶有奉俊昊的微妙特色和幽默感。韓文讓它們活靈活現，但翻譯成英文就失去味道了。不過為了最終版本，它還是被翻成英文。

跟奉導演合作時，總是會在很早期就收到這些資料。合作《寄生上流》時也是這樣，他當時正在準備拍《玉子》。後者開拍前，我們在首爾一家咖啡廳見面，而且在這之前我們已經通過電話。

那時候我正在拍攝《哭聲》和籌備其他企劃，他拿給我一份30頁的大綱概要，然後告訴我這是他在《玉子》之後要拍的片子。

他跟我說這部電影的主軸，是一間半地下室住宅淹水，所以到處都是水；然後他問我，如果是我的話，會怎麼重現那個場面？

《玉子》拍完以後，他便生出了一份完整的劇本，在許多方面都跟之前那份概要不同。我讀了劇本後感到非常驚訝；我看過《非常母親》、《末

日列車》，以及《玉子》的劇本，但我在讀《寄生上流》的時候……驚嘆程度不同以往。

這個世界的規模比較小，只聚焦於一家人，但其中的故事卻很龐大。我認為這個架構非常穩固，構思也很完美。我總是問他到底怎麼寫出這些故事的？他怎麼寫出《玉子》和《末日列車》的？我真的覺得他異於常人。

《末日列車》帶來一組很獨特的難題，因為你們在密閉空間（列車）中拍攝，卻還要傳達向前移動的感覺，因為列車在移動，而且角色也從列車末端移動到前端。對於在螢幕上呈現這種感覺，你有什麼想法？

《末日列車》是一部列車電影。列車又長又窄，從一開始奉俊昊和我就決定了方向性——永遠從左到右。寫完劇本之後，奉俊昊在捷克準備了八個月左右，而且一開始只有我、奉俊昊和監製。

我們三個人很早就去了，大約花了五個月進行前期製作。後來我們討論劇本時，決定要讓觀眾理解列車是往哪個方向移動，所以我們訂下一些規則。**構圖永遠都是「列車看似由左到右移動」**，而這就是我們的拍法。

在列車內部，我們只拍攝三個方向：從前面拍的鏡頭、從一側拍的鏡頭，以及從後面拍的鏡頭；而且永遠不會跨到另一側。所以**當你觀看本片時，只會看到前方視點、側面視點（列車往右移動），以及後方視點。我們拍攝本片時，只用這三個視點。**

電影的長寬比是怎麼決定的？

這取決於電影的核心感受。《非常母親》的第一場戲位於開放的原野。所以感受就是「一片原野，以及鄉下的寬廣開放空間」。它的遠景鏡頭都寫在劇本裡，有許多鏡頭角色在畫面上非常小，因為是從遠處拍攝的。為了這種寬闊的感覺，我採用了寬變形比例，而且是最寬的 2.39:1。

至於《末日列車》，因為它在狹窄的列車空間內，人們擠在一起，所以我們採用 1.85:1。空間固然重要，但奉俊昊說《末日列車》的重點是「人」、是「列車內人們的故事」，所以我們採用 1.85:1，讓觀眾多看一下人們。

到了《寄生上流》，我們又重回家庭故事，當一家四口肩並肩坐在一起吃飯時，我們希望他們全都在畫面

裡且不會被切掉，所以我們用了能把他們聚在一起的鏡頭。

你曾提到一個刻意設計的拍攝手法——金家幾乎都會在同一個畫面出現，但朴家通常是分開的。你是多早以前就決定，用不同的方式呈現這兩家人？

這個嘛，我在前期製作時跟藝術指導密切合作，也討論過該怎麼表現這兩家人。我剛說過我很早就拿到《寄生上流》的劇本，因此我們能夠做很多測試，還去真正的半地下室空間試拍、試服裝。

我們找不到能合作拍片的有錢人家，但我們有去拜訪有錢人的家。老實說，豪宅是有帶來一些挑戰；半地下室並不難拍，因為我們真的有個地方可以拍，也有真的地方可以參考。

但有錢人的房子都是特殊設計，所以美術團隊做了一個 3D 模型，然後劇組就用這個模型討論拍攝手法和其他事情。

我知道金家在雨中逃出朴家那場戲是最難拍的。

我們必須使用大量的水才能持續雨勢，尤其是他們逃出後往下跑的連續鏡頭，還得在真實的有錢人社區中拍攝。幸好奉俊昊很有名，才有可能辦到這件事。否則的話，我不認為住戶會答應，尤其還是在晚上。

我們開了起重機過來，徵求周邊所有住戶許可，結果每個人都願意配合。從後勤角度來看，從那個地點倒出這麼多水，必定會讓較低的地區淹大水，所以這也很危險，因為水這麼多，而且流得很急。後來也堆了沙包，確保水流在掌控之中。

是否能分享你怎麼找到那個地方，並真的拍到那些鏡頭？

奉導演把這部片子形容成「下墜中的電影」（descending movie）。鏡頭必須垂直移動，以傳達高低差的感覺。一開始，這家人在樓梯上上下下——奉俊昊也說它是「樓梯電影」。屋內也一樣，角色在樓梯上上下下是很重要的。

但因為半地下室住宅與整棟朴家豪宅都是布景，而那場特別的樓梯戲是唯一的實地拍攝，因此需要找到適合的地方。

我們的取景團隊真的地毯式搜索了首爾的所有可能地點。如今因為都市高度開發，半地下室空間外，或是較貧困社區內的樓梯都在消失中。我們有找到一些樓梯，但它們後來都被拆掉或改建了。

你說過為了準備拍攝，通常都會看看其他電影，而在拍《寄生上流》前，你看的是美國導演奧森·威爾斯（Orson Welles）的作品《審判》（*The Trial*，1962 年）。
你還記得自己在拍攝《非常母親》與《末日列車》之前，看了哪些電影嗎？

《寄生上流》大概是特例，我在拍攝《末日列車》之前沒有參考其他電影。至於《非常母親》，我看了一些荷蘭攝影師海倫·范·米娜（Hellen van Meene）的平面作品，但沒有看任何電影。

有時候奉俊昊會用 iPhone 秀一些圖片給我看，並在開拍前寄給我。尤其是《寄生上流》，他突然寄了一些劇照，出自美國導演奧森·威爾斯的老電影──《審判》（右圖）。

他給我看這些擠滿人的圖片，還說我們在《寄生上流》中可以這樣拍攝基宇──因為遇到淹大水而跟大家一起擠在體育館。

奉導演很少要求我去看某部電影，通常是要我看看其中的某個特定場景。他還請我研究一部法國電影中的樓梯，試著掌握這些場景的感覺；但這部電影的主題跟《寄生上流》完全無關。

我看到一則訪談，金家在朴家草坪的戲其實不在原來的劇本裡，而是你希望放到電影內的。你一開始為什麼想拍那場戲？還有為什麼會爭取將它保留在電影中？

我覺得這部電影需要某種全景鏡頭；本片實在太偏重角色，所以我想拍一些有空間的畫面。於是我就去尋找可以拍的東西，而當劇組在建造布景時，正好被我看見太陽西下的樣子。

當時朴家那棟房子還沒蓋好，而

太陽在那裡下山時，我覺得看起來很酷。而考慮到貫串這部電影的情緒，我覺得需要一個既美麗卻又有點不祥的鏡頭。

奉俊昊說雖然原來的劇本沒有這段，但他覺得拍一個室外鏡頭應該也不錯。我聽他這樣講真的很開心。於是我拿著攝影機到室外，試著拍攝夕陽西下的樣子。

幸運的是，剛好有一天的景色（就像電影裡面一樣）是火紅的太陽西下，然後上方有暴風雨的烏雲。它感覺就像在預告接下來會發生的事。

我知道你在《寄生上流》只用了一臺攝影機，而且全部自己拍攝，這還滿罕見的。為什麼想用這種方法拍這部電影？

奉俊昊自己平常就只用一臺攝影機。如果你仔細觀察他的分鏡，你會發現它們很老派——有點像用攝影機在畫一張圖。

在特定空間中，如果演員正在演出，然後一個鏡頭從一點移動到另一點，這就是「橫搖」。但假如你用兩臺攝影機，就會變得有點麻煩。

就算是對話場面，他通常也是用一臺攝影機移來移去。當然他有時候會用兩臺，但一般來說只用一臺（至少一開始是這樣）。奉導演不喜歡用兩臺攝影機，除非特殊狀況，像是車禍場面；或者角色不會走來走去（從他們的情緒可以確定）的對話場面。

除了這些特別的情況，他通常只用一臺攝影機。所以我們在《末日列車》多半只用一臺，然後動作戲用兩臺。《非常母親》幾乎完全只用一臺來拍，除了車禍那場戲；角色從旁路過，然後「碰！」的一聲，車子撞在一起。只有這場戲用到兩臺攝影機。至於《寄生上流》，我們從來沒用到兩臺過。

關於《寄生上流》有一件趣事，就是你製作了黑白版本。你說自己很早以前就想製作這部電影的黑白版本，請問是在哪個時間點，與奉導演討論這件事？

我們剛開始為了《非常母親》做研究和準備時，第一次討論拍黑白片的可能性（見下頁圖）。但現實上來說，黑白片是有風險的，還要考慮到製片和投資人，而且我們也沒完全準備好。

我們不斷與美術團隊討論顏色，並做了許多準備，所以就拍成彩色，然後忘了黑白這回事。後來，我們在洛杉磯進行《末日列車》的後製和色彩校正；那段期間，我突然覺得《非常母親》拍成黑白片應該不錯。其實我在準備拍這部片子時，看了照片之後就已經有這種想法了。

拍攝《末日列車》期間，我正式向奉俊昊提議：我跟他說我會回韓國挖出所有《非常母親》的素材，然後製作一部黑白版本，就當作是紀念。

起初我們完全沒想要發行它，它原本只是我和奉俊昊的紀念品，有點像是我送他的禮物，因為我們從來沒機會拍黑白版本。

所以我回到首爾，在韓國電影檔案館找到底片，然後製作了《非常母親》的黑白版本。

弄完後我放給他看，當我看著黑白的《非常母親》，感覺好像是完全不同的片子。基於某些理由，我的注意力很容易集中在主角身上。

即使過了這麼久之後再看一次，它給我的感覺還是像新片一樣。其他人的反應也一樣，覺得它很新鮮，但說不出理由。所以這個企劃就是這麼來的。

令我意外的是，原本只是個小小的紀念品，居然發行了，而且還在戲院上映。至於《寄生上流》，我們在拍這部片時就討論過，要在拍完之後製作黑白版本。所以我們也真的這麼做了。

在參與過的三部奉俊昊電影中，有特別喜歡的鏡頭或連續鏡頭嗎？

我會說是《非常母親》的最後一場戲。那場戲即使我想再拍一次，還得看老天同不同意才行。我很幸運。《寄生上流》一切都是人工的，所以不喜歡的話只要重拍就好。但是《非常母親》跟最後那場戲，想都別想。

《末日列車》100％是在布景中拍攝的，而《寄生上流》也有90％的畫面是人造的。但《非常母親》幾乎都是實地拍攝，而當進到真實世界時，你就只能乞求老天賞臉了。

《非常母親》的最後一場戲，只能用「上天的祝福」來形容，這就是我喜歡這場戲的原因。得靠運氣才拍得出來。

持續拓展「奉式音域」

音效剪輯師／崔太永

合作作品

《綁架門口狗》／《殺人回憶》／《駭人怪物》／《非常母親》／《末日列車》／《玉子》／《寄生上流》

音效剪輯師崔太永是與奉俊昊合作最密切的人,他參與了奉俊昊至今所有電影。崔太永與他的音效團隊,也憑藉著《寄生上流》獲頒美國電影音效剪輯師協會(MPSE)獎。

他是一位多產的藝術家(根據網路電影資料庫〔IMDb〕,他至今參與過約一百部作品),同時也是音效後製公司 Livetone 的共同創辦人;這間公司於 1997 年成立後,就成為韓國電影與電視產業的龍頭。

崔太永接受音效資料庫「A Sound Effect」的訪談,被問到他參與《寄生上流》時最自豪的事情是什麼,他說:「因為要和這輩子遇過最有創意的導演合作,所以我總是把音效剪輯當成

新的挑戰;而我最自豪的,就是能夠持續拓展『奉式音域』。」

———————————

你是唯一參與過奉俊昊所有電影的人,我很好奇你們是怎麼認識的?《綁架門口狗》是第一次合作嗎?還是你們之前就合作過了?

1997 年,奉導演是《仙人掌旅館》的副導演,我們當時就認識了。這部電影是 Uno Film 製作的,也就是後來的 Sidus Pictures。我聽說他要以《綁架門口狗》出道,於是就跟他合作了這部片子。

看完《綁架門口狗》之後,我心想:「哇,這部片子搞砸了,他的導演生涯大概也完了。」正如我所料票房不好,所以他消失了一陣子。然後我們為了一部名叫《殺人回憶》的電影再度見面。

剪輯與調整完成後(音效後製的第一步叫做「定音」〔spotting〕,我

們會看著剪輯過的影片並討論音效），我告訴導演：「哇，這部電影應該會吸引500萬名觀眾。」結果我說對了。

後來我們就一直合作，而我也不太清楚他為什麼一直找我。我跟他開玩笑說，跟他一起工作有點膩了，他應該找別人。我想我們的關係是可以開這種玩笑的。

這些年來你們的共事方法有變化嗎？既然你們共事這麼久了，我猜你們應該很了解彼此吧。

不用說，**奉導演的音效指導風格每部電影都在改變**，他會不斷進化。《綁架門口狗》是他第一部電影（當時我已經做了兩、三年的電影音效），我覺得他當時的指導（或者說作業流程），跟現在比起來比較偏向「該怎麼放滿他自己的實驗要素」。當然他也有想到觀眾，但他更注重自己想做的事。

接著，從《殺人回憶》開始，他的指導就比較……商業化吧？假如《綁架門口狗》是獨立風格電影（以他的音效指導來說），那麼從《殺人回憶》之後，他就在更用心思考適合商業電影的音效。

到了後來的《駭人怪物》和《非常母親》，他的音效指導方法還是不斷在調整，一路變到《寄生上流》。因為我跟他共事很久了，所以《殺人回憶》之後我就能夠判讀他的模式，並且看出他在想什麼。

後來他的指示就比較大方向，而不是對某一場戲的特定做法。他會告訴我這部片的整體脈絡，或是貫串全片的情緒主軸，然後就請我搞定。

我們共事的時候，他真的會說出：「我相信你能搞定」之類的話，這讓我壓力很大。我覺得這樣我要負更多責任，而且出錯的話，我也不能怪他亂指導，因為我才是設計音效的人。

在最終混音階段，奉導演總是會用觀眾的角度聽音效，他會提出很多看法，例如**音效怎麼傳遞給觀眾，以及它會喚起什麼情緒**。有時候奉導演的方向還真讓我猜不透。所以我會問他：「這真的是你想要的？」他會說：「是啊。」

混音完成後會在戲院進行「技術性放映」（technical screening）；而在技術性放映期間，我才會明白：「喔嗚……難怪他要這麼做。」最後我也都會同意這些選擇。

如今當我跟他共事時，壓力並非

來自「擔心他做出的選擇」，或是「他會考慮某個選項」，而是「責任在我身上」——當他、觀眾聽到音效時，奉導演的用意都必須清楚展現出來。

講得更複雜一點，我最艱鉅的任務，就是**確保他的主觀意圖能夠透過我，以及透過聲音，以客觀的方式傳達出去**。如果出錯的話，他的意圖就會主觀的傳達出來，然後商業電影的觀眾就會很納悶：「我該怎麼理解這個地方？」

音效剪輯的重點在於，因為**情緒是透過聲音傳遞的**，有時聽者接收到的訊息，會跟創作者原本的用意完全無關。如果發生這種事，觀眾就無法聽到特定時點的對白，或質疑劇情為什麼這樣展開，甚至誤以為發生了技術性失誤。這就是最難的部分。

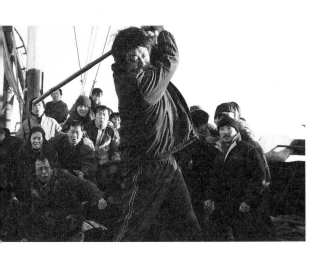

參與《玉子》時，我聽說奉導演在前期製作開始前，就寄了電影素材給你。我很好奇（不只《玉子》，其他電影也是），他在初期階段會寄什麼素材給你？

他甚至從《駭人怪物》就這樣做了。他做了一隻怪物模型，然後把劇本連同模型交給我，希望我早點思考這部電影的音效。

至於《玉子》，奉導演甚至在寫劇本之前製作了一部電影，叫做《海霧》（2014 年由奉俊昊監製，見左下圖）。《海霧》拍攝的第一天，我拜訪了片場；他當時把我叫過去，給我看一些奇怪的圖片，應該是豬之類的生物吧。

一開始我以為它是連環漫畫，或是一部動畫電影，但他說不是，這是《玉子》。他跟我說這是他接下來要拍的電影，想讓我看看模型，並開始思考這隻生物聽起來會是什麼樣子。這是《玉子》開拍前兩年的事。

製作完《海霧》之後，他寫了《玉子》的劇本，然後一直寄《玉子》的生物模型給我，因為模型會逐漸演變。就連今天也一樣，訪談之後我就要去見奉導演。

奉導演總是很早就邀請你參與嗎？

假如音效並非來自日常生活；需要設計新的音效；電影需要生物的音效；奉導演都會事先告知我，讓我可以準備。我覺得這是一種體貼。這樣比最後一刻才動工還好得多，而且他知道我一直都很忙。

他給我這些東西、請我早點想想看，所以我有很長一段時間可以思考它們，並且把它們帶在身上，當成家庭作業。我們用這種方式拍過《駭人怪物》，然後是《末日列車》。

大概在拍完《駭人怪物》之後、開拍《非常母親》之前，就已經知道《末日列車》的事情。他告訴我他要拍一部關於列車的電影，並請我開始思考它的音效。當然從《玉子》到他現在即將要上映的新片，我們都持續這樣交換意見。

為了創造《駭人怪物》的音效，你下了那些工夫？這隻生物的聲音，好像和我們以前聽過的哥吉拉等怪獸都不太一樣。

《駭人怪物》的怪物，我們一開始是用狗的聲音來設計。假如狗發出低吼聲，我們就會把它轉為怪物的聲音，大概是這樣。但當我們真的試著把這些聲音配上怪物時，它們根本配不起來。

為什麼？因為狗是哺乳類，而且住在陸地上，但怪物會在水中進進出出，而且也不算是爬蟲類。所以這樣算是失敗了。

接著我們改用海獅的聲音作為基礎。我設計這些動物的聲音時，最簡單的部分應該是它的呼吸聲，或攻擊的聲音。

攻擊聲需要更高的音調，所以我們會融合豬和猴子的尖叫聲，並且調高它們，為這個設計創造出三、四個層次。然而，有些要素只靠動物的聲音是不夠的。

首先就是睡覺和打鼾的聲音。怪物在電影中是有打鼾的，就在被困住的賢書逃跑之前。但我不可能跟海獅說：「喂，你打鼾一下。」我無法將鼾聲傳達給動物。

奉導演在《駭人怪物》給我的任務中，其中一個最難的，就是他想要怪物在被燒死前說點什麼。

我問他想要怪物說什麼？結果奉俊昊說（他真的飆髒話）：「操你媽的！我也是有毒廢棄物的受害者！」當然

啦,我們不可能叫動物講這些東西。

奉俊昊想要透過怪物快被燒死的聲音,傳達這種主觀情緒和意圖——牠覺得被冤枉,所以想罵人。這就是無法用動物聲音解決的問題。

巧的是,我在參與《駭人怪物》的時候,有一部叫做《金剛》(*King Kong*,2005 年,見下圖)的電影上映了,是紐西蘭導演彼得·傑克森(Peter Jackson)的作品。

我深入研究他們怎麼替這部電影製作音效,結果發現金剛跟人溝通的場面,像是牠在呼吸,或需要傳達某種情緒時,他們會請一位演員幫忙——安迪·瑟克斯(Andy Serkis),他曾飾演《魔戒》(*The Lord of the Rings*,三部曲 2001 年～ 2003 年)中的咕嚕(右上圖)——並使用配音來設計音效。

我跟奉導演說,我們可以借用這

個點子、運用人的聲音,而且我還請他找來了厲害的演員替怪物配音——吳達秀。達秀事先看過素材(當時還沒有 MOV〔數位影片檔〕,所以我們給他 VHS 錄影帶),練習過之後就來錄音。

但是第一天我們就搞砸了。因為他用怪物的聲音尖叫了半小時,喉嚨啞掉了。兩、三天後,達秀恢復了一點,又回來錄音。

你知道怪物吃完人吐骨頭那場戲嗎?這種聲音是不可能用動物來表現的。所以他也試著發出嘔吐聲,我們就用它來設計音效。接著達秀發出鼾聲,而我們調低它的音調。

至於高潮戲,怪物燒起來並跌倒時,達秀則高聲尖叫;然後我們錄下來、調低音調、再轉變成動物的聲音,創造出怪物臨死前的尖叫聲。奉俊昊非常滿意。所以:**當怪物需要表達情緒時,就必須找人配音。**

《玉子》的話，我知道配音的是演員李姃垠。

《玉子》又不一樣了。本來我們可以再找另一個男生配音，但奉導演說：「玉子是女生，非常內向的角色，而且很害羞。」我心想：「拜託一下，你到底要怎麼表達一隻動物既內向又害羞啊？」

《玉子》開頭有一幕展現出她的女性化和害羞特質，那就是美子撿起掉落的柿子，玉子從斜坡走下來，而美子在溪流中洗柿子時。接著玉子晃過來想吃一顆，但美子說道：「妳已經吃過一些了。」然後把她推開。

這讓玉子發出難過的聲音（哀鳴聲），然後掉頭走掉。在這最初的一幕，我們必須告訴觀眾，玉子不是既強悍又凶猛的豬，而是害羞、女性化、內向的生物。

為《玉子》設計音效時，我們與住在紐西蘭的配樂作曲家戴夫·懷特黑德（Dave Whitehead）合作，他使用了紐西蘭土生土長的酷你酷你豬（Kunekune）的聲音，創造出玉子的基本音效。

後來我們與李姃垠配合，將她的聲音加上去。她會試著發出豬聲，我們便把它錄下來，轉換、混合。李姃垠的聲音最明顯的地方，就是前段玉子發出哀鳴聲並且掉頭走掉的時候。這裡全部都是她發出的聲音。

當你們建構一部電影的聲音環境時，合作的部分占多少？奉俊昊已經決定好的部分又占多少？

每個企劃，奉導演都會跟我討論音效設計的大方向，這跟其他導演不一樣。大多數導演傾向於每一場戲、每個鏡頭都下特定的指示。但奉導演不會這麼龜毛。**他只會談到他絕對要透過某種方式表現出來的重點。**

例如《寄生上流》中，朴家豪宅的門的音效——他跟我說，這是一棟有錢人住的房子，所以有很多門：正門、中門、通往地下室的門，以及通往每個人生活空間的門。因此門的音效就很重要，此外還有鐵柵門，也就是這棟房子的第一道門。門打開的聲響必須要有一種莊嚴的感覺。

他會挑出自己很清楚想要的特定重點，再將它們傳達給我。《非常母親》中，金惠子在切藥草時發出的聲音，感覺可以用來預告本片的悲劇結

局……緊張或粗暴的切菜音效，效果應該會很好。

他只有在想到特定聲音時才會跟我講，剩下的就交給我，隨便我去做。然後在最終混音時，他會從觀眾的角度聽音效，假如他想到新的點子，他就會告訴我。

我不清楚他拍片時是怎樣，但音效的話，他不會事前就計畫好一切，然後照著這些想法來做，反而是專注在基本策略。

用足球來比喻的話，他會跟我說：「OK 老崔，你是這場比賽的攻擊手，所以你就盡全力得分，然後注意一下這個點、那個點跟另外那個點。其他的就隨你高興吧。」我唯一要做的就是贏球。

這讓我覺得**自己並非請來的混音師或監督人，而是有能力去思考與增添電影的要素，就像導演一樣**。而且，他也能夠接受我的構想與提案。

許多人都稱他為「奉細節」，但就我跟他合作音效的經驗，**他其實對其他人的創意還滿開放的**。但因為他完全授權給劇組成員，那個成員為了完成這個責任，就會變成細節導向。結果是我變得龜毛。**因此我覺得這個細節再加上奉導演的細節，才是完整的「奉細節」**。我說得有道理吧？

奉導演的電影中，《殺人回憶》是唯一的時代劇，我想知道你是怎麼處理那個年代的聲音，以及是否遇過任何特殊的難題？

拍攝《殺人回憶》的時候大概是 2001 年、2002 年。不過本片的背景是 1980 年代的韓國，宋康昊在片中開的是大宇生產的車子（現已停產），叫做「Maepsy-Na」。

我們的音效庫沒有那臺車的聲音，可是如果用 2000 年代的車子來模仿那些聲音的話，就會變得很假。所以我們真的去租了那臺車。

有家公司擁有所有韓國時代劇中的真車，而他們會出租這些車子給需要拍片的人。我們受到了他們幫助，用那些車來製作電影需要的音效（引擎、開關車門等）。

重建那個年代交通工具的聲音，是最大的挑戰：當時的巴士、汽車；警車，以及那些引擎聲。我們錄製了這些音效，而我們的資料庫也有許多舊車的聲音。製作團隊努力將這些混合起來，創造出這齣時代劇。

第二個跟年代有關的挑戰，是重現當時周遭環境音、社區的聲音。當時有賣豆腐的銷售員，會四處搖鈴兜售豆腐。為了表現那些聲音，我們善用了配音方法。

與年代相關的大問題，在於周遭環境和交通工具的聲音，但我們找到方法克服它們，而剩下像是對白之類的，就不必符合歷史背景了。我認為傳達那個年代的聲音感受（像是逐漸變大的警報聲），是時代劇中最需要的要素。

光譜的另一端是《末日列車》這部科幻反烏托邦電影。你怎麼創造不存在的世界的聲音？有發明任何新音效嗎？我也很好奇你使用的方法，因為那些角色一直都在列車內。

《末日列車》最大的任務，就是表現出列車的聲音，如何隨著劇情進展而變化；從最末端的車廂一路到引

擎室（右上圖）。末端車廂的居民位處最底層，所以也幾乎就像貨艙一樣很吵。

繼續往前走到中段，列車的聲音就變得像 KTX（韓國高鐵）或法國的 TGV 高速鐵路。後來到了引擎室，噪音幾乎不存在，就跟飛機一樣。你只會聽到空調的聲音，因此我們需要非常多種不同的音效。

為了設計這些音效，我們必須先錄下真的列車聲。我聯絡了韓國鐵道公社，還寄了一封電郵給他們的公關團隊：「哈囉，我的名字叫做崔太永，我是奉俊昊導演的音效總監。由於奉導演的下一部電影跟列車有關，所以我們想要租借一臺列車，並利用一些鐵軌來錄音，想跟您討論是否有合作的機會。」

三個月過去，完全沒有回覆。我想這對他們來說應該很奇怪吧！你怎

麼可能把一臺公用的列車借給私人團隊？所以這條路行不通。但我跟德國 BOOM 音效庫的老闆很熟，所以我寄給他一封電郵：「嗨，皮耶。你最近好嗎？我接下來有個企劃，需要一些列車的音效。你能在歐洲錄一些列車音效再寄給我嗎？估價是多少？」

他說四萬美元，但我只有兩萬。於是我告訴他：「我的預算只有兩萬。有沒有這個價碼以內的方案？」然後他說：「好吧，我們會弄到那些聲音，再透過我們的音效庫賣給你。你可以用，但不可以轉賣。」所以基本上，我好像只付了材料費。

後來，多虧了這部片，BOOM 音效庫建立了一個完整的列車聲音資料。他們花了將近一個月，走遍歐洲各地蒐集列車的聲音，從貨車車廂開始，到高速 TGV，所有種類都有。

他們在捷克還是羅馬尼亞……反正就是某個東歐國家，找到一條長達 17 公里的私人鐵軌，因為可以自由使用，於是他們便拉了一臺列車到那裡，錄下所有類型的聲音。

第二件事是引擎室，**導演的要求是引擎聲聽起來要有情緒，就像《駭人怪物》那樣。**那不只是機械音，而是要讓人覺得它是活的。

為了給人這種印象，本片位於搖晃車廂內的第一場戲（列車「嗖」的一聲開過去），我們放入動物的聲音──獅子與猴子，所以觀眾聽到的聲音包含了動物。這是個妙計，讓他們覺得列車好像有生命。至於引擎室，我們混合了合唱團的歌聲以創造音效。

對我來說，奉導演的電影中，音效最突出的是《非常母親》，或者至少應該說，這部片子是配樂最少的。

《非常母親》是我下了很多工夫的電影。《非常母親》的音效很難做，我覺得《玉子》或《末日列車》都比較簡單，因為那些音效可以套公式。

好萊塢的賣座強片都有一個非常固定的公式，它們是可以預測的，只要這裡跟那裡修改一下就好，所以相對比較簡單。

然而，《非常母親》的音效完全沒加工，意思就是「真實的聲音」。對我來說，其實很**難用真實的聲音傳遞情緒給觀眾，因為這種聲音是客觀的。**我們將音效分成「畫內音」和「畫外音」──劇情內真實的聲音，以及跟觀眾解釋劇情的聲音。

《非常母親》的音效大部分是由

擬聲音效（Foley）[1] 藝術家製作的。一般來說，好萊塢或其他電影都會放入「碰」、「轟」、「嘶」、「嗖」之類的音效，它們稱為「想像音效」（imaging sound effects）。但《非常母親》不能放入這些音效，而且導演超討厭它們。他真的很討厭這些人造的聲音。

我們必須用真實的聲音來設計，所以最後全都是擬聲音效，而且就算是擬聲音效，假如在錄音室找不到想要的聲音質感，我們還是會出門蒐集腳步聲之類的聲音。

《非常母親》裡有一場戲，是金惠子和那兩個被毒打孩子在廢棄的遊樂園裡，為了真實重現那場戲的擬聲音效，我們真的跑去鄉下一間廢棄遊樂園，蒐集遊樂設施的音效。

所以在《非常母親》中，我認為**配樂的功能是從情感角度說故事**，而剩下的聲音，像是對白、擬聲音效、環境音效，都是合乎邏輯的聲音。它們透過聲音從邏輯角度說故事。

理想的電影說故事時，在情感與邏輯上會取得良好的平衡，但《非常母親》並沒有那種配樂，所以**觀眾必須透過真正的聲音去想像情感**。觀眾聽到真實的聲音時，必定會覺得「哇，好可怕」或「哇，這部分好緊張」。

金惠子重擊老人的頭部，殺了他，隨即恢復理智；假如她在清理時聽到那些真實的聲音，就表示她不慌張，因為我們慌張時，正常來說會聽到自己耳內的高音噪音，以及因為心理作用而幻想出來的聲音。我們稱之為「雞尾酒會效應」。

當我們去夜店遇到自己喜歡的人，想要去跟他們搭訕，此時周圍所有音樂和對話都會逐漸消失。但假如對方罵我們，或講了掃興的話，周遭的音樂和聲音就會突然變大聲，然後我們再也聽不到對方說什麼。金惠子的那一幕，所有聲音都消失了，因為她覺得自己做的事情很可怕。

《非常母親》採用了很不友善的、以編劇為中心的音效設計（更勝於《殺人回憶》）。我放進去的所有腳步聲、周遭環境的聲音、細微的聲音，都沒辦法遮蔽。

既然無法遮蔽不好的聲音，那麼

[1] 編按：用各種工具和素材，創造出配合畫面的音效，有助於在場景中營造真實感。此英文名詞來源於好萊塢第一位擬音師 Jack Foley。

每個聲音都很重要，而且品質要好。這真的很難。背景音樂很少，而且在這種情況下，音效必須將導演的意圖傳達給觀眾；角色聽到的所有聲音，都必須用真實的聲音表達。這些都是艱難的任務——但也因為這樣，我非常喜歡《非常母親》的音效。

剛才提到，有時候你會不同意奉俊昊的選擇；你有特別記得哪一場戲，是一開始不知道他的用意，但在技術性放映時才明白的？

有啊。《殺人回憶》有一場戲，我真的跟奉俊昊吵起來。我對他大吼：「我做不到！你行你上啊！效果器給你，你做給我看！」

事情是這樣的：《殺人回憶》有一幕下雨的場景，森林中有個假扮平民的女警察走在偏僻小路上，一旁埋伏於車上的警察，收音機中正在播放申重鉉的〈雨中的女人〉（빗속의 여인，左下圖）。

外頭傾盆大雨，我們聽到的歌聲從無線電中傳來，再變成背景音樂。接著畫面出現了一名嫌疑犯，從隱密的地方往下看著那個女孩走過。就是這個地方，導演說配樂（低沉的轟鳴聲）和音樂要同時出現。

我以前從來沒做過同時混音。所以起初在前期混音時，我讓歌曲播放到配樂出現為止，然後它就會慢慢消失。但奉導演在最終混音時跑來跟我說：「喔，這樣不對。兩段音效要平行播放。」什麼？平行？那對我來說、對觀眾來說，我們是要跟著配樂還是歌曲？我被搞糊塗了。

於是我加重配樂，然後把音樂疊在下面。但這也不是他想要的。接著我顛倒過來試試看，但也不對。那我要怎麼取得平衡？我試用客觀角度思考著，然後奉導演跟我說：「跟著你的感覺走。」但我已經感受不到那種情緒，因為我氣昏頭了。

這件事我從來沒做過，簡直像奇怪的雜耍，結果我情緒失控、發脾氣，開始跟他吵架：「我做不到！你行你上啊！」但就算這樣，這傢伙也沒有

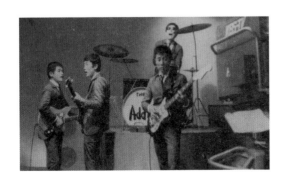

不爽：「拜託啦，我知道你可以。試試看嘛。」

於是我恢復理智，然後他跟我說：「你就照著感覺去試試看。」所以我敞開心胸，冷靜下來，不再用肉體的耳朵來聽，而是打開心中的耳朵。

我思考該怎麼表現這種懸疑與緊張，怎麼強調那個高中女孩而不是嫌犯。於是我試著平衡兩種聲音，就這樣試了三、四次。然後奉導演說：「就是這樣！」但老實說我心裡還是想著：「就這樣？」我當時沒有什麼自信。

後來我去看了技術性放映，看完後我終於了解導演想要的是什麼。後來我在其他電影也常用這招，其他導演的反應大概是這樣：「哇！這也太讚了吧！」他們簡直樂壞了。我從奉導演身上學到一件事：電影的聲音不只要用耳朵去聽，也要用心去聽。

《寄生上流》中「信任鎖鏈」那段連續鏡頭，感覺幾乎像是長達八分鐘的獨立章節，而我對那個段落的音效很好奇。你想凸顯哪些聲音？還有你是怎麼在角色切換的情況下，還能維持聲音的一致？

那可是《寄生上流》中最難搞的

段落，其他地方不需要給導演確認，他只會說：「讚喔，讚喔。」正常來說，最終混音都很快就做完了。奉導演會在下午一點左右過來，然後我們一捲接一捲的混音，每捲大概花個 20 ～ 30 分鐘。

通常一小時就可以弄完不少，但在拍《寄生上流》時，我跟奉俊昊花最多時間混音的部分，就是「信任鎖鏈」那段鏡頭。

前期混音時我還滿保守的，我選擇讓觀眾能清楚聽到對白；就我看來，這是最保險的做法，而且也最容易混音。但奉導演認為，對白雖然重要，但音樂也是重點；所以希望對白清楚，而音樂和音量要有起伏，這樣觀眾才能體驗到音樂的深度。

當然，這些起伏是不同的。我心想：「幅度大概這樣就好。」但導演認為可以再誇張一點。關於幅度要定在哪裡，我不知道他是怎麼想的，畢竟我不是他肚裡的蛔蟲，所以我們會試個好幾次，他聽完會說：「這裡幅度再大一點。」然後他會再聽一次，又說：「這裡的幅度就這樣好了。」

微調的過程很困難，我會說：「導演，這場戲如果用你想要的音量，觀眾會聽不到對白，這部分能不能放寬

一點？」在某個畫面，我們花了 40 分鐘做這件事。到現在還是難以想像，奉俊昊和我為了一場戲花 40 分鐘調整音量。

技術性放映後、正式上映前，我們舉辦了媒體放映會（從坎城影展回來的隔天），而奉俊昊很擔心影廳的設備。放映會是在龍山的 CGV 戲院舉辦，他找我早上去影廳看一下環境。

我們走遍整間放映廳，檢查了聲音和一些設備，但我們當然不可能檢查所有事情，所以他決定檢查一個地方就好 ── 就是「信任鎖鏈」的那段畫面。

他覺得只要聽到「信任鎖鏈」那一段鏡頭的音效，就能知道整部電影的狀況。

他第一次為了檢查影廳設備而尋找參考點，是在《綁架門口狗》上映的時候。

這部片子一開始有一聲狗吠。如果用立體聲來聽，你會聽到它從左邊跑到右邊，但當時我們是用 5.1 聲道混音的，而韓國影廳的條件通常沒有那麼好，所以導演請我從每個音響播放聲音，確保它們功能正常。

我說：「你是認真的嗎？」他回答我：「對。」於是我從左側音響放出「汪」聲，再從右側音響放出「汪汪」聲，然後再從另一臺環繞音響放出「汪」聲。

在《玉子》跟《寄生上流》中，你都會聽到鈴聲。這些鈴聲其實就是參考點，用來檢查影廳的音響是否正常運作。

人們會問我：「那些鈴聲代表什麼意義？」我回答：「喔，它們只是奉導演要我放進去的，這樣他就可以檢查影廳的 5.1 聲道音響。」結果沒人相信我。奉俊昊有時就是這麼古怪。

鏡頭裁縫師：完美縫補「奉細節」

影片剪輯師／楊勁莫

合作作品

《末日列車》／《玉子》／《寄生上流》

楊勁莫與奉俊昊第一次合作是在《末日列車》，他擔任現場剪輯師（on set editor，在現場將片段剪在一起後，再把毛片寄給工作室剪輯師）；後來也參與了《玉子》和《寄生上流》的拍攝，並以《寄生上流》獲得美國剪輯協會（American Cinema Editors）最佳剪輯長片獎[2]，以及提名奧斯卡最佳剪輯獎。

其他作品包括《屍速列車》（2016年）與其續集《屍速列車：感染半島》（2020年）、《密探》（2016年），以及《地獄公使》（2021年）。

根據媒體報導，你跟奉俊昊初次見面是在《駭人怪物》的殺青派對，後來還共進晚餐。你還記得在這兩個場合聊了什麼嗎？

當時才剛結束我的第一部電影《刑事》（2005年，見右頁圖），導演是李明世，而我跟另一個導演林弼成也是好朋友。我們很常出去玩，結果莫名其妙就參加了《駭人怪物》的殺青派對。

派對後我們續了兩攤，為了醒酒來到賣醬油螃蟹的店。那時候我剛進業界不久，奉導演大概只認為我是個影痴，他可能不記得這件事了。

那家店只賣醬油螃蟹，所以我們就點了，但我其實對螃蟹過敏。我坐

[2] 作者按：也是第一部獲得美國剪輯工會最高殊榮的非英語長片，對於獲頒奧斯卡最佳影片的本片來說，算是錦上添花。

在自己超級尊敬的導演面前，而你也知道韓國文化是怎麼樣，所以我也不能說：「我會過敏，你們吃吧。」

沒錯。

所以我就硬吃了，也因為這樣，那一刻永遠記在我腦海裡。當然，就算這樣我還是想著：「我真的很想跟這樣的導演合作。」但我從來沒想過，我們第一次見面竟然如此奇特。

你吃完螃蟹之後還好吧？

我的嘴巴和喉嚨都整個腫起來。

在當下有裝沒事嗎？

有啊，我裝成完全沒事的樣子，但我的嘴唇大概是平常的兩倍大。

你擔任了《末日列車》和《玉子》的現場剪輯師，這個職位在韓國以外的國家很少見；而這兩部電影都是跨國製作，當時的實際工作情況大概是什麼樣子？

《末日列車》和《玉子》的情況有點不一樣。《玉子》的話，只有美國跟加拿大這兩部分的現場剪輯是我做，剩下的部分我負責主剪輯。

《末日列車》是我第一次跟奉導演合作，只負責現場剪輯和一些視覺效果[3]，不是主剪輯師。

參與《末日列車》的契機是什麼？

我是透過攝影指導洪坰杓的介紹，他也是《寄生上流》的攝影指導。我之所以被挑選為現場剪輯師，是因

[3] 編按：Visual effects，簡稱 VFX；利用生成的圖像或影像，創造看起來真實的效果或場景，取代較為危險、昂貴，或者根本不可能實現的狀況。

為我精通英語，而且這部電影的視覺效果很吃重。

我在念大學的時候就對視覺效果有興趣，而且也很熟悉操作構成影像的程式，以及移除綠幕。現場剪輯的一大好處是，我們在拍《末日列車》時基本上是一起生活的，所以我們有很多機會與演員溝通，並且觀察奉導演做的所有事情。

幾個月的經驗分享後，我們在個人跟工作方面都變得很親密。這種氣氛一直持續到《玉子》，它也是視覺效果占主要部分的片子。奉導演將剪輯交給我的另一個理由，我想是因為我在現場，能夠較快模擬出視覺效果鏡頭之類的東西；這樣當我們拍攝完畢、開始在工作室作業時，就能省下許多準備時間。

現場剪輯師能夠剪輯視覺效果，這種情況很常見嗎？

沒有吧。就我看來，你確實需要兩把刷子才能出頭，而我認為視覺效果就是我有別於其他剪輯師的地方。所以這是我替奉俊昊做的事情之一。

奉俊昊畫的分鏡非常一絲不苟，因此他通常都知道自己想看到什麼東西。就你在《末日列車》或《玉子》的現場經驗，現場剪輯有可能改變已經拍好的（或呈現出來的）東西嗎？

奉導演的分鏡真的畫得很細，但現場的情況總是會有點不同，有時企劃必須動得比預期還快。

比方說，他在分鏡時已經想好四場戲、四段鏡頭，但基於後勤方面的限制，只能拍兩場。所以他會問我：「欸，這些片段可能不重要，你可以把它們接起來嗎？我想看看是不是真的不需要它們。」

然後我就會快速剪輯一下，再跟他說：「導演，我不認為這些場面是必要的。我們可以直接跳到下一段鏡頭。」這些變更還滿常發生的。

你提到自己在參與《末日列車》後，在《玉子》中被賦予更重要的職位，而這令你很驚訝。奉俊昊是什麼時候第一次找你討論這部電影？

我當時正在參與《屍速列車》（右頁圖），但就算這樣，我也不是……該怎麼說……剪輯高手之類的。

透過現場作業，我和幾位優秀的

導演建立了良好的關係，但我真的沒有出名到可以接《玉子》這種大案子。不過我英文還不錯，而自從《末日列車》之後，我也接過幾部 CGI（電腦合成影像）很吃重的電影。

後來我還因為《愛上變身情人》（2015 年）獲頒青龍電影獎，這是我第一次擔任商業電影的主剪輯師，而奉俊昊當時正在為了《玉子》物色人才。我參加頒獎典禮的時候，奉俊昊傳了一段非常感人的影片訊息給我。我當時真的受寵若驚，後來我就首次以主剪輯師的身分跟他合作。

《玉子》的 CGI 你參與了多少？因為這又是一部特效很多的電影。

《玉子》的話，我的剪輯團隊也負責視覺效果剪輯。剪輯的時間軸比其他電影都長多了。很多演出都是由一位演員戴著玉子的面具在演，這必

須整合到剪輯中，但我很難知道結果會如何。

其中有很多場戲都是滿滿的視覺效果，所以我們先做了戲劇性剪輯，接著是 CGI 剪輯，但這還沒結束，因為接下來 CGI 團隊會做一些粗略的動畫寄給我們，再讓我們做調整。

之後，等到我們做出接近成品品質的算圖（rendering），還要再調整一次；例如根據視覺效果團隊給我們的東西，剪接到畫面上。

所以有很多作業是來來回回的？

我們在剪輯的時候，視覺效果製作人與後製監督人會一起來工作室作業。當剪輯完成後，他們會檢查，並且重新分配 EDL（剪輯決策表）給 CGI 團隊。

有時在開始當天的剪輯作業之前，我們會先審核視覺效果，看看外包廠商寄給我們的東西，並且討論該不該調整。這一切都發生在我們的剪輯工作室。

我想特別聊一下《玉子》的某一場戲，就是那場大規模的飛車追逐；美子追著被帶走的玉子，從米蘭多的大

樓跑到街上、再跑到地鐵。可以談一下剪輯這段畫面的過程嗎？

動作戲的分鏡非常精準，鏡頭順序建構得非常好，所以對於這些場面來說，關鍵在剪輯時要讓節奏緊湊。我們會一格一格檢視這些畫面，並且盡力消除任何會減少速度感的東西。

你的意思是說，片中比較安靜的場面反而更難剪輯？

我已經很習慣剪輯那些安靜的場面了，所以不會覺得太難。但我覺得最難剪輯的場面，就是對話。

奉導演至少會做出一些變化（例如攝影機走位），所以他拍的對話戲很有趣。但我剪輯過的許多電影，**最具挑戰性的時刻，通常是人們坐在餐桌旁邊，邊吃飯邊對話的場面**。身為剪輯師，最簡單的場面某方面來說也是最難剪的。

你是什麼時候開始接觸到《寄生上流》的工作？

《寄生上流》的工作其實是緊接著《玉子》，感覺就像：「OK，我們接著再拍一部。」

但我的心態變得有點不同，因為之前跟奉俊昊合作的電影，像是《末日列車》和《玉子》，它們都是全球性的企劃，預算比較多，而且電影如果講英語，會承受一些壓力。

不過《寄生上流》的話，奉導演第一次跟我聊到它的時候說道：「現在我們可以愛拍什麼就拍什麼，不必擔心英文程度了。」

處理《玉子》時，奉導演就曾經擔心我們不能照自己的想法去剪輯，因為 CGI 太多了。所以在剪輯時沒什麼空間可以發揮，假如我們想做出任何大改變，都會影響到 CGI，然後 CGI 的時間軸就毀了。

《寄生上流》是那種讓我們大展身手的企劃，愛做什麼就做什麼，可以在剪輯方面試試新東西，冒更大的險。這就是奉俊昊說的：「這部片子就講韓語吧。我們會玩得很開心。」也因為這樣，當時沒人知道這部片子會在國外爆紅。

可以舉出幾個自己新嘗試的技術或場面嗎？

在《寄生上流》裡，奉俊昊採用

大膽的剪輯，而我提供了許多技術面的花招。比方說，有一場戲是勤世用繩子勾住基宇，再將繩子的末端繫在金屬管上。

畫面本來要跟著動作，直到末端繫上的那一刻為止，但鏡頭沒有捕捉到那一刻；於是奉導演想找個拍得更好的鏡頭，然而都找不到。

不過，剛好有個鏡頭聚焦於那個區域，只是時機不對。於是我們就插入這個畫面，反正它很短。這不是CGI，只是剪輯花招而已。

還有一場戲是基澤一家人在開派對，弄得一團亂還吃了狗食，然後雯光回來了。當她按下門鈴大家全都愣住時，有一個遠景鏡頭。

在這個鏡頭前是基婷的特寫，她正在吃狗點心；但在遠景鏡頭中，她的肉乾拿錯手了！於是我說：「門鈴響了，大家都會看向門口，沒人會知道基婷用哪隻手啦。」所以我們就保留這個鏡頭，當作彩蛋。

此外，在處理「炸醬烏龍麵」的段落時，拍攝當下的速度跟剪輯後的速度差很多 —— 我必須剪出一種緊湊感。於是我們分割這場戲，讓演員的手先出現，再將幾個部分「縫」在一起，縮短時間。這項作業多半是由剪輯完成的，藉此稍微壓縮節奏。

這種把好幾個鏡頭「縫」成一個畫面的技術，你使用多久了？

我用很久了！我聽說大衛・芬奇（David Fincher）執導的《社群網戰》（*The Social Network*，見第 313 頁圖）和《顫慄空間》（*Panic Room*）都有用過這招。

比方說拍完一個過肩鏡頭[4] 後，假如分割了這個畫面，有時候其中一方講完話、換另一方講時，時機會對不上；所以他們會將分割後的部分縫在一起，讓節奏更流暢。

我以他們為靈感，在自己的電影中使用這招，就好像我發明的一樣！例如，有一場戲是基宇教基澤演戲，我們想要「第一次拍到的基澤」加上「第三次拍到的基宇」，因為它們各

[4] 編按：Over-the-shoulder shot，攝影機被放置在對象的肩膀和頭部的後上方。此鏡頭最常用於呈現兩個對象之間的來回對話。

有細微的差別，因此我們將它們縫在一起，**讓它看起來就像連續的鏡頭。**

關於鏡頭與畫面的節奏，可以再多談一點嗎？

大致上來說，我認為奉俊昊的鏡頭越來越短了。技藝精湛的導演都偏愛直接呈現鏡頭。奉導演找到一個很棒的折衷之道。有些鏡頭他會讓我們多保留一些情境，但其他部分，他無法忍受任何多餘的畫面。這些鏡頭就必須被剔除。

我看過你在之前的某次訪談說，奉俊昊的電影通常都沒什麼置喙餘地，因為他很清楚自己想要的是什麼。你們有在剪輯方面出現過爭執嗎？

幾乎沒有。**我的職責是將導演的願景化為現實**，並盡可能不要製造壓力。有時監製和導演對於某段剪輯會意見不合，但奉俊昊身兼二者，也就不會有這種衝突了。我會投入時間改善他想要的畫面，而且跟他共事越久，投入的時間就越多。

奉俊昊最有名的地方，就是他不拍補充鏡頭或主鏡頭（masters）[5]。這對你的剪輯流程有什麼影響？

有時候奉俊昊來到剪輯工作室，看我們剪輯某場戲時，他會坦白的說：「這個部分我沒拍，因為我不知道我們需要它。」然後請我剪得自然一點，而我也會想辦法搞定。

但是，我們很少發生「必須插入某個鏡頭卻沒拍，只好用別的」這種錯誤。我覺得這就是現場剪輯制度的好處。

如果我們真的很想要某個鏡頭，在現場剪輯時就會知道了。有時我們因為沒有那些鏡頭，反而會生出一些有趣的東西。

假如用了美國那一套方法，拍攝插入鏡頭和補充鏡頭，後期製作當然也會用它們，畢竟會有大量的片段可以更改場面之類的。

[5] 編按：為避免鏡頭素材不足，先用遠景完整拍下整場戲當作主架構，接著重複以中景或特寫拍個別演員和細節，最後再由剪接安排、呈現畫面。

但假如一開始就想像自己沒有這些補充畫面，有時我們把「接在前面的段落」跟「接在後面的鏡頭」摻在一起，反而會剪得很好。

《寄生上流》中有個很好的例子，就是基宇將基婷介紹給朴家。那場戲之後，還有一場戲是金家一家人去美容院。他們想讓基婷（潔西卡）看起來很體面，於是美容院裡就有一段畫面，是家人們在討論怎麼把潔西卡這個假身分演得很像。

後來那段鏡頭被拿掉了，以這部電影的脈絡來說，它真的有點冗長。但現在你看最終成品時，基宇說完「我認識一位美術老師——潔西卡」的下個畫面，潔西卡就和基宇一起站在門口，按朴家的門鈴。

這並非原先的計畫，而是在剪輯工作室做出來的，因為中間那段鏡頭被剪掉了，我們把後面那場戲直接搬過來，我覺得這樣反而更有趣。

最後我還想問個問題，你提到剪輯師的工作整體來說就是協助導演實現願景，那麼在與奉俊昊合作的三部作品中，有沒有哪一場戲令你感到特別自豪，或者覺得有展現出你的特色？

奉導演有好幾次將蒙太奇[6]畫面留給剪輯師去安排節奏；《寄生上流》的話，就是最有名的信任鎖鏈。身為剪輯師，我認為它必定是我的代表作——同時也是我剪得最開心的一場戲。

對此導演並沒有真的跟我討論過這個鏡頭或那個鏡頭，我只是讓它配合我手上的參考音樂，並根據直覺來創作蒙太奇。因此我覺得它是最令我滿足的作品，而在我看到觀眾對它的反應後，又更加這麼認為。

當時是在哪裡啊⋯⋯洛杉磯嗎？我們舉辦了《寄生上流》的放映會，還請音樂總監鄭在日彈鋼琴，結果那段畫面讓全場起立鼓掌。

[6] 編按：Montage，組合一系列不同地點、距離、角度、拍攝方法之多個鏡頭，編輯成有情節的片段。

分鏡很龜毛，但我可以任意填滿

演員／蒂妲·史雲頓

合作作品

《末日列車》／《玉子》

史雲頓初次登上大螢幕，是 1986 年英國導演德瑞克·賈曼（Derek Jarman）的作品《浮世繪》（Caravaggio）；從那時開始，她就已經成為這個時代最出色、最變化多端的演員之一。

史雲頓演過非常多作品（超過六十部電影）、涵蓋各種題材，而且獲得的讚譽也不少——她在《全面反擊》（Michael Clayton，2007 年）中的演出，贏得奧斯卡金像獎和英國影藝學院獎；2013 年獲得紐約現代藝術博物館的表揚；入選《紐約時報》二十一世紀最偉大演員；2020 年獲選為英國電影協會會士。

在這些最令人難忘的角色中，包含了兩次與奉俊昊的合作（但角色有三個），而且都是潑婦——《末日列車》中的梅森部長、《玉子》個性迥異的雙胞胎露西·米蘭多和南西·米蘭多。

這三個角色雖然可怕，卻也會令人帶有一種奇特的同情心，由此可見史雲頓的演技有多麼精湛。

妳還記得自己看過的第一部奉俊昊作品嗎？

我記得非常、非常清楚。是《駭人怪物》，因為……好吧，我一時想不起來是什麼時候，但我記得那時是在紐約和朋友一起吃早餐。

在那間小咖啡廳所外的走廊等待時，我翻閱了一本《紐約客》雜誌；開頭是《駭人怪物》的影評，結果下午我就去看了這部電影。

我還記得那張美麗的圖片——怪物伸出觸手的美麗插圖，反正我就是

因為這張圖跑去看電影的。當然啦，這部片子令我非常震撼。

接下來我看了所有我能找到的奉俊昊作品，甚至連奉導演說「令他難以啟齒」的《綁架門口狗》都找到了。

我不知道他是覺得這部電影拍得不太好所以難以啟齒，還是覺得有人說他們看過這部電影，會讓他很不好意思。但我是這部電影的大粉絲！看完他所有作品後，我有一種嗑太多藥的感覺。

後來我在坎城影展遇到他——我真的、真的很不會記日期，我得查一下什麼時候。他應該是為了《非常母親》而來的吧？還是來當評審的？[7] 而我是為了《凱文怎麼了？》（*We Need to Talk About Kevin*，2011 年）參加影展。他在隔壁開評審會議，然後我們就一起吃了早餐。

我沒聽錯吧？妳說奉俊昊對《綁架門口狗》難以啟齒嗎！我感覺他每次提到它都會說：「拜託別看，它真的很蠢！」妳有跟他聊過這部電影嗎？

我知道啊！他這樣講，反而讓我更想看！但我說的是真的。我不知道是因為他拍這部片子的時候還沒養狗，還是知道我有養狗，總之他真的很不想談這部電影，甚至還有點難為情。

妳還記得初次見面在坎城影展共進早餐時，最先聊的是什麼嗎？

我很確定我們花了很多時間聊早餐該點什麼。我們一拍即合，惺惺相惜。當然，我本來就非常喜歡他的作品，但他這個人還真符合我的期待。他很好相處，既風趣又有好奇心——歡樂和調皮到不行。

從那天起，我們就變成了非常親近的朋友。他當時正在籌備《末日列車》，但他很快就跟我說：「《末日列車》裡真的沒有可以給妳演的角色。」他為了我應不應該飾演克勞迪婭，跟我談了將近一小時。

坎城影展結束後，他有好一陣子都在問我要不要演克勞迪婭。他一直問我，而我回答：「我真的很想跟你合作，但我不想演她。」然後他安靜了幾個禮拜。

有一天他寫信給我……啊，不對，

[7] 編按：時間應為 2011 年，奉俊昊擔任坎城金攝影機獎（Caméra d'Or）的評審團主席。

他已經把劇本寄給我了，我讀完後覺得很有意思。然後他說：「妳知道梅森部長嗎？原本設定是穿西裝、舉止溫文儒雅的男人。妳覺得這個角色怎麼樣？」然後我們就一起拍片了。

他有說過為什麼要找妳演出這個角色嗎？

沒有！你幫我問問看！我不知道，我真的完全沒頭緒。

這個角色一開始是穿西裝、舉止溫文儒雅的男人？我覺得挺有趣的，因為片中的梅森部長和原本的設定差很多，至少美學方面是這樣。
我想先談談梅森的鼻子，妳曾說過自己早就想演這種鼻子的角色。請問為什麼會有這種願望？

這是我跟導演剛開始攜手踏上驚奇之旅時的事了。天曉得？或許在第一次共進早餐時，我就說我一直很想演鼻子長這樣（史雲頓邊說邊用拇指把鼻子往上推）的角色。

我個人是覺得這很好玩啦，顯然大家也這麼覺得。而且你可以既簡單又便宜的做到這件事 —— 只需要一片

透明膠帶把鼻子往上拉，然後嘴型就會跟著變得很有趣，眉毛也會往上抬。這個角色的整體姿態就浮現出來了。

我在梅森這個構想出現之前就已經提過鼻子的事了，後來導演說：「好吧，妳要怎麼處理這個穿西裝、舉止溫文儒雅的男人？」

而我說：「先處理鼻子好了！」接著他帶著長期合作的監製崔鬥虎，以及我的好朋友 —— 服裝設計師凱薩琳·喬治（見右頁圖），來到蘇格蘭的奈恩（Nairn）。

我們決定一起把玩這個角色，找出梅森的樣子。我把整堆正式服裝放在客廳，凱薩琳也把所有東西帶來。我做的第一件事，就是用透明膠帶把鼻子往上拉。接著我們就像一群六歲小孩在幫洋娃娃穿衣服 —— 只不過洋娃娃是我。

奉導演拍了一張照片，照片中有一位女士，我們稱她為「鸚鵡女郎」。我不知道她是誰，她看起來就像隻鸚鵡。她就是風格比較自然的梅森。反過來說，梅森就是這位女士的極端版本，很像宮崎駿作品中的角色。

這位女士成了梅森的雛形；她有點駝背，穿著一件制服。我記不太清楚了，大概是圖書館館員之類的吧？

髮型也差不多是那樣。但接下來我們把它搞得更迷幻，後來乾脆戴假髮。我們一點都不想讓她看起來很自然。

接著我穿上制服，戴上綬帶和仿造勳章。整個過程大概花了一小時，我的烤箱裡有個派在烤，所以我知道時間過了多久。一開始我說：「OK，我把派放進烤箱裡烤，烤好之後我們就來吃午餐。」結果派烤好的時候，我們也快搞定了。

真厲害。那麼妳是在這段時間揣摩她說話的聲音，還是之後才想出來的？

應該是之後才想出來的。跟奉導演共事就是這樣，他非常鼓勵與歡迎天馬行空。他對我跟凱薩琳都是，鼓勵我們做就對了，就連最不切實際的

構想都不必遲疑。至少我到目前為止跟他合作的作品都是這樣。

我們會從各種角度討論，尺度略有不同，不是全都這麼極端或怪異。到目前為止我跟他共同塑造的三個人物——梅森與米蘭多姐妹，本來就已經非常極端和怪異了，甚至可說是滑稽。因此我們會有計畫，讓某個東西更自然一點，或許別那麼招搖。畢竟到目前為止，我們一直都在煽風點火。

那我們就順其「自然」，來談談露西跟南西這兩個角色吧。我知道妳很早期就加入《玉子》的陣容（跟《末日列車》相比），他們當時還在處理劇本和故事。奉俊昊是什麼時候第一次給妳看《玉子》的大綱，或告訴妳這個故事的內容？

我們在首爾參加《末日列車》的首映，隔天早上他送我們去機場。另一個人在開車，導演坐在前座，他往後靠，把一小張素描拿給我看。他畫了這張小女孩站在大豬旁邊的小塗鴉，然後跟我說：「這就是我下一部片子。」而我說：「這是什麼鬼？」

我剛剛提到宮崎駿——奉導演跟我有許多共同之處，其中一個就是都

很喜歡宮崎駿，尤其是《龍貓》（見下圖），有點像我們兩個心目中的神作。還有《神隱少女》，我們都很喜歡那對雙胞胎，她們一開始像怪物般可怕，最後卻變成令人同情的角色，甚至可說是教母了。所以這張最初的素描，讓我覺得它是在致敬（不是抄襲）我們喜愛的宮崎駿。

說到這個，妳談到的角色——湯婆婆和錢婆婆，有趣的地方在於她們外型一模一樣；而露西和南西雖然臉長得一樣，但審美觀差很多。妳是否有想過讓她們看起來完全一樣？或者，妳是怎麼想出她們個別的外型？

我們的構想是，她們其實長得一樣。只不過其中一個比較放任自己，另一個卻花很多錢在化妝品、髮型，以及其他所有方面。不過我演南西並

沒有用到太多假體，她的臉部結構沒變，只是髮型跟衣服很難搞，或許皮膚也沒有露西那麼水嫩。

我們的構想是，她們其實有一點《不死魔咒》（*Dorian Gray*，見右頁圖）的感覺：南西像是剛從閣樓走下來，而露西是米蘭多公司的寫照與門面。所以她在第一段戲開頭帶著牙齒矯正器，下一場戲她的牙齒就全部變整齊、變白了。

我讀過某篇報導，妳為南西想了一個特殊的細節，也就是讓她隨時都戴著頸枕。這是怎麼想到的？

我不知道耶，它只是眾多細節之一。當然囉，現在我到處都可以看到它，不只是機場，你走到任何地方都會看到有人戴頸枕。基於某些理由，我覺得非常有趣，而且我們也沒在電影裡看過某個角色戴著頸枕到處走。

我真的不知道耶，我只是覺得她必須戴著而已。一個人戴著頸枕到處走，還真的有點厚臉皮。「我不在乎別人看到我在飛機或公車上戴頸枕」，這種想法非常令人佩服。這個人不在乎別人的眼光，所以我們覺得這樣很適合她。還有她的衣服：整體概念是

她很愛打高爾夫球，所以再怎麼穿，都是穿高爾夫服裝。

妳提到南西的背景故事之一，是她愛打高爾夫球。妳替角色創造故事時會深入到什麼程度？因為據我所知，奉俊昊在背景故事方面不會給太多細節，或應該說，他讓演員自由發揮，而不會跟你講要怎麼演。

我跟其他人合作時沒有做過這種事。每個跟我合作的人，感覺都有一套不同的慣例和模式。

我不確定這是不是必要的，或甚至算工作的一部分，但我們在創造這些故事時還滿開心的……它們甚至不是背景故事，而是支線。

關於梅森，我們有一整套幻想故事；我一直在想梅森的列車座艙是什麼樣子？她在裡面放了什麼？我是這樣想像的——因為那頂假髮很明顯像帽子一樣，我們甚至沒有把它黏好，只是把它隨便蓋在我的頭上；所以我認為，她的座艙裡或許有個假髮架，可以把「帽子」放上去。

如果是這樣，難道她是禿頭嗎？於是我試著說服奉導演，讓我有一場掉假髮的戲，假髮會在某一刻脫落，然後觀眾就會看到我的禿頭；但最後我們並沒有這麼做，不過她在某一刻倒是有把假牙拿下來。

我也很喜歡幻想梅森到底是不是女生，誰知道？我的意思是，我不確定梅森是何方神聖。梅森的可能性是無限的。

梅森也可以把她的假奶脫掉、掛在假人身上啊！我們想這些奇怪的東西想得非常開心，而且我們也替米蘭多姐妹想了許多支線故事。

這真的很好玩，雖然就算沒有這些故事也還是可以拍戲，我們只是拿它們娛樂自己。

這其實讓我想到妳說過的一句話，我非常喜歡；妳說自己到片場之前會先做功課，然後就可以在劇中世界玩得很開心。在正式演出這些角色之前，

妳還會做哪些功課呢？

正如我所說，到目前為止我跟奉俊昊合作的作品，我得到的指示都非常簡單——它們既不算角色、也不算真人，有點像是……兩者合在一起？所以這一切都帶有遊戲的要素。

我覺得假如採用另一種方式合作（本來也是如此打算），就不會是現在這樣了；可能會更內斂，沒有很蠢的笑點（或比較少）。

不過這真的很像化裝舞會，而我也享受著這些角色的內心小劇場，並想像他們的其他生活。

在正式拍攝時我們也維持著這種滑稽感。但正如我說的，我之前沒有跟別人這樣合作過。真的只有他會這樣。我也不知道他跟別人合作時是否也這樣，尤其這幾個角色剛好都……我真的想不到更好的說法，可以形容我跟奉俊昊一起拍戲的感覺：他希望我自由發揮。

他的工作方式既有紀律又結構分明，剪輯師就跟在他旁邊。他會不斷把拍好的鏡頭拿給劇組看——聽起來好像很拘束，但我覺得非常自由，因為他會說：「你上一小段就是這樣離開畫面的，然後下一小段是你走進畫面的樣子。」所以我在**各個小段落中是自由的，可以用任何方式填滿它。**

我覺得這種精確度反而令我非常自**在**。這種玩樂、即興的感覺，是他非常重視的部分。他重視的是所有夥伴都能非常自在、投入，並且樂在其中。

我還想請教關於米蘭多姐妹的角色問題，那就是聲音。她們之間有明顯的劃分。妳是怎麼決定：「這個人講話聽起來是這樣，另一個是那樣」？

當然，我們必須在角色中創造出差異性，並做出決定，讓她們差越多越好，而這也包括聲音。我們希望南西跟她的糟糕父親非常相似；實際上沒有這個角色，但我們卻好像有看過他的感覺，因為這個女兒（或兒子）在某方面實在太像父親了。

對於露西的構想是她有點被當小孩看待——或許她是雙胞胎當中的妹妹。好玩的是，我家裡也有雙胞胎，他們生日只差四分鐘，但我女兒喜歡說自己是妹妹，而我兒子喜歡形容自己是哥哥。基於某種理由，我覺得這非常重要。

我的感覺是，露西深切的認為自己是妹妹，而南西認為自己是姐姐。

因此她們散發出的感覺截然不同。或許她們的生日只差幾分鐘，但南西非常認真看待她的執行長職責，並且覺得自己就是父親的大女兒；露西是妹妹，非常現代化的女性，她費盡心思想要跟南西不一樣。

露西希望自己看起來很時髦或年輕，這表現在她的服裝配色上——她穿的「千禧粉紅」幾乎引領潮流。

對啊，千禧粉紅和千禧白。我喜歡她穿的白色。我們總說她在簡報時穿的洋裝，看起來就像 SPA 治療師。「讓她穿 SPA 風服裝」是非常重要的構想。

聽說妳兒子養的史賓格犬成為玉子的靈感，這是真的嗎？

是的。奉導演見過我們家的蘿西（Rosie），她可是大家長喔——我們養的狗已經到第五代了，但她是第一代，要叫她一聲阿祖。導演來找我處理梅森的事情時，第一次見到她，並且也很喜歡她。她真的超可愛！

所以當我們開始討論玉子時，最常聊的話題是「這隻動物是誰？」初期她就只是一隻大豬而已，沒有什麼個性。蘿西算是早期的模特兒，她有一種莊嚴的氣質，讓人可以放心依靠她。正如我說的她是大家長，也是阿祖。我們都叫她「狗狗元老」（OG Doggie）。玉子就有給人這種感覺，因為美子也很依靠她。

我們也談到《龍貓》的某個畫面：姐妹倆落在龍貓的肚子上、然後彈起來——接著拍了很多蘿西的影片當作參考，也拍了很多表情照，尤其是眼睛。當她看起來很難過時，眉毛會變成三角形，非常有趣。我們討論玉子的時候就一直在聊這個問題：她有沒有眉毛？結果蘿西就成了玉子的原型。

我想請妳形容一下您與奉導演的合作關係，因為它好像超越了典型的「演員／導演」關係；當妳談到他的電影構想時，甚至超越了「我負責哪個部分？我該做什麼？」的境界。
他會經常跟妳討論一些妳沒參與的企劃嗎？例如《寄生上流》和其他即將上映的作品？

他跟我聊很多啊。畢竟我也曾經以監製的身分與他共事。我是《玉子》的監製，而且我很喜歡這份工作。我

喜歡跟他聊計畫、情節、發展啦……我覺得這些經驗都非常寶貴。

我們會持續討論各種企劃的各種旁枝末節，也會聊那些我沒參與的企劃。我們談得很開心！

左圖：

《末日列車》的梅森部長，頭髮像是塗了糖漿，鼻子令人聯想到美國漫畫家蘇斯博士（Dr. Seuss）筆下的角色。雖然醜到不行，但無可否認的是，這種外表非常引人注目且十分有趣。史雲頓變化多端的演技更，是為其增色不少。

右圖：

儘管在審美與道德方面相去甚遠，《玉子》的米蘭多姐妹都很令人難忘。露西的外表比較吸引人，代表她試圖正面思考、但最後還是一場空；而冷血的南西則是表裡一致。

電影配樂，必須有「踢到罐子」的感覺

作曲家／鄭在日

合作作品

《玉子》／《寄生上流》

鄭在日寫過許多南韓影視的代表性音樂，除了《寄生上流》（2020年奧斯卡頒獎典禮時，在杜比劇院演奏過），還有《魷魚遊戲》（2021年）那令人毛骨悚然的配樂。

鄭在日畢業於首爾爵士樂學院，從年輕時就對音樂抱有熱情；除了獨自作曲之外，也會跟各種樂團合作。首次以電影作曲家的身分亮相，是在1997年由張善宇執導的《壞電影》，他與姜基英共同作曲。2000年～2010年期間，他經常替各類型電影作曲，而與奉俊昊見面之後的兩次合作成為他的生涯關鍵：2017年的《玉子》和2019年的《寄生上流》。鄭在日以奉式風格寫出兩首風格迥異，也令人難忘的配樂。

你第一次與奉導演共事是在2014年的電影《海霧》，你還記得第一次見面是什麼時候嗎？

當時韓國發生世越號沉沒事故，這是非常悲慘的事件；而《海霧》的主題剛好是一艘沉船……所以遇到了一點困難。我第一次見到奉導演時，他剃了光頭，我心想他應該也為了渡輪事故感到很難過吧。

你怎麼會受雇替《玉子》作曲呢？

奉導演離開紐約之前跑來找我，給我了劇本並邀請我替它作曲。他就講了這些而已，完全沒有其他想法或指示。我心想：「這也太奇怪了吧。」

《寄生上流》的話，奉導演有非常具體的構想，但《玉子》的話他真的什麼都沒說。所以我就照自己的意

思去做。

你的音樂在《玉子》中想傳達的理念之一是城鄉差距，這是怎麼辦到的？

《玉子》從頭到尾，每個地點都分得很清楚。鄉下、都市，最後還有超級都市之類的東西。從一開始，我的構想就是「每個地點的聲音應該要不一樣」。**它是一部道地的公路電影**，所以我們在作曲時都會謹記這一點。

在美子首次試圖救回玉子的過程中，她們跑過首爾的一條地下街。配樂使用了銅管樂器，非常有趣——而且也令人莫名的聯想到巴爾幹音樂。可以聊一下為這段畫面作曲的過程嗎？

感謝你發現了！那真的是巴爾幹音樂。奉俊昊不太喜歡中規中矩，他喜歡有點扭曲的音樂。我記得一開始試著給他更接近好萊塢風格的配樂，後來我突然想到艾米爾・庫斯杜力卡（Emir Kusturica）。

我們都很崇拜這位來自塞拉耶佛的導演，而他會在自己的電影裡使用巴爾幹音樂，因此我們決定試試看；雖然大多數人都沒聽說過《流浪者之歌》（*Dom za vešanje*，1988 年，見下圖）或《黑貓白貓》（*Crna mačka, beli mačor*，1998 年），但奉導演一聽就懂了。

跟《寄生上流》相比，《玉子》的取景真的非常多元，因此我可以一路巴爾幹到底。當我們拍《玉子》時，奉導演跟我說想怎麼做都可以，這還真不像一個名導演會說的話。

我記得很清楚，他說創意總監可以自由發揮。我很喜歡玉子，因為那時候我愛上了貓，而玉子給我的感覺就像一隻貓。

不過《寄生上流》就不一樣了，他給了我完全設定好的形式，這是從他的想法延伸出來的。

後來玉子抵達紐約，而動物解放陣線在跟蹤她進到倉庫時，出現了一點點

聲音，聽起來像是六角手風琴。為什麼會選擇這種聲音？

那其實是一臺阿根廷的班多鈕手風琴（bandoneon，見下圖），不是六角手風琴；這個樂器是奉導演選的。補充一下，我是徹底的電影痴，回顧一下那些經典的電影，就能發現有些音樂真的挑得很出色。

例如俄國導演安德烈・塔可夫斯基（Andrei Tarkovsky）的作品《犧牲》（Offret，1986 年），就選用了《馬太受難曲》（Matthäuspassion）。然而奉俊昊使用〈安妮之歌〉時，我對他的判斷也感到很驚豔。

另一方面，兩部電影都有幾幕刻意沒放配樂。你是怎麼決定哪場戲該安靜無聲的？

我替電影作曲時都會這樣。剪輯版出來之後，我和導演會見面討論。「這裡要放音樂，那裡不要放音樂」之類的。

聽起來兩部電影的工作流程差很多，我很好奇這兩種方法你有偏好哪一種嗎？或是在能夠自由發揮時反而會有壓力？

兩者完全不同。《玉子》因為真的什麼都沒有，所以作曲時擁有更多自由度，而且當我說想要仿效庫斯杜力卡時，導演也能接受，這令我非常開心。

《寄生上流》的話就完全不一樣了。它只有兩個主要場景，因此奉導演要求比較集中的聲音。於是我不斷尋覓那個最適合的「集中的聲音」。正如我之前提到，《玉子》是公路電影，所以它肯定至少有一種聲音可以用在《寄生上流》。

那時候的情況大概就是這樣吧。不過說真的，兩種方法都很難。我還是必須徵求許可，而且我還記得，我去北馬其頓的史高比耶（Skopje）找尋地下音樂時，有一刻甚至想著：「唉，我搞砸了。我該怎麼辦？我該怎麼跟導演道歉？我大概要一輩子做他的僕

人了。」這種事情很多，即使到現在也一樣。

在蒐集《玉子》配樂靈感的過程中，有感到猶豫或緊張的東西嗎？

《玉子》的重點在於，千萬別讓音樂與場面搭配得太完美（這樣的話，它就會變成我們很熟悉的好萊塢電影了），而且要讓**音樂「聽起來」很搭，但又有點不穩**。就像本來跑得很順、接著突然跌倒，或是很努力做某件事但失敗了的那種感覺。

我認為這種感覺非常重要，它影響了整部電影的拍攝。就連結局時找到的平靜，都不是真正的平靜。「我們度過了這一切，但現在該怎麼辦？」——音樂要喚起這種想法，而且要讓觀眾透過電影配樂感覺到這回事。這就是我在思考的事情。

我很喜歡你之前提到的「集中的聲音」。可以稍微定義或描述它嗎？

我不知道耶。音樂不是語言，所以又更難一點。就算《寄生上流》，我仍然不確定奉導演有沒有得到他想要的聲音。所以現在我只是做好自己分內的事，然後希望他會懂。

你曾經說《寄生上流》中信任鎖鏈的配樂，歷經千辛萬苦才想出來。你對這段劇情的初期構想是什麼？它們跟最終成品的配樂有什麼差別？

奉導演不喜歡「正常」的音樂，所以他其實不怎麼喜歡我努力寫的曲子。它必須有點瘋癲，有些地方要怪怪的，而且一定要有主題。我必須適應這一點，而這其實是從《玉子》就開始的。

《玉子》中有一場戲，動物解放陣線正在說服美子，他們必須將玉子送到美國；那場戲的音樂我們重做了十次左右。奉導演說這樣不對，它必須要有「踢到罐子」的一刻。

也就是說，它必須先有穩定的步調，接著某個地方突然崩潰……他就是這麼說的。信任鎖鏈的連續鏡頭也一樣。這段畫面真的有夠長，而他覺得配樂聽起來也必須是扭曲的。

你在《玉子》開拍後才加入企劃，《寄生上流》則是一開始就參與製作，奉導演當時是怎麼跟你解釋《寄生上流》的？

我先拿到了《寄生上流》的劇本，導演給我劇本時，也讓我看了朴家豪宅的模型。所以我心想：「哇，這傢伙還真的有備而來。」

這其實令我更緊張，因為《玉子》比較像一場探索之旅。我去了史高比耶，還出現在片頭名單，這都令我超級興奮，有點像寫了一首搖滾樂。

但是《寄生上流》的配樂就是非常量身訂做的感覺。有點像波斯地毯——我覺得我的工作流程就像在裁縫。

和奉導演合作的兩部電影，有雙方講好的工作流程嗎？或是合作方法？

電影作曲家跟電影導演的互動永遠都一樣，只有喜歡或不喜歡而已。所以即使我寄了一堆東西給他，他不喜歡的話也沒辦法。

〈信任鎖鏈〉的開頭，我試著使用電腦生成的弦樂器，但聲音不夠好，所以我乾脆自己彈鋼琴。結果他很喜歡，而這也讓我意識到，我應該試試不同的東西。

即使不是一首完整的曲子，我也要試著讓配樂配合這段鏡頭——理論上至少是如此。不過到頭來還是這樣：我給他曲子，他喜歡就喜歡，不喜歡就不喜歡。

你有跟奉俊昊討論片尾名單的音樂嗎？因為《玉子》片尾名單的音樂多半沿用原本的配樂，但《寄生上流》卻有一首原創歌曲。

玉子和美子經歷一切之後終於回家，這個結局其實沒有真的很快樂。畢竟發生了這麼多事情，觀眾心裡還是會有疙瘩。於是我們後來討論出，想在結局傳達一件事：**這種平靜的感覺既不單純也不快樂；**而這就是我作曲的方向。

《寄生上流》的話，奉導演說他**希望大家在戲院看完電影之後，會想跑去喝一瓶燒酒**。在韓國，燒酒是人們心情苦悶，或覺得生活既寂寞又憂鬱時最常喝的東西。所以他請我寫一首片尾曲，讓觀眾想去喝一瓶燒酒，然後覺得：「對啊，這世界就是這樣。」

你在寫《玉子》的主題曲時有什麼感覺？

正如我說的，我一開始希望配樂能傳達一種訊息：**我們唯有全身帶著傷疤才能找到平靜。**

不過就我個人來說，當時我愛上了一個人，而且我想要跟他長期交往。那時我的情緒五味雜陳，所以我寫了一段簡單的旋律，像是「Mi-Sol-Mi」、「La-Sol-Sol」。結果我無意間就把它寄給奉導演了。它甚至是未完成的旋律，但奉導演說：「這個可以試試。」所以我們就用了。

電影配樂以及你寫的音樂，似乎大致上分成兩種模式。第一種是音樂跟著畫面上的動作，第二種是音樂加強特定時刻的調性。你怎麼決定某個情況下要用哪一種模式？

我覺得這取決於導演的風格。假如有一場追逐戲，我就會寫一首感覺很緊張的曲子；但有時導演不想這麼

直接。即使我很推薦巴爾幹音樂，但我也會這樣說：「我們來試試巴爾幹音樂吧？它雖然很緊張，卻也有點古怪。」類似這種方法。

我覺得一直都是根據導演風格和劇本的需求，共同努力找出個別情況下的最佳選項。

導演的要求真的很模糊：「這樣很讚，那樣很讚。」所以我們就先做出來，如果發現這不是我們要的，那就再試一次。大概就是這樣的反覆流程。

我想回頭談一下《寄生上流》的音樂特色；可以跟我聊一下配樂是怎麼「選角」的嗎？

其實它並非很有邏輯的過程。真要說有什麼比較大方向的概念，那就是它的聲音是集中的，以及它很可能是弦樂器的聲音。此外，它或許有點巴洛克風格。

不過最重要的，還是找出這些問題的答案：這個人為什麼殺了另一個人？他們為什麼會走到這個地步，犯下他們這輩子最嚴重的罪行？大概就是這樣。

因此導演不斷跟我強調，我必須思考配樂該怎麼從次要的時刻（例如

信任鎖鏈那場戲），一路演變到謀殺發生。

　　我還記得有一場戲，父親抱住女兒，女兒因為被刺傷已經快死了，她說：「不要再按（傷口）了啦。你按了反而更痛。」這是本片中我最喜愛的場面之一。即使到了最後，我也試著不要失去這種幽默要素。

你提到信任鎖鏈這段畫面有點難處理。那麼《寄生上流》中有任何音樂是你覺得比較好寫的嗎？

　　沒有。我不知道是不是真的，但據我所知，奉導演當時覺得我真的不行，甚至想開除我。但他沒有真的這麼做。

《寄生上流》沒有試鏡，只有一起喝兩杯

演員／崔宇植

合作作品

《玉子》／《寄生上流》

崔宇植是最近剛加入奉俊昊固定班底的演員之一，他在《玉子》中飾演一位米蘭多公司的員工，並在《寄生上流》中飾演倒楣的基宇。對於西方觀眾來說，崔宇植最有名的角色是《屍速列車》中的高中棒球選手，但他從 2011 年就活躍於韓國影視圈，演過各式各樣的角色。

例如為了繼續住收容所，而假裝想當牧師的年輕人（2014 年的《巨人》，他以此片贏得釜山國際影展年度男演員獎）；以及殘酷的超能力刺客（2018 年的《魔女首部曲：誕生》）。

話雖如此，他飾演的基宇仍非常出色，因為他肩負重任，將觀眾引入片中的世界，同時還要護送他們離開。

我想從你在《玉子》中的角色開始聊起。我讀過報導說，你是被奉導演的助理推薦的，他看過你在《巨人》的演出。這是真的嗎？

對啊，他的助理先看過《巨人》（見下頁圖），然後再請奉導演聯絡我。我不記得實際情況，但我聽說是這樣沒錯。他打電話給我之後，我們便見了面。

他是為了《玉子》這部電影來見我的，但我不知道他在講什麼，因為當時韓國沒人知道他在做什麼。我們對於這個角色或電影都一無所知。

他告訴劇組，別跟我談到這個角色或這電影，而且我還要跟 Netflix 簽約。我們見面時，他說我在《巨人》中的演技很好，他也提到我看起來很年輕，就像國中生；但他的角色大概二十幾歲，所以他想改變我的外表，

You're on your own now.

讓我看起來老一點。除此之外他就沒多講什麼，所以這次見面後，我就只能等他下一通電話。

奉俊昊希望你在《玉子》中看起來老一點，那你有想出什麼方法，讓自己更符合他心目中的角色形象嗎？

關於奉導演想要我的角色有什麼外表，我們其實不必給視覺統籌添麻煩；導演只說：「頭髮蓬亂，不注重外表。」我猜他對我的第一印象是很乾淨——看起來既年輕又俊美，但他希望我粗獷一點，所以我刻意不刮鬍子。但其實我臉上本來就沒什麼毛，而為了這個角色我留了很亂的鬍子。

拿到這份工作之後，他怎麼跟你形容

這個角色？

奉導演的劇本寫得非常、非常好。每個角色都有專屬的小細節——像是說話時的抑揚頓挫。就連《寄生上流》或是他拍的任何電影，所有角色在劇本中都有專屬的語氣和姿態。

我飾演的阿金是一個求新求變的新世代，雖然年輕但很大膽——這在韓國相當少見。我覺得這是在向觀眾展現一個從未存在於韓國的世代。在奉俊昊的劇本中，角色都解釋得很清楚，所以演員不必自己創造新人格。

說到《玉子》的阿金還有《寄生上流》的基宇，劇本上有哪些具體的東西對你很有幫助？

我飾演基宇的時候，我覺得我應該把他演成……我不知道英文該怎麼講，失敗者嗎？他很努力，但考不上大學。他很不會考試，但其實不笨。不過我真的不知道該怎麼演出這種樣子。我要把他演成不笨還是不聰明？

於是我問了導演：「我比基婷還笨嗎？基婷比我還聰明嗎？或者我是全家最笨的那一個？」但他告訴我：「不對、不對，他不笨啦，他其實很

聰明，而且他很關心別人——他真的很善良，但缺點在於當事情沒有照著他的計畫走時，他就會慌亂，然後搞砸所有事情。他一旦失敗就會一蹶不振。」只要感到壓力，腦袋就會關機——這個概念對我真的很有幫助。

說到《寄生上流》，一切都是他的計畫，對吧？是他邀請基婷當家教的。當計畫失敗了，他就變得有點不知所措。

我覺得奉俊昊和我找到了好方法來表現這件事。如果我們搞砸了，基宇就會變成白痴，感覺像個長不大的小孩。只用基婷很聰明、基宇很笨想的話，這種表現方式就太簡單了。

我曾讀到一篇報導，當你還在演《玉子》時，奉俊昊就跟你談到《寄生上流》（至少提過概要）；他問你接下來的計畫，然後告訴你要維持皮包骨的身材。這是真的嗎？

是啊，他是這樣講沒錯。拍完《玉子》結尾那個遊行的畫面之後，我告訴他我打算練肌肉增重。當時我演了幾個類似的角色，全都是皮包骨，所以想要做些改變。

我告訴奉導演，我想增重、變得不一樣，結果他說維持皮包骨就好，而且不講理由。我說：「呃……為什麼？」他告訴我：「唉唷，你就繼續這樣，因為我想要……我不知道、我不知道啦！」

我也接下來沒有片子要拍，所以我說：「喔，好吧。」就這樣。之後我們完全沒聊到任何事情。

後來有次我和史蒂芬‧連一起喝酒，他說：「喔，恭喜你啊老兄。我聽說你跟奉俊昊又要合作了。」我說：「什麼？」我完全不知情。

那天晚上之後，奉俊昊便問我接下來幾個月要做什麼。我說：「接下來我沒事了。我想要增重。」他說：「不行。繼續皮包骨。到我辦公室，我們聊聊幾個角色吧。」然後他告訴我，他只能說到這裡，剩下都不能講，所以我說：「好吧。」

後來你隔了多久才知道《寄生上流》會是什麼樣子？

我覺得應該是五、六個月後了吧。當時我也不能跟任何人講。我的父母一直問我為什麼沒工作，但我什麼都不能說，只能等。這段期間導演會傳簡訊問我過得如何：「你過得如何啊？

有繼續皮包骨嗎？」

你還記得跟朴素淡做的「化學反應測試」嗎？

奉俊昊知道我喜歡喝酒，他也喜歡小酌幾杯，素淡喝酒的時候也很好笑。於是導演邀我們去一間居酒屋（見下圖），還告訴我們要穿非常邋遢的衣服。他說我們不可以洗澡，也不可以化妝，只要穿著很舒適、很破舊的衣服就好。

我前一天就沒洗澡跟刮鬍子，然後就這樣去了，素淡看起來也超邋遢的。素淡和我還真的臭味相投；我有看過她、也知道她是誰，但我從來沒想到她跟我這麼像。這是我們第一次見面，而且彼此狀態都很差。

一開始有點尷尬，但也非常好玩。

後來我們也沒有做朗讀臺詞之類的工作；當我為這次訪談做準備時，我回想了在《寄生上流》的工作情形，才發現我們從來沒朗讀過臺詞、沒有試鏡，**我覺得這部電影搞不好都沒有人試鏡過**（朴家的小男生跟小女生或許有吧？），所以我很好奇流程是怎樣。假如我們當中有人演得很爛怎麼辦？這真的很奇怪。

你還記得第一次跟素淡見面時的情況嗎？就只是正常的對話，測試你們能不能融洽相處？

那次見面很輕鬆。奉俊昊替我們拍了一張照片，還問我們現在正在做什麼。他告訴我們，他已經想好了一些角色，我們演兄妹，然後宋康昊演爸爸。那是我第二次或第三次聽到宋康昊要演我爸爸，但那時我們甚至不知道這些角色的用意、故事線或任何東西。

你跟宋康昊和張慧珍之間也有類似的化學反應測試，藉此找出一家人的互動方式嗎？

前期製作期間，我們（金家）都

聚在同一個空間。劇組租了一個半地下室空間，穿著非常破舊的睡衣，然後就這樣拍攝了幾個鏡頭。這甚至不算真正的臺詞朗讀，只是想看看我們在視覺上會是什麼樣子。

你之前有稍微談過是如何與宋康昊發展關係，並且在整個拍攝期間都叫他「爸爸」。那麼你是怎麼熟識他，學習與他共事的？

韓國的輩分觀念很強，這不太像工作夥伴關係，而且老實說，你很難跟不同年紀的人親近。在現場必須注意禮貌，這就是文化，而且這種前輩與後輩的觀念非常根深蒂固。

但在《寄生上流》中，資深演員們都很棒。我有時會很害羞，我心想如果我叫宋康昊「前輩」，就很難親近對方，所以便開始叫他「爸爸」。

老實說，你不是每次都能在片場碰到這麼好相處的資深演員或前輩。稍有不慎就會顯得不禮貌，然後關係就變差了。

不過，拍攝《寄生上流》的時候，我們都住在同一間旅館三、四個月，所以在開拍之前，大家就已經非常親密了，因為我們戲外也都是整天聚在

一起。

感覺我們真的是一家人，真的是妹妹、哥哥、媽媽、爸爸。我試著與所有演員保持這種關係，不只是宋康昊而已。而且我們都用角色的名字稱呼對方，像是忠淑或基婷。

奉俊昊有說過他希望這家人的互動是什麼樣子嗎？

他跟其他導演不一樣，在現場不太會直接下指示。**他只會給大方向，而我們必須去思考他真正想要的東西**，所以會嘗試各種版本，而我覺得這就是奉俊昊想要的。

我們先試這個、再試那個、然後又試另一個。透過這樣，我們會找到一種共識。**演出是由三個要素組成的──在劇本中讀到的東西；分鏡中的姿態或動線；以及奉導演在現場告訴我們的構想。**

你有曾經為了找到對的版本或共識而感到緊張嗎？

有一場戲讓我四天睡不著覺。為了這件事我還跟奉導演發了很多牢騷。這部電影用我的表情當作最後一場戲，

令我感到壓力非常大。我在演這場戲時，甚至不知道該露出什麼表情。

這傢伙失去了他的家人，妹妹死了、爸爸失蹤。他甚至不知道自己身在何處。而我必須在片尾用一個表情表達這件事——看著鏡頭。《殺人回憶》中也有一場戲像這樣。

我一邊嘀咕一邊問奉導演：「這裡我到底該怎麼演？我該哭嗎？還是怎樣？」他說：「放心啦，我們一定會拍到我們想要的表情。」他百分之百相信我，但我其實心裡慌了四天。

《殺人回憶》中宋康昊那場戲，是在流程初期拍攝的，而我也一樣，因為我們必須搭好布景，然後拍完就要拆掉。淹水那場戲和最後一場戲，都是在電影的初期和中期拍攝的。

我不是很確定，但我聽說宋康昊是在拍攝第一天或第二天拍那場戲的。我為了該怎麼演而感到很痛苦。我們拍了好幾次，因為奉俊昊會說：「或許我們可以試試這樣。」或是「我們試著那樣拍吧。情緒上來一點，或是收斂一點。」我們還試了抽菸和不抽菸的情況。

來到現場後，奉導演和劇組所有人都不敢跟我講話。他還在現場替我放歌，讓我平靜下來。感覺他好像在

告訴我，就算我演得不完美也沒關係。他就像在跟我說：「我會罩你！別擔心。你不喜歡也沒關係。我事後會改善。」那場戲真的很難拍。

那麼有哪個鏡頭是你覺得演得很棒的？那種狀況最後是怎麼結束的？

我們保留了幾個奉俊昊喜歡的畫面，像是一個我在哭的鏡頭，也留了一個我沒哭的鏡頭。我們拍了好幾個版本，然後每個版本挑一個最 OK 的畫面。奉導演想要所有表情的最佳鏡頭，因為他必須看看哪個鏡頭在剪輯結束後，跟整部電影最搭。所以我們把一個表情拍到 OK 之後，就會換下一個表情。

哪個鏡頭後來放進了最終成品？你有對哪個鏡頭特別有感覺嗎？

拍完一個嚎啕大哭的鏡頭後，我們又拍了一個面無表情的鏡頭。後來就決定用面無表情這個。但老實說，所有鏡頭我都很喜歡。無論最後挑中哪個，我都會很開心，因為這場戲沒被剪掉。

你還記得奉俊昊在現場放的音樂嗎？

我在現場聽了超喜歡，就問他這是什麼歌？然後他就寄給我了。大概全都是古典樂吧。《四季》（*Le quattro stagioni*）之類的。我完全不懂古典樂，所以我也不知道它受不受歡迎、或有不有名。

說到最後一場戲，以及它和《殺人回憶》那場戲的共同點，你有請教宋康昊他是怎麼演的嗎？

有啊。我問他那場戲在想什麼。但宋康昊其實不太常跟別人談演戲。他只會說：「演就對了。弄懂它。」他甚至不會評論別人的演技。

你提到你們全都住在同一間旅館三、四個月。那種經驗是什麼樣子？有哪一場戲是你們特別喜歡聊的？

那種地方讓我們可以放鬆。大家在片場壓力都很大，每個人都想發揮最好的演技，也想知道怎麼樣可以演得更好；但奉俊昊在現場都不太會讚美別人，甚至連回饋都沒有。

他通常只會講：「OK、好、讚，

我們拍下一場戲。」所以我們很難判斷自己演得好不好。我覺得每個人都有這種感覺。

當下戲吃飯或喝酒時，我們都會問彼此：「我演得還好吧？」然後旁邊的人會說：「對啊，你演得很棒。」大家都會互相打氣。

有一場戲我們全都在朴家的客廳裡，這場戲拍起來很有趣，我們會討論該怎麼準備。「我們這樣演，你那樣演，然後我這樣演。」拍完這場戲之後，我們還會回頭討論它。

大家都對這部電影有企圖心，或者說是對演戲有企圖心——我們都想演得更好，這也是為什麼我們一直想知道自己演得好不好，就連宋康昊也是這樣。他會問自己演得好不好？接著便一起喝酒。奉俊昊也會過來，說說他在片場不太能說的事情，像是他喜歡某一場戲。因為如果他這樣說，我們就會更努力去演。

聽說金家藏在朴家客廳桌子下的那場戲，在拍攝現場感覺非常像喜劇，而且你們好像也是這樣演？但當你們真正看到電影時，這場戲卻呈現了嚴肅和緊張感。

躲在桌子下面時真的覺得非常好玩，還 NG 了兩次，因為大家都忍不住笑了出來。但是拍出來的成果卻很深沉、又有點奇怪，幾乎有點令人毛骨悚然。

有一場戲是雯光跌下樓梯（見下圖）。當時我們覺得它既可憐又殘酷，但是在坎城影展首映的時候，每個人都在笑。他們甚至還歡呼。後來我去紐約跟觀眾坐在一起看這部電影，他們也是邊拍手邊大笑。

有時候觀眾對一場戲的看法，跟我們拍攝時的想法是不同的。還有一場類似的戲，用桃子摩擦雯光的臉。拍攝當下我們都覺得：「這樣真的 OK 嗎？」但放映的時候，我們可以看到基婷很絕望、我們一家人很絕望，所以別無選擇，只好採取這種行動。

我知道奉導演拒絕回答關於本片隱喻的問題。本片上映後，其中一個主要的話題是那顆供石的意義。我很好奇你們在拍片的時候，是否會經常討論這種隱藏的彩蛋？

我覺得這就是奉俊昊的個性。他不太想跟你解釋，而是讓你自己弄明白，他不會給你正確答案。

我們在旅館吃晚餐時，我會跟曹汝貞、朴素淡、李善均聊很多。喝酒的時候也一直聊，但不是認真的，就瞎猜而已。

「這是什麼意思？這難道不是比喻這個嗎？還是那個？這顆石頭難道不是這個意思？」我們的想法全都截然不同。

我覺得這顆石頭代表基宇感受到的責任，但曹汝貞覺得它象徵著成功的捷徑。我們對於它的象徵性都有不同的想法，這令我覺得很有趣。

這個問題可能偏向製作方面，但你知道電影中那顆供石是哪來的嗎？

劇組想租很貴的石頭，但他們發現，假如真的用了很貴的石頭，就不

好笑了。所以基宇朋友帶來的供石，其實沒有很貴，但基宇和我們都以為很貴。

我覺得這樣更有趣。這就是為什麼他們不用很稀有或很珍貴的石頭。這顆石頭要有來歷不明的感覺。於是我們租了一顆石頭、又還回去，後來製作了道具石頭，演戲的時候會用。總共有三顆，其中一顆在我家。

是他們送你的嗎？

滿多人想要那顆石頭的。它只是道具，大家可以隨便拿，但是只有三顆。有一顆是用來砸我的頭，所以有點輕。但也不會太輕，因為它要重到不會在地上彈跳，才不會太像道具。

剩下那兩顆，一顆很輕、一顆很重。我拿到重的那顆，那顆是大家都想要的。我猜他們應該「競標」過那些石頭，然後某人標走了，所以石頭也沒了。但後來導演跟監製說：「喔，我覺得我們應該給基宇一顆。」

奉俊昊什麼時候告訴你，他希望由你來唱片尾曲？

我一開始以為他在開玩笑。他是在拍攝結束之後跟我講的，應該是剪輯到一半的時候。

我去錄音室錄我的臺詞（同步對白錄音），然後他跟我說：「啊，我正在跟音樂總監討論，我覺得你替我們唱首歌應該不錯。」

我以為他在開玩笑，所以我回他：「好啊，唱就唱。」我跟他說我唱歌不好聽，但我是開玩笑，而且我以為他也是開玩笑。他聽過我唱卡拉OK，所以他知道我唱得有多好。

接著他說：「喔耶！歌詞是我寫的喔！所以一定會很好玩。」後來我就回家了。然後下次錄音時，他告訴我音樂已經弄好了，我一週之後要來唱這首歌。

我問他：「真的假的？」然後音樂總監就給我聽他隨便錄的音樂。音調有夠高，高到我唱不上去。

我說：「奉導演，我唱不出來。」他說：「哪會？OK啦、OK啦！我們會做一些後製，然後就OK了。」後來他們降了兩個Key還怎樣，但音調還是很高。不過我成功唱完了。

宋康昊很喜歡這首歌。每次我們一起吃晚餐，他都會慫恿我唱，而他每次都成功了。

←崔宇植飾演《寄生上流》的基宇，帶來了精湛的演技。基宇是劇情的推手，而且這個角色也發揮了支柱的作用，替本片開場與收尾。

結語
即使體制再糟，
每個人都值得拯救

每次當奉俊昊的電影來到尾聲、開始跑片尾名單的時候，我都感覺故事並沒有結束、角色並沒有消失，倒是很像在跟朋友道別。

奉俊昊的角色實在太寫實、太錯綜複雜，令我們不禁想像他們在片尾名單後，人生會怎麼走下去。

這些角色們經歷的事情，並不是他們人生中的全部；而我們之所以覺得他們會繼續走下去，倒不是因為知道有續集，而是因為我們認為人生就是如此。

奉俊昊的電影中，喜劇跟悲劇通常是交織在一起的。同理，電影所描寫的事件和經歷，在當下通常是一場災難，但奉俊昊很清楚的表明，最重要的是要走出陰霾、展望未來。身為觀眾，何其有幸能夠參與這場旅程。

他的作品反映並揭露了世間的各個層面——這也是他的電影之所以如此驚險刺激的原因。相互交疊的主題（像是基於資本流動而產生的固有社會隱患，以及為了在其中生存所必備的同理心）避開了說教意味，因為奉俊昊的目標從來就不是要拍道德劇。

他的電影總是有話想說，但那些訊息會交織在他的故事中，而不是單一的呈現某個意圖。

再次強調，藝術源於生活，生活源於藝術。人們經歷的事情，幾乎不會有哪些時刻是單純的說教。我們從這些經驗當中學習，是成長過程中很自然的一部分。

奉俊昊避開好萊塢式傳統（瀟灑的主角、漂亮的結局，更別提他還放棄了最終剪輯版的特權），卻獲得評論與商業方面的成功；但他依舊難以預料，述說的故事也不一定會遵循既

定規則——角色或許不能走到最後，結局也不見得會明朗成型。

《寄生上流》在劇情中段揭曉驚人真相；《玉子》的主軸背叛了觀眾的期待；還有《末日列車》主角的本性……你幾乎無法預測這些轉折。

現在大家最想知道的是，奉俊昊接下來要做什麼？如果現在就說奉俊昊正位於生涯顛峰，那可能有點低估他了。

雖然導演功力不斷精進，但這不代表他早期的作品就不是傑作。不過在《寄生上流》極度耀眼的成功之後，至少可以確定的是，這位導演從來沒有如此受人矚目過。

2021年，奉俊昊上了美國導演工會（DGA）的「導演剪輯版」Podcast（Director's Cut），接受導演雷恩·強生專訪，他提到了自己正在寫兩部劇本：一部是韓語片，以首爾為舞臺，混合了恐怖片和動作片；另一部是英語片，改編自2016年的真實事件。

後來媒體宣布他將執導《米奇7號》（Mickey7）的改編電影[1]，而且根據報導，他同時也在拍一部韓國動畫電影，跟深海怪物有關。也就是說，奉俊昊同時在跑好幾個企劃，而且每個都相去甚遠——就跟他之前的電影一樣。

奉俊昊有個獨特的本領：即使他的電影無論在調性或主題方面都很多變，但他能夠既回首過去、又全速邁進假想的未來。

例如《殺人回憶》和《末日列車》，乍看之下截然不同，但必定會讓人覺得是同一個人的作品。

他無疑是一位性格派導演（雖然他既害羞又熱愛與他共事的人，所以可能會拒絕這個標籤）——他的電影有極具風格的表現力與連貫性，令人一眼就能辨認出來，此外他也堅定的拒絕屈服於道德絕對主義。

有人問他怎麼能夠輕鬆遊走在各類型與調性之間？而他不只在一個場合說過，他其實沒有意識到這回事。

他將自己的拍片習慣比喻成調酒或烹飪——還真是恰當的形容，因為這兩種技藝雖然都仰賴一定程度的計算，但通常都偏重愛與直覺。

按照這種具體的說法，奉俊昊的

[1] 編按：美國作家愛德華·艾希頓（Edward Ashton）於2022年推出的科幻小說。

電影中總是能看到他的「指紋」，因為他一直在塑造討喜的魯蛇與怪東西。

而且即使對未來很悲觀（他的角色從來沒完美達成目標過），但他的作品通常都留有一絲希望。這兩種看似不相容的模式，是其作品的吸引力之一。**他既堅定又實際，卻不忘提供另一條往前走的路。**

這對他的反抗特質來說是個關鍵：他是個反傳統的人，對政治抱持很直率的看法，而且怒氣不小，但他也看見了人性當中超然的二元性。

即使體制（以及創造它的人）再怎麼糟糕，每個人、每件事都仍然值得拯救。

無論是徹底擺脫有缺陷的權力結構（《末日列車》），還是學會如何與它們共處（《玉子》），奉俊昊都提供了一盞明燈，哪怕隧道盡頭的光線太微弱，那怕一開始很難看見。

再傳教下去就太老套了，所以我就這樣收尾吧：奉俊昊這個終身影痴，如今自己也成了戲院大掛毯的一部分。他喜歡希區考克、馬丁・史柯西斯、金綺泳（這只是其中幾個他公開表示欣賞的導演）的作品，他的電影也經常與他們對話。

但奉導演也創造出自己的電影語言，橫跨了他那些極富原創性的非凡作品。你猜不到奉俊昊接下來會說哪一種故事，這就是他這個說書人的一大魅力——我相信你也會很樂意被他迷倒。

作者致謝

我必須感謝許多人，將本書從頭護送到尾。我一個人絕對辦不到，而且我何其幸運，能夠與如此出色的夥伴合作，將這本書生出來。其中最重要的夥伴是崔鬥虎，他很慷慨的給了很多管道，而且就算有數不完的電郵要看，他還是超級體貼、有耐心。當然，還要感謝奉俊昊，沒有他這本書就不會存在。

也要感謝崔太永、崔宇植、洪坰杓、鄭在日、蒂妲‧史雲頓、楊勁莫，願意抽空與我們分享經驗──能夠與如此傑出的天才們暢談幕後花絮，真是既榮幸又開心。

說到傑出的天才，還要非常感謝大衛‧羅利撰寫本書的序言，他的參與簡直像是祝福一般。

本書也受到大衛‧詹金斯（David Jenkins）許多幫助，他帶我進入 Abrams ╱ Little White Lies 這個家庭，並且押寶在我這個作者身上，不斷禮遇與支持我；他的幫助是無價的，讓這本專題著作得以問世。

我從來沒見過如此敏銳且思慮周延的編輯──我希望這本書出版之後，我們還能繼續聊電影、聊電玩、聊到天南地北。

我也非常感謝克里夫‧威爾森（Clive Wilson）和梅莉迪絲‧A‧克拉克（Meredith A. Clark），以及傑出的韓‧南丁格爾（Han Nightingale）、特蒂亞‧納許（Tertia Nash）、法布里吉歐‧費斯塔（Fabrizio Festa），把這本書設計得很美。

再提幾位其他的關鍵合作對象：沒有雪倫‧崔（Sharon Choi）和江政民的幫助，我永遠無法完成這本書，他們給我的幫助超越了單純的訪談和譯者；此外也感謝研究助理安娜‧史旺森（Anna Swanson）的努力。

感謝所有親愛的知心好友、讀者、支持者。我希望能私下感謝你們。我要特別感謝布萊恩（Brian），陪我度過這一切。

最後，本書獻給我完美的媽媽韓明子，並紀念我爸爸韓信甲，我對電影的熱愛深受他們影響。我愛你們、想念你們，但願你們在我身旁。

《Little White Lies》致謝

由於我的獨生女在撰寫本文時出生，所以我沒有參加 2018 年的坎城影展，這也是我自從 2011 年以來第一次缺席。

不騙你，錯過奉俊昊新片的世界首映會，真的讓我很遺憾；早在我臣服於 2006 年《駭人怪物》的大肆宣傳時，他的電影就已經迷倒我了。

由於行動不便，我只能透過推特，間接體驗這場活動，然後我很快就發現一件事：說到奉俊昊新片《寄生上流》的首映會，最熱情與期待的人就是美國作家兼記者凱倫・韓。

我爬了她創立「奉群」時的文章；隨著奉俊昊緩慢而穩健的征服全球，這個粉絲團也持續存在並擴大。對我來說，奉俊昊贏得 2019 年奧斯卡最佳影片時，最讚的東西就是凱倫在家錄的反應影片；當信封內的名字被大聲唸出來時，凱倫高興得又哭又叫。

這個輝煌時刻過後不久，本書企劃就開始了，我第一次傳訊息給她時非常害羞，但她很乾脆的回應了。

編輯凱倫的稿子真的充滿樂趣，

她對於奉俊昊電影在形式與情感方面的細節，有著鞭辟入裡的見解，實在太適合介紹這位拍出《殺人回憶》的男人；而且她對於資料的熱愛更是躍然紙上。本書的最後一大片拼圖是訪問史雲頓，所以收尾的時候就跟開始時一樣，既有趣又興奮。

我要感謝 TCO 設計團隊（特蒂亞、韓、法布等人），TCO Printworks 的老闆克里夫・威爾森，加上溫蒂・克勒克（Wendy Klerck）以及文斯・梅德里奧斯（Vince Mederios），讓我們能夠像這樣對書籍投入這麼多時間與精力。

也要感謝我在《Little White Lies》雜誌的同事：亞當・伍德沃德（Adam Woodward）、漢娜・史壯（Hannah Strong）、瑪莉娜・艾許歐提（Marina Ashioti），在過程中給我的建議。感謝艾瑞克・克洛普弗（Eric Klopfer）和梅莉迪絲・A・克拉克，他們是我們在 Abrams 的守護天使；再度允許我們催生出這本電影專題著作。

我想感謝高俊昊（布萊恩）和

尹秀國，提供本書美麗的插圖，以及 Netflix 的克里斯·岡薩雷茲（Chris Gonzalez），提供我們十分精彩的幕後花絮。

感謝雪倫·崔與江政民翻譯精彩的訪談內容，以及薩斯基亞·洛伊德－蓋格（Saskia Lloyd-Gaiger）協助抄寫。也要感謝崔鬥虎的協助，他忙著參與奉俊昊的新作，卻還是不斷替我們穿針引線。

最後我要感謝亞當·奈曼（Adam Nayman），他曾寫書介紹過柯恩兄弟、保羅·湯瑪斯·安德森（Paul Thomas Anderson）、大衛·芬奇，也促使我們推出這個系列。

圖片來源

2 PA Images/Alamy Stock Photo

10 REUTERS/Alamy Stock Photo

25 Everett Collection Inc/Alamy Stock Photo

27 Peter Phillips/Alamy Stock Photo

28 Everett Collection Inc/Alamy Stock Photo

29 dpa picture alliance/Alamy Stock Photo

30 CTK/Alamy Stock Photo

33 Paul Smith/Alamy Stock Photo

40/41 The History Collection/Alamy Stock Photo

62 Photo 12/Alamy Stock Photo

65 BFA/Alamy Stock Photo（左上）Pictorial Press Ltd/Alamy Stock Photo（中上）Collection Christophel/Alamy Sto-ck Photo（右上）colaimages/Alamy Stock Photo（左下）Moviestore Collection Ltd/Alamy Stock Photo（右下）

75 TCD/Prod.DB/Alamy Stock Photo

90 Collection Christophel/Alamy Stock Photo

94 Album/Alamy Stock Photo

97 TCD/Prod.DB/Alamy Stock Photo（左上）Photo 12/Alamy Stock Photo（中上）Photo 12/Alamy Stock Photo（右上）Co-llection Christophel/Alamy St-ock Photo（左下）TCD/Prod.DB/Al-amy Stock Photo（右下）

110 Moviestore Collection Ltd/Alamy Stock Photo

120 United Archives GmbH/Alamy Stock Photo

126 Photo 12/Alamy Stock Photo

128 Chungeorahm Film/Chungeorahm Film/Chungeorahm Film

129 Chungeorahm Film/Chungeorahm Film/Chungeorahm Film

131 Photo 12/Alamy Stock Photo（左上）Everett Collection Inc/Alamy Stock Photo（右最上）TCD/Prod.DB/Alamy Stock Photo（右上）Everett Collection Inc/Alamy Stock Photo（左下）Collection Christophel/Alamy St-ock Photo（右下）

141 ScreenProd/Photononstop/Alamy Stock Photo

160 Photo 12/Alamy Stock Photo

163 Allstar Picture Library Limited./Alamy Stock Photo（左上）Allstar Picture Lib-rary Limited./Alamy Stock Photo（中上）SilverScreen/Alamy Stock Photo（右上）TCD/Prod.DB/Alamy Stock Photo（左

Style 078

奉俊昊，與他心中的電影
400 張劇照與未公開訪談，重現經典，
哪些是我們看完後遺漏的「奉式」細節？

作　　者／韓凱倫（Karen Han）
譯　　者／廖桓偉
責任編輯／張祐唐
校對編輯／李芊芊
美術編輯／林彥君
副總編輯／顏惠君
總 編 輯／吳依瑋
發 行 人／徐仲秋
會計助理／李秀娟
會　　計／許鳳雪
版權主任／劉宗德
版權經理／郝麗珍
行銷企劃／徐千晴
業務專員／馬絮盈、留婉茹、邱宜婷
業務經理／林裕安
總 經 理／陳絜吾

國家圖書館出版品預行編目（CIP）資料

奉俊昊，與他心中的電影：400 張劇照與未公開訪談，
重現經典，哪些是我們看完後遺漏的「奉式」細節？／
韓凱倫（Karen Han）著；廖桓偉譯 .-- 初版 .-- 臺北市：
大是文化有限公司，2023.10
352 面；19×26 公分
譯自：Bong Joon Ho: Dissident Cinema
ISBN 978-626-7328-81-1（平裝）

1.CST：奉俊昊　2.CST：電影片　3.CST：導演
4.CST：訪談　　5.CST：韓國

987.83　　　　　　　　　　　　　112013016

出 版 者／大是文化有限公司
　　　　　臺北市 100 衡陽路 7 號 8 樓
　　　　　編輯部電話：（02）23757911
　　　　　購書相關諮詢請洽：（02）23757911 分機 122
　　　　　24 小時讀者服務傳真：（02）23756999
　　　　　讀者服務 E-mail：dscsms28@gmail.com
　　　　　郵政劃撥帳號：19983366　　戶名：大是文化有限公司
法律顧問／永然聯合法律事務所
香港發行／豐達出版發行有限公司 Rich Publishing & Distribution Ltd
　　　　　香港柴灣永泰道 70 號柴灣工業城第 2 期 1805 室
　　　　　Unit 1805, Ph.2, Chai Wan Ind City, 70 Wing Tai Rd, Chai Wan, Hong Kong
　　　　　Tel：2172-6513　Fax：2172-4355　E-mail：cary@subseasy.com.hk

封面設計／林彥君
內頁排版／陳相蓉
印　　刷／緯峰印刷股份有限公司
出版日期／2023 年 10 月初版
定　　價／899 元（缺頁或裝訂錯誤的書，請寄回更換）
I S B N／978-626-7328-81-1
電子書 I S B N／9786267328767（PDF）
　　　　　　　　9786267328774（EPUB）　　　　　　　　　　Printed in Taiwan